ZHONGGUO KAISHU DAZIDIAN

中国楷书大字典

笔 画 索 引

翟本宽 马守国 主编

中国书店

图书在版编目（CIP）数据

中国楷书大字典 / 翟本宽，马守国主编. —北京：中国
书店，2016.1
ISBN 978-7-5149-0907-4

Ⅰ．①中… Ⅱ．①翟… ②马… Ⅲ．①楷书－书法－
字典 Ⅳ．①J292.113.3-61

中国版本图书馆CIP数据核字(2014)第265527号

中国楷书大字典

主　　编：翟本宽　马守国

总 策 划：陈志坚

责任编辑：高雨辰

装帧设计：周周设计局

出版发行：中国书店

地　　址：北京市西城区琉璃厂东街115号

邮　　编：100050

印　　刷：北京新华印刷有限公司

开　　本：889mm×1194mm　1/16

印　　张：68

印　　数：3000册

版　　次：2016年1月第1版

印　　次：2016年1月第1次印刷

书　　号：ISBN 978-7-5149-0907-4

定　　价：180.00元

前 言

中国书法艺术源远流长，是我国独特的文字造型艺术。远在上古时期，随着中华民族的祖先对文字的发明，就伴随书法艺术的诞生。由于汉字的结构特性和书写方式，书法艺术深受历代文人的重视，书家也相对拥有较高的社会地位。随着社会的发展，经济水平的提高，传统书法艺术在今天得到新的发展，散发出独特的艺术魅力。书法已经成为现在中国广大中老年人业余休闲生活的首选，并且随着国家对书法普及教育的重视，书法艺术在青少年群体的学习生活中，占有重要的地位。

汉字是古老中华文化的重要载体，中国自古相传的汉字有十万余，绝大多数已经不再使用，而今常用的不过三千余字。为帮助广大书法爱好者学习、临摹和参考，本书基于常用汉字，在历代浩如烟海的书法典籍中，经过精心考证和校对，择取相对经典的书体，提供广大读者参考、使用。

为符合传统书法艺术欣赏的习惯，本书字头偏旁部首均以繁体字为主。为帮助读者更好地使用，部分字头注明繁体的字形。为使版面整洁，一些比较常见的繁体字就不再一一注明。本书编排上按部首检字法编排，适当参考国内目前发行使用的相关工具图书，并根据实际编排情况，做出一定的调整。

本书所收录书体，为历代传世楷书字迹，计常用字三千余，历代书体四万余。为保存字迹原貌，原书体一般不做修饰处理。出于对版面齐整的追求，各字体均做一定缩放和调整。

楷书是从汉隶演变而来，至唐代达到巅峰。历史上擅写楷书之名家不胜枚举，所流传经典字迹数不胜数。本书所收字体，除唐楷以外，兼收其他各朝名家字迹。因版面所限，难免有遗珠之憾，敬请专家批评指正。

部首目录

目录

1

目录

15



目录

17

杨沂孙

御注金刚经

张通墓志

甲骨文

董其昌

褚遂良

老子道德经

昭仁墓志

甲骨文

董其昌

柳公权

欧阳询

张黑女墓志

散氏盘

吴让之

丁 丁

柳公权

张旭

杨大眼造像记

多友鼎

始平公造像记

颜真卿

徐浩

本际经圣行品

大盂鼎

张黑女墓志

颜真卿

李邕

一 一

一 部

褚遂良

李瑞清

冯君衡墓志

七

张从申

三 | 三 |

七

虞世南

七

褚遂良

七

欧阳通

七

薛曜

度人经

七

本际经圣行品

七

张旭

七

颜真卿

七

黄庭坚

昭仁墓志

七

张通墓志

七

金刚般若经

七

无上秘要卷

七

史记燕召公

丁

王玄宗

丁

薛曜

七 | 七 |

七

信行禅师碑

七

张黑女墓志

七

张明墓志

丁

欧阳询

丁

欧阳通

丁

柳公权

丁

董其昌

丁

李瑞清

丁

赵孟頫

三

孔颖达碑

三

段志方碑

三

李壁碑

郑道昭碑

裴休

老子道德经

贞隐子墓志

文徵明

下 郑道昭碑	三 欧阳通	三 柳公权	三 史记燕召公	二 信行禅师碑	三 屈元寿墓志
下 始平公造像记	三 苏轼	三 柳公权	三 礼记郑玄注卷	三 李良墓志	
下 昭仁墓志	三 苏轼	三 柳公权	三 本际经圣行品	三 贞隐子墓志	三 冯君衡墓志
下 张通墓志	三 殷玄祚 下 下	三 褚遂良	三 玄言新记明老部	三 泉男产墓志	三 朱君山墓志
下 王居士砖塔铭	下 段志玄碑	三 褚遂良	三 颜真卿	三 杨大眼造像记	三 张黑女墓志
下 维摩诘经卷	下 信行禅师碑	三 欧阳询		三 金刚经	三 刘元墓志

信行禅师碑

龙藏寺碑

永泰公主墓志

颜人墓志

屈元寿墓志

冯君衡墓志

何绍基

万 萬

吴广碑

昭仁墓志

樊兴碑

孔颖达碑

欧阳通

颜师古

苏轼

董其昌

董其昌

颜真卿

柳公权

柳公权

柳公权

颜真卿

颜真卿

御注金刚经

张旭

欧阳询

褚遂良

褚遂良

王知敬

御注金刚经

老子道德经

玉台新咏卷

无上秘要卷

玄言新记明老部

周易王弼注卷

郭敬墓志

柳公权

颜真卿

褚遂良

五经文字

昭仁墓志

王训墓志

柳公权

褚遂良

五经文字

汉书

源夫人陆淑墓志

颜真卿

柳公权

黄庭坚

南华真经

杨大眼造像记

颜真卿

蔡襄

周易王弼注卷

老子道德经

老子道德经

始平公造像记

苏轼

颜真卿

虞世南

阅紫录仪

颜师古

欧阳询

王羲之

智永

欧阳询

康留买墓志

上
段志玄碑

上
屈元寿墓志

上
张黑女墓志

上
昭仁墓志

上
韦顼墓志

上
度人经

上
信行禅师碑

上
郑道昭碑

上
王训墓志

上
康留买墓志

上
张通墓志

丈
蔡襄

丈
赵孟頫

上 上

上
古文尚书卷

上
李玄靖碑

丈
颜真卿

丈
李邕

丈
米芾

丈
柳公权

丈
黄庭坚

丈
薛曜

万
谢万

萬
赵之谦

丈 丈

丈
颜人墓志

丈
龟山玄篆

丈
本际经圣行品

丈
虞世南

萬
赵佶

萬
殷玄祚

萬
薛曜

萬
赵孟頫

万
裴休

萬
王玄宗

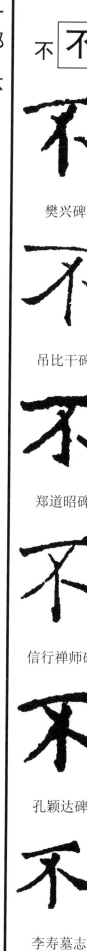

不 不	董其昌	柳公权	颜真卿	御注金刚经	玉台新咏卷
樊兴碑	董其昌	柳公权	褚遂良	本际经圣行品	无上秘要卷
吊比干碑	赵佶	柳公权	褚遂良	虞世南	史记燕召公
郑道昭碑	赵孟頫	柳公权	褚遂良	颜师古	周易王弼注卷
信行禅师碑	殷玄祚	蔡襄	欧阳询	张旭	
孔颖达碑	薛曜	苏轼	欧阳询	王知敬	龟山玄篆
李寿墓志	张裕钊	欧阳通			

褚遂良	汉书	玉台新咏卷	诸经要集	永泰公主墓志	张黑女墓志
欧阳通	黄庭坚	维摩诘经卷	龟山玄篆	韩仁师墓志	王居士砖塔铭
欧阳通	徐浩	春秋谷梁传集解	三阶佛法卷	贞隐子墓志	王段墓志
欧阳询	智永	度人经	御注金刚经	郭敬墓志	张黑女墓志
欧阳询	颜师古	礼记郑玄注卷	南华真经	张明墓志	李良墓志
柳公权	褚遂良	汉书	春秋左传昭公	霍汉墓志	李夫人墓志
欧阳询	褚遂良	周易王弼注卷	金刚般若经	王训墓志	李迪墓志

金刚经	李寿墓志	丑 颜真卿	倪宽传赞	不 颜真卿	不 柳公权
佛地经	张通墓志	丑 颜真卿	丑 醜	不 蔡襄	不 柳公权
文选	李迪墓志	赵孟頫	春秋谷梁传集解	董其昌	柳公权
诸经要集	郭敬墓志	殷令名	玄言新记明老部	董其昌	柳公权
无上秘要卷	度人经	世 世 古文尚书卷	王羲之	赵孟頫	柳公权
南华真经	九经字样	孔颖达碑	褚遂良	郑孝胥	颜真卿
维摩诘经卷	玉台新咏卷	郑道昭碑	李邕	裴休	颜真卿

智永

始平公造像记

昭仁墓志

金刚般若经

周易王弼注卷

文选

褚遂良

赵孟頫

傅山

丘 丘

段志玄碑

欧阳询

柳公权

颜真卿

虞世南

吴彩鸾

丙 丙

春秋谷梁传集解

董其昌

董其昌

赵佶

赵孟頫

裴休

不 不

五经文字

虞世南

智永

欧阳询

颜真卿

柳公权

柳公权

汉书

汉书

御注金刚经

本际经圣行品

王羲之

褚遂良

褚遂良

薛曜

赵佶

裴休

并 並

段志玄碑

信行禅师碑

智永

苏轼

张裕钊

柳公权

褚遂良

虞世南

颜真卿

柳公权

欧阳通

昭仁墓志

御注金刚经

无上秘要卷

五经文字

文选

老子道德经

史记燕召公

虞世南

苏轼

张朗

李叔同

沈尹默

且 且

樊兴碑

汉书

颜真卿

褚遂良

欧阳询

柳公权

柳公权

欧阳通

颜真卿

柳公权

欧阳询

蔡襄

段清云

何绍基

郑道昭碑

冯君衡墓志

郭敬墓志

汉书

王知敬

颜真卿

颜真卿

柳公权

祝允明

赵孟頫

裴休

王知敬

虞世南

欧阳询

欧阳通

褚遂良

郑道昭碑

魏刻石

颜人墓志

三阶佛法卷

南华真经

颜师古

一
部

玉台新咏卷

王训墓志

郑道昭碑

中

中

古文尚书卷

三阶佛法卷

张通墓志

刘元超墓志

董明墓志

张猛龙碑

本际经圣行品

康留买墓志

昭仁墓志

玄言新记明老部

金刚经

张去奢墓志

屈元寿墓志

信行禅师碑

汉书

御注金刚经

张黑女墓志

汉书

龟山玄箓

叔氏墓志

段志玄碑

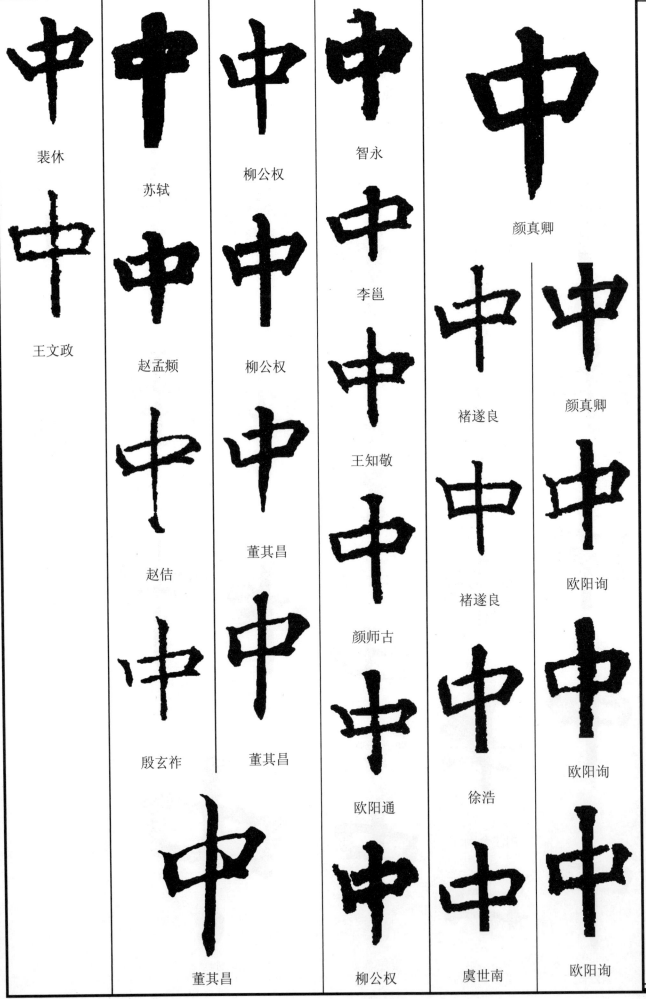

裴休

王文政

苏轼

赵孟頫

柳公权

柳公权

董其昌

赵佶

董其昌

殷玄祚

董其昌

智永

李邕

王知敬

颜师古

欧阳通

柳公权

颜真卿

褚遂良

褚遂良

徐浩

虞世南

颜真卿

欧阳询

欧阳询

欧阳询

乃 乃 乂 乂

丿 部

史记燕召公

张猛龙碑

法生造像碑

郑道昭碑

御注金刚经

韦洞墓志

叔氏墓志

段志玄碑

智永

金刚般若经

霍万墓志

张通墓志

颜师古

南华真经

泉男产墓志

宋夫人墓志

孔颖达碑

张裕钊

玄言新记明老部

古文尚书卷

王段墓志

吊比干碑

周易王弼注卷

度人经

霍汉墓志

颜真卿

泉男产墓志

礼记郑玄注卷

九经字样

老子道德经

维摩诘经卷

周易王弼注卷

汉书

文徵明

沈尹默

杨凝式

久

樊兴碑

苏轼

蔡襄

王玄宗

董其昌

董其昌

柳公权

柳公权

柳公权

柳公权

颜真卿

颜真卿

汉书

智永

张旭

颜师古

欧阳通

欧阳通

王知敬

褚遂良

欧阳询

虞世南

李邕

源夫人陆淑墓志	孔颖达碑	褚遂良	赵构	诸经要集	
史记燕召公	张猛龙碑	赵之谦	张元庄	董其昌	颜真卿
					虞世南
汉书	崔诚墓志	郑孝胥	黄自元	章洞墓志	褚遂良
御注金刚经	霍汉墓志	韩仲良碑	石门铭	九经字样	王知敬
					欧阳通
礼记郑玄注卷	薄夫人墓志	段志玄碑	九经字样	五经文字	
					颜师古
春秋谷梁传集解	张明墓志	段志玄碑	王羲之	五经文字	

颜真卿

董其昌

董其昌

祝允明

薛曜

李邕

柳公权

柳公权

褚遂良

褚遂良

昭仁墓志

古人尚书卷

玄言新记明老部

王知敬

颜师古

虞世南

苏轼

董其昌

赵佶

殷玄祚

裴休

吕秀岩

颜真卿

张旭

欧阳通

欧阳通

颜师古

虞世南

玄言新记明老部

智永

褚遂良

欧阳询

柳公权

、部

之 之

颜人墓志

泉男产墓志

段志玄碑

尉迟恭碑

康留买墓志

张明墓志

郭敬墓志

张琮碑

令狐熙碑

史记燕召公

屈元寿墓志

李寿墓志

张猛龙碑

樊兴碑

春秋谷梁传集解

宋夫人墓志

贞隐子墓志

韦洞墓志

韩仲良碑

度人经

张去奢墓志

源夫人陆淑墓志

昭仁墓志

孔颖达碑

龟山玄篆

汉书

王训墓志

罗君副墓志

信行禅师碑

殷令名	颜真卿	柳公权	张旭	老子道德经	
裴休	颜真卿	柳公权	虞世南	维摩诘经卷	本际经圣行品
杨汲	李旦	柳公权	褚遂良	御注金刚经	周易王弼注卷
钱沣	蔡襄	柳公权	欧阳询	古文尚书卷	春秋左传昭公
赵之谦	赵佶	颜真卿	徐浩	阅紫录仪	金刚般若经
丸 丸 张雨	薛曜 张朗	颜真卿 欧阳通	智永	王羲之	诸经要集

御注金刚经

金刚般若经

汉书

周易王弼注卷

阅紫录仪

颜真卿

泉男产墓志

永泰公主墓志

杨大眼造像记

老子道德经

度人经

春秋谷梁传集解

蔡襄

薛曜

主 主

孔颖达碑

兰陵长公主碑

杨夫人墓志

度人经

欧阳询

樊师古

柳公权

颜真卿

欧阳通

文选

智永

虞世南

欧阳通

丹 丹

孔颖达碑

昭仁墓志

康留买墓志

本际经圣行品

乙

部

乙

九

龙藏寺碑

樊兴碑

永泰公主墓志

刘元超墓志

昭仁墓志

张矩墓志

赵孟頫

赵之谦

九

郑道昭碑

段志玄碑

孔颖达碑

始平公造像记

乙

五经文字

春秋谷梁传集解

阅紫录仪

颜真卿

柳公权

徐浩

柳公权

欧阳通

赵佶

赵孟頫

吕秀岩

柳公权

褚遂良

智永

欧阳询

欧阳询

乞 乞

乞
叔氏墓志

乞
黄庭坚

乞
颜真卿

乞
王知敬

乞
柳公权

乞
苏轼

九
欧阳通

九
薛曜

九
张朗

九
殷玄祚

九
赵孟頫

九
殷令名

九
裴休

九
颜真卿

九
颜真卿

九
褚遂良

九
褚遂良

九
欧阳询

九
欧阳询

九
欧阳询

九
柳公权

九
黄庭坚

九
王知敬

九
智永

九
虞世南

九
欧阳询

九
周易王弼注卷

九
史记燕召公

九
春秋谷梁传集解

九
文选

九
阅紫录仪

九
颜师古

九
度人经

九
金刚般若经

九
无上秘要卷

九
御注金刚经

九
老子道德经

九
龟山玄箓

御注金刚经

南华真经

周易王弼注卷

春秋谷梁传集解

玄言新记明老部

金刚经

度人经

张去奢墓志

贞隐子墓志

冯君衡墓志

泉男产墓志

汉书

老子道德经

刘元超墓志

石忠政墓志

韩仁师墓志

李夫人墓志

李良墓志

李迪墓志

颜人墓志

屈元寿墓志

郭敬墓志

曹夫人墓志

昭仁墓志

成淑墓志

永泰公主墓志

王段墓志

段志玄碑

宋夫人墓志

张明墓志

罗民副墓志

霍万墓志

张黑女墓志

董其昌

董其昌

郑孝胥

沈尹默

也 也

郑道昭碑

张猛龙碑

柳公权

颜师古

颜真卿

颜真卿

黄道周

段志玄碑

昭仁墓志

春秋左传昭公

古文尚书卷

文选

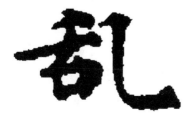

老子道德经

蔡襄

殷令名

张朗

薛曜

何绍基

乱 | 乩

古文尚书卷

乱 |

黄庭坚

张旭

虞世南

徐浩

王知敬

欧阳通

欧阳通

阅紫录仪

颜真卿

颜真卿

颜真卿

柳公权

柳公权

王羲之

欧阳询

欧阳询

颜师古

褚遂良

褚遂良

了
了
信行禅师碑
御注金刚经
本际经圣行品

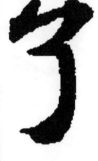

| 金刚般若经 |

亅部
部

軋
颜真卿
欧阳询
褚遂良
欧阳通
欧阳通
薛曜

乾
軋
永泰公主墓志
韩仁师墓志
昭仁墓志
度人经
九经字样
春秋左传昭公

乱
欧阳通

乳
赵孟頫
赵之谦
吴彩鸾
郑孝胥

欧阳通
裴休
王宠
华世奎
李瑞清

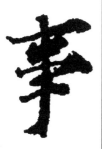
春秋左传昭公

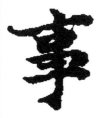
老子道德经

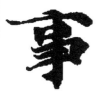
玄言新记明老部

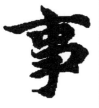
周易王弼注卷

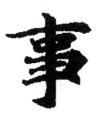
金刚般若经

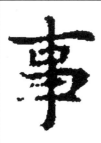
贞隐子墓志

昭仁墓志

张通墓志

阅紫录仪

韦洞墓志

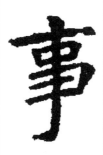
樊兴碑

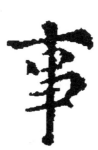
段志玄碑

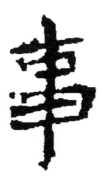
王训墓志

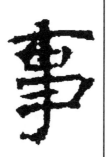
颜人墓志

崔诚墓志

黄庭坚

欧阳询

柳公权

董其昌

事 事

孔颖达碑

颜真卿

予 予

礼记郑玄注卷

九经字样

古文尚书卷

予

颜真卿

李邕

赵孟頫

赵佶

赵孟頫

庚翼

李瑞清

智永

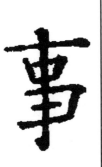

欧阳通

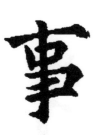

欧阳通

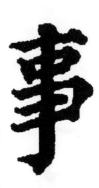

蔡襄

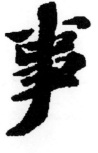

苏轼

柳公权

柳公权

柳公权

柳公权

黄庭坚

王知敬

欧阳询

欧阳询

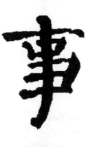

颜真卿

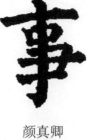

颜真卿

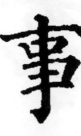

颜真卿

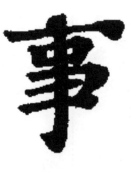

本际经圣行品

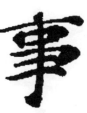

汉书

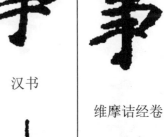

古文尚书卷

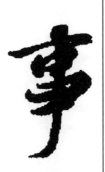

王羲之

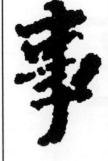

徐浩

维摩诘经卷

御注金刚经

春秋谷梁传集解

文选

御注金刚经

御注金刚经

周易王弼注卷

度人经

龟山玄箓

老子道德经

张黑女墓志

石忠政墓志

源夫人陆淑墓志

成淑墓志

王训墓志

泉男产墓志

无上秘要卷

张去奢墓志

昭仁墓志

宋夫人墓志

屈元寿墓志

韩仁师墓志

罗君副墓志

贞隐子墓志

颜人墓志

李迪墓志

永泰公主墓志

薄夫人墓志

二 二

大像寺碑铭

令狐德棻碑

樊兴碑

张猛龙碑

孔颖达碑

张通墓志

二

部

				玉台新咏卷	

薛曜

于 於

于
孔颖达碑

于
樊兴碑

柃
令狐熙碑

柃
孔颖达碑

柃
樊兴碑

柳公权

柳公权

柳公权

苏轼

蔡襄

张朗

赵孟頫

黄庭坚

欧阳询

欧阳询

欧阳询

欧阳询

欧阳通

裴休

王知敬

颜真卿

颜真卿

颜真卿

褚遂良

褚遂良

褚遂良

颜师古

诸经要集

阅紫录仪

智永

王知徽

虞世南

虞世南

维摩诘经卷

春秋左传昭公

春秋谷梁传集解

玄言新记明老部

史记燕召公

礼记郑玄注卷

於　屈元寿墓志

於　韦顼墓志

扵　杨君墓志

扵　王段墓志

扵　张明墓志

于　南华真经

于　春秋谷梁传集解

扵　罗君副墓志

扵　霍汉墓志

扵　曹夫人墓志

扵　崔诚墓志

扵　宋夫人墓志

於　康留买墓志

于　李戢妃郑中墓志

于　王训墓志

于　郭敬墓志

於　叔氏墓志

於　昭仁墓志

於　康留买墓志

于　屈元寿墓志

于　永泰公主墓志

於　永泰公主墓志

于　孟友直女墓志

于　昭仁墓志

于　贞隐子墓志

于　段志玄碑

于　王段墓志

于　康留买墓志

于　张通墓志

于　李良墓志

于　泉男产墓志

扵　大像寺碑铭

於　郑道昭碑

扵　信行禅师碑

于　张猛龙碑

于　曹夫人墓志

颜师古

褚遂良

柳公权

古文尚书卷

史记燕召公

颜师古

褚遂良

欧阳询

柳公权

史记燕召公

春秋左传昭公

虞世南

褚遂良

欧阳询

柳公权

金刚般若经

春秋左传昭公

褚遂良

欧阳询

柳公权

周易王弼注卷

九经字样

虞世南

徐浩

欧阳询

柳公权

周易王弼注卷

泰山金刚经

智永

欧阳询

柳公权

本际经圣行品

五经文字

| 五 | 於 | 于 | 于 | 于 | 於 于 |

 五
郑道昭碑

於
薛曜

于
苏轼

于
颜真卿

于
欧阳通

於 于
王知敬

五
段志玄碑

於
段清云

於
殷玄祚

于
颜真卿

于
欧阳通

于
王知徽

五
孔颖达碑

于
于右任

於
殷令名

於
颜真卿

于
颜真卿

于
王知敬

五
信行禅师碑

于
赵之谦

于
赵孟頫

于
颜真卿

于
颜真卿

于
李邕

五 五
韩仲良碑

五
王履清碑

於
赵孟頫

于
蔡襄

於
颜真卿

於
欧阳通

五
张黑女墓志

于
裴休

于
颜真卿

於
欧阳通

五
昭仁墓志

五
樊兴碑

颜真卿	柳公权	阅紫录仪	御注金刚经	张去奢墓志	
欧阳通	柳公权	王知敬	御注金刚经	薄夫人墓志	杨夫人墓志
欧阳通	柳公权	褚遂良	无上秘要卷	成淑墓志	张通墓志
裴休	柳公权	虞世南	礼记郑玄注卷	龟山玄篆	王夫人墓志
苏轼	柳公权	颜师古	老子道德经	春秋谷梁传集解	康留买墓志
赵佶	颜真卿	欧阳询	春秋左传昭公	玉台新咏卷	永泰公主墓志
颜真卿		欧阳询	度人经	诸经要集	颜人墓志

褚遂良	张朗	颜真卿	玉台新咏卷	源夫人陆淑墓志	赵孟頫
颜真卿	井 井	颜真卿	智永	张明墓志	王铎
欧阳询	永泰公主墓志	虞世南	颜师古	御注金刚经	张朗
欧阳通	昭仁墓志	虞世南	欧阳询	御注金刚经	薛曜
黄道周	无上秘要卷	柳公权	欧阳询	文殊般若经	赵之谦
					云 云
文徵明	颜师古	柳公权	褚遂良	玄言新记明老部	昭仁墓志
				金刚般若经	郭敬墓志

李瑞清

孔颖达碑

欧阳通

段志玄碑

颜真卿

刘元超墓志

文选

樊兴碑

五经文字

颜真卿

颜师古

殷玄祚

亠部

屈元寿墓志

张明墓志

石忠政墓志

昭仁墓志

春秋谷梁传集解

御注金刚经

九经字样

春秋左传昭公

度人经

汉书

古文尚书卷

阅紫录仪

颜师古

王知敬

王知徽

褚遂良

褚遂良

欧阳询

赵孟頫

裴休

春秋谷梁传集解

玉台新咏卷

颜真卿

柳公权

颜师古

虞世南

智永

李寿墓志

成淑墓志

刘元超墓志

老子道德经

无上秘要卷

南华真经

龟山玄篆

颜师古

颜真卿

交 交

信行禅师碑

薄夫人碑

孔颖达碑

樊兴碑

亢 亢

昭仁墓志

九经字样

南华真经

李邕

褚遂良

虞世南

颜真卿

颜真卿

柳公权

欧阳通

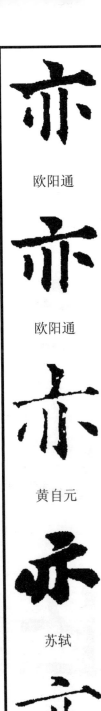

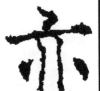

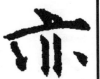

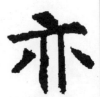

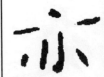

欧阳通

柳公权

古文尚书卷

度人经

叔氏墓志

薛曜

欧阳通

柳公权

欧阳询

玉台新咏卷

玄言新记明老部

殷玄祚

亦 亦

黄自元

柳公权

虞世南

老子道德经

无上秘要卷

信行禅师碑

苏轼

殷玄祚

颜真卿

汉书

南华真经

孔颖达碑

赵佶

褚遂良

颜真卿

春秋谷梁传集解

礼记郑玄注卷

昭仁墓志

褚遂良

颜真卿

周易王弼注卷

金刚般若经

张明墓志

亥
赵孟頫

樊兴碑

颜师古

爨龙颜碑

欧阳通

昭仁墓志

汉书墓志

无上秘要卷

张黑女墓志

殷玄祚

阅紫录仪

九经字样

颜人墓志

周易王弼注卷

亨

苏轼

京

老子道德经

颜真卿

康留买墓志

孔颖达碑

爨龙颜碑

欧阳询

褚遂良

贞隐子墓志

段志玄碑

九经字样

韩仁师墓志

王铎

虞世南

欧阳通

春秋谷梁传集解

颜真卿

欧阳询

柳公权

柳公权

赵孟頫

享

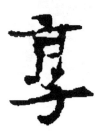

薄夫人墓志

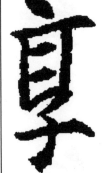

赵氏夫人墓志

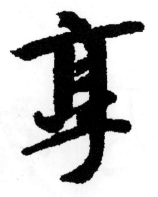

智永

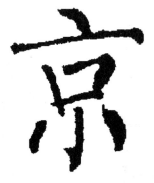

柳公权

智永

李邕

颜师古

裴休

蔡襄

颜真卿

颜真卿

颜真卿

欧阳通

欧阳通

无上秘要卷

度人经

九经字样

王羲之

褚遂良
徐浩

欧阳询

王训墓志

郭敬墓志

张去奢墓志

李寿墓志

文选

御注金刚经

颜师古

颜人墓志

古文尚书卷

韩择木

褚遂良

钟繇

王兴之墓志

颜真卿

欧阳通

赵孟頫

亮

苏轼

颜真卿

文选

杨汲

欧阳通

信行禅师碑

赵佶

欧阳询

王羲之

沈尹默

欧阳询

刁遵墓志

亭

祝允明

智永

郑道昭碑

陆柬之

颜人墓志

颜真卿

赵孟頫

宋克

冰

信行禅师碑

杨乾墓志

智永

颜师古

褚遂良

欧阳通

赵估

冬

春秋谷梁传集解

龟山玄篆

史记燕召公

玉台新咏卷

九经字样

春秋左传昭公

丶部

欧阳通

赵孟頫

王宠

亶

度人经

古文尚书卷

颜真卿

颜真卿

颜真卿

李世民

祝允明

赵之谦

五经文字

颜真卿

金农

李瑞清

冻

颜真卿

尔朱绍墓志

黄庭坚

陆柬之

欧阳通

殷玄祚

冶

文徵明

赵之谦

冷 冷

五经文字

郑孝胥

殷玄祚

张朗

赵之谦

冶 冶

无上秘要卷

昭仁墓志

颜师古

欧阳询

王知徽

欧阳通

黄道周

玉台新咏卷

文选

五经文字

颜真卿

赵孟頫

千唐

凛 凛

五经文字

溧 溧

五经文字

凝 凝

凝

吊比干文

凌

欧阳通

凛 凛

五经文字

凛

玉台新咏卷

凛

颜真卿

凌

赵佶

凌

苏轼

凌

董其昌

凌

千唐

凌

祝允明

凋

欧阳通

凌 凌

赵佶

凌

颜真卿

赵佶

凋 凋

樊兴碑

凋

永泰公主墓志

凋

五经文字

凋

颜真卿

准 准

颜真卿

准

欧阳询

准

于右任

清 清

五经文字

清

欧阳询

卜部

卜

卜

古文尚书卷

孔颖达碑

王知敬

宋夫人墓志

褚遂良

王训墓志

赵佶

五经文字

永泰公主墓志

钟绍京

褚遂良

源夫人陆淑墓志

黄自元

沈尹默

欧阳通

霍万墓志

何绍基

虞世南

成淑墓志

郭敬墓志

颜真卿

灵飞经

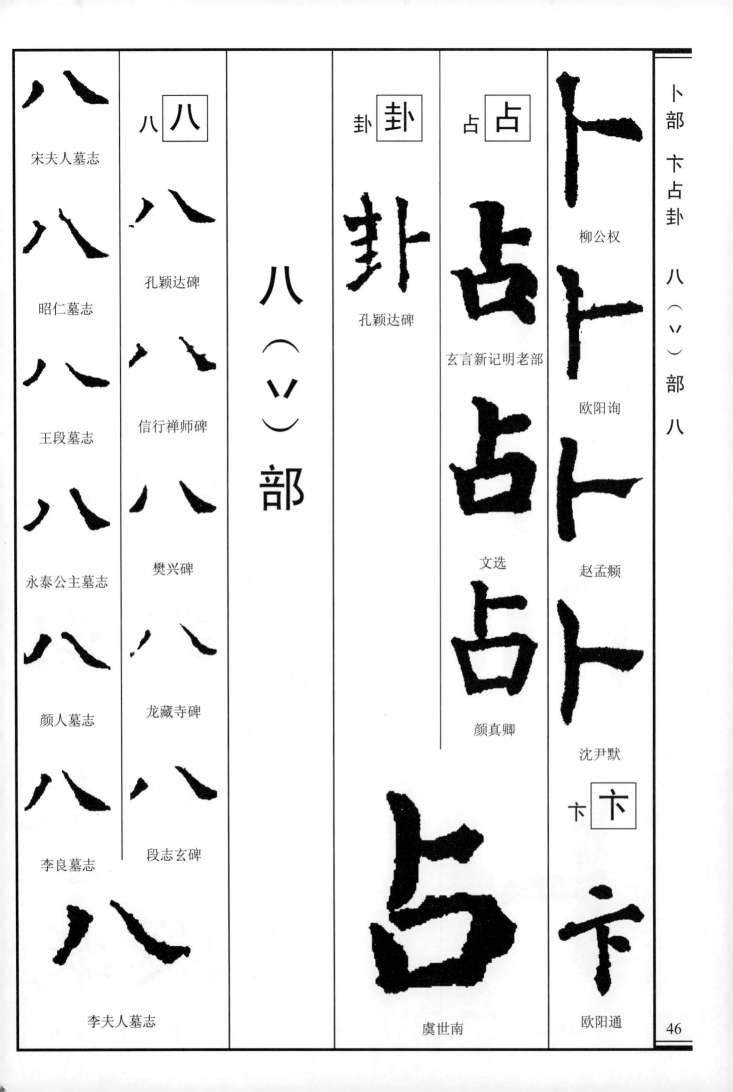

八（丷）部

八 八

卜 卦 占 八 八

宋夫人墓志

昭仁墓志

王段墓志

永泰公主墓志

颜人墓志

李良墓志

李夫人墓志

孔颖达碑

信行禅师碑

樊兴碑

龙藏寺碑

段志玄碑

孔颖达碑

玄言新记明老部

文选

颜真卿

虞世南

柳公权

欧阳询

赵孟頫

沈尹默

卞

欧阳通

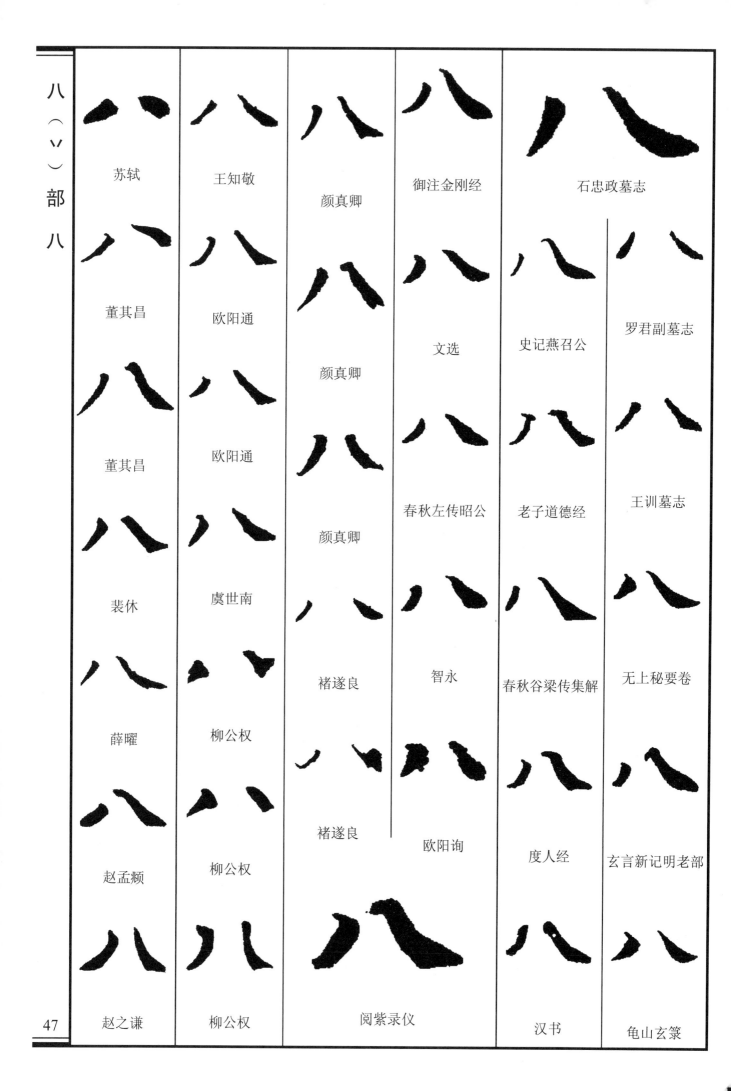

苏轼

王知敬

颜真卿

御注金刚经

石忠政墓志

董其昌

欧阳通

文选

史记燕召公

罗君副墓志

董其昌

欧阳通

颜真卿

春秋左传昭公

老子道德经

王训墓志

裴休

虞世南

颜真卿

智永

春秋谷梁传集解

无上秘要卷

薛曜

柳公权

褚遂良

欧阳询

度人经

玄言新记明老部

赵孟頫

柳公权

褚遂良

赵之谦

柳公权

阅紫录仪

汉书

龟山玄篆

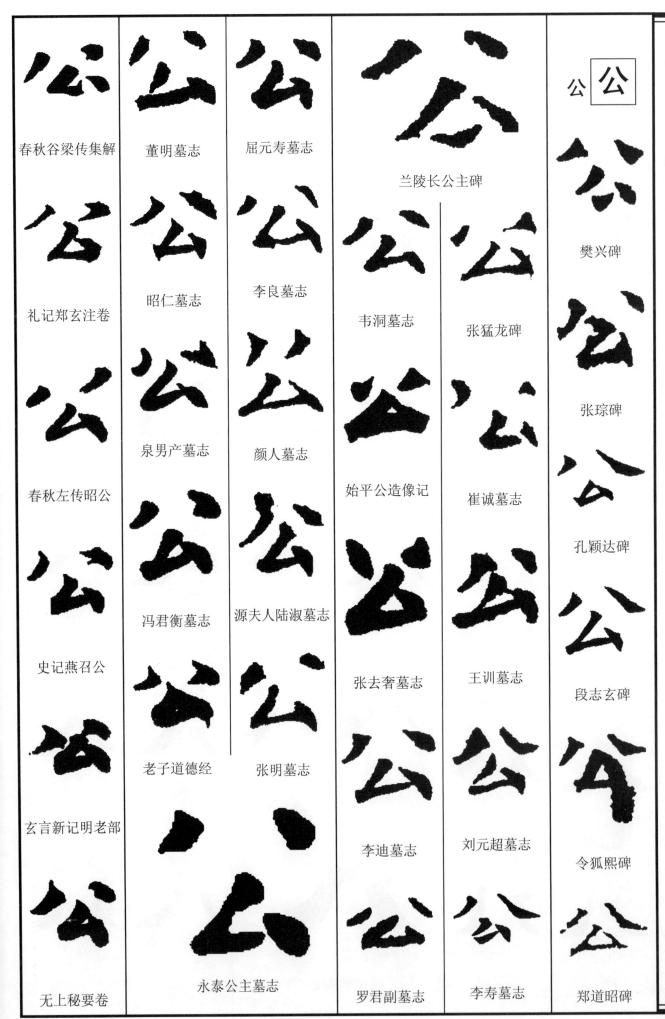

公 公

春秋谷梁传集解

董明墓志

屈元寿墓志

兰陵长公主碑

樊兴碑

礼记郑玄注卷

昭仁墓志

李良墓志

韦洞墓志

张猛龙碑

张琮碑

春秋左传昭公

泉男产墓志

颜人墓志

始平公造像记

崔诚墓志

孔颖达碑

史记燕召公

冯君衡墓志

源夫人陆淑墓志

张去奢墓志

王训墓志

段志玄碑

玄言新记明老部

老子道德经

张明墓志

李迪墓志

刘元超墓志

令狐熙碑

无上秘要卷

永泰公主墓志

罗君副墓志

李寿墓志

郑道昭碑

褚遂良

蔡襄

董其昌

赵佶

赵孟頫

李叔同

褚遂良

颜真卿

颜真卿

颜真卿

米芾

欧阳询

欧阳询

欧阳询

褚遂良

褚遂良

李邕

黄庭坚

王知敬

欧阳通

欧阳通

智永

度人经

柳公权

柳公权

柳公权

柳公权

玉台新咏卷

周易王弼注卷

阅紫录仪

高正臣

张旭

兮　兮

永泰公主墓志

五经文字

史记燕召公

度人经

王知敬

欧阳通

颜师古

薛曜

殷玄祚

欧阳询

虞世南

虞世南

虞世南

颜真卿

颜真卿

颜真卿

昭仁墓志

欧阳询

欧阳询

褚遂良

褚遂良

褚遂良

裴休

樊兴碑

信行禅师碑

孔颖达碑

泉男产墓志

永泰公主墓志

公

殷令名

于立政

殷玄祚

六　六

郑道昭碑

龙藏寺碑

苏轼

文选

古文尚书卷

沈传师

孔颖达

欧阳通

颜真卿

御注金刚经

颜真卿

欧阳通

黄庭坚

度人经

殷玄祚

共

李寿墓志

殷玄祚

褚遂良

史记燕召公

张琮碑

张旭

昭仁墓志

裴休

颜师古

本际经圣行品

龙藏寺碑

苏轼

李戢妃郑中墓志

薛曜

春秋谷梁传集解

张黑女墓志

薛曜

爨宝子碑

尉迟恭碑

柳公权

文选

康留买墓志

张去奢墓志

郑道昭碑

春秋谷梁传集解

老子道德经

苏轼

虞世南

昭仁墓志

孔颖达碑

阅紫录仪

本际经圣行品

赵佶

虞世南

颜真卿

薄夫人墓志

张猛龙碑

度人经

赵孟頫

欧阳通

颜真卿

叔氏墓志

樊兴碑

史记燕召公

于右任

其其

王知敬

黄庭坚

无上秘要卷

屈元寿墓志

智永

颜师古

玄言新记明老部

其　王羲之

其　褚遂良

其　褚遂良

其　智永

其　颜师古

其　虞世南

其　维摩诘经卷

其　老子道德经

其　金刚般若经

其　南华真经

其　无上秘要卷

其　春秋左传昭公

其　玄言新记明老部

其　史记燕召公

其　汉书

其　本际经圣行品

其　御注金刚经

其　张黑女墓志

其　李毣妃郑中墓志

其　贞隐子墓志

其　源夫人陆淑墓志

其　杨大眼造像记

其　周易王弼注卷

其　霍万墓志

其　李寿墓志

其　李夫人墓志

其　泉男产墓志

其　张通墓志

其　王训墓志

其　永泰公主墓志

其　冯君衡墓志

其　宋夫人墓志

其　张明墓志

其　李良墓志

張黑女墓志

裴休

董其昌

歐陽通

顏真卿

玄言新記明老部

李瑞清

董其昌

歐陽通

歐陽詢

顏真卿

度人經

趙之謙

薛曜

蘇軾

歐陽詢

顏真卿

御注金剛經

具 具

張裕釗

蔡襄

歐陽詢

顏真卿

漢書

薄夫人墓志

殷令名

趙佶

黃庭堅

柳公權

文選

王羲之

王夫人墓志

殷玄祚

趙孟頫

張旭

柳公權

柳公權

黄庭坚

欧阳通

褚遂良

段志玄碑

颜真卿

蔡襄

欧阳通

褚遂良

孔颖达碑

欧阳通

颜真卿

赵佶

赵佶

虞世南

欧阳询

永泰公主墓志

赵佶

颜真卿

柳公权

张明墓志

柳公权

褚遂良

董其昌

赵孟頫

柳公权

颜真卿

颜人墓志

智永

董其昌

颜真卿

古文尚书卷

典 典

裴休

欧阳通

赵孟頫

欧阳通

文选

华世奎

昭仁墓志

殷令名

张朗

颜师古

王铎

殷玄祚

沈尹默

褚遂良

殷玄祚

张即之

柳公权

王宠

黄庭坚

冀

赵构

柳公权

颜真卿

张明墓志

韩择木

欧阳询

于右任

赵孟頫

颜真卿

张裕钊

兼

化 化

柳公权

屈元寿墓志

薄夫人墓志

张猛龙碑

柳公权

南华真经

康留买墓志

张黑女墓志

郑道昭碑

褚遂良

本际经圣行品

王居士砖塔铭

贞隐子墓志

褚遂良

无上秘要卷

御注金刚经

源夫人陆淑墓志

樊兴碑

欧阳询

龟山玄篆

御注金刚经

泉男产墓志

爨龙颜碑

欧阳询

智永

王羲之

老子道德经

郭敬墓志

匕 部

北

苏轼

柳公权

北

化

蔡襄

颜师古

北

赵佶

化

化

北

欧阳询

化

北

泉男产墓志

化

虞世南

北

段清云

北

赵孟頫

化

欧阳通

化

北

欧阳通

北

无上秘要卷

化

欧阳通

化

张朗

北 北

化

北

殷玄祚

北

龟山玄篆

化

颜真卿

化

化

北

北

北

春秋谷梁传集解

龙藏寺碑

颜真卿

化

颜真卿

北

北

北

化

裴休

阅紫录仪

康留买墓志

苏轼

厂 部

厎
五经文字

庞 **庞**

厐
五经文字

厚 **厚**

厚
老子道德经

厚
史记燕召公

厚
春秋谷梁传集解

厲
颜真卿

嚴
智永

厵
颜师古

厳
欧阳通

底 **底**

薛曜

厲
华世奎

厲
赵孟頫

厌 **厭**

厭
五经文字

厤
本际经圣行品

厲
五经文字

厲
周易王弼注卷

厲
史记燕召公

厲
春秋谷梁传集解

厲
玄言新记明老部

厲
颜师古

厄 **厄**

厄
老子道德经

厄
度人经

厄
五经文字

厉 **厲**

厲
孔颖达碑

厲
罗君副墓志

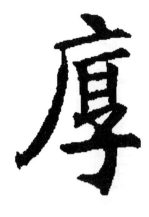

张钜墓志

韩仁师墓志

赵氏夫人墓志

于立政

欧阳询

春秋谷梁传集解

曹夫人墓志

郭敬墓志

沈尹默

柳公权

褚遂良

金刚般若经

源夫人陆淑墓志

贞隐子墓志

赵之谦

原 原

蔡襄

黄庭坚

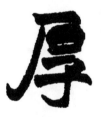

古文尚书卷

张黑女墓志

宋夫人墓志

韩仲良碑

米芾

颜真卿

颜师古

张明墓志

昭仁墓志

李良墓志

王铎

颜真卿

王知敬

永泰公主墓志

厥 厥

王宠

赵孟頫

殷玄祚

李叔同

永瑆

颜真卿

柳公权

欧阳通

智永

欧阳询

张旭

颜真卿

厥

郑道昭碑

薄夫人墓志

泉男产墓志

杨大眼造像记

阅紫录仪

厴 厴

王训墓志

五经文字

春秋谷梁传集解

颜真卿

厴 厴

五经文字

五经文字

原

颜真卿

殷玄祚

赵孟頫

厞 厞

五经文字

厝 厝

颜真卿

颜真卿

欧阳询

柳公权

欧阳通

元 源夫人陆淑墓志

元 屈元寿墓志

元 史记燕召公

元 本际经圣行品

元 周易王弼注卷

元 霍汉墓志

元 泉男产墓志

元 永泰公主墓志

元 昭仁墓志

元 贞隐子墓志

石忠政墓志

元 张黑女墓志

元 张去奢墓志

元 张通墓志

元 薄夫人墓志

赵之谦

兜 于右任

元 元

元 樊兴碑

元 孔颖达碑

元 韩仲良碑

元 信行禅师碑

康留买墓志

儿 兒

兒 五经文字

兒 颜真卿

兒 褚遂良

兒 智永

兒 赵孟頫

兒 傅山

儿 部

元　薛曜

元　颜师古

元　柳公权

元　颜真卿

元　无上秘要卷

元　欧阳通

元　柳公权

元　颜真卿

元　玄言新记明老部

元　度人经

元　吕秀岩

元　欧阳通

元　柳公权

元　颜真卿

元　玉台新咏卷

元　五经文字

元　郑孝胥

元　王知敬

元　褚遂良

元　颜真卿

元　阅紫录仪

元　龟山玄篆

元　裴休

元　苏轼

元　黄庭坚

元　颜真卿

元　虞世南

元　春秋谷梁传集解

元　殷玄祚

元　赵佶

元　欧阳询

元　虞世南

元　汉书

元　张瑞图

元　赵孟頫

元　欧阳询

凶 兕
兕
欧阳通
颜真卿
殷玄祚

先 先

兄
颜真卿

兄
智永

兄
欧阳通

兄
苏轼

兄
赵佶

泉男产墓志

叔氏墓志

五经文字

礼记郑玄注卷

老子道德经

春秋左传昭公

欧阳通

李邕

王知敬

颜真卿

殷玄祚

兄 兄

允
九经字样

褚遂良

欧阳询

欧阳询

允 允
孔颖达碑

信行禅师碑

永泰公主墓志

元怀墓志

颜人墓志

信行禅师碑　赵孟頫　欧阳询　虞世南　御注金刚经

先 颜师古

先 柳公权

先 柳公权

先 柳公权

先 褚遂良

先 褚遂良

先 张旭

先 老子道德经

先 古文尚书卷

先 王献之

先 王知敬

先 李邕

先 春秋谷梁传集解

先 周易王弼注卷

先 玄言新记明老部

先 礼记郑玄注卷

先 度人经

先 本际经圣行品

先 源夫人陆淑墓志

先 霍汉墓志

先 杨大眼造像记

先 南华真经

先 诸经要集

先 御注金刚经

先 樊兴碑

先 张明墓志

先 董明墓志

先 李戡妃郑中墓志

先 颜人墓志

先 李迪墓志

先 段志玄碑

先 大像寺碑铭

先 贞隐子墓志

先 王段墓志

先 泉男产墓志

柳公权

赵佶

赵孟頫

裴休

杨凝式

于右任

虞世南

颜师古

柳公权

柳公权

柳公权

颜真卿

玄言新记明老部

智永

褚遂良

欧阳询

颜真卿

颜真卿

赵孟頫

李瑞清

充　充

等慈寺碑

胡昭义墓志

春秋谷梁传集解

五经文字

颜真卿

先

先

欧阳通

欧阳通

裴休

张朗

殷玄祚

先

颜真卿

颜真卿

颜真卿

欧阳询

虞世南

光　光

度人经

龟山玄篆

欧阳询

欧阳询

褚遂良

褚遂良

周易王弼注卷

五经文字

老子道德经

春秋左传昭公

本际经圣行品

南华真经

御注金刚经

御注金刚经

韦洞

无上秘要卷

汉书

泉男产墓志

薄夫人墓志

永泰公主墓志

宋夫人墓志

源夫人陆淑墓志

玄言新记明老部

史记燕召公

韩仁师墓志

贞隐子墓志

昭仁墓志

王训墓志

张明墓志

郭敬墓志

段志玄碑

信行禅师碑

樊兴碑

孔颖达碑

张黑女墓志

兖　**兖**
于立政

霍汉墓志

老子道德经

石忠政墓志

五经文字

王训墓志

赵孟頫

昭仁墓志

兆　**兆**

张去奢墓志

韦洞墓志

元怀墓志

王知敬

殷令名

殷玄祚

裴休

薛曜

张朗

颜真卿

颜真卿

颜真卿

颜真卿

颜真卿

颜真卿

柳公权

虞世南

虞世南

颜师古

欧阳通

欧阳通

柳公权

柳公权

柳公权

柳公权

徐浩

颜人墓志

成淑墓志

张明墓志

永泰公主墓志

屈元寿墓志

周易王弼注卷

欧阳通

克 克

信行禅师碑

高贞碑

樊兴碑

汉书

赵鼎

颜师古

颜真卿

颜真卿

殷玄祚

千唐

免 免

信行禅师碑

王夫人墓志

春秋左传昭公

本际经圣行品

颜师古

欧阳询

柳公权

李旦

赵孟頫

颜真卿

源夫人陆淑墓志

老子道德经

度人经

古文尚书卷

颜真卿

颜真卿

兜

兜

五经文字

赵孟頫

兙

兙

虞世南

兢

兢

五经文字

兖

兖

樊兴碑

颜真卿

颜师古

兔

兔

欧阳通

欧阳通

兒

兒

昭仁墓志

五经文字

颜真卿

颜师古

赵孟頫

李邕

柳公权

柳公权

柳公权

沈度

春秋左传昭公

颜师古

虞世南

虞世南

欧阳通

张旭

王知徽

颜真卿

颜真卿

颜真卿

欧阳询

竞

颜真卿

柳公权

祝允明

蔡襄

厶 部

去 去

龙藏寺碑

樊兴碑

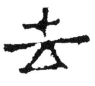

爨龙颜碑

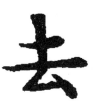

张通墓志

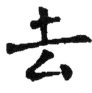

永泰公主墓志

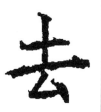

昭仁墓志

张黑女墓志

御注金刚经

史记燕召公

汉书

金刚般若经

薄夫人墓志

老子道德经

无上秘要卷

玄言新记明老部

本际经圣行品

文选

维摩诘经卷

虞世南

柳公权

柳公权

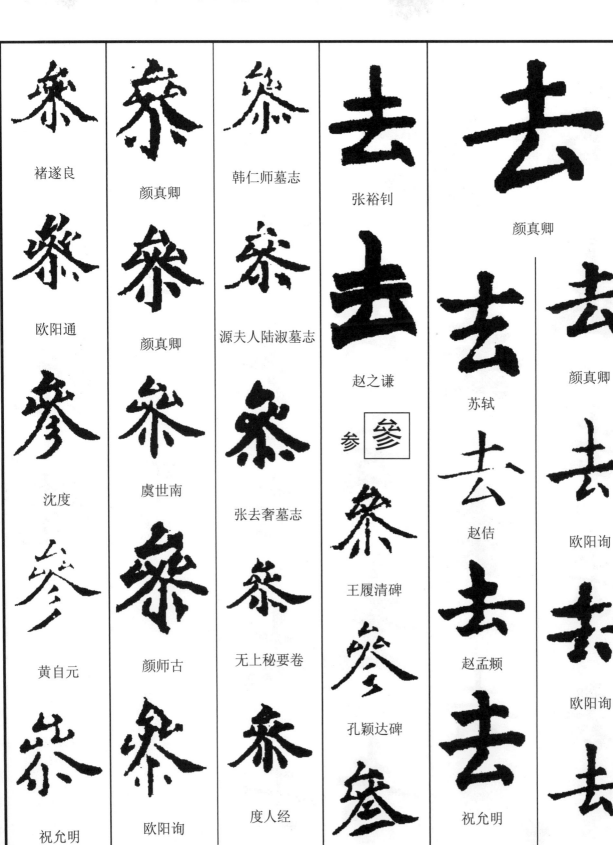

褚遂良

颜真卿

韩仁师墓志

张裕钊

颜真卿

欧阳通

颜真卿

源夫人陆淑墓志

赵之谦

苏轼

颜真卿

沈度

虞世南

张去奢墓志

王履清碑

赵佶

欧阳询

参

黄自元

颜师古

无上秘要卷

孔颖达碑

赵孟頫

欧阳询

祝允明

欧阳询

度人经

泉男产墓志

祝允明

欧阳询

赵之谦

御注金刚经

昭仁墓志

殷玄祚

欧阳通

刀（刂）部

刀 刀

欧阳通

昭仁墓志

度人经

无上秘要卷

灵飞经

汉书

刀

黄庭坚

柳公权

苏轼

沈尹默

度人经

刃 刃

张猛龙碑

爨宝子碑

康留买墓志

昭仁墓志

刃

文选

无上秘要卷

王知敬

欧阳询

颜真卿

褚遂良

分 分

柳公权

樊兴碑

段志玄碑

元羽墓志

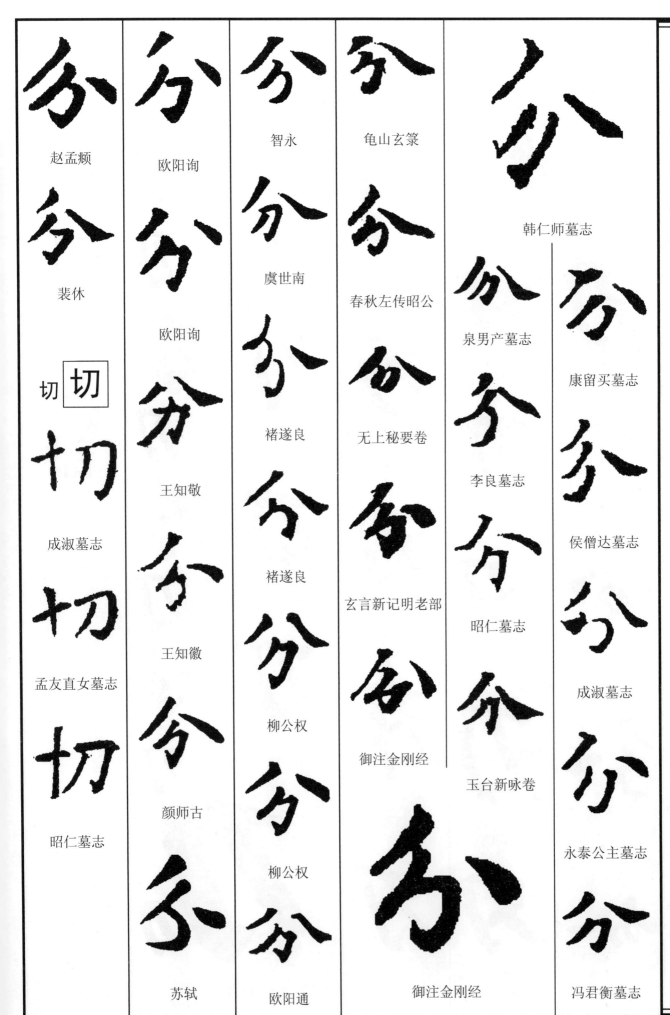

赵孟頫

裴休

切 切

成淑墓志

孟友直女墓志

昭仁墓志

欧阳询

欧阳询

王知敬

王知徽

智永

虞世南

褚遂良

褚遂良

柳公权

柳公权

龟山玄篆

春秋左传昭公

无上秘要卷

玄言新记明老部

御注金刚经

韩仁师墓志

泉男产墓志

李良墓志

昭仁墓志

玉台新咏卷

康留买墓志

侯僧达墓志

成淑墓志

永泰公主墓志

苏轼

欧阳通

御注金刚经

冯君衡墓志

刊

刑

欧阳通

霍汉墓志

九经字样

欧阳通

御注金刚经

欧阳通

郑孝胥

文选

孔颖达碑

张猛龙碑

张黑女墓志

颜真卿

张明墓志

欧阳通

孔颖达碑

赵佶

赵孟頫

王宠

裴休

殷玄祚

九经字样

柳公权

欧阳询

王知敬

颜真卿

本际经圣行品

御注金刚经

金刚般若经

阅紫录仪

昭仁墓志

赵孟頫

刘墉

智永

维摩诘经卷

史记燕召公

 列

叔氏墓志

史记燕召公

列

欧阳询

度人经

永泰公主墓志

尉迟恭碑

史记燕召公

柳公权

度人经

列

列

欧阳询

阅紫录仪

韦洞墓志

段志玄碑

颜真卿

列

褚遂良

张旭

昭仁墓志

柳公权

欧阳通

春秋谷梁传集解

王训墓志

虞世南

柳公权

李邕

屈元寿墓志

颜师古

欧阳询

冯君衡墓志

周易王弼注卷

维摩诘经卷

春秋左传昭公

老子道德经

始平公造像记

春秋谷梁传集解

金刚般若经

汉书

昭仁墓志

源夫人陆淑墓志

颜人墓志

张去奢墓志

成淑墓志

霍万墓志

信行禅师碑

樊兴碑

泉男产墓志

永泰公主墓志

贞隐子墓志

曹夫人墓志

董其昌

赵孟頫

薛曜

则　

郑道昭碑

越国太妇燕氏碑

智永

虞世南

颜师古

欧阳通

颜真卿

颜真卿

刚 剛

赵孟頫

柳公权

颜真卿

龟山玄篆

玄言新记明老部

五经文字

祝允明

李邕

颜真卿

褚遂良

剐 剐

裴休

赵构

欧阳询

褚遂良

古文尚书卷

老子道德经

殷玄祚

欧阳询

周易王弼注卷

五经文字

褚遂良

御注金刚经

董其昌

柳公权

度人经

汉书

赵佶

柳公权

王知敬

智永

褚遂良

诸经要集

樊兴碑

金刚般若经

颜真卿

老子道德经

南华真经

信行禅师碑

阅紫录仪

颜真卿

周易王弼注卷

度人经

昭仁墓志

裴休

颜真卿

柳公权

春秋谷梁传集解

灵飞经

春秋左传昭公

赵孟頫

褚遂良

褚遂良

维摩诘经卷

御注金刚经

赵之谦

利 利

柳公权

柳公权

玄言新记明老部

御注金刚经

大像寺碑铭

米芾

虞世南

初
欧阳询

初
欧阳询

初
欧阳通

初
柳公权

初
柳公权

初
颜师古

初
裴休

御注金刚经

初
阅紫录仪

初
王羲之

初
颜真卿

初
颜真卿

初
虞世南

初
春秋左传昭公

初
玉台新咏卷

初
五经文字

初
金刚般若经

初
史记燕召公

初
张去奢墓志

初
昭仁墓志

初
孙秋生造像

初
维摩诘经卷

初
无上秘要卷

初
屈元寿墓志

利
智永

初
令狐熙碑

初
段志玄碑

初
信行禅师碑

初
宋夫人墓志

利
欧阳询

利
欧阳询

利
董其昌

利
张朗

初 初

刀（刂）部 初

80

倪元璐

删

颜真卿

五经文字

判

无上秘要卷

黄庭坚

判

欧阳询

别

颜真卿

智永

赵孟頫

薛曜

刮

颜师古

玄言新记明老部

阅紫录仪

柳公权

柳公权

裴休

御注金刚经

维摩诘经卷

玉台新咏卷

度人经

无上秘要卷

御注金刚经

吕秀岩

别

孔颖达碑

王训墓志

别

贞隐子墓志

颜真卿

柳公权

赵孟頫

于右任

刺

王兴之墓志

汉书

裴休

欧阳通

冯君衡墓志

郑孝胥

刺 [刺]

颜真卿

南华真经

到

殷令名

欧阳询

郭敬墓志

刺 [刺]

度人经

郑道昭碑

春秋谷梁传集解

柳公权

柳公权

崔诚墓志

古文尚书卷

到 [到]

沈尹默

颜真卿

王训墓志

颜真卿

欧阳通

段志玄碑

赵孟頫

韦洞墓志

刻 [刻]

张旭

蔡襄

玄言新记明老部

康留买墓志

樊兴碑

张猛龙碑

褚遂良

欧阳询

智永

王知敬

颜师古

颜真卿

无上秘要卷

（省略）
春秋左传昭公

度人经

五经文字

张旭

赵之谦
制 制

郑道昭碑

泉男产墓志

贞隐子墓志

康留买墓志

裴休
刬 刬

五经文字

黄庭坚

郑孝胥

华世奎

智永

赵孟頫

祝允明

王宠

文彭

沈尹默

褚遂良

欧阳通

欧阳询

赵佶

苏轼

前

前

颜人墓志

金刚般若经

度人经

玄言新记明老部

周易王弼注卷

前

御注金刚经

玉台新咏卷

本际经圣行品

王训墓志

前　[前]

孔颖达碑

信行禅师碑

张通墓志

昭仁墓志

券　[券]

五经文字

华世奎

刷　[刷]

昭仁墓志

五经文字

柳公权

颜真卿

华世奎

刹　[刹]

信行禅师碑

柳公权

昭仁墓志

制

柳公权

薛曜

柳公权

赵佶

赵孟頫

王宠

殷玄祚

柳公权

虞世南

王知敬

魏栖梧

赵佶

赵孟頫

王知敬

殷玄祚

削　削

樊兴碑

阅紫录仪

颜真卿

傅山

何绍基

剌　剌

段志玄碑

张琮碑

颜真卿

欧阳询

王知敬

颜师古

薛曜

殷玄祚

千唐

柳公权

柳公权

柳公权

颜真卿

颜真卿

汉书

阅紫录仪

吊比干文

张旭

虞世南

褚遂良

钱沣

副　副

王履清碑

樊兴碑

屈元寿墓志

汉书

柳公权

张元庄

剥　剥

周易王弼注卷

郭无锡

华世奎

文徵明

爨宝子碑

吊比干文

玄言新记明老部

颜真卿

张朗

老子道德经

褚遂良

智永

赵佶

赵孟頫

傅山

剋　剋

裴休

春秋左传昭公

玉台新咏卷

诸经要集

度人经

春秋谷梁传集解

薛曜

杨汲

剋　剋

樊兴碑

王居士砖塔铭

割　赵孟頫

割　老子道德经

創　颜真卿

剪　沈尹默

剪　殷玄祚

副　颜真卿

割　赵孟頫

割　五经文字

創　柳公权

剪　千唐

剪　张猛龙碑

副　虞世南

割　赵之谦

割　南北朝写经

創　虞世南

剪　丰坊

剪　颜真卿

副　苏轼

剽　[剽]　五经文字

割　度人经

創　张旭

创　[創]　孔颖达碑

剪　[剪]　五经文字

副　赵孟頫

剿　[剿]

割　五经文字

割　昭仁墓志

割　董其昌

割　[割]　刘元超墓志

創　欧阳询

剪　李瑞清

副　司马迁

阅紫录仪

欧阳通

王知敬

褚遂良

欧阳询

五经文字

剑

李夫人墓志

永泰公主墓志

无上秘要卷

文选

五经文字

何绍基

划

欧阳通

剧 劇

信行禅师碑

五经文字

颜真卿

度人经

祝允明

朱耷

千唐

李叔同

沈尹默

褚遂良

柳公权

颜真卿

赵孟頫

文徵明

刘 劉

爨宝子碑

爨龙颜碑

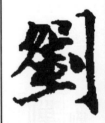

樊兴碑

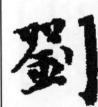

老子道德经

汉书

刀（刂）部 刘划剧剑

88

人（亻）部

人

罗君副墓志

郭敬墓志

昭仁墓志

信行禅师碑

诸经要集

董明墓志

王训墓志

李寿墓志

龙藏寺碑

老子道德经

刘元超墓志

王夫人墓志

冯君衡墓志

段志玄碑

文选

张去奢墓志

王夫人墓志

薄夫人墓志

爨宝子碑

玉台新咏卷

屈元寿墓志

康留买墓志

霍汉墓志

孔颖达碑

宋夫人墓志

韩仁师墓志

张黑女墓志

张通墓志

颜人墓志

樊兴碑

欧阳询

欧阳询

欧阳询

褚遂良

褚遂良

欧阳通

柳公权

柳公权

柳公权

柳公权

柳公权

智永

黄庭坚

虞世南

虞世南

王知敬

颜师古

欧阳通

春秋谷梁传集解

春秋谷梁传集解

古文尚书卷

阅紫录仪

王羲之

张旭

徐浩

礼记郑玄注卷

无上秘要卷

汉书王莽传残卷

汉书王莽传残卷

南华真经

度人经

金刚经

金刚经

金刚经

金刚经

金刚经

玄言新记明老部

颜人墓志

石忠政墓志

殷令名

赵孟頫

褚遂良

王段墓志

昭仁墓志

于立政

裴休

颜真卿

仁　仁

永泰公主墓志

李迪墓志

信行禅师碑

张朗

苏轼

颜真卿

周易王弼注卷

王夫人墓志

段志玄碑

段清云

赵佶

颜真卿

礼记郑玄注卷

贞隐子墓志

爨宝子碑

殷玄祚

董其昌

颜真卿

屈元寿墓志

郑道昭碑

吕秀岩

董其昌

董其昌

李瑞清

蔡襄

韦洞墓志

兰陵长公主碑

赵孟頫

柳公权

颜师古

春秋谷梁传集解

昭仁墓志

孔颖达碑

殷玄祚

柳公权

欧阳通

史记燕召公

郭敬墓志

令狐熙碑

殷令名

虞世南

欧阳通

南华真经

以 以

王训墓志

信行禅师碑

虞世南

褚遂良

玄言新记明老部

张猛龙碑

屈元寿墓志

樊兴碑

智永

欧阳询

颜真卿

罗君副墓志

张去奢墓志

郑道昭碑

黄庭坚

欧阳询

颜真卿

霍万墓志

段志玄碑

赵佶

欧阳询

张旭

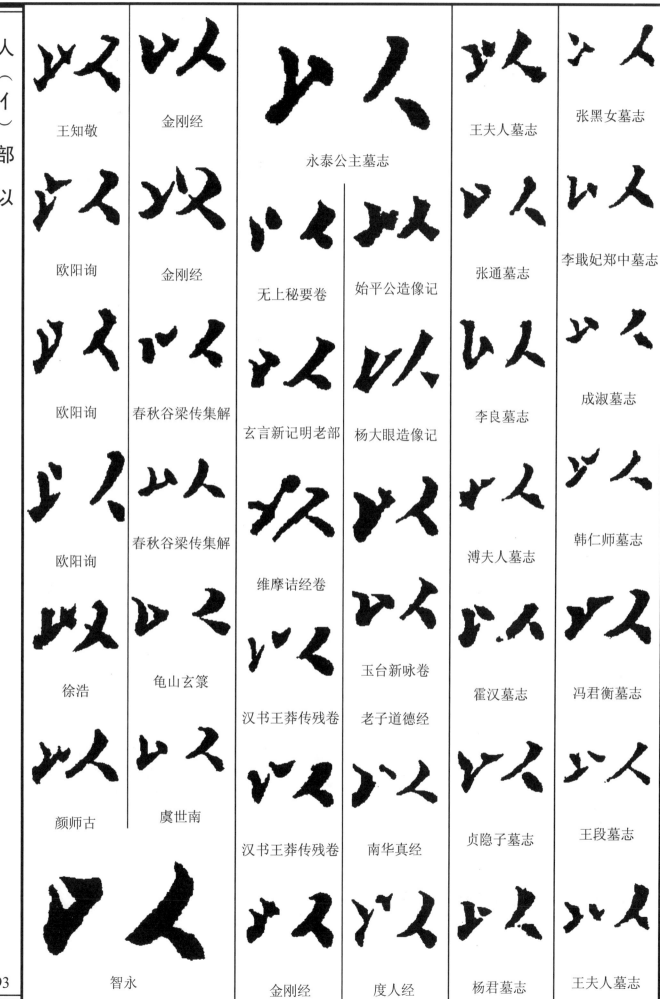

王知敬

金刚经

永泰公主墓志

王夫人墓志

张黑女墓志

欧阳询

金刚经

无上秘要卷

始平公造像记

张通墓志

李戢妃郑中墓志

欧阳询

春秋谷梁传集解

玄言新记明老部

杨大眼造像记

李良墓志

成淑墓志

欧阳询

春秋谷梁传集解

维摩诘经卷

溥夫人墓志

韩仁师墓志

徐浩

龟山玄篆

汉书王莽传残卷

玉台新咏卷

老子道德经

霍汉墓志

冯君衡墓志

颜师古

虞世南

汉书王莽传残卷

南华真经

贞隐子墓志

王段墓志

智永

金刚经

度人经

杨君墓志

王夫人墓志

欧阳询	昭仁墓志	张朗	蔡襄	柳公权	褚遂良
欧阳通	春秋谷梁传集解	吕秀岩	苏轼	柳公权	褚遂良
王知敬	春秋谷梁传集解	沈尹默	赵孟頫	柳公权	褚遂良
赵之谦	礼记郑玄注卷	介　介	张裕钊	柳公权	褚遂良
赵孟頫	李邕	樊兴碑	李瑞清	柳公权	颜真卿
今　今	颜真卿	孔颖达碑	薛曜	欧阳通	颜真卿
张猛龙碑	颜真卿	李迪墓志	裴休	欧阳通	颜真卿

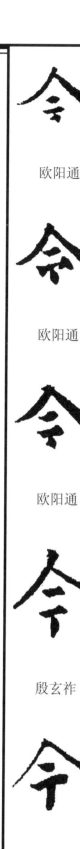欧阳通	柳公权	李邕	玄言新记明老部	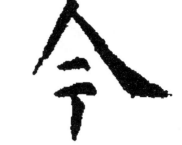孔颖达碑

欧阳通 | 柳公权 | 颜真卿 | 春秋谷梁传集解 | 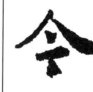维摩诘经卷 / 段志玄碑

欧阳通 | 柳公权 | 颜真卿 | 阅紫录仪 | 度人经 / 信行禅师碑

殷玄祚 | 柳公权 | 颜真卿 | 王羲之 | 金刚经 / 宋夫人墓志

蔡襄 | 欧阳询 | 褚遂良 | 张旭 | 五经文字 / 王训墓志

赵孟頫 | 欧阳询 | 古文尚书卷 | 无上秘要卷 | 昭仁墓志

柳公权

柳公权

张旭

欧阳通

王知敬

虞世南

颜真卿

颜真卿

颜真卿

颜真卿

赵孟頫

李治

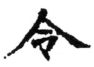

金刚经

金刚经

汉书王莽传残卷

汉书王莽传残卷

王羲之

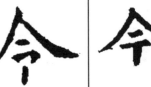

董明墓志

刘元超墓志

张明墓志

玉台新咏卷

五经文字

诸经要集

孔颖达碑

薄夫人墓志

永泰公主墓志

张黑女墓志

泉男产墓志

张迪墓志

王训墓志

裴休

令

樊兴碑

龙藏寺碑

爨宝子碑

郑道昭碑

寇凭墓志

李迪墓志

元彬墓志

五经文字

春秋谷梁传集解

王羲之

老子道德经

欧阳通

仏

金刚经

金刚经

金刚经

仓

春秋谷梁传集解

颜真卿

黄庭坚

苏轼

沈尹默

王文治

什

春秋谷梁传集解

春秋谷梁传集解

赵孟頫

李叔同

千唐

仄

昭仁墓志

五经文字

颜师古

殷令名

殷玄祚

释建初

赵之谦

仇

杨大眼造像记

颜师古

欧阳询

欧阳询

褚遂良

褚遂良

赵佶

僕
褚遂良

僕
褚遂良

僕
欧阳询

僕
欧阳通

僕
王知敬

僕
文徵明

僕
沈尹默

僎
玉台新咏卷

僕
春秋谷梁传集解

僕
古文尚书卷

僕
柳公权

僕
颜真卿

僕
文选

僕
张去奢墓志

僕
李戢妃郑中墓志

僎
颜人墓志

僳
郭敬墓志

僕
五经文字

億
无上秘要卷

億
柳公权

億
黄庭坚

億
翁方纲

億
薛曜

仆 僕

億
本际经圣行品

億
阅紫录仪

億
褚遂良

億
颜师古

億
欧阳询

倉
王献之

億
颜真卿

亿

億
郑道昭碑

億
九经字样

億
度人经

董明墓志

李良墓志

始平公造像记

春秋谷梁传集解

无上秘要卷

老子道德经

文选

冯君衡墓志

源夫人陈淑墓志

李迪墓志

王夫人墓志

康留买墓志

赵孟頫

代 代

孔颖达碑

信行禅师碑

王履清碑

昭仁墓志

贞隐子墓志

柳公权

欧阳询

欧阳询

颜真卿

赵佶

张去奢墓志

罗君副墓志

张明墓志

李戢妃郑中墓志

智永

仅 僅

五经文字

苏轼

吴彩鸾

赵孟頫

仕

爨宝子碑

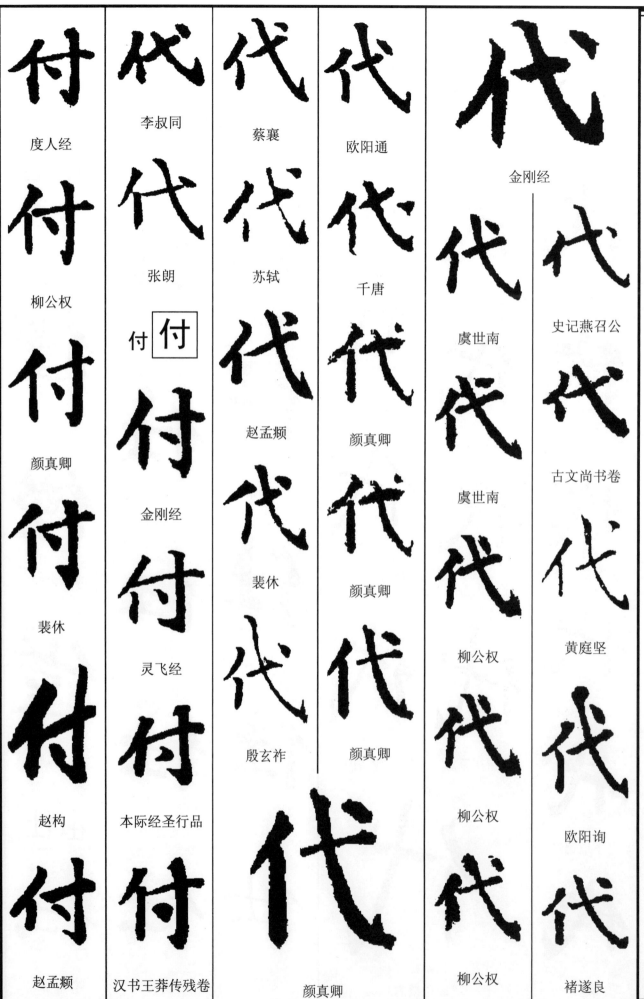

度人经

柳公权

颜真卿

裴休

赵构

李叔同

张朗

付

金刚经

灵飞经

本际经圣行品

汉书王莽传残卷

蔡襄

苏轼

赵孟頫

裴休

殷玄祚

颜真卿

欧阳通

千唐

颜真卿

颜真卿

金刚经

虞世南

虞世南

颜真卿

柳公权

柳公权

史记燕召公

古文尚书卷

黄庭坚

欧阳询

褚遂良

仗
欧阳通

仗
薛曜

仗
黄道周

他
信行禅师碑

他
源夫人陈淑墓志

他
维摩诘经卷

伢
樊兴碑

伢
欧阳询

伢
欧阳通

仗
薛曜

仗
樊兴碑

元彷墓志

仍
颜师古

仍
欧阳询

仞
柳公权

仞
苏轼

仞
郑孝胥

仞
王庭筠

褚遂良

仍
老子道德经

仍
欧阳通

仍
欧阳通

仍
颜真卿

仍
颜真卿

王知敬

仍
玄言新记明老部

仍
文选

仍
春秋谷梁传集解

仍
虞世南

仍
信行禅师碑

仍
龙藏寺碑

仍
永泰公主墓志

仍
昭仁墓志

仍
李寿墓志

泉男产墓志

仙
张旭

仙
颜真卿

仙
柳公权

仙
褚遂良

仙
褚遂良

仙
智永

仙
李邕

仙
永泰公主墓志

仚
龟山玄篆

仙
本际经圣行品

仙
无上秘要卷

仙
玄言新记明老部

仙
阆紫录仪

仙
贞隐子墓志

仙
泉男产墓志

僊
五经文字

仙
度人经

仙
金刚经

他
赵孟頫

他
张瑞图

他
裴休

仡 仡
五经文字

仙 僊
龙藏寺碑

他
金刚经

他
陆柬之

他
颜真卿

他
柳公权

他
柳公权

他
龙藏寺碑

他
金刚经

他
金刚经

他
九经字样

他
度人经

他
春秋谷梁传集解

他
汉书王莽传残卷

褚遂良

褚遂良

颜真卿

颜真卿

柳公权

源夫人陈淑墓志

欧阳通

欧阳通

王知敬

欧阳询

欧阳询

永泰公主墓志

金刚经

无上秘要卷

阅紫录仪

颜师古

韩仲良碑

韦洞墓志

薄夫人墓志

张明墓志

泉男产墓志

李良墓志

赵孟頫

薛曜

王玄宗

沈尹默

何绍基

仪 儀

孔颖达碑

颜师古

欧阳通

欧阳通

殷玄祚

赵佶

黄道周

王宠

伏

赵孟頫

伏

赵之谦

任 任

樊兴碑

令狐熙碑

任

攀龙颜碑

伏

智永

伏

欧阳通

伏

柳公权

伏

虞世南

伏

蔡襄

伏

颜真卿

伏

史记燕召公

伏

阅紫录仪

伏

褚遂良

伏

欧阳询

伏

李邕

伏

维摩诘经卷

伏

金刚经

伏

无上秘要卷

伏

老子道德经

伏

度人经

儀

傅山

儀

沈尹默

伏 伏

孔颖达碑

伏

宋夫人墓志

伏

张去奢墓志

儀

柳公权

儀

赵孟頫

儀

韩择木

儀

殷玄祚

儀

裴休

儀

王宠

人（亻）部 伏 任

104

礼记郑玄注卷

五经文字

阅紫录仪

颜真卿

颜真卿

柳公权

褚遂良

裴休

于右任

信行禅师碑

汉书王莽传残卷

南华真经

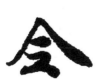
玄言新记明老部

柳公权

智永

蔡襄

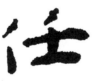
祝允明

殷玄祚

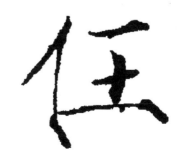
赵佶

褚遂良

欧阳询

欧阳通

张旭

颜真卿

屈元寿墓志

五经文字

玄言新记明老部

本际经圣行品

汉书王莽传残卷

古文尚书卷

成淑墓志

张明墓志

颜人墓志

董明墓志

金刚经

史记燕召公

颜真卿

欧阳询

颜师古

虞世南

春秋谷梁传集解

孔颖达碑

叔氏墓志

郭敬墓志

礼记郑玄注卷

春秋谷梁传集解

柳公权

柳公权

柳公权

裴休

赵孟頫

金农

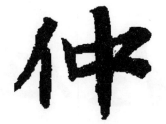

无上秘要卷

古文尚书卷

颜真卿

颜真卿

王知敬

颜师古

张明墓志

王训墓志

南华真经

周易王弼注卷

五经文字

度人经

欧阳通

蔡襄

裴休

李瑞清

休

李戢妃郑中墓志

昭仁墓志

欧阳询

柳公权

柳公权

柳公权

裴休

春秋谷梁传集解

史记燕召公

颜真卿

智永

李邕

欧阳通

欧阳通

欧阳通

颜真卿

伐

段志玄碑

信行禅师碑

昭仁墓志

永泰公主墓志

李良墓志

昭仁墓志

古文尚书卷

颜师古

樊兴碑

褚遂良

沈尹默

仿

五经文字

伊

褚遂良

欧阳通

欧阳通

黄道周

赵孟頫

仰

无上秘要卷

佇

沈尹默

仰

玉台新咏卷

件　件

伫

企

昭仁墓志

伍　伍

仰

褚遂良

仰　仰

仰

颜真卿

颜真卿

五经文字

爨龙颜碑

仰

褚遂良

信行禅师碑

柳公权

殷玄祚

玄言新记明老部

鞠彦云墓志

仰

欧阳询

仰

郑道昭碑

欧阳通

伫　伫

企

张明墓志

仰

柳公权

仰

王夫人墓志

伫

欧阳通

仵

昭仁墓志

颜真卿

赵孟頫

仰

昭仁墓志

伫

殷玄祚

企

董其昌

伍　伍

千唐

企　企

人（亻）部 仰伋伉伍伦

欧阳通

欧阳通

虞世南

虞世南

褚遂良

南华真经

王献之

智永

王知敬

柳公权

倫

赵孟頫

伦 倫

郑道昭碑

李迪墓志

霍汉墓志

薄夫人墓志

源夫人陈淑墓志

史记燕召公

汉书王莽传残卷

颜真卿

伉 伉

春秋谷梁传集解

伍 佰

昭仁墓志

薛曜

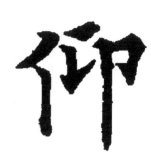

欧阳通

虞世南

赵佶

裴休

沈尹默

伋 伋

颜真卿

欧阳通

颜师古

智永

颜真卿

颜真卿

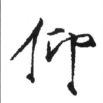
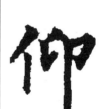
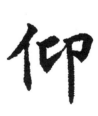

似　似

似
信行禅师碑

似
昭仁墓志

似
文选

似
褚遂良

似
柳公权

似
智永

柳公权

偉
欧阳询

偉
陆柬之

偉
赵孟頫

偉
殷玄祚

偉
沈尹默

殷玄祚

伟　偉

偉
刘元超墓志

偉
灵飞经

偉
无上秘要卷

偉
张旭

本际经圣行品

价
五经文字

價
褚遂良

價
欧阳通

價
王玄宗

價
殷令名

欧阳询

价　價

價
孔颖达碑

價
尉迟恭碑

價
张明墓志

價
宋夫人墓志

伦
欧阳询

倫
颜师古

倫
颜真卿

倫
颜真卿

倫
李瑞清

赵佶

古文尚书卷

文选

张明墓志

虞世南

赵孟頫

黄庭坚

玉台新咏卷

颜人墓志

祝允明

伤

殷玄祚

智永

老子道德经

尖山刻石

段志玄碑

朱耷

伪

信行禅师碑

颜真卿

史记燕召公

度人经

樊兴碑

张裕钊

楼兰残纸

王知敬

维摩诘经卷

无上秘要卷

泉男产墓志

薛曜

颜人墓志

欧阳通

五经文字

康留买墓志

金农

伯

度人经

玄言新记明老部

史记燕召公

春秋谷梁传集解

春秋谷梁传集解

老子道德经

古文尚书卷

伯 伯

段志玄碑

昭仁墓志

永泰公主墓志

张去奢墓志

宋夫人墓志

孙秋生造像记

蔡襄

赵孟頫

王宠

邓石如

傅山

孔颖达碑

褚遂良

柳公权

赵佶

金刚经

欧阳通

虞世南

颜真卿

颜真卿

颜师古

褚遂良

祝允明

优 優

段志玄碑

信行禅师碑

人（亻）部

薄夫人墓志

霍汉墓志

张明墓志

崔诚墓志

叔氏墓志

泉男产墓志

赵孟頫

何

段志玄碑

樊兴碑

昭仁墓志

钟繇

欧阳询

欧阳询

颜真卿

柳公权

李邕

智永

赵孟頫

金农

佐

樊兴碑

源夫人陈淑墓志

汉书王莽传残卷

玄言新记明老部

颜真卿

柳公权

欧阳通

李邕

赵佶

张裕钊

颜真卿

颜真卿

虞世南

欧阳询

智永

王知敬

欧阳通

欧阳通

裴休

薛曜

但 但

信行禅师碑

昭仁墓志

古文尚书卷

柳公权

柳公权

柳公权

虞世南

颜真卿

周易王弼注卷

智永

欧阳询

颜真卿

颜真卿

本际经圣行品

无上秘要卷

玄言新记明老部

褚遂良

褚遂良

金刚经

金刚经

金刚经

老子道德经

度人经

春秋谷梁传集解

春秋谷梁传集解

永泰公主墓志

张黑女墓志

维摩诘经卷

史记燕召公

汉书王莽传残卷

文选

玉台新咏卷

春秋谷梁传集解

汉书王莽传残卷

张猛龙碑

欧阳询

泉男产墓志

史记燕召公

汉书王莽传残卷

郑道昭碑

蔡襄

无上秘要卷

杨夫人墓志

周易王弼注卷

金刚经

段志玄碑

薛稷

柳公权

金刚经

本际经圣行品

礼记郑玄注卷

杨夫人墓志

裴休

虞世南

金刚经

张旭

度人经

贞隐子墓志

沈尹默

颜真卿

玄言新记明老部

位 位

智永

泉男产墓志

信行禅师碑

度人经

作
郑道昭碑

作
贞隐子墓志

作
信行禅师碑

作
段志玄碑

作
刘元超墓志

作
源夫人陈淑墓志

作
李寿墓志

余
王献之

余
颜真卿

余
柳公权

余
赵孟頫

余
董其昌

作

作
孔颖达碑

住
颜真卿

住
柳公权

住
裴休

余 余

余
贞隐子墓志

余
史记燕召公

玄言新记明老部

位
殷玄祚

住 住

大像寺碑铭

住
信行禅师碑

住
金刚经

住
金刚经

住
褚遂良

位
颜真卿

位
颜师古

位
王知敬

位
赵佶

位
赵孟頫

位
祝允明

位
柳公权

位
柳公权

位
颜真卿

位
褚遂良

位
欧阳通

颜真卿

陆柬之

柳公权

春秋谷梁传集解

史记燕召公

昭仁墓志

颜真卿

黄庭坚

柳公权

春秋谷梁传集解

老子道德经

永泰公主墓志

颜真卿

欧阳询

虞世南

礼记郑玄注卷

维摩诘经卷

杨大眼造像记

赵佶

颜师古

褚遂良

阅紫录仪

金刚经

度人经

赵孟頫

王知敬

智永

王羲之

金刚经

周易王弼注卷

董其昌

颜真卿

古文尚书卷

本际经圣行品

无上秘要卷

诸经要集

玉台新咏卷

佛
颜真卿

佛
李邕

佛
徐浩

佛
褚遂良

佛
柳公权

佛
柳公权

佛
董美人墓志

佛
南北朝写经

佛
维摩诘经卷

佛
金刚经

佛
龟山玄篆

佗 佗
五经文字

佗
维摩诘经卷

伺 伺

伺
殷玄祚

佛 佛
信行禅师碑

伽
董其昌

伴 伴

伴
成淑墓志

伴
薛曜

伸 伸
赵之谦

伸
颜真卿

伽
昭仁墓志

伽
南北朝写经

伽
金刚经

伽
徐浩

伽
欧阳通

伽
褚遂良

作
董其昌

作
殷玄祚

作
薛曜

伽 伽

伽
龙藏寺碑

伽
大像寺碑铭

伽
柳公权

傳
春秋谷梁传集解

傳
春秋谷梁传集解

傳
史记燕召公

傳
无上秘要卷

傳
五经文字

傳
张黑女墓志

傳
五经文字

傳
诸经要集

傳
度人经

傳
王训墓志

傳
昭仁墓志

傳
霍汉墓志

傳
永泰公主墓志

傳
康留买墓志

傖
沈尹默

传　傳

傳
信行禅师碑

傳
郑道昭碑

傳
泉男产墓志

傳
源夫人陈淑墓志

傳
韦洞墓志

佥　僉

僉
五经文字

李邕

魏栖梧

颜真卿

张元庄

僉
殷玄祚

佛
欧阳通

佛
苏轼

佛
赵孟頫

佛
文徵明

佛
千唐

佛
裴休

赵之谦

佯 | 佯

伴
魏栖梧

俗 | 俗

佮
五经文字

侣 | 侣

侣
信行禅师碑

侣
龙藏寺碑

傳
赵佶

傳
苏轼

傳
赵孟頫

傳
殷玄祚

傳
傅山

傳
颜真卿

傳
柳公权

傳
颜师古

傳
虞世南

傳
欧阳通

傳
欧阳通

傳
颜真卿

傳
颜真卿

傳
颜真卿

傳
张旭

傳
智永

傳
古文尚书卷

傳
古文尚书卷

傳
钟繇

傳
褚遂良

傳
褚遂良

傳
智永

傳
王知敬

傳
玉台新咏卷

傳
玄言新记明老部

傳
本际经圣行品

傳
汉书王莽传残卷

傳
汉书王莽传残卷

傳
阅紫录仪

侉 颜真卿

佸 五经文字

佸 佸

供 供

供 昭仁墓志

供 老子道德经

供 本际经圣行品

佳 智永

佳 蔡襄

佳 赵孟頫

佳 薛曜

侼 侼

侼 颜真卿

佸 佸

佳 玄言新记明老部

佳 玉台新咏卷

佳 王献之

佳 颜真卿

佳 欧阳询

佳 文选

侉 智永

侉 苏轼

侉 李瑞清

佳 佳

佳 张朗墓志

佳 泉男产墓志

侣 崔诚墓志

侣 褚遂良

侣 黄道周

侣 苏轼

侉 侉

侉 欧阳询

侣 本际经圣行品

侣 玉台新咏卷

侣 王献之

侣 欧阳通

侣 李邕

侣 颜真卿

使

诸经要集

玄言新记明老部

泉男产墓志

殷玄祚

维摩诘经卷

使

阅紫录仪

文选

始平公造像记

王兴之墓志

使

使

阅紫录仪

使

王羲之

史记燕召公

维摩诘经卷

王训墓志

樊兴碑

柳公权

使

智永

春秋谷梁传集解

汉书王莽传残卷

韦洞墓志

韩仲良碑

柳公权

使

虞世南

春秋谷梁传集解

金刚经

李戢妃郑中墓志

郑道昭碑

颜真卿

度人经

礼记郑玄注卷

昭仁墓志

张猛龙碑

欧阳通

信行禅师碑

裴休

侍

侍 孔颖达碑

侍 郑道昭碑

侍 段志玄碑

侍 大像寺碑铭

侍 郭敬墓志

侍 张通墓志

信行禅师碑

韦洞墓志

褚遂良

欧阳询

颜师古

蔡襄

苏轼

赵之谦

沈尹默

裴休

侔

颜师古

颜真卿

柳公权

王知敬

欧阳询

欧阳通

薛曜

赵孟頫

殷玄祚

褚遂良

颜真卿

颜真卿

颜真卿

柳公权

柳公权

五经文字

佻 佻

佻

五经文字

侠 俠

侠

寇霄墓志

侠

无上秘要卷

侠

智永

王玄宗

裴休

殷令名

薛曜

何绍基

侉 侉

李邕

赵佶

赵孟頫

殷玄祚

韩择木

柳公权

智永

欧阳通

欧阳通

柳公权

柳公权

欧阳询

张黑女墓志

颜真卿

颜真卿

颜真卿

欧阳询

李迪墓志

杨大眼造像记

本际经圣行品

度人经

无上秘要卷

人（亻）部 侨依佽俀侧

佽 佽
五经文字

俀 俀

侧 侧

汉书王莽传残卷

柳公权

蔡襄

苏轼

殷玄祚

昭仁墓志

裴休

元篆墓志

沈尹默

柳公权

褚遂良

颜师古

欧阳通

颜真卿

本际经圣行品

阅紫录仪

颜真卿

颜真卿

颜真卿

李寿墓志

昭仁墓志

金刚经

玉台新咏卷

度人经

诸经要集

柳公权

赵佶

侨 侨
五经文字

赵孟頫

依 依

樊兴碑

125

来

昭仁墓志

屈元寿墓志

源夫人陈淑墓志

永泰公主墓志

叔氏墓志

泉男产墓志

李瑞清

殷玄祚

赵之谦

佝 佝

昭仁墓志

裴休

来 來

佩

颜真卿

颜真卿

虞世南

蔡襄

赵孟頫

汉书王莽传残卷

佩 珮

颜真卿

宋夫人墓志

元篆墓志

昭仁墓志

阅紫录仪

虞世南

何绍基

沈尹默

佽 佽

五经文字

例 例

裴休

佽例佩徊来

颜真卿

颜真卿

欧阳询

欧阳通

颜师古

颜真卿

欧阳询

无上秘要卷

汉书王莽传残卷

李寿墓志

颜真卿

欧阳询

古文尚书卷

文选

金刚经

侯僧达墓志

颜真卿

欧阳通

阅紫录仪

度人经

金刚经

始平公造像记

柳公权

欧阳通

褚遂良

本际经圣行品

周易王弼注卷

玉台新咏卷

柳公权

黄庭坚

春秋谷梁传集解

礼记郑玄注卷

玄言新记明老部

柳公权

颜师古

春秋谷梁传集解

维摩诘经卷

老子道德经

殷玄祚

俗 [俗]

信行禅师碑

段志玄碑

孔颖达碑

樊兴碑

阅紫录仪

虞世南

李邕

欧阳通

赵孟頫

五经文字

颜真卿

沈尹默

侵 [侵]

宋夫人墓志

春秋谷梁传集解

欧阳询

褚遂良

赵孟頫

董其昌

李瑞清

俭 [俭]

屈元寿墓志

元彦墓志

薄夫人墓志

王夫人墓志

老子道德经

柳公权

赵佶

赵孟頫

裴休

苏过

俘 [俘]

颜真卿

欧阳通

褚遂良

殷玄祚

裴休

金农

沈尹默

信　信

樊兴碑

昭仁墓志

张明墓志

钟繇

五经文字

王知敬

罗君副墓志

柳公权

苏轼

裴休

沈尹默

俟　俟

孔颖达碑

金刚经

欧阳通

智永

欧阳询

欧阳询

颜真卿

虞世南

虞世南

褚遂良

褚遂良

王知敬

泉男产墓志

贞隐子墓志

张通墓志

昭仁墓志

玄言新记明老部

老子道德经

南华真经

颜真卿

颜真卿

柳公权

柳公权

柳公权

裴休

赵孟頫

欧阳通

欧阳通

王知敬

欧阳询

欧阳询

黄庭坚

玄言新记明老部

王羲之

智永

褚遂良

颜师古

周易王弼注卷

春秋谷梁传集解

文选

金刚经

金刚经

信行禅师碑

南华真经

本际经圣行品

维摩诘经卷

玉台新咏卷

老子道德经

昭仁墓志

颜人墓志

薄夫人墓志

王段墓志

康留买墓志

春秋谷梁传集解

春秋谷梁传集解

礼记郑玄注卷

九经字样

欧阳询

欧阳询

李良墓志

郭敬墓志

张明墓志

汉书王莽传残卷

史记燕召公

李迪墓志

郑道昭碑

段志玄碑

罗君副墓志

韦洞墓志

永泰公主墓志

本际经圣行品

泉男产墓志

五经文字

欧阳通

侯 侯

颜真卿

柳公权

张朗

俎 俎

柳公权

俞 俞

五经文字

柳公权

俞

俞

侯 侯

五经文字

促 促

无上秘要卷

孔颖达碑

修
金刚经

修
古文尚书卷

循
王献之

循
智永

修
褚遂良

修
褚遂良

俊
赵孟頫

俊
殷玄祚

修
修
孔颖达碑

修
韦洞墓志

修
冯君衡墓志

修
五经文字

俊 俊
罗君副墓志

俊
五经文字

俊
欧阳询

俊
欧阳通

俊
陆柬之

俊
智永

俦
玉台新咏卷

俦
本际经圣行品

俦
颜真卿

俦
欧阳通

俦
无上秘要卷

侯
颜真卿

侯
祝允明

俦 俦
殷玄祚

侯
赵孟頫

俦
宋夫人墓志

侯
颜真卿

侯
柳公权

侯
柳公权

侯
褚遂良

侯
欧阳通

度人经

张通墓志

王夫人墓志

系　係

五经文字

虞世南

古文尚书卷

保

王训墓志

俪

欧阳通

俨

五经文字

係

周易王弼注卷

颜真卿

阅紫录仪

九经字样

千唐

俨

文徵明

阅紫录仪

颜真卿

欧阳询

保

老子道德经

儼

裴休

俨　儼

俪　儷

柳公权

柳公权

无上秘要卷

保　保

儼

柳公权

信行禅师碑

颜真卿

颜真卿

昭仁墓志

颜真卿

穆玉容墓志

修

柳公权

黄庭坚







人(亻)部 便俄





俄

永泰公主墓志

颜真卿　　褚遂良

颜真卿　　褚遂良

欧阳询　　欧阳通

郑孝胥　　王知敬

殷玄祚

便

欧阳询

颜真卿

赵孟頫

俄　俄

段志玄碑

樊兴碑

源夫人陈淑墓志

便

金刚经

玄言新记明老部

无上秘要卷

颜师古

王知敬

欧阳通

褚遂良

便

罗君副墓志

维摩诘经卷

诸经要集

本际经圣行品

度人经

樊兴碑

保

欧阳通

李叔同

赵孟頫

张朗

便　便

侯
郑孝胥

候
于右任

候
赵之谦

倩
殷令名

俟
樊兴碑

候
颜真卿

候
康里巎巎

候
薛曜

侯
虞世南

候
段志玄碑

俟
樊兴碑

侯
郭敬墓志

候
韦洞墓志

值 值
五经文字

值
褚遂良

值
颜真卿

值
柳公权

值
殷令名

候 候
倘
魏栖梧

倪 倪
褚遂良

倪

债 债
裴休

倅 倅

五经文字

侮 侮
老子道德经

侮
五经文字

侮
古文尚书卷

俚 俚
颜真卿

倘 倘

135

倚
郑孝胥

借
屈元寿墓志

颜真卿

赵孟頫

顾纯

王献之

颜真卿

柳公权

欧阳询

苏轼

汉书王莽传残卷

倚
贞隐子墓志

王训墓志

昭仁墓志

老子道德经

汉书王莽传残卷

俱
汉书王莽传残卷

欧阳通

欧阳通

柳公权

颜师古

薛曜

阅紫录仪

颜真卿

颜真卿

虞世南

王知敬

俱
信行禅师碑

张琮碑

孔颖达碑

昭仁墓志

无上秘要卷

金刚经

赵构

薛曜

刘墉

俳 俳

颜人墓志

无上秘要卷

柳公权

元仲英墓志

霍汉墓志

颜真卿

褚遂良

黄庭坚

倍

段志玄碑

李瑞清

赵孟頫

张裕钊

沈尹默

倍 倍

柳公权

昭仁墓志

欧阳通

智永

王知敬

黄庭坚

五经文字

度人经

无上秘要卷

虞世南

陆柬之

永瑆

吴彩鸾

倾 倾

爨龙颜碑

康留买墓志

张明墓志

永泰公主墓志

137

俯 颜师古

俯 欧阳通

俯 颜真卿

俯 颜真卿

俯 欧阳询

俯 金刚经

俯 俯
段志玄碑

俯 崔诚墓志

俯 王夫人墓志

俯 昭仁墓志

幸 倜 倜

倜 柳公权

倜 倜
颜真卿

倜 柳公权

倜 俸 俸
颜真卿

倒 倒 倒

倒 信行禅师碑

倒 元葰墓志

倒 金刚经

倒 颜真卿

倒 永瑝

倒 黄道周

倬 唐驼

俾 俾 俾
五经文字

俾 源夫人陈淑墓志

俾 颜真卿

俾 颜真卿

俾 欧阳通

倭 倭 倭
五经文字

倬 倬 倬
永泰公主墓志

倬 颜真卿

倬 李邕

倬 千唐

俯　薛曜

欧阳通

倦

李寿墓志

春秋谷梁传集解

文选

欧阳询　黄庭坚

倦　欧阳通

包世臣

文徵明

俶　金农

附　欧阳通

殷玄祚

候

源夫人陈淑墓志

无上秘要卷

停

王夫人墓志

张明墓志

傅　度人经

停　吊比干文

傅　颜真卿

傅

颜真卿

停　欧阳通

欧阳询

偷　褚遂良

偷

元朗墓志

偷　灵飞经

本际经圣行品

颜师古

柳公权

昭仁墓志

假
玉台新咏卷

假
信行禅师碑

偈
裴休

偈
金刚经

偶
陆柬之

傪
傪
五经文字

假
本际经圣行品

假
樊兴碑

偈
偪
五经文字

偈
颜真卿

偶
赵孟頫

偶
偶

假
金刚经

假
张黑女墓志

偪
颜师古

偈
褚遂良

偶
张瑞图

偶
樊兴碑

假
褚遂良

假
孔颖达碑

傀
偪
五经文字

偈
褚遂良

偶
玄烨

偶
春秋谷梁传集解

假
颜真卿

假
昭仁墓志

偶
傀
昭仁墓志

偈
欧阳通

偶
郑孝胥

偶
五经文字

假
五经文字

假
假
五经文字

偈
柳公权

偶
颜真卿

偃　昭仁墓志

五经文字

颜真卿

颜真卿

颜真卿

债

吴广碑

颜真卿

刘墉

偰

五经文字

偃

虞世南

偏

五经文字

颜真卿

祝允明

偲

五经文字

偏　无上秘要卷

李邕

颜师古

柳公权

柳公权

偿　康留买墓志

王羲之

张即之

裴休

偏

信行禅师碑

李夫人墓志

假　颜师古

智永

赵佶

赵孟頫

梁同书

傅山

偿

颜人墓志

赵孟頫

杰　傑

健　健

柳公权

欧阳通

王训墓志

殷玄祚

樊兴碑

周易王弼注卷

颜师古

黄道周

张去奢墓志

张裕钊

五经文字

颜真卿

颜真卿

沈尹默

永泰公主墓志

备　備

颜真卿

千唐

黄庭坚

楷　楷

度人经

樊兴碑

欧阳通

倪元璐

王铎

王夫人墓志

李戬妃郑中墓志

苏轼

近人

郑孝胥

元彦墓志

人（亻）部　傃傲傍

颜真卿

颜师古

智永

蔡襄

五经文字

傲

傲

颜真卿

张朗

傍

五经文字

颜师古

蔡襄

董其昌

沈尹默

傃

虞世南

虞世南

褚遂良

颜真卿

颜真卿

五经文字

汉书王莽传残卷

古文尚书卷

王知敬

柳公权

春秋谷梁传集解

无上秘要卷

玄言新记明老部

金刚经

昭仁墓志

春秋谷梁传集解

欧阳通

欧阳询

老子道德经

赵佶

赵孟頫

祝允明

蒋善进

张裕钊

智永

五经文字

李叔同

佣 [俑]

五经文字

催 [催]

阅紫录仪

五经文字

像 [像]

杨大眼造像记

颜真卿

柳公权

苏轼

赵孟頫

徐浩

傥 [黨]

崔诚墓志

董美人墓志

颜真卿

儽 [嘌]

颜真卿

黄庭坚

赵孟頫

李瑞清

张裕钊

赵孟頫

裴休

殷玄祚

傜 [傜]

颜真卿

储 [储]

高贞碑

右起第六列

傅　[傅]
五经文字

僖　[僖]
春秋谷梁传集解

僭　[僭]
五经文字

傲　[傲]

第五列

傲
五经文字

僝　[僝]
五经文字

僧　[僧]
龙藏寺碑

王训墓志

屈寿元墓志

第四列

贞隐子墓志

南北朝写经

金刚经

维摩诘经卷
黄庭坚

王僧虔

第三列

欧阳通

欧阳通

欧阳询

柳公权

柳公权

第二列

颜真卿

颜真卿

褚遂良

裴休

赵之谦

僚　[僚]
五经文字

第一列

欧阳询

欧阳通

柳公权

颜真卿

赵孟頫

僰　[僰]
五经文字

褚遂良

颜人墓志

五经文字

僻

信行禅师碑

沈尹默

撰

欧阳通

僮

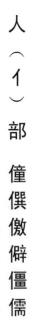

九经字样

柳公权

玄言新记明老部

吴彩鸾

欧阳通

撰

五经文字

颜真卿

柳公权

金刚经

金农

儒

苏轼

傲

颜真卿

王宠

颜师古

五经文字

郑道昭碑

林则徐

僵

欧阳询

永瑆

欧阳询

虞世南

贞隐子墓志

欧阳询

赵之谦

颜真卿

李迪墓志

昭仁墓志

欧阳询

入　部

入

永泰公主墓志

张通墓志

礼记郑玄注卷

南华真经

金刚经

金刚经

本际经圣行品

令狐熙碑

龙藏寺碑

尉迟恭碑

孔颖达碑

信行禅师碑

贞隐子墓志

儩　儩
五经文字

欧阳通

殷令名

于右任

赵孟頫

儗　儗
沈尹默

五经文字

张裕钊

傮　傮
无上秘要卷

裴休

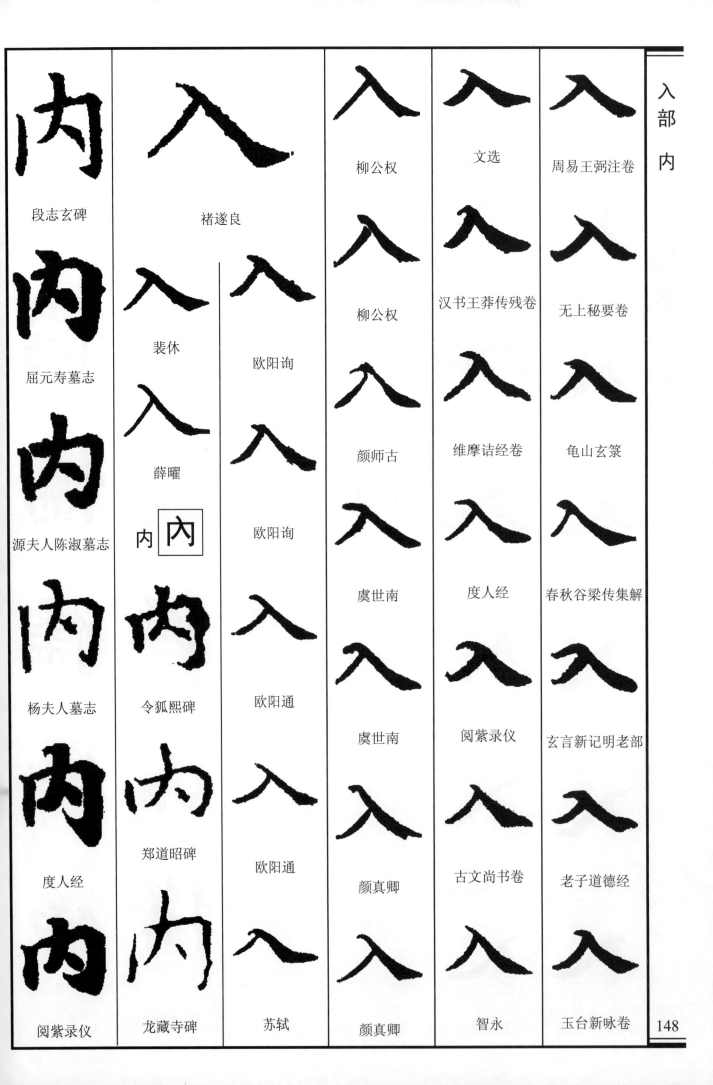

段志玄碑

褚遂良

柳公权

文选

周易王弼注卷

屈元寿墓志

裴休

柳公权

汉书王莽传残卷

无上秘要卷

源夫人陈淑墓志

薛曜

欧阳询

颜师古

维摩诘经卷

龟山玄篆

内　内

欧阳询

虞世南

度人经

春秋谷梁传集解

杨夫人墓志

令狐熙碑

欧阳通

虞世南

阅紫录仪

玄言新记明老部

度人经

郑道昭碑

欧阳通

颜真卿

古文尚书卷

老子道德经

阅紫录仪

龙藏寺碑

苏轼

颜真卿

智永

玉台新咏卷

智永

苏轼

赵孟頫

殷令名

张朗

李瑞清

柳公权

柳公权

褚遂良

褚遂良

褚遂良

颜真卿

颜真卿

颜真卿

颜师古

王羲之

欧阳通

欧阳通

王知敬

欧阳询

虞世南

玉台新咏卷

金刚经

金刚经

礼记郑玄注卷

周易王弼注卷

古文尚书卷

无上秘要卷

汉书王莽传残卷

汉书王莽传残卷

玄言新记明老部

春秋谷梁传集解

王宠

邓石如

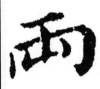

傅山

王铎

华世奎

黄庭坚

蔡襄

赵佶

苏轼

赵孟頫

康里巎巎

祝允明

欧阳询

褚遂良

欧阳通

智永

虞世南

颜真卿

金刚经

周易王弼注卷

玄言新记明老部

春秋谷梁传集解

颜真卿

蔡襄

裴休

两 兩

老子道德经

灵飞经

文选

薛曜

殷玄祚

张裕钊

华世奎

春秋谷梁传集解

春秋谷梁传集解

无上秘要卷

度人经

南华真经

张黑女墓志

薄夫人墓志

王居士砖塔铭

李夫人墓志

汉书王莽传残卷

汉书王莽传残卷

张明墓志

石忠政墓志

霍汉墓志

郭敬墓志

李良墓志

贞隐子墓志

永泰公主墓志

泉男产墓志

韩仁师墓志

颜人墓志

崔诚墓志

十

孔颖达碑

段志玄碑

张猛龙碑

爨龙颜碑

樊兴碑

信行禅师碑

十
部

蔡襄

柳公权

褚遂良

金刚经

文徵明

欧阳通

柳公权

褚遂良

龟山玄篆

金刚经

韩择木

欧阳通

柳公权

褚遂良

周易王弼注卷

金刚经

苏轼

王知敬

虞世南

欧阳询

阅紫录仪

金刚经

薛曜

王知敬

颜真卿

欧阳询

古文尚书卷

诸经要集

殷玄祚

颜真卿

徐浩

欧阳询

王羲之

维摩诘经卷

老子道德经

蔡襄	欧阳询	张明墓志		廿 〔廿〕	董其昌
赵孟頫	欧阳通	金刚经	孟友直女墓志	樊兴碑	董其昌
张朗	颜真卿	史记燕召公	杨夫人墓志	王履清碑	裴休
千 〔千〕	颜真卿	无上秘要卷	霍汉墓志	爨宝子碑	赵孟頫
张猛龙碑	柳公权	阅紫录仪	李良墓志	崔诚墓志	张朗
樊兴碑				源夫人陈淑墓志	

| 泉男产墓志 | 柳公权 | 王羲之 | 春秋谷梁传集解 | 泉男产墓志 | 赵之谦 |

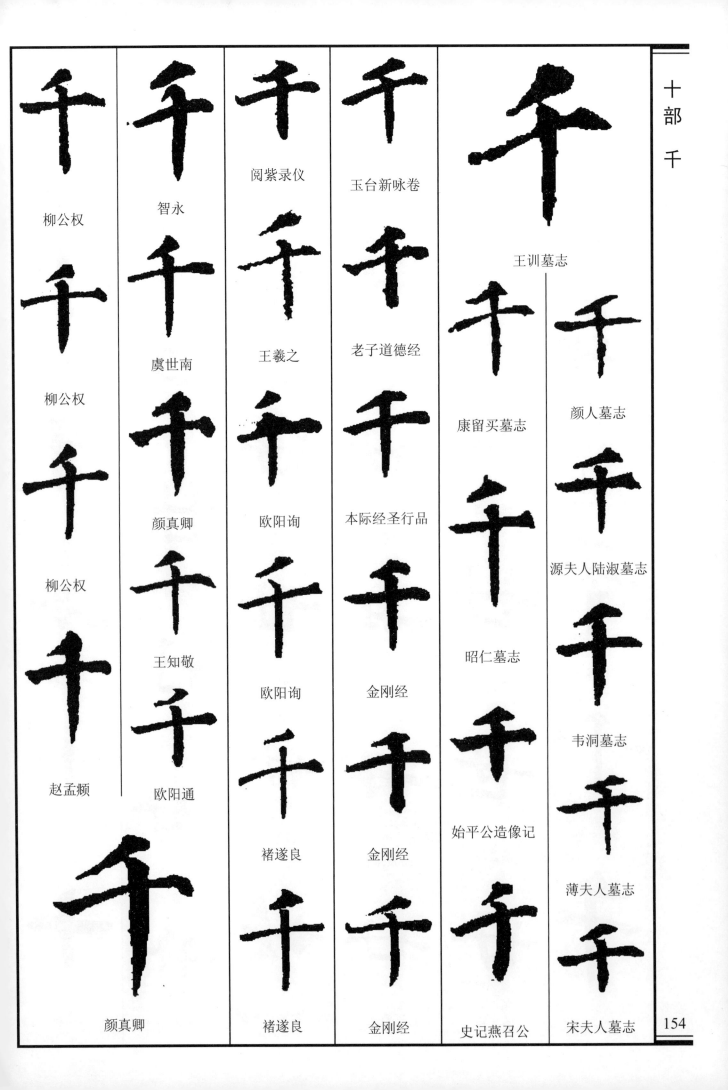

柳公权

柳公权

柳公权

赵孟頫

智永

虞世南

颜真卿

王知敬

欧阳通

颜真卿

阅紫录仪

王羲之

欧阳询

欧阳询

褚遂良

褚遂良

玉台新咏卷

老子道德经

本际经圣行品

金刚经

金刚经

金刚经

王训墓志

康留买墓志

昭仁墓志

始平公造像记

史记燕召公

颜人墓志

源夫人陆淑墓志

韦洞墓志

薄夫人墓志

宋夫人墓志

柳公权

虞世南

春秋谷梁传集解

玄言新记明老部

薛曜

卅 卅

樊兴碑

欧阳询

度人经

史记燕召公

殷玄祚

苏轼

春秋谷梁传集解

褚遂良

周易王弼注卷

褚遂良

赵之谦

董其昌

五经文字

升 升

颜真卿

阅紫录仪

午 午

颜真卿

董其昌

史记燕召公

升 升

樊兴碑

无上秘要卷

玄言新记明老部

孔颖达碑

永泰公主墓志

祝允明

五经文字

古文尚书卷

欧阳通

颜真卿

欧阳询

卉 卉

元斌墓志

褚遂良

千唐

协 协

柳公权

柳公权

褚遂良

王知敬

欧阳通

赵孟頫

卅 卅

郭敬墓志

春秋谷梁传集解

史记燕召公

颜真卿

九经字样

颜真卿

颜真卿

褚遂良

薛曜

阅紫录仪

颜真卿

欧阳通

半 半

韦洞墓志

元倪墓志

成淑墓志

郑孝胥

于右任

卑

王夫人墓志

无上秘要卷

赵之谦

卓

柳公权

褚遂良

颜真卿

黄自元

五经文字

五经文字

爨龙颜碑

封昕墓志

源夫人陈淑墓志

史记燕召公

殷令名

颜真卿

苏轼

郑孝胥

柳公权

礼记郑玄注卷

史记燕召公

楼兰残纸

卒

卒 卒

李良墓志

昭仁墓志

霍汉墓志

颜人墓志

春秋谷梁传集解

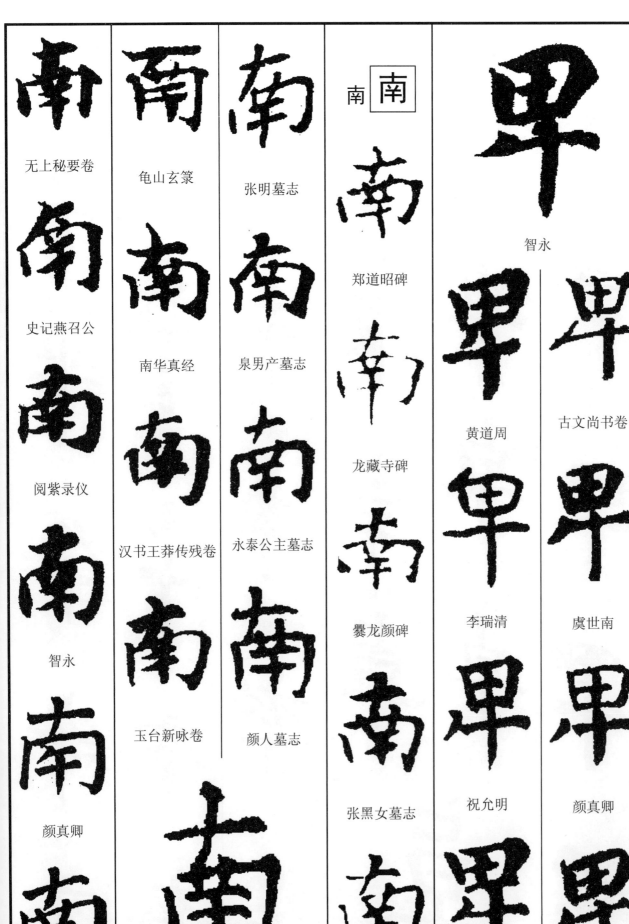

无上秘要卷

龟山玄篆

张明墓志

南 南

郑道昭碑

智永

古文尚书卷

史记燕召公

南华真经

泉男产墓志

龙藏寺碑

黄道周

虞世南

阅紫录仪

汉书王莽传残卷

永泰公主墓志

爨龙颜碑

李瑞清

颜真卿

智永

玉台新咏卷

颜人墓志

张黑女墓志

祝允明

颜真卿

昭仁墓志

康留买墓志

赵孟頫

蔡襄

颜师古

王玄宗

郑孝胥

沈尹默

赵之谦

裴休

傅山

博　博

孔颖达碑

五经文字

颜真卿

欧阳通

薛曜

张朗

永瑆

李瑞清

赵佶

欧阳通

欧阳通

苏轼

赵孟頫

韩择木

赵佶

褚遂良

柳公权

欧阳询

柳公权

欧阳询

柳公权

颜师古

柳公权

王知敬

殷玄祚　虞世南

殷玄祚

泉男产墓志

樊兴碑

王知敬

李叔同

匚

部

区 區

孔颖达碑

欧阳通

老子道德经

颜真卿

张通墓志

信行禅师碑

赵孟頫

黄庭坚

欧阳询

昭仁墓志

昭仁墓志

匼 匼

五经文字

五经文字

匡 匡

柳公权

九经字样

五经文字

龙藏寺碑

匠 匠

郑道昭碑

昭仁墓志

柳公权

褚遂良

欧阳询

颜真卿

匡

五经文字

古文尚书卷

玄言新记明老部

吊比干文

颜真卿

柳公权

匣

永泰公主墓志

董美人墓志

玉台新咏卷

匽

五经文字

匪

樊兴碑

龙藏寺碑

爨龙颜碑

始平公造像记

古文尚书卷

黄庭坚

颜真卿

褚遂良

欧阳询

智永

五经文字

欧阳通

赵佶

赵孟頫

祝允明

莥

五经文字

褚遂良

裴休

遗

褚遂良

勹 部

颜真卿

赵之谦

钱沣

勹 五经文字

勺 钱沣

勿

张猛龙碑

张去奢墓志

灵飞经

黄自元

钱沣

张猛龙碑

爨宝子碑

泉男产墓志

古文尚书卷

周易王弼注卷

柳公权

颜真卿

欧阳询

玄言新记明老部

南华真经

阅紫录仪

智永

匐

五经文字

匈
颜真卿

赵孟頫

千唐

匐

楼兰残纸

匐

五经文字

包
颜真卿

五经文字

敬使君碑

康留买墓志

玉台新咏卷

五经文字

包
欧阳询

颜真卿

王知敬

钱沣

匈

陆柬之

勿
颜师古

赵孟頫

包

信行禅师碑

爨龙颜碑

御注金刚经

王宠

张朗

殷玄祚

何绍基

史记燕召公

汉书

五经文字

智永

王知敬

颜师古

赵佶

颜真卿

颜真卿

褚遂良

欧阳询

欧阳询

欧阳询

韦洞墓志

薄夫人墓志

源夫人陆淑墓志

无上秘要卷

御注金刚经

汉书

韩仲良碑

郑道昭碑

颜人墓志

宋夫人墓志

王训墓志

昭仁墓志

冖 部

王羲之

张即之

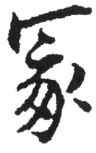冢

王羲之

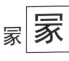冥

大像寺碑铭

信行禅师碑

元诊墓志

五经文字

御注金刚经

欧阳询

柳公权

智永

虞世南

欧阳通

李邕

冥

殷玄祚

冤冤

宝夫人墓志

宋夫人墓志

王段墓志

九经字样

欧阳询

王知敬

赵孟頫

千唐

裴休

又

部

又

董其昌

董其昌

殷令名

张裕钊

赵孟頫

裴休

欧阳询

颜真卿

颜真卿

蔡襄

苏轼

御注金刚经

黄庭坚

欧阳通

欧阳通

柳公权

柳公权

颜师古

金刚经

玄言新记明老部

诸经要集

古文尚书卷

王献之

王羲之

信行禅师碑

郑道昭碑

樊兴碑

罗君副墓志

汉书

春秋左昭公传

屈元寿墓志

古文尚书卷

周易王弼注卷

御注金刚经

御注金刚经

金刚般若经

李寿墓志

大像寺碑铭

张黑女墓志

维摩诘经卷

春秋左昭公传

欧阳通

黄自元

钱沣

李瑞清

刘墉

于右任

及 **及**

虞世南

虞世南

颜真卿

颜真卿

欧阳询

玉台新咏卷

老子道德经

度人经

玄言新记明老部

钟繇

欧阳询

叉 **叉**

五经文字

反 **反**

爨龙颜碑

五经文字

周易王弼注卷

无上秘要卷

友

汉书

殷令名

柳公权

虞世南

老子道德经

春秋谷梁传集解

裴休

徐浩

欧阳询

诸经要集

汉书

度人经

友 友

赵孟頫

褚遂良

王羲之

春秋谷梁传集解

张明墓志

殷玄祚

颜师古

智永

度人经

无上秘要卷

颜人墓志

张朗

王知敬

五经文字

昭仁墓志

颜真卿

阅紫录仪

礼记郑玄注卷

贞隐子墓志

张旭

颜真卿

汉书

柳公权

黄庭坚

张旭

董其昌

殷令名

韩择木

颜真卿

钟繇

智永

欧阳询

柳公权

颜真卿

御注金刚经

维摩诘经卷

金刚般若经

春秋左昭公传

老子道德经

无上秘要卷

樊兴碑

龙藏寺碑

昭仁墓志

玉台新咏卷

汉书

李邕

殷令名

千唐

张朗

裴休

取

智永

颜真卿

颜真卿

苏轼

赵孟頫

春秋左昭公传

史记燕召公

五经文字

礼记郑玄注卷

颜真卿

颜真卿

柳公权

柳公权

裴休

叔

段志玄碑

樊兴碑

叔氏墓志

虞世南

智永

颜真卿

颜真卿

颜师古

五经文字

春秋谷梁传集解

阅紫录仪

度人经

褚遂良

欧阳通

无上秘要卷

御注金刚经

御注金刚经

金刚般若经

老子道德经

苏轼

受 受

康留买墓志

昭仁墓志

维摩诘经卷

春秋左昭公传

睿
薛曜

叡
五经文字

叟
祝允明

叡
王宗玄

睿
徐浩

叡
赵孟頫

叛
智永

叔
钱沣

州
欧阳询

睿
颜师古

睿
樊兴碑

叛
欧阳询

州
梁同书

州
欧阳询

丛
孔颖达碑

睿
虞世南

叡
柳公权

叛
昭仁墓志

州
智永

丛
五经文字

叡
李戢妃郑中墓志

叛
颜师古

窆
颜真卿

州
薛曜

叢
颜真卿

叡
李叔同

叛
柳公权

叟
文徵明

州
王宠

欧阳询

颜真卿

颜真卿

柳公权

褚遂良

欧阳通

赵孟頫

张去奢墓志

金刚经

金刚经

诸经要集

古文尚书卷

五经文字

大像寺碑铭

昭仁墓志

象山玄经

本际经圣行品

度人经

段志玄碑

欧阳通

徐浩

颜真卿

何绍基

几 几 凡 凡

几

部

赵孟頫

郑孝胥

张玉德

张朗

叢

叢

叢

几部凯 冂（冃）部 册再

智永

蔡襄

赵孟頫

裴休

王玄宗

柳公权

春秋谷梁传集解

阅紫录仪

礼记郑玄注卷

金刚经

颜真卿

颜真卿

欧阳通

裴休

赵之谦

于右任

再 再

泉男产墓志

册 冊

段志玄碑

罗君副墓志

李良墓志

泉男产墓志

永泰公主墓志

虞世南

冂（冃）部

凡

裴休

凯 凯

孔颖达碑

欧阳通

凯

颜真卿

欧阳通

赵孟頫

张明墓志

康留买墓志

五经文字

褚遂良

欧阳询

五经文字

孔颖达碑

韩仲良碑

段志玄碑

张通墓志

古文尚书卷

欧阳询

颜真卿

冕

冒

五经文字

智永

钱沣

张玉德

胄 胄

凵
部

王段墓志

龙藏寺碑

春秋左传昭公

凶

段志玄碑

樊兴碑

昭仁墓志

周易王弼注卷

度人经

汉书王莽传残卷

康留买墓志

刘元超墓志

王训墓志

古文尚书卷

樊兴碑

段志玄碑

张通墓志

沈尹默

出

孔颖达碑

颜真卿

颜师古

欧阳通

董其昌

于立政

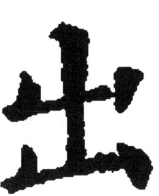

无上秘要卷

李寿墓志

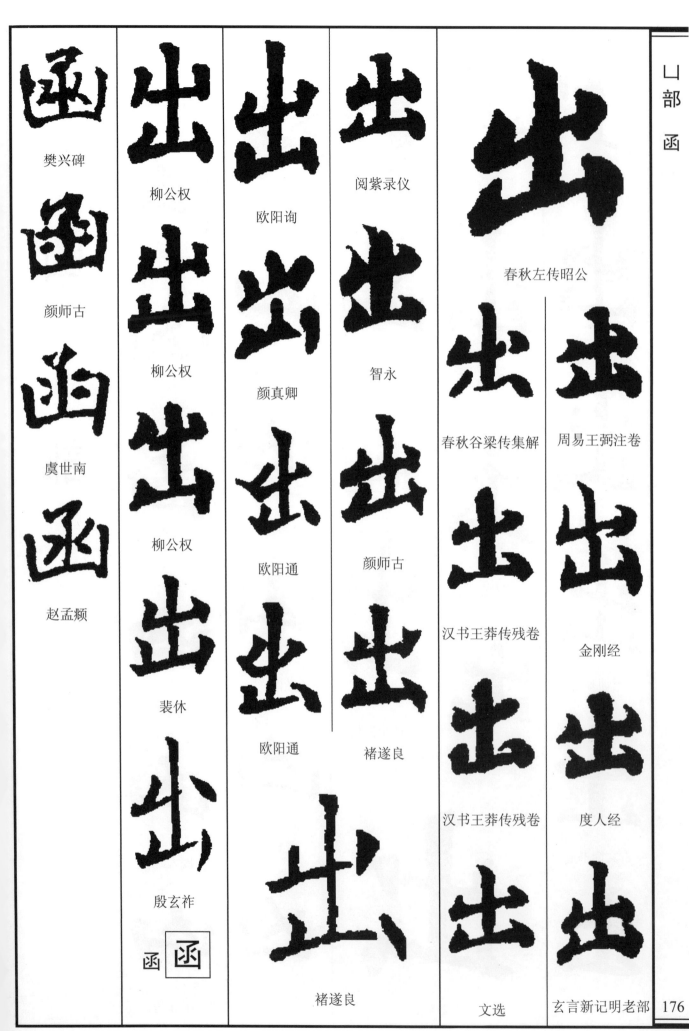

樊兴碑

颜师古

虞世南

赵孟頫

柳公权

柳公权

柳公权

裴休

殷玄祚

欧阳询

颜真卿

欧阳通

欧阳通

褚遂良

阅紫录仪

智永

颜师古

褚遂良

春秋左传昭公

春秋谷梁传集解

汉书王莽传残卷

汉书王莽传残卷

文选

周易王弼注卷

金刚经

度人经

玄言新记明老部

力 部

力

汉书王莽传残卷

罗君副墓志

柳公权

玄言新记明老部

褚遂良

春秋左传昭公

泉男产墓志

老子道德经

劝

殷玄祚

劝

信行禅师碑

颜真卿

度人经

昭仁墓志

智永

颜师古

阅紫录仪

金刚经

柳公权

赵佶

段志玄碑

欧阳询

欧阳通

维摩诘经卷

汉书

加 加

柳公权

褚遂良

韦洞墓志

赵孟頫

段志玄碑

柳公权

欧阳询

祝允明

樊兴碑

柳公权

欧阳询

金刚经

古文尚书卷

功 功

张去奢墓志

柳公权

颜真卿

周易王弼注卷

度人经

樊兴碑

张黑女墓志

欧阳通

颜真卿

玄言新记明老部

老子道德经

孔颖达碑

屈元寿墓志

欧阳通

王知敬

五经文字

史记燕召公

段志玄碑

金刚经

董其昌

虞世南

无上秘要卷

成淑墓志

劣 劣

严达

邓石如

动 動

永泰公主墓志

南华真经

本际经圣行品

汉书王注经残卷

信行禅师碑

五经文字

玄言新记明老部

褚遂良

文徵明

智永

颜真卿

颜真卿

包世臣

赵佶

赵孟頫

裴休

欧阳询

蔡襄

务 務

信行禅师碑

越国太妃燕氏碑

昭仁墓志

老子道德经

春秋公梁传集解

褚遂良

褚遂良

颜师古

颜真卿

李邕

加

玄言新记明老部

玉台新咏卷

老子道德经

欧阳通

欧阳通

劳

赵孟頫

欧阳询

颜真卿

何绍基

颜真卿

玄言新记明老部

祝允明

褚遂良

殷玄祚

黄庭坚

柳公权

劳 劳

柳公权

颜真卿

王宠

樊兴碑

鲜于枢

李邕

王宠

欧阳通

张旭

董其昌

欧阳询

钱沣

劫 劫

包世臣

智永

南华真经

王宠

智永

大像寺碑铭

赵佶

无上秘要卷

张裕钊

虞世南

王宠

劭

劭

元晖墓志

张贵男墓志

王玄宗墓志

郑孝胥

维摩诘经卷

柳公权

柳公权

赵孟頫

祝允明

颜真卿

老子道德经

五经文字

智永

褚遂良

宋夫人墓志

智永

赵孟頫

祝允明

助

助

大像寺碑

礼记郑玄注卷

褚遂良

颜师古

裴休

于右任

劭

劭

樊兴碑

信行禅师碑

信行禅师碑

金刚经

本际经圣行品

无上秘要卷

维麾诘经卷

柳公权

颜真卿

劼

郑孝胥

柳公权

势

薛曜

势

赵之谦

劼

勃

五经文字

欧阳询

势

颜真卿

势

薛曜

励

颜真卿

勃

五经文字

劲

五经文字

赵之谦

颜师古

汉书王莽传残卷

励

颜真卿

勃

度人经

劲

赵孟頫

劲

勃

欧阳通

钟繇

励

柳公权

勃

欧阳询

劲

赵孟頫

劲

金刚经

势

黄庭坚

势

李邕

势

欧阳询

励

裴休

勃

颜真卿

劲

赵孟頫

劲

势

赵孟頫

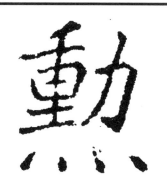

元怀墓志

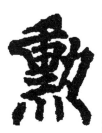

柳公权

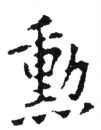

黄庭坚

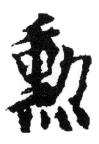

欧阳询

于右任

度人经

颜真卿

颜真卿

李邕

欧阳通

勋 勳 赵之谦

龙藏寺碑

段志玄碑

泉男产墓志

罗君副墓志

勇 杨大眼造像记

柳公权

颜真卿

颜师古

五经文字

老子道德经

本际经圣行品

勇 勇 沈尹默

樊兴碑

屈元寿墓志

颜人墓志

勒
无上秘要卷

勒
勒
勒

汉书萧望之传

勒
勒

褚遂良

维麾诘经卷

樊兴碑

阅紫录仪

孔颖达碑

智永

勒
勒

颜真卿

王知敬

段志玄碑

颜真卿

樊兴碑

王知敬

勒
勒

张旭

欧阳通

泉男产墓志

欧阳询

永泰公主墓志

赵孟頫

勒
勒

曹夫人墓志

于立政

本际经圣行品

张裕钊

欧阳询

智永

宋夫人墓志

金刚经

李瑞清

张旭

柳公权

欧阳通

颜真卿

虞世南

高正臣

颜师古

李邕

欧阳询

郑孝胥

欧阳询

春秋谷梁传集解

无上秘要卷

金刚经

灵飞经

南北朝写经

五经文字

信行禅师碑

罗君副墓志

屈元寿墓志

王居士砖塔铭

春秋左传昭公

颜师古

勘 勘

诸经要集

南北朝写经

勗 勗

五经文字

赵孟頫

王宠

朱耷

祝允明

傅山

勍 勍

五经文字

赵孟頫

五经文字

勰

五经文字

殷玄祚

薛曜

金农

勤

五经文字

募

文选

虞世南

赵佶

裴休

祝允明

董其昌

五经文字

度人经

颜真卿

褚遂良

褚遂良

欧阳通

老子道德经

金刚经

金刚经

金刚经

金刚经

殷玄祚

胜 勝

霍汉墓志

昭仁墓志

康留买墓志

无上秘要卷

黄庭坚

欧阳询

裴休

沈尹默

印 印

韦洞墓志

屈元寿墓志

汉书王莽传残卷

王羲之

永泰公主墓志

苏轼

赵孟頫

董其昌

王玄宗

玄言新记明老部

柳公权

褚遂良

颜真卿

张旭

褚遂良

印 印

汉书王莽传残卷

五经文字

徐浩

卯 卯

曹夫人墓志

王训墓志

卩（㔾）部

即

即 即

罗君副墓志

源夫人陈淑墓志

王居士砖塔铭

康留买墓志

昭仁墓志

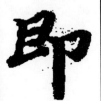

阅紫录仪

即 即

即 即

薄夫人墓志

即

贞隐子墓志

即

屈元寿墓志

即

李迪墓志

危

张裕钊

危

苏轼

危

赵孟頫

危

祝允明

危

郑孝胥

危

殷令名

危

文选

危

褚遂良

危

柳公权

危

欧阳通

危

欧阳通

颜真卿

危

无上秘要卷

危

春秋谷梁传集解

危

颜师古

危

魏栖梧

虞世南

卯 卯

五经文字

卮 卮

五经文字

卮

危 危

孔颖达碑

危

昭仁墓志

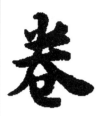

诸经要集

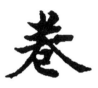

金刚经

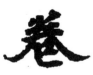

金刚经

本际经圣行品

五经文字

春秋谷梁传集解

颜师古

卷

成淑墓志

越国太妃燕氏碑

礼记郑玄注卷

无上秘要卷

汉书王莽传残卷

欧阳通

欧阳通

赵孟頫

却

五经文字

汉书王莽传残卷

王羲之

王知敬

张旭

智永

颜真卿

颜真卿

玄言新记明老部

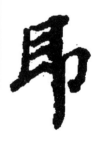

春秋谷梁传集解

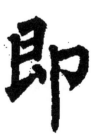

春秋谷梁传集解

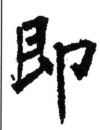

柳公权

柳公权

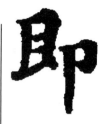

金刚经

金刚经

汉书王莽传残卷

汉书王莽传残卷

卿 欧阳通

卿 赵孟頫

卿 董其昌

卿 殷玄祚

卿 何绍基

卿 沈尹默

卿 李寿墓志

卿 欧阳询

卿 欧阳询

卿 柳公权

卿 智永

卿 黄庭坚

卿 春秋谷梁传集解

卿 五经文字

卿 颜真卿

卿 颜真卿

卿 钟繇

卿 古文尚书卷

卿 卿

卿 郭敬墓志

卿 泉男产墓志

卿 王训墓志

卿 元诲墓志

卿 崔诚墓志

卷 卫铄

卹 卹

卹 五经文字

卹 欧阳通

卹 柳公权

卸 卸

卸 五经文字

卷 维摩诘经卷

卷 王羲之

卷 颜师古

卷 颜真卿

卷 苏轼

卷 祝允明

大
部

金刚般若经

汉书

度人经

大
无上秘要卷

大
南华真经

大
罗君副墓志

大
贞隐子墓志

大
始平公造像记

大
杨大眼造像记

大
郭敬墓志

汉书

永泰公主墓志

大
泉男产墓志

大
张去奢墓志

大
韦洞墓志

大
姚勖墓志

霍万墓志

大
屈元寿墓志

大
李戢妃郑中墓志

大
张通墓志

大
昭仁墓志

王居士砖塔铭

大 大

郑道昭碑

张猛龙碑

尉迟恭碑

段志玄碑

崔诚墓志

大
永泰公主墓志

大

李叔同

大

王立政

大

赵之谦

大

薛曜

大

吕秀岩

天

元定墓志

大

颜师古

大

蔡襄

大

赵孟頫

大

韩择木

大

裴休

欧阳通

大

欧阳询

大

欧阳询

大

欧阳询

大

虞世南

大

黄庭坚

大

徐浩

大

褚遂良

大

褚遂良

大

柳公权

大

柳公权

大

柳公权

大

柳公权

颜真卿

大

春秋谷梁传集解

大

御注金刚经

大

御注金刚经

大

阅紫录仪

大

王羲之

大

维摩诘经卷

大

玄言新记明老部

大

古文尚书卷

大

春秋左昭公传

大

周易王弼注卷

周易王弼注卷

南华真经

春秋左昭公传

阅紫录仪

龟山玄箓

诸经要集

老子道德经

无上秘要卷

金刚般若经

御注金刚经

本际经圣行品

汉书

史记燕召公

维摩诘经卷

张去奢墓志

张黑女墓志

张通墓志

源夫人陆淑墓志

李戢妃郑中墓志

王居士砖塔铭

宋夫人墓志

孟友直女墓志

永泰公主墓志

郭敬墓志

康留买墓志

天 天

段志玄碑

龙藏寺碑

爨宝子碑

代国长公主碑

张猛龙碑

姚勖墓志

源夫人陆淑墓志

无上秘要卷

古文尚书卷

褚遂良

颜师古

颜真卿

赵之谦

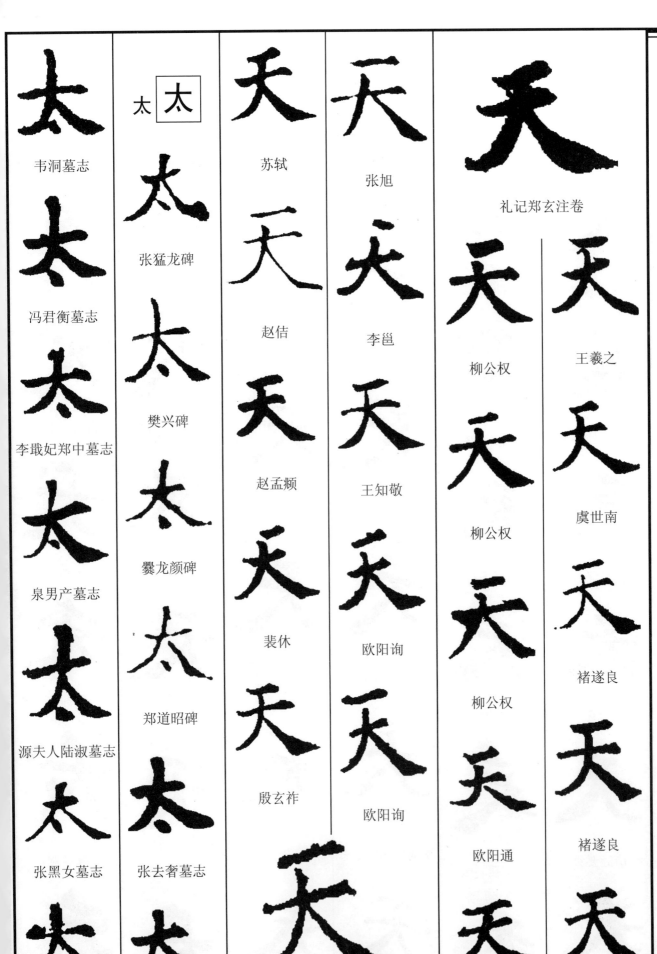

韦洞墓志

冯君衡墓志

李戡妃郑中墓志

泉男产墓志

源夫人陆淑墓志

张黑女墓志

贞隐子墓志

太 太

张猛龙碑

樊兴碑

爨龙颜碑

郑道昭碑

张去奢墓志

王训墓志

苏轼

赵佶

赵孟頫

裴休

殷玄祚

段清云

张旭

李邕

王知敬

欧阳询

欧阳询

颜师古

礼记郑玄注卷

柳公权

柳公权

柳公权

欧阳通

王羲之

虞世南

褚遂良

褚遂良

颜真卿

于立政

沈尹默

赵之谦

夫 夫

信行禅师碑

郑道昭碑

段志玄碑

褚遂良

褚遂良

颜师古

欧阳通

米芾

苏轼

赵孟頫

殷玄祚

颜真卿

颜真卿

欧阳询

欧阳询

欧阳询

柳公权

金刚般若经

本际经圣行品

虞世南

柳公权

柳公权

郭敬墓志

玄言新记明老部

龟山玄篆

阅紫录仪

度人经

史记燕召公

薄夫人墓志

罗君副墓志

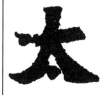

始平公造像记

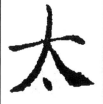

王居士砖塔铭

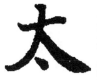

御注金刚经

欧阳询

欧阳询

欧阳询

褚遂良

褚遂良

智永

虞世南

本际经圣行品

南华真经

礼记郑玄注卷

徐浩

颜真卿

王知敬

欧阳通

五经文字

春秋谷梁传集解

史记燕召公

古文尚书卷

玄言新记明老部

老子道德经

薄夫人墓志

曹夫人墓志

御注金刚经

御注金刚经

金刚般若经

王履清碑

张去奢墓志

杨夫人墓志

冯君衡墓志

姚勖墓志

李迪墓志

樊兴碑

郭敬墓志

宝夫人墓志

宋夫人墓志

张通墓志

柳公权

玄言新记明老部

颜真卿

韩择木

柳公权

颜真卿

度人经

赵之谦

薛曜

苏轼

柳公权

失　失

央　央

颜真卿

文选

维摩诘经卷

薄夫人墓志

赵孟𫖯

柳公权

赵构

礼记郑玄注卷

春秋左昭公传

昭仁墓志

张朗

柳公权

苏轼

虞世南

南华真经

汉书

段清云

张旭

褚遂良

汉书

御注金刚经

殷玄祚

赵佶

赵佶

苏轼

赵孟頫

董其昌

夹　夾

王训墓志

史记燕召公

欧阳询

欧阳询

颜师古

殷玄祚

欧阳通

欧阳通

柳公权

褚遂良

褚遂良

阅紫录仪

史记燕召公

李邕

颜真卿

颜真卿

王知敬

赵孟頫

泉男产墓志

度人经

无上秘要卷

吊比干文

失　沈尹默

殷玄祚

夷　夷

樊兴碑

李良墓志

颜真卿

文选

欧阳通

春秋谷梁传集解

柳公权

五经文字

黄道周

无上秘要卷

古文尚书卷

虞世南

奔 奔

颜人墓志

昭仁墓志

史记燕召公

褚遂良

文徵明

奂 奂

颜真卿

颜真卿

夺 奪

九经字样

文徵明

永泰公主墓志

五经文字

黄庭坚

欧阳询

魏栖梧

夹

文徵明

夸 誇

史记燕召公

蔡襄

钱沣

吴彩鸾

奈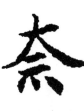

张黑女墓志

颜真卿

欧阳通

李良墓志

玉台新咏卷

颜师古

段志玄碑

颜真卿

欧阳通

薄夫人墓志

老子道德经

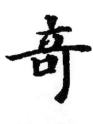
欧阳询

柳公权

奄
殷玄祚

韩仁师墓志

老子道德经

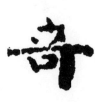
欧阳询

颜师古

张通墓志

柳公权

无上秘要卷

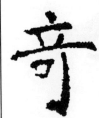
本际经圣行品

钟繇

柳公权
欧阳通

泉男产墓志
欧阳询

王训墓志

王知敬

褚遂良

颜真卿

奇

欧阳询

褚遂良

褚遂良

裴休

颜真卿

柳公权

柳公权

柳公权

玄言新记明老部

阅紫录仪

智永

颜师古

王知敬

欧阳通

金刚经

古文尚书卷

老子道德经

维摩诘经卷

昭仁墓志

奉　奉

樊兴碑

段志玄碑

王训墓志

永泰公主墓志

智永

虞世南

李叔同

张朗

傅山

殷玄祚

欧阳询

苏轼

赵孟頫

赵佶

黄庭坚

褚遂良

蔡襄

奋 奮

虞世南

欧阳通

赵孟頫

吴彩鸾

奎 奎

褚遂良

昭仁墓志

王玄宗

颜真卿

华世奎

五经文字

颜师古

汉书

米芾

苏轼

奕 奕

虞集

五经文字

颜真卿

苏轼

董其昌

五经文字

柳公权

黄庭坚

赵孟頫

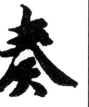

智永

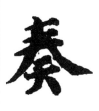

蔡襄

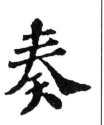

苏轼

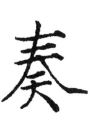

赵佶

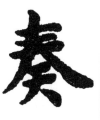

赵孟頫

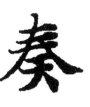

度人经

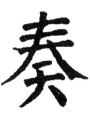

颜真卿

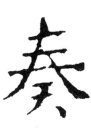

张旭

陆柬之

黄庭坚

虞世南

裴休

奏 奏

郑道昭碑

昭仁墓志

樊兴碑

汉书

本际经圣行品

五经文字

欧阳询

欧阳通

王知敬

殷玄祚

老子道德经

王羲之

契 契

颜真卿

褚遂良

文徵明

吴彩鸾

康留买墓志

孔颖达碑

御注金刚经

奖 獎

樊兴碑

颜真卿

颜真卿

殷玄祚

奚 奚

礼记郑玄注卷

吊比干文

颜真卿

永瑆

赵孟頫

赵孟頫

奘 奘

张去奢墓志

褚遂良

欧阳通

奢 奢

赵孟頫

裴休

春秋左昭公传

颜师古

吴彩鸾

奥 奥

段志玄碑

度人经

御注金刚经

欧阳通

欧阳通

吴彩鸾

五经文字

屯
欧阳通

颜真卿

屯 屯

董明墓志

朱贵夫妻造像记
五经文字

五经文字

虞世南

李邕

柳公权

屮
部

奭 奭

五经文字

槀 槀

昭仁墓志

奰 奰

九经字样

颜真卿

五经文字

奠 奠

孔颖达碑

源夫人陆淑墓志

王羲之

欧阳通

欧阳通

苏轼

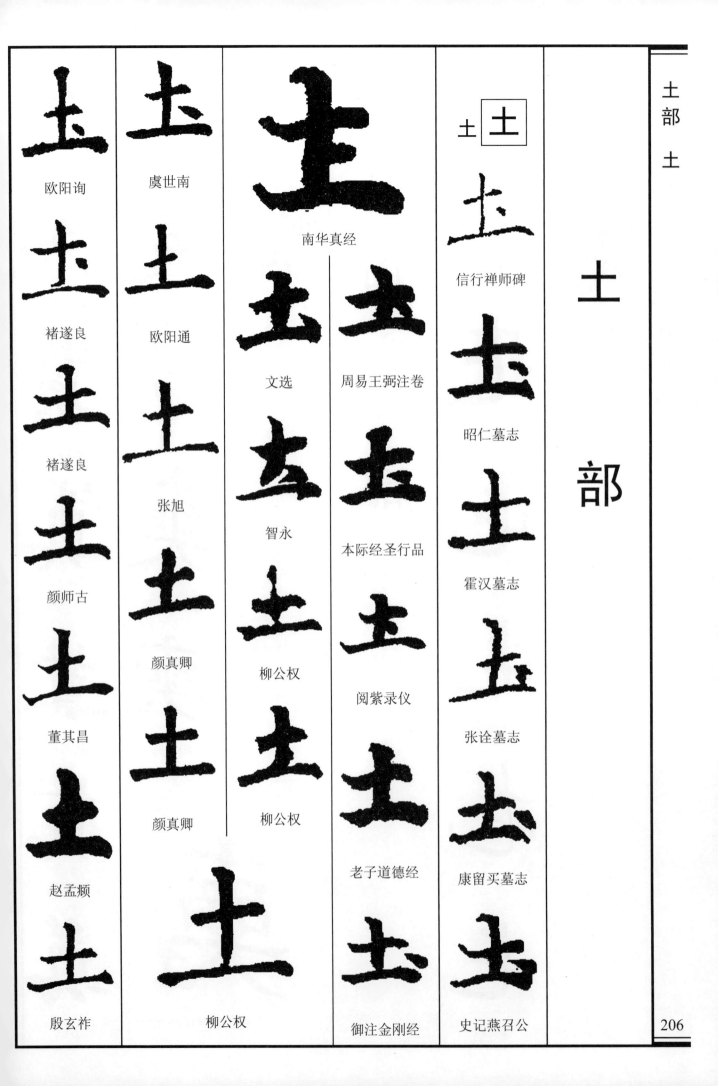

土 部

土

欧阳询

褚遂良

褚遂良

颜师古

董其昌

赵孟頫

殷玄祚

虞世南

欧阳通

张旭

颜真卿

颜真卿

柳公权

南华真经

文选

智永

柳公权

柳公权

周易王弼注卷

本际经圣行品

阅紫录仪

老子道德经

御注金刚经

信行禅师碑

昭仁墓志

霍汉墓志

张诠墓志

康留买墓志

史记燕召公

欧阳通

欧阳通

颜师古

虞世南

虞世南

智永

春秋谷梁传集解

王羲之

柳公权

柳公权

柳公权

柳公权

御注金刚经

金刚经

玉台新咏卷

周易王弼注卷

礼记郑玄注卷

五经文字

永泰公主墓志

文选

春秋左昭公传

龟山玄篆

维摩诘经卷

爨龙颜碑

杨君墓志

贞隐子墓志

源夫人陆淑墓志

张明墓志

张黑女墓志

李良墓志

段清云

裴休

在 在

龙藏寺碑

樊兴碑

张猛龙碑

郑道昭碑

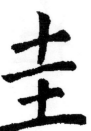

虞世南

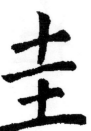

颜师古

赵孟頫

赵之谦

霍汉墓志

昭仁墓志

玄言新记明老部

五经文字

张朗

殷令名

殷玄祚

钱沣

傅山

赵之谦

董其昌

董其昌

董其昌

文徵明

李瑞清

裴休

颜真卿

张旭

李邕

蔡襄

苏轼

赵佶

欧阳询

欧阳询

欧阳询

褚遂良

褚遂良

裴休

地 欧阳询	地 颜真卿	地 史记燕召公	地 刘元超墓志	地 地 孔颖达碑
地 欧阳询	地 褚遂良	地 御注金刚经	地 诸经要集	地 冯君衡墓志 龙藏寺碑
地 欧阳询	地 褚遂良	地 玄言新记明老部	地 文选	地 王居士砖塔铭 段志玄碑
地 柳公权	地 欧阳通 颜师古	地 龟山玄箓 无上秘要卷	地 度人经	地 康留买墓志 杨夫人墓志
地 柳公权	地 智永	地 虞世南	地 古文尚书卷	地 始平公造像记 颜人墓志
地 柳公权	地 虞世南		地 春秋左昭公传	地 御注金刚经 王训墓志

欧阳通

王知敬

董其昌

薛曜

何绍基

王羲之

柳公权

柳公权

褚遂良

张即之

无上秘要卷

金刚般若经

玉台新咏卷

御注金刚经

五经文字

五经文字

尘 塵

樊兴碑

大像寺碑铭

贞隐子墓志

韦洞墓志

度人经

圪 圪

九经字样

坨 坨

五经文字

颜真卿

颜真卿

圬 圬

王知敬

苏轼

赵佶

赵孟頫

董其昌

裴休

赵之谦

坑

张玉德

薛稷

坐 坐

樊兴碑

泉男产墓志

坎 坎

永泰公主墓志

坐 坐

周易王弼注卷

坎

吊比干文

坑 坑

信行禅师碑

虞世南

壞

褚遂良

壞

赵孟頫

圻 圻

文选

张即之

郑孝胥

壞

颜真卿

李邕

欧阳询

虞世南

苏轼

壇

欧阳通

薛曜

坏 壞

五经文字

御注金刚经

南北朝写经

礼记郑玄注卷

圹 壙

元广墓志

颜真卿

千唐

坛 壇

褚遂良

颜真卿

均

李邕

颜真卿

颜师古

苏轼

赵孟頫

张元庄

薛曜

泉男产墓志

王夫人墓志

欧阳通

柳公权

褚遂良

昭仁墓志

薛曜

裴休

何绍基

坐

五经文字

汉书

苏轼

赵佶

董其昌

董其昌

智永

欧阳通

颜真卿

颜真卿

柳公权

本际经圣行品

老子道德经

文选

金刚般若经

无上秘要卷

颜真卿

颜真卿

柳公权

裴休

殷玄祚

颜师古

欧阳通

智永

颜真卿

颜真卿

九经字样

薛曜

场 場

五经文字

五经文字

春秋左昭公传

颜师古

颜真卿

颜真卿

王铎

圻 圻

韦洞墓志

何绍基

坊 坊

龙藏寺碑

李夫人墓志

曹夫人墓志

殷玄祚

坋 坋

五经文字

坂 坂

文选

颜真卿

文徵明

文徵明

坟 墳

孔颖达碑

韦洞墓志

永泰公主墓志

霍汉墓志

智永

虞世南

欧阳询

颜师古

李邕

欧阳通

智永

褚遂良

赵之谦

坠 墜

褚遂良

颜真卿

赵孟頫

裴休

块 塊

杨君墓志

颜真卿

颜真卿

柳公权

褚遂良

颜师古

苏轼

坚 堅

信行禅师碑

樊兴碑

老子道德经

阅紫录仪

御注金刚经

褚遂良

李邕

欧阳询

赵孟頫

赵之谦

霍汉墓志

玄言新记明老部

颜真卿

颜真卿

蔡襄

坦 坦

无上秘要卷

黄庭坚

柳公权

裴休

坤 坤

张猛龙碑

董其昌

赵孟頫

殷玄祚

坻 坻

樊兴碑

昭仁墓志

五经文字

智永

颜真卿

张旭

虞世南

董其昌

欧阳通

王居士砖塔铭

李戢妃郑中墓志

张通墓志

康留买墓志

欧阳询

薛曜

贞隐子墓志

郭敬墓志

张矩墓志

颜真卿

张旭

柳公权

董其昌

王宠

薛曜

赵之谦

傅山

莹 莹

孔颖达碑

颜真卿

颜真卿

赵构

蔡襄

苏轼

赵孟頫

文徵明

本际经圣行品

王知敬

欧阳询

欧阳询

欧阳通

柳公权

王献之

褚遂良

虞世南

智永

颜师古

垂 垂

韩仲良碑

龙藏寺碑

信行禅师碑

张通墓志

昭仁墓志

文选

城	城 城	垣	垢	龏 壟	塋
欧阳通	城	欧阳通	老子道德经	垄	魏栖梧
颜师古	樊兴碑	柳公权	颜真卿	五经文字	沈尹默
褚遂良	段志玄碑	赵佶	智永	汉书	垆 垆
欧阳询	城	城	垢	壟	壚
董其昌	张黑女墓志	赵孟頫	苏轼	颜真卿	欧阳通
董其昌	昭仁墓志	埕 埕	垣 垣	张即之	千唐
董其昌	虞世南	颜真卿	智永	垢 垢	赵之谦

古文尚书卷

埏

崔诚墓志

域

泉男产墓志

泉男产墓志

昭仁墓志

老子道德经

张通墓志

泉男产墓志

殷玄祚

培

五经文字

颜真卿

垸

五经文字

埒

樊兴碑

欧阳通

欧阳询

柳公权

赵孟頫

垓

裴休

五经文字

垌

颜真卿

千唐

王铎

垒

昭仁墓志

堁

五经文字

垩

春秋谷梁传集解

垠

御注金刚经

垩

赵佶

赵孟頫

黄自元

殷玄祚

堂 堂

樊兴碑

欧阳通

智永

虞世南

欧阳询

王知敬

永泰公主墓志

王段墓志

韩仁师墓志

刘岱墓志

昭仁墓志

埴 埴

五经文字

基 基

樊兴碑

高盛碑

颜人墓志

玄言新记明老部

李邕

黄庭坚

欧阳通

赵孟頫

域

御注金刚经

蔡襄

柳公权

褚遂良

徐浩

孔颖达碑

无上秘要卷

崔诚墓志

李瑞清

执

汉书

执
礼记郑玄注卷

欧阳询

执
柳公权

颜真卿

执
颜师古

执
欧阳通

执
御注金刚经

执
御注金刚经

执
智永

执
无上秘要卷

执
玄言新记明老部

执
五经文字

执
春秋左昭公传

执
古文尚书卷

执
史记燕召公

执
龟山玄篆

执
本际经圣行品

堂

智永

颜真卿

赵佶

赵孟頫

执 | 执

段志玄碑

昭仁墓志

欧阳通

欧阳通

虞世南

欧阳询

颜师古

宋夫人墓志

张黑女墓志

玄言新记明老部

春秋左昭公传

度人经

度人经

褚遂良

欧阳询

虞世南

薛曜

刘墉

于右任

柳公权

黄自元

尧 尧

昭仁墓志

玄言新记明老部

五经文字

堕

南北朝写经

堕

度人经

堕

诸经要集

颜真卿

隋

五经文字

埭 埭

颜真卿

憻 堕

高盛碑

堕

五经文字

堑

王知敬

堞 堞

五经文字

欧阳通

赵孟頫

执

赵佶

执

殷玄祚

执

金农

堵 堵

五经文字

汉书

堑 堑

報
李邕

報
米芾

報
蔡襄

報
祝允明

堤
苏孝慈墓志

堤
欧阳通

報
柳公权

報
柳公权

報
柳公权

報
欧阳询

報
欧阳询

報
颜真卿

報
褚遂良

報
信行禅师碑

報
老子道德经

報
楼兰残纸

報
文选

報
礼记郑玄注卷

報
钟繇

報
郑道昭碑

報
康留买墓志

報
南北朝写经

報
御注金刚经

報
御注金刚经

塔
柳公权

塔
董其昌

塔
裴休

报 報

報
吴彩鸾

塔
颜师古

塔 塔
龙藏寺碑

塔
王居士砖塔铭

塔
欧阳通

塔
颜真卿

塔
徐浩

欧阳询

褚遂良

褚遂良

欧阳通

赵孟頫

涂

薛曜

塗

虞世南

塗

颜真卿

塗

颜师古

涂 塗

五经文字

填

董其昌

塡 塡

填 填

五经文字

涂 塗

韩仁师墓志

塝 塝

颜真卿

填 填

填

大像寺碑铭

填

刘根造像

塡

颜师古

填

褚遂良

堡

柳公权

堡

华世奎

堡

于右任

堪 堪

张即之

堪

颜真卿

堪

于右任

堤

颜真卿

堤

梁启超

埋 埋

史记燕召公

埋

五经文字

埋

柳公权

堡 堡

墓

罗君副墓志

李寿墓志

塞

颜真卿

塞

汉书

墓

韩择木

塞

塞

樊兴碑

墓

源夫人陆淑墓志

墓

宋夫人墓志

墓

张通墓志

塞

王知敬

塞

文选

塞

康留买墓志

墓

欧阳通

墓

张黑女墓志

墓

颜人墓志

塞

柳公权

塞

九经字样

塞

永泰公主墓志

墓

黄庭坚

墓

郭敬墓志

墓

王段墓志

塞

赵孟頫

塞

老子道德经

墓

张朗

墓

王训墓志

墓

冯君衡墓志

塞

祝允明

塞

智永

墓

裴休

墓

张明墓志

墓

张去奢墓志

塞

傅山

塞

金刚般若经

境

墟

砖

墅

堇

王居士砖塔铭

颜真卿

墅 墅

颜真卿

郑孝胥

金农

李邕

欧阳通

颜师古

董其昌

砖 砖

董其昌

薛曜

墟 墟

屈元寿墓志

无上秘要卷

王羲之

欧阳询

颜真卿

御注金刚经

颜师古

王知敬

欧阳通

赵孟頫

春秋左昭公传

欧阳询

褚遂良

柳公权

颜真卿

堇 堇

五经文字

境 境

爨龙颜碑

侯僧达墓志

玄言新记明老部

春秋谷梁传集解

段志玄碑

増

本际经圣行品

増

玉台新咏卷

増

智永

増

颜真卿

増

颜师古

孔颖达碑

増

宋夫人墓志

御注金刚经

御注金刚经

诸经要集

王宠

董其昌

裴休

沈尹默

金农

增 [増]

智永

颜师古

赵佶

赵孟頫

欧阳询

玉台新咏卷

御注金刚经

颜真卿

褚遂良

堅 [堅]

五经文字

墨 [墨]

孔颖达碑

龙藏寺碑

王居士砖塔铭

赵孟𫖯

张旭

壁 壁

墀

欧阳询

墉 墉

增

欧阳通

王蒙

颜真卿

孔颖达碑

增

殷玄祚

增

欧阳通

张裕钊

智永

龙藏寺碑

欧阳通

增

裴休

墀 墀

增

褚遂良

薛曜

黄道周

宋夫人墓志

黄道周

孔颖达碑

增

王知敬

壅 壅

蔡襄

玉台新咏卷

赵孟𫖯

墀

赵佶

邓石如

颜真卿

欧阳询

刘墉

永泰公主墓志

王宠

壊
薛曜

壊
赵之谦

壊
吴彩鸾

壊
沈尹默

壊
欧阳询

壊
欧阳通

壊
欧阳通

壊
殷玄祚

壊
文徵明

壊
段志玄碑

壊
永泰公主墓志

壊
昭仁墓志

壊
泉男产墓志

壊
王训墓志

壊
颜真卿

墼
欧阳通

墼
张朗

墼
苏轼

墼
永瑆

墼
薛曜

壊
颜真卿

墼
欧阳通

墼
李邕

墼
柳公权

墼
欧阳询

墼
褚遂良

墩
五经文字

壈
文选

壈
樊兴碑

墼
五经文字

墼
颜真卿

寸 部

赵佶

周易王弼注卷

玄言新记明老部

 寸
祝允明

龟山玄篆

对 對

黄道周

欧阳通

本际经圣行品

老子道德经

柳公权

赵孟頫

赵孟頫

智永

古文尚书卷

信行禅师碑

颜真卿

王宠

虞世南

老子道德经

段志玄碑

智永

郑孝胥

颜真卿

御注金刚经

泉男产墓志

赵孟頫

褚遂良

五经文字

本际经圣行品

欧阳询

褚遂良

欧阳通

度人经

信行禅师碑

郭敬墓志

张去奢墓志

南华真经

裴休

殷令名

钱沣

薛曜

 导

龙藏寺碑

段志玄碑

玄言新记明老部

褚遂良

欧阳询

欧阳通

赵孟𫖯

九经字样

 无上秘要卷

度人经

颜真卿

寸部 导 导

薛曜

裴休

赵之谦

寻

张猛龙碑

令狐熙碑

王训墓志

230

封

永泰公主墓志

汉书

泉男产墓志

颜师古

春秋左昭公传

王知敬

礼记郑玄注卷

钟繇

本际经圣行品

柳公权

五经文字

封

孔颖达碑

王训墓志

叔氏墓志

昭仁墓志

张氏墓志

昭仁墓志

柳公权

褚遂良

赵孟頫

杨汲

裴休

郭敬墓志

金刚般若经

颜真卿

颜师古

欧阳通

导

颜真卿

虞世南

柳公权

赵孟頫

李叔同

寺

将
汉书

将
御注金刚经

将
史记燕召公

将
老子道德经

将
礼记郑玄注卷

将
本际经圣行品

阅紫录仪

将
罗君副墓志

将
源夫人陆淑墓志

将
李寿墓志

将
屈元寿墓志

将
杨大眼造像记

将
古文尚书卷

文选

将
李戢妃郑中墓志

将
孟友直女墓志

将
贞隐子墓志

将
郭敬墓志

将
韦洞墓志

张明墓志

将
孔颖达碑

将
郑道昭碑

将
颜人墓志

将
李良墓志

将
王夫人墓志

封
智永

封
殷玄祚

封
张朗

将　將

将
张琮碑

樊兴碑

爨宝子碑

封
欧阳询

封
颜真卿

封
苏轼

封
赵佶

封
董其昌

射 智永

射 赵孟頫

射 董其昌

专 專

專 信行禅师碑

專 崔诚墓志

射 柳公权

射 欧阳通

射 颜真卿

射 欧阳询

射 褚遂良

射 玄言新记明老部

射 颜人墓志

射 张去奢墓志

射 李戢妃郑中墓志

射 昭仁墓志

射 春秋左昭公传

將 智永

将 欧阳通

将 薛曜

将 赵孟頫

將 何绍基

将 殷玄祚

射 射

五经文字

將 柳公权

将 王知敬

將 颜真卿

将 欧阳询

将 颜师古

將 玄言新记明老部

将 虞世南

将 褚遂良

将 褚遂良

将 褚遂良

维摩诘经卷

泰山金刚经

五经文字

老子道德经

春秋谷梁传集解

本际经圣行品

李瑞清

张朗

尊 尊

韦洞墓志

大像寺碑铭

颜师古

颜真卿

颜真卿

欧阳通

蔡襄

屈元寿墓志

昭仁墓志

阅紫录仪

文选

汉书

欧阳询

欧阳通

李邕

颜真卿

尉 尉

永泰公主墓志

王训墓志

贞隐子墓志

薄夫人墓志

汉书

本际经圣行品

虞世南

柳公权

柳公权

工 欧阳询

工 赵孟頫

工 [工]

工 樊兴碑

左 [左]

左 樊兴碑

工 古文尚书卷

工 颜真卿

左 孔颖达碑

工 柳公权

左 郭敬墓志

工 褚遂良

工 部

左 罗君副墓志

工 智永

尊 柳公权

尊 玄言新记明老部

度人经

尊 智永

尊 阅紫录仪

御注金刚经

尊 裴休

尊 颜真卿

金刚般若经

尊 文彭

尊 颜师古

汉书

尊 虞世南

汉书

虞世南

				源夫人陆淑墓志	
春秋左昭公传	颜真卿	赵孟頫	李邕		李戢妃郑中墓志
郑孝胥	智永	薛曜	欧阳通	欧阳询	
赵之谦	赵孟頫	殷玄祚	王知敬		
差 差				智永	王羲之
张黑女墓志	陆润庠	韩绎	柳公权	褚遂良	阅紫录仪
九经字样	巫 巫	赵之谦 巧 巧	柳公权	颜真卿	老子道德经
御注金刚经	成淑墓志	老子道德经	苏轼	张旭	礼记郑玄注卷

度人经

龟山玄箓

九经字样

赵孟頫

王宠

弊 弊

羊欣

王蒙

弈 弈

张猛龙碑

赵孟頫

昭仁墓志

宋夫人墓志

李良墓志

弁 弁

九经字样

智永

欧阳通

赵孟頫

弄 弄

欧阳通

廾

部

董其昌

王铎

薛曜

于右任

无上秘要卷

黄庭坚

欧阳通

欧阳询

柳公权

诸经要集

老子道德经

褚遂良

柳公权

欧阳询

金刚般若经

阅紫录仪

阅紫录仪

春秋左昭公传

宄

五经文字

宁

张猛龙碑

樊兴碑

爨龙颜碑

屈元寿墓志

它

周易王弼注卷

黄庭坚

宄 宄

叔氏墓志

五经文字

柳公权

宀 部

弊

欧阳询

颜真卿

智永

米芾

赵孟頫

杨大眼造像记

王羲之

欧阳通

智永

颜师古

贞隐子墓志

宇 宇

爨宝子碑

霍万墓志

叔氏墓志

张通墓志

褚遂良

智永

欧阳询

赵佶

董其昌

殷玄祚

柳公权

颜真卿

张旭

欧阳通

颜师古

张去奢墓志

昭仁墓志

王训墓志

泉男产墓志

叔氏墓志

周易王弼注卷

寧

智永

颜师古

王知敬

王宗玄

韩择木

宅 宅

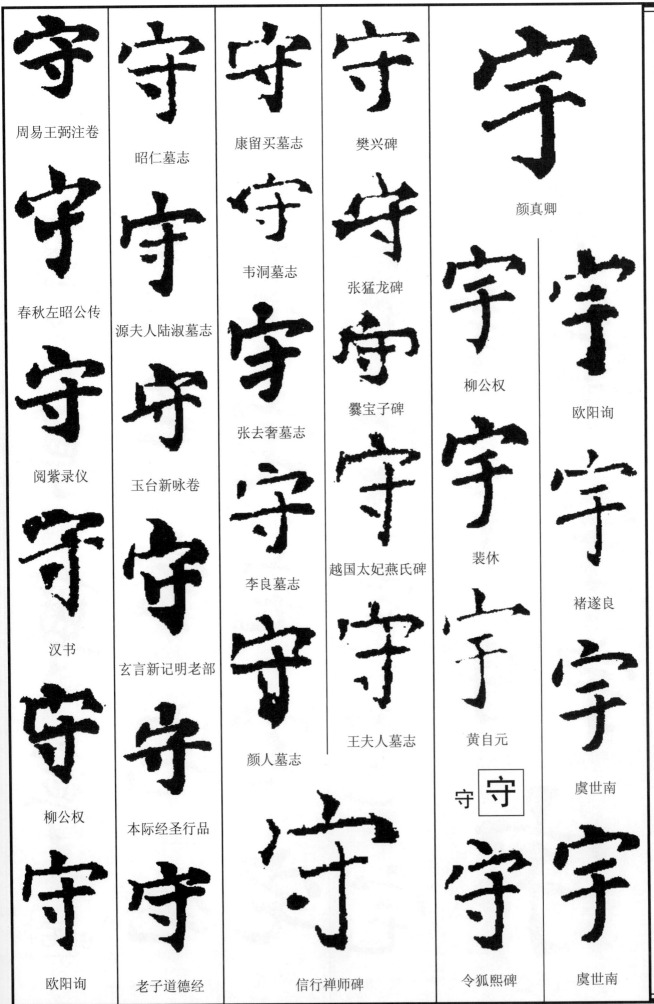

周易王弼注卷

昭仁墓志

康留买墓志

樊兴碑

颜真卿

春秋左昭公传

源夫人陆淑墓志

韦洞墓志

张猛龙碑

柳公权

欧阳询

阅紫录仪

玉台新咏卷

张去奢墓志

爨宝子碑

裴休

褚遂良

汉书

玄言新记明老部

李良墓志

越国太妃燕氏碑

黄自元

虞世南

柳公权

本际经圣行品

颜人墓志

王夫人墓志

欧阳询

老子道德经

信行禅师碑

令狐熙碑

虞世南



钟繇

黄庭坚

颜师古

王知敬

虞世南

智永

老子道德经

无上秘要卷

褚遂良

柳公权

柳公权

颜真卿

五经文字

周易王弼注卷

春秋谷梁传集解

汉书

文选

史记燕召公

樊兴碑

屈元寿墓志

昭仁墓志

王训墓志

杨大眼造像记

玉台新咏卷

信行禅师碑

郑道昭碑

薄夫人墓志

罗君副墓志

王夫人墓志

颜师古

智永

颜真卿

董其昌

韩择木

裴休

安

王兴之墓志

刘元超墓志

刁遵墓志

孙秋生造像记
造像

春秋谷梁传集解

郑孝胥

宋

张猛龙碑

爨龙颜碑

宋夫人墓志

颜师古

褚遂良

欧阳通

魏栖梧

董其昌

冯君衡墓志

薄夫人墓志

颜人墓志

王羲之

欧阳询

颜真卿

欧阳通

刘墉

完 完

五经文字

汉书

颜真卿

宏 宏

欧阳通

欧阳询

蔡襄

赵孟頫

董其昌

欧阳询

欧阳询

褚遂良

褚遂良

智永

王知敬

无上秘要卷

柳公权

柳公权

柳公权

古文尚书卷

颜真卿

玄言新记明老部

本际经圣行品

汉书

史记燕召公

御注金刚经

昭仁墓志

韦洞墓志

王居士砖塔铭

始平公造像记

度人经

玄言新记明老部

沈尹默

宗

郑道昭碑

信行禅师碑

侯僧达墓志

礼记郑玄注卷

柳公权

颜真卿

褚遂良

赵孟頫

五经文字

虞世南

欧阳通

颜师古

智永

李邕

柳公权

柳公权

颜真卿

欧阳询

褚遂良

御注金刚经

诸经要集

阅紫录仪

本际经圣行品

维摩诘经卷

御注金刚经

屈元寿墓志

杨夫人墓志

李迪墓志

春秋左昭公传

度人经

无上秘要卷

于立政

裴休

定 定

信行禅师碑

孔颖达碑

罗君副墓志

虞世南

张旭

黄庭坚

赵佶

赵孟頫

李瑞清

官 官

郑道昭碑

张琮碑

段志玄碑

泉男产墓志

韩仁师墓志

智永

褚遂良

颜真卿

虞世南

赵孟頫

傅山

李邕

欧阳通

赵孟頫

殷玄祚

宙 宙

王羲之

智永

黄庭坚

欧阳询

颜真卿

王宠

段志玄碑

源夫人陆淑墓志

老子道德经

本际经圣行品

玄言新记明老部

柳公权

王知敬

赵佶

祝允明

裴休

宜 宜

樊兴碑

兰陵长公主碑

泰山金刚经

本际经圣行品

玄言新记明老部

维摩诘经卷

度人经

周易王弼注卷

颜真卿

赵孟頫

实 實

信行禅师碑

宛 宛

昭仁墓志

王段墓志

于立政

沈尹默

王诵妻元氏墓志

五经文字

度人经

颜真卿

欧阳询

柳公权

王知敬

裴休

古文尚书卷

阅紫录仪

礼记郑玄注卷

颜师古

智永

欧阳通

李戩妃郑中墓志

康留买墓志

贞隐子墓志

无上秘要卷

度人经

玄言新记明老部

无上秘要卷

玄言新记明老部

史记燕召公

度人经

古文尚书卷

五经文字

樊兴碑

屈元寿墓志

泉男产墓志

永泰公主墓志

康留买墓志

杨凝式

张朗

殷玄祚

裴休

傅山

宠 寵

五经文字

颜师古

欧阳询

虞世南

智永

蔡襄

赵佶

五经文字

褚遂良

褚遂良

柳公权

李邕

御注金刚经

王献之

张旭

欧阳通

褚遂良

五经文字

南华真经

昭仁墓志

欧阳询

褚遂良

无上秘要卷

度人经

康留买墓志

王僧虔

智永

颜真卿

金刚般若经

成淑墓志

殷玄祚

柳公权

欧阳通

虞世南

蔡襄

永泰公主墓志

张朗

欧阳通

欧阳通

玄言新记明老部

韦洞墓志

傅山

王知敬

宝 寶

李邕

龟山玄篆

王居士砖塔铭

赵佶

御注金刚经

御注金刚经

春秋左昭公传

史记燕召公

本际经圣行品

颜真卿

张猛龙碑

信行禅师碑

爨龙颜碑

郑道昭碑

屈元寿墓志

维摩诘经卷

昭仁墓志

黄庭坚

王知敬

赵孟頫

薛曜

宣

樊兴碑

玉台新咏卷

老子道德经

文选

颜真卿

欧阳询

赵佶

赵孟頫

张朗

客 客

于知徽碑

郑道昭碑

王居士砖塔铭

柳公权

柳公权

智永

颜师古

王知敬

米芾

宫 宫

欧阳通

褚遂良

虞世南

赵孟頫

张裕钊

黄自元

于立政

周易王弼注卷

无上秘要卷

礼记郑玄注卷

智永

欧阳询

颜真卿

颜师古

玉台新咏卷

史记燕召公

阅紫录仪

度人经

昭仁墓志

樊兴碑

爨宝子碑

霍汉墓志

张矩墓志

褚遂良

颜师古

欧阳通

赵孟頫

王宠

张朗

褚遂良

欧阳询

钟繇

虞世南

智永

郑道昭碑

贞隐子墓志

薄夫人墓志

宝夫人墓志

龟山玄篆

周易王弼注卷

玉台新咏卷

宦

五经文字

五经文字

颜真卿

宥

张去奢墓志

容 容

黄庭坚

虞世南

颜师古

欧阳通

欧阳通

裴休

柳公权

柳公权

柳公权

欧阳询

褚遂良

室

贞隐子墓志

老子道德经

汉书

龟山玄篆

春秋左昭公传

无上秘要卷

室 室

孔颖达碑

爨龙颜碑

信行禅师碑

樊兴碑

成淑墓志

泉男产墓志

杨君墓志

赵孟頫

春秋左昭公传

褚遂良

无上秘要卷

颜师古

沈尹默

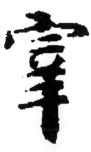

礼记郑玄注卷

殷玄祚

智永

文选

欧阳通

傅山

宰

虞世南

礼记郑玄注卷

颜真卿

宸

智永

昭仁墓志

虞世南

欧阳通

蔡襄

樊兴碑

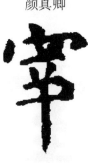

颜真卿

泉男产墓志

虞世南

欧阳通

苏轼

爨宝子碑

米芾

李良墓志

颜师古

柳公权

柳公权

欧阳询

赵孟頫

吴宽

董其昌

于立政

殷玄祚

黄庭坚

钟繇

智永

王知敬

褚遂良

颜真卿

周易王弼注卷

古文尚书卷

春秋左昭公传

柳公权

柳公权

昭仁墓志

史记燕召公

文选

玉台新咏卷

老子道德经

无上秘要卷

贞隐子墓志

康留买墓志

李良墓志

张明墓志

阅紫录仪

薛曜

家 家

李寿墓志

颜人墓志

泉男产墓志

屈元寿墓志

王居士砖塔铭

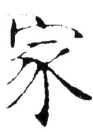

张裕钊

五经文字

裴休

颜真卿

颜师古

老子道德经

颜师古

诸经要集

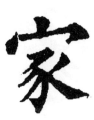

沈尹默

宽

柳公权

裴休

颜师古

于立政

阅紫录仪

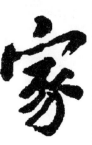

害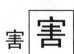

郭敬墓志

颜真卿

虞世南

刘墉

颜真卿

度人经

屈元寿墓志

于右任

赵佶

宵

颜真卿

魏栖梧

黄自元

宴

王居士砖塔铭

欧阳修

昭仁墓志

古文尚书卷

御注金刚经

五经文字

度人经

本际经圣行品

智永

褚遂良

昭仁墓志

霍万墓志

张通墓志

李良墓志

崔诚墓志

文选

柳公权

欧阳通

颜真卿

祝允明

吕秀岩

寂

文选

玄言新记明老部

文选

智永

虞世南

虞世南

欧阳询

沈尹默

寁

五经文字

宿

本际经圣行品

无上秘要卷

五经文字

五经文字

褚遂良

欧阳询

颜真卿

王知敬

赵孟頫

赵佶

薛曜

赵孟頫

金农

裴休

颜真卿

吊比干文

智永

柳公权

欧阳询

欧阳通

赵孟頫

殷玄祚

密

度人经

文选

五经文字

御注金刚经

樊兴碑

颜真卿

欧阳询

颜师古

鲜于枢

康留买墓志

玉台新咏卷

玄言新记明老部

王羲之

欧阳通

颜师古

柳公权

欧阳通

赵佶

祝允明

寄 寄

韦洞墓志

寅 寅

颜师古

密

于立政

寔

欧阳通

寇

柳公权

寇

智永

王训墓志

樊兴碑

段志玄碑

虞世南

张通墓志

褚遂良

昭仁墓志

颜真卿

昭仁墓志

欧阳询

李良墓志

颜真卿

欧阳通

周易王弼注卷

蔡襄

御注金刚经

文徵明

李良墓志

赵孟頫

寔 寔

金农

春秋谷梁传集解

赵佶

褚遂良

樊兴碑

杨夫人墓志

春秋谷梁传集解

段志玄碑

五经文字

寒

褚遂良

侯僧达墓志

柳公权

史记燕召公

智永

度人经

颜师古

玉台新咏卷

赵佶

无上秘要卷

文选

富

褚遂良

董其昌

寒

信行禅师碑

昭仁墓志

宝夫人墓志

颜真卿

智永

蔡襄

赵佶

裴休

富

霍汉墓志

石门铭

周易王弼注卷

老子道德经

玄言新记明老部

五经文字

寓

董明墓志

颜真卿

欧阳通

智永

倪瓒

傅山

宀部 寓富寒

258

王居士砖塔铭

苏轼

五经文字

颜真卿

黄道周

寘

张通墓志

智永

王宠

欧阳通

赵孟頫

赵佶

王铎

薄夫人墓志

真 寘

柳公权

薛曜

赵孟頫

薛曜

姚勖墓志

寝 寝

信行禅师碑

蒲宗孟

赵孟頫

南华真经

郑道昭碑

樊兴碑

郑孝胥

祝允明

玉台新咏卷

颜师古

寐 寐

张朗

杨凝式

五经文字

韩仁师墓志

痛 痛

五经文字

欧阳询

褚遂良

苏轼

赵孟頫

李邕

颜真卿

赵佶

颜真卿

灵飞经

五经文字

王僧虔

智永

柳公权

柳公权

刘墉

傅山

察

李戢妃郑中墓志

周易王弼注卷

无上秘要卷

老子道德经

礼记郑玄注卷

黄庭坚

颜真卿

欧阳询

智永

董其昌

董其昌

寨

赵之谦

柳公权

寡

五经文字

董其昌

王宠

金农

寮 寮

孔颖达碑

九经字样

欧阳通

虞世南

黄庭坚

蔡襄

赵佶

赵孟頫

金刚般若经

智永

柳公权

颜真卿

颜真卿

五经文字

五经文字

欧阳通

郑孝胥

写 寫

颜真卿

阅紫录仪

赵佶

赵孟頫

朱耷

祝允明

王铎

于右任

寤 寤

傅山

寥 寥

李良墓志

御注金刚经

颜真卿

智永

往
孔穎達碑

徽
顔人墓志

彷
五經文字

彳
部

寰
柳公權

寮
顔真卿

往
信行禪師碑

徽
永泰公主墓志

役
五經文字

寰
顔師古

李邕

往
張通墓志

徽
顔真卿

役
本際經聖行品

寰
顔真卿

寮
虞世南

往
柳公權

徽
歐陽詢

役
顔真卿

寮
趙孟頫

往
歐陽詢

徽
褚遂良

寮
沈尹默

往
褚遂良

往
彻

寰

彳部 征祖彼

祖 颜师古

徵

颜真卿

䢔 楼兰残纸

往 颜真卿

祖 钱沣

彼 彼

徵 沈尹默

徵 颜真卿

述 褚遂良

往 苏轼

往 裴休

彼 薄夫人墓志

徵 郑孝胥

徵 裴休

徵 褚遂良

往 赵构

注 智永

彼 王居士砖塔铭

祖 祖

征 柳公权

征 征 徵

彼 王羲之

祖 五经文字

征 祝允明

徵 柳公权

征 五经文字

往 欧阳通

彼 虞世南

祖 古文尚书卷

征 殷玄祚

征 周易王弼注卷

往 虞世南

往 王知敬

待
钟繇

待
裴休

待
欧阳询

待
褚遂良

待
颜真卿

待
柳公权

待
赵孟頫

後
褚遂良

後
王知敬

後
苏轼

後
蔡襄

後
董其昌

待

後
裴休

後
欧阳询

後
智永

後
颜真卿

後
虞世南

後
欧阳通

後
信行禅师碑

後
越国太妃燕氏碑

後
宋夫人墓志

後
贞隐子墓志

後
柳公权

彼
颜真卿

彼
赵佶

彼
赵孟頫

后

後
孔颖达碑

彼
欧阳询

彼
智永

彼
欧阳通

彼
柳公权

彼
颜师古

徐 赵孟頫

徙 樊兴碑

徙 张去奢墓志

徙 昭仁墓志

徙 王献之

徙 欧阳通

从 從

徐 徐

徐 泉男产墓志

徐 颜师古

徐 欧阳询

徐 柳公权

徐 颜真卿

徐 董其昌

徒 欧阳通

迲 虞世南

徒 颜师古

徒 文徵明

徒 董其昌

徒 欧阳询

律

徒 徒

徒 薛曜

徒 李寿墓志

徒 韦洞墓志

徒 王知敬

律 诸经要集

律 柳公权

律 褚遂良

律 欧阳通

律 虞世南

律 赵孟頫

徊 徊

徊 昭仁墓志

徊 颜人墓志

徊 颜真卿

徊 薛曜

律 律

律 樊兴碑

循 循

赵孟頫

于右任

复 復

昭仁墓志

永泰公主墓志

王羲之

欧阳询

爨宝子碑

欧阳询

颜真卿

裴休

颜师古

欧阳通

徙

康留买墓志

五经文字

王献之

颜真卿

王知敬

赵孟頫

钱沣

得

欧阳询

裴休

颜真卿

智永

蔡襄

徙 徙

贞隐子墓志

得 得

樊兴碑

昭仁墓志

五经文字

柳公权

褚遂良

欧阳通

从

柳公权

褚遂良

欧阳询

苏轼

董其昌

董其昌

李叔同

德 褚遂良

德 虞世南

德 欧阳通

德 董其昌

德 王宗玄

徽

徽 五经文字

德 贞隐子墓志

德 张通墓志

蹇 古文尚书卷

德 钟繇

德 欧阳询

德 柳公权

微 智永

微 欧阳通

微 欧阳询

微 虞世南

德 德

德 樊兴碑

德 孔颖达碑

御 鲜于枢

微 微

微 度人经

徽 金刚般若经

微 颜真卿

微 褚遂良

微 柳公权

御 褚遂良

御 欧阳询

御 欧阳通

御 颜师古

御 柳公权

御 薛曜

御 蔡襄

復 褚遂良

復 欧阳通

復 赵孟頫

復 殷玄祚

御 禦

御 昭仁墓志

御 智永

干 部

平

平　平

郑道昭碑

不
龙藏寺碑

爨宝子碑

平
越国太妇燕氏碑

平
张矩墓志

平

干
张即之

干
董其昌

干
钱沣

斡
殷玄祚

干
沈尹默

平

干
钟繇

干
虞世南

干
柳公权

干
颜真卿

斡
颜真卿

幹

干　幹

斡
颜人墓志

干
史记燕召公

斡
五经文字

干
度人经

干
裴休

徽

徽　徽

徽
张通墓志

徽
五经文字

徽
欧阳询

徽
褚遂良

欧阳通

董其昌

董其昌

李叔同

沈尹默

并 並

韦洞墓志

樊兴碑

裴休

颜真卿

颜真卿

柳公权

苏轼

赵孟頫

虞世南

欧阳通

褚遂良

欧阳询

智永

玉台新咏卷

楼兰残纸

黄庭坚

颜师古

冯君衡墓志

始平公造像记

无上秘要卷

龟山玄篆

度人经

叔氏墓志

宋夫人墓志

永泰公主墓志

泉男产墓志

郭敬墓志

张黑女墓志

孔颖达碑

虞世南

泉男产墓志

张通墓志

张去奢墓志

柳公权

张去奢墓志

永泰公主墓志

王居士砖塔铭

叔氏墓志

樊兴碑

柳公权

九经字样

杨大眼造像记

王训墓志

薄夫人墓志

郑道昭碑

欧阳通

年 年

礼记郑玄注卷

欧阳询

孟友直女墓志

张明墓志

颜人墓志

爨宝子碑

崔诚墓志

龙藏寺碑

颜真卿

殷玄祚

薛曜

幸 幸

樊兴碑

御注金刚经

虞世南

赵佶

赵孟頫

于立政

张裕钊

张朗

赵之谦

柳公权

黄庭坚

欧阳通

虞世南

颜真卿

颜真卿

褚遂良

褚遂良

欧阳询

欧阳询

九经字样

阅紫录仪

本际经圣行品

礼记郑玄注卷

智永

御注金刚经

龟山玄箓

春秋谷梁传集解

汉书

广
部

褚遂良

御注金刚经

欧阳通

智永

颜师古

欧阳询

李迪墓志

宋夫人墓志

维摩诘经卷

度人经

柳公权

颜真卿

智永

蔡襄

庀

颜真卿

褚遂良

颜真卿

柳公权

赵孟頫

庌

九经字样

颜真卿

文选

张猛龙碑

张黑女墓志

屈元寿墓志

源夫人陆淑墓志

韦洞墓志

韩仲良碑

周易王弼注卷

褚遂良

府

王履清碑

孔颖达碑

褚遂良

黄庭坚

赵孟頫

赵之谦

庐

库

玉台新咏卷

柳公权

欧阳通

裴休

王知敬

董其昌

张旭

颜真卿

褚遂良

李邕

序

序

孔颖达碑

张去奢墓志

成淑墓志

信行禅师碑

史记燕召公

庹
信行禅师碑

度
李迪墓志

庹
御注金刚经

庹
史记燕召公

庹
老子道德经

度
龟山玄篆

庹
本际经圣行品

庚 庚

庚
春秋谷梁传集解

庚
欧阳通

庚
颜真卿

庚
蔡襄

度 度

府

府
祝允明

府
赵孟頫

府
李叔同

府
张朗

府
王宗玄

府
吕秀岩

府

府
颜真卿

府
黄庭坚

府
赵佶

府
朱耷

府
杨汲

府
欧阳询

府

府
褚遂良

府
欧阳通

府
柳公权

府
智永

府
欧阳询

府
冯君衡墓志

府
李迪墓志

府
郭敬墓志

府
王居士砖塔铭

府
汉书

府
文选

五经文字

座

本际经圣行品

龟山玄箓

颜真卿

柳公权

董其昌

赵佶

董其昌

庠 庠

颜真卿

庇 庇

庤 庤

五经文字

汉书

五经文字

智永

欧阳通

虞世南

董其昌

董其昌

苏轼

李叔同

柳公权

赵之谦

庙

郑道昭碑

五经文字

欧阳询

颜真卿

裴休

颜师古

欧阳通

古文尚书卷

无上秘要卷

褚遂良

柳公权

柳公权

					庪 庪
庶	庶	庭	庭	庭	五经文字
魏栖梧	罗君副墓志	欧阳通	虞世南	张诠墓志	
庪	庶	庭	庭	庭	庭 庭
颜真卿	张通墓志	赵佶	褚遂良	韩仁师墓志	
庶	庶	庭	庭	逢	庭
王知敬	永泰公主墓志	赵孟頫	欧阳询	刁遵墓志	越国太妇燕氏碑

康 康

康	庶	庭	庭	逞	庭
康留买墓志	春秋左昭公传	董其昌	颜真卿	古文尚书卷	樊兴碑

庶 庶

康	庶	庶	庭	庭	庭
度人经	玉台新咏卷	孔颖达碑	柳公权	无上秘要卷	爨宝子碑

康	庶	庶	庭	庭	逢
颜真卿	欧阳询	昭仁墓志	智永		侯僧达墓志

御注金刚经

王知敬

裴休

赵佶

傅山

廋 廋

廋

五经文字

廓 廓

昭仁墓志

董其昌

樊兴碑

古文尚书卷

欧阳通

智永

颜真卿

段志玄碑

赵孟頫

祝允明

朱耷

永瑆

庸 庸

段志玄碑

廊 廊

段志玄碑

智永

欧阳询

欧阳询

欧阳通

赵佶

智永

颜师古

欧阳询

赵孟頫

沈尹默

刘墉

廢
颜真卿

廄
颜真卿

廢 廢
春秋左昭公传

廢
玄言新记明老部

廢
虞世南

廉
吊比干文

廉
智永

廉
褚遂良

廉
欧阳通

廒
欧阳通

廒 廄
礼记郑玄注卷

廄
礼记郑玄注卷

席 席
礼记郑玄注卷

席
颜真卿

廉 廉
薄夫人墓志

廉
老子道德经

席
五经文字

厅 廳
廳
颜真卿

塵 塵
塵
五经文字

塵
颜真卿

廢
欧阳通

弓 部

欧阳通	南华真经	殷玄祚	弓 弓	
裴休	汉书		度人经	
颜真卿	御注金刚经	樊兴碑	欧阳通	
赵佶	王羲之	昭仁墓志	文选	
永瑆	褚遂良	赵之谦	欧阳询	
赵孟頫	智永	龟山玄篆	引 引	
		刘元超墓志	信行禅师碑	黄道周

弗 弗

弘 弘

吊 吊

春秋谷梁传集解

郑道昭碑

阅紫录仪

孔颖达碑

崔诚墓志

智永

褚遂良

龙藏寺碑

褚遂良

杨大眼造像记

汉书

薄夫人墓志

礼记郑玄注卷

颜真卿

欧阳通

王羲之

贞隐子墓志

颜真卿

玉台新咏卷

虞世南

韦洞墓志

欧阳通

维摩诘经卷

欧阳通

柳公权

颜真卿

李叔同

欧阳询

虞世南

周易王弼注卷

沈尹默

柳公权

御注金刚经

欧阳通

王宗玄

刘墉

赵之谦

张

昭仁墓志

赵孟頫

祝允明

朱耷

文徵明

董其昌

柳公权

智永

颜真卿

裴休

欧阳通

颜真卿

赵孟頫

赵之谦

弟 弟

郑道昭碑

史记燕召公

御注金刚经

董其昌

董其昌

于立政

沈尹默

弛 弛

昭仁墓志

黄庭坚

赵佶

赵孟頫

沈度

文徵明

弥 张通墓志

弥 褚遂良

弥 宝夫人墓志

弥 南北朝写经

彌 王献之

弥 柳公权

彌 信行禅师碑

弭 赵孟頫

弭 文徵明

弥 [彌]

弥 爨龙颜碑

弩 [弩]

弩 虞世南

弩 王知敬

弦 [弦]

弦 五经文字

弭 [弭]

弭 褚遂良

弧 [弧]

弧 元仲瑛墓志

弧 昭仁墓志

弧 欧阳通

弧 赵孟頫

弢 [弢]

弢 五经文字

张 屈元寿墓志

張 柳公权

張 王知敬

張 黄庭坚

張 殷玄祚

張 张通墓志

張 金刚般若经

張 智永

張 褚遂良

張 沈尹默

張 裴休

彈 | 弹

张通墓志

五经文字

欧阳询

赵孟頫

钱沣

褚遂良

祝允明

王宠

郑孝胥

张朗

弱 | 弱

薄夫人墓志

老子道德经

五经文字

智永

褚遂良

苏轼

赵孟頫

虞世南

沈尹默

彎 | 弯

欧阳通

赵孟頫

薛曜

颜师古

虞世南

褚遂良

王知敬

欧阳通

董其昌

周易王弼注卷

御注金刚经

玉台新咏卷

王羲之

智永

康留买墓志

川 〔川〕

昭仁墓志

霍汉墓志

王训墓志

屈元寿墓志

〈〈〈

部

黄自元

赵孟頫

别 〔巘〕

五经文字

颜真卿

强

赵孟頫

祝允明

弼 〔弼〕

五经文字

玄言新记明老部

王知敬

强 〔强〕

昭仁墓志

贞隐子墓志

南华真经

王羲之

颜师古

柳公权

郑道昭碑	赵孟頫	柳公权	赵之谦	褚遂良
爨宝子碑	州 州	褚遂良	巡 巡	颜师古 颜真卿
昭仁墓志	张琮碑	颜真卿	樊兴碑	赵孟頫 柳公权
罗君副墓志	爨龙颜碑	欧阳通	罗君副墓志	殷玄祚 王知敬
李良墓志	张猛龙碑	苏轼	昭仁墓志	薛曜 虞世南
王训墓志	孔颖达碑	王羲之		吴彩鸾 欧阳通

巢　祝允明

巢　赵之谦

巢　薄夫人墓志

巢　玉台新咏卷

巢　颜真卿

巢　王知敬

巢　欧阳通

巢　赵孟頫

州　殷玄祚

巟

巟　五经文字

巠巠

巠　五经文字

巢巢

巢　韩仁师墓志

州　张黑女墓志

州　褚遂良

州　颜真卿

州　欧阳通

州　苏轼

州　刘元超墓志

州　五经文字

州　阅紫录仪

州　柳公权

州　欧阳询

州　霍汉墓志

州　韩仁师墓志

州　成淑墓志

州　姚勖墓志

州　郭敬墓志

州　韦洞墓志

州　冯君衡墓志

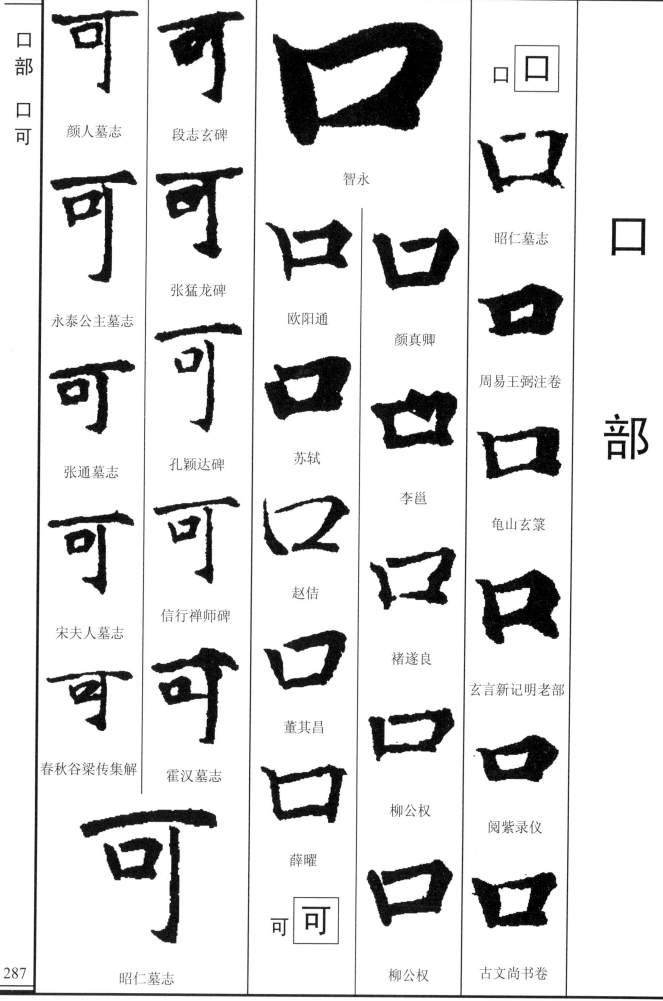

口 口 部

口 部

颜人墓志

段志玄碑

智永

昭仁墓志

永泰公主墓志

张猛龙碑

欧阳通

颜真卿

周易王弼注卷

张通墓志

孔颖达碑

苏轼

李邕

龟山玄篆

宋夫人墓志

信行禅师碑

赵佶

褚遂良

玄言新记明老部

春秋谷梁传集解

霍汉墓志

董其昌

柳公权

阅紫录仪

可 可

昭仁墓志

薛曜

柳公权

古文尚书卷

柳公权

王知敬

褚遂良

褚遂良

褚遂良

蔡襄

柳公权

柳公权

欧阳通

虞世南

欧阳询

颜师古

裴休

智永

张旭

南华墓经

周易王弼注卷

礼记郑玄注卷

王羲之

颜真卿

颜真卿

本际经圣行品

汉书

老子道德经

老子道德经

金刚经

金刚经

史记燕召公

玉台新咏卷

无上秘要卷

度人经

维摩诘经卷

古 古

叫 叫

颜真卿

褚遂良

欧阳通

黄庭坚

赵佶

蔡襄

王羲之

虞世南

张旭

柳公权

柳公权

智永

无上秘要卷

金刚经

史记燕召公

春秋谷梁传集解

玄言新记明老部

源夫人陆淑墓志

孔颖达碑

昭仁墓志

王训墓志

成淑墓志

范仲淹

沈尹默

阅紫录仪

五经文字

欧阳通

赵佶

苏轼

董其昌

董其昌

董其昌

张裕钊

史

史 汉书

史 史记燕召公

史 智永

史 颜真卿

史 欧阳询

史 欧阳询

史 永泰公主墓志

史 张去奢墓志

史 冯君衡墓志

史 郭敬墓志

史 李迪墓志

史 贞隐子墓志

史 宝夫人墓志

史 王训墓志

史 李昌妃郑冲墓志

史 崔诚墓志

史 韦洞墓志

史 韩仲良碑

史 令狐熙碑

史 樊兴碑

史 张猛龙碑

史 段志玄碑

史 薄夫人墓志

古 何绍基

古 赵之谦

叩 叩

叩 孔颖达碑

叩 颜真卿

叩 柳公权

古 赵孟頫

古 董其昌

古 朱耷

古 张裕钊

古 王玄宗

古 殷玄祚

右　右

郭敬墓志

礼记郑玄注卷

昭仁墓志

王羲之

度人经

司马光

无上秘要卷

欧阳通

阅紫录仪

智永

史记燕召公

段志玄碑

屈元寿墓志

冯君衡墓志

爨龙颜碑

王训墓志

殷玄祚

刘元

殷令名

李瑞清

沈尹默

黄自元

柳公权

虞世南

赵佶

黄庭坚

赵孟頫

柳公权

徐浩

李邕

欧阳通

欧阳通

李戢妃郑中墓志

段志玄碑

张黑女墓志

赵之谦

于右任

泉男产墓志

郭敬墓志

崔诚墓志

韩仲良碑

孔颖达墓志　张去奢墓志

龙藏寺碑

米芾

赵佶

朱熹

赵孟頫

王玄宗

李寿墓志　郑道昭碑　殷玄祚

柳公权

欧阳询

欧阳询

欧阳询

颜师古

颜真卿

柳公权

柳公权

张旭

李邕

王知敬

殷令名

殷玄祚

韩择木

句 句

蔡襄

龙藏寺碑

泉男产墓志

米芾

黄庭坚

赵孟頫

张裕钊

李叔同

欧阳通

欧阳通

欧阳询

柳公权

柳公权

柳公权

礼记郑玄注卷

张旭

张即之

颜师古

无上秘要卷

本际经圣行品

史记燕召公

春秋左昭公传

王知敬

永泰公主墓志

罗君副墓志

孙秋生造像记
造像记

汉书

度人经

阅紫录仪

葉
昭仁墓志

葉
南北朝写经

葉
颜真卿

叶
魏栖梧

葉
柳公权

叶
宋夫人墓志

葉
宋夫人墓志

葉
李良墓志

葉
崔诚墓志

葉
颜人墓志

叶
昭仁墓志

葉
樊兴碑

叶
王训墓志

叶
张诠墓志

葉
永泰公主墓志

葉
姚勖墓志

葉
韩仁师墓志

句
董其昌

句
董其昌

句
金农

叶 葉

叶
信行禅师碑

葉
信行禅师碑

句
金刚经

句
裴休

句
褚遂良

句
柳公权

句
张从申

句
米芾

句
金刚经

句
金刚经

句
金刚经

句
维摩诘经卷

句
玄言新记明老部

句
礼记郑玄注卷

号 號

史记燕召公

度人经

无上秘要卷

本际经圣行品

智永

褚遂良

颜真卿

董其昌

董其昌

祝允明

王莽

殷玄祚

颜真卿

柳公权

柳公权

赵佶

赵孟頫

昭仁墓志

康留买墓志

张通墓志

源夫人陆淑墓志

王知敬

颜师古

苏轼

唐寅

祝允明

薛曜

智永

虞世南

欧阳询

欧阳询

褚遂良

褚遂良

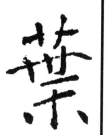

叹　歎

信行禅师碑

永泰公主墓志

李夫人墓志

昭仁墓志

玄言新记明老部

九经字样

嘆

玄言新记明老部

汉书

玉台新咏卷

楼兰残纸

本际经圣行品

欧阳询

裴休

欧阳通

柳公权

虞世南

五经文字

包世臣

褚遂良

颜真卿

苏轼

殷玄祚

沈尹默

召　召

樊兴碑

古文尚书卷

汉书

老子道德经

无上秘要卷

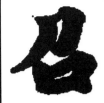

礼记郑玄注卷

颜真卿

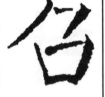

柳公权

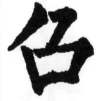

柳公权

智永

褚遂良

王庭筠

颜真卿

法生造像

沈尹默

各 各

董其昌

台 臺

颜真卿

贞隐子墓志

王玄宗

古文尚书卷

裴休

本际经圣行品

古文尚书卷

只 只

赵孟頫

米芾

颜真卿

度人经

颜真卿

王知敬

康里巎巎

郭天锡

千唐

金刚经

张即之

李邕

薛曜

钟绍京

吣 吣

叨 叨

阅紫录仪

樊兴碑

张猛龙碑

褚遂良

赵构

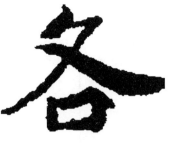

文选

颜师古

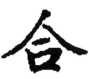

维摩诘经卷

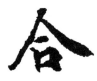

玄言新记明老部

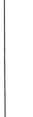

颜真卿

合

王知敬

礼记郑玄注卷

周易王弼注卷

张明墓志

米芾

无上秘要卷

陆柬之

王羲之

老子道德经

张通墓志

苏轼

老子道德经

虞世南

王献之

金刚经

张旭

颜真卿

诸经要集

王训墓志

董其昌

柳公权

褚遂良

无上秘要卷

度人经

永泰公主墓志

宋夫人墓志

薛曜

呵

颜真卿

张旭

名	名	名	吕	合	
金刚经	汉书	信行禅师碑	祝允明	智永	赵佶

吕 吕

名 金刚经

名 史记燕召公

名 越国太妃墓碑

吕 朱耷

 吕 九经字样

赵孟頫

名 名

名 金刚经

名 龟山玄箓

名 康留买墓志

名 慰迟恭碑

名 颜师古

合 赵孟頫

名 度人经

名 春秋谷梁传集解

名 溥夫人墓志

名 段志玄碑

 吕 欧阳通

合 董其昌

名 本际经圣行品

名 维摩诘经卷

名 昭仁墓志

名 孔颖达碑

 吕 赵孟頫

合 董其昌

名 无上秘要卷

王居士砖塔铭

孔颖达碑

赵孟頫

合 张朗

吉
颜真卿

吉
褚遂良

吉
智永

吉
黄庭坚

吉
赵孟頫

吉
古文尚书卷

吉
樊兴碑

吉
崔诚墓志

吉
度人经

吉
春秋谷梁传集解

吉
周易王弼注卷

名
董其昌

名
董其昌

名
张朗

名
薛曜

名
段清云

名
殷玄祚

名
李邕

名
欧阳通

名
柳公权

名
柳公权

名
蔡襄

吉 吉

苏轼

玄言新记明老部

名
智永

名
虞世南

名
褚遂良

名
褚遂良

名
玉台新咏卷

名
欧阳询

名
颜真卿

名
张旭

名
颜师古

本际经圣行品

金刚经

金刚经

阅紫录仪

春秋谷梁传集解

玉台新咏卷

五经文字

春秋左传经文

度人经

玄言新记明老部

吊比干文

康留买墓志

孙秋生造像记

如平公造像记

永泰公主墓志

龟山玄篆

老子道德经

韩仙启碑

王训墓志

昭仁墓志

孟友真女墓志

张黑女墓志

韦洞墓志

爨龙颜碑

越国太妃墓碑

李迪墓志

屈元寿墓志

泉男产墓志

沈尹默

同 同

爨宝子碑

兰陵公主碑

王履清道碑

龙藏寺碑

张旭

爨龙颜碑

董其昌

李邕

欧阳询

诸经要集

欧阳询

姚勖墓志

董其昌

张旭

柳公权

智永

柳公权

张黑女墓志

金农

欧阳通

褚遂良

颜师古

颜真卿

汉书

赵之谦

吏　吏

虞世南

褚遂良

裴休

李邕

阅紫录仪

爨宝子碑

苏轼

赵孟頫

欧阳询

九经字样

春秋谷梁传集解

孔颖达碑

裴休

南华真经

苏轼

钟繇

汉书

董其昌

无上秘要卷

赵孟頫

欧阳询

礼记郑玄注卷

溥夫人墓志

薛曜

王羲之

张裕钊

虞世南

张裕钊

王段墓志

殷玄祚

颜师古

段志玄碑

问　問

颜真卿

王居士砖塔铭

颜真卿

柳公权

颜真卿

金刚经

樊兴碑

郑道昭碑

王居士砖塔铭

吐　吐

向　向

向　龙藏寺碑

嚮　昭仁墓志

嚮　始平公造像记

向　金刚经

向　龟山玄篆

春秋谷梁传集解

后

欧阳询

后　李邕

后　赵孟頫

后　殷玄祚

后　虞世南

后

春秋谷梁传集解

后　礼记郑玄注卷

后　颜师古

后　颜真卿

后　王知敬

后　刘墉

問　沈尹默

后　後

后　张去奢墓志

后　薄夫人墓志

后　汉书

后　古文尚书卷

后　周易王弼注卷

問　褚遂良

問　赵孟頫

問　董其昌

問　王宠

問　殷玄祚

問　智永

問　裴休

問　黄庭坚

問　苏轼

告
无上秘要卷

告
度人经

告
古文尚书卷

告
史记燕召公

告
春秋谷梁传集解

告
樊兴碑

告
昭仁墓志

告
礼记郑玄注卷

告
本际经圣行品

告
维摩诘经卷

呈
颜真卿

呈
赵佶

呈
文徵明

呈
赵之谦

告 告

呈
文选

呈
老子道德经

呈
度人经

呈
金刚经

向
本际经圣行品

向
赵孟頫

向
薛曜

向
沈尹默

嚮
沈尹默

呈 呈

向
阅紫录仪

向
李邕

向
柳公权

嚮
柳公权

嚮
陆柬之

九经字样

孔颖达碑

欧阳询

欧阳通

文选

祝允明

颜真卿

否

王羲之

薛曜

度人经

智永

信行禅师碑

柳公权

吠

智永

虞世南

樊兴碑

黄庭坚

昭仁墓志

虞世南

薛曜

李邕

爨龙颜碑

苏轼

五经文字

王知敬

吹

颜师古

度人经

蔡襄

含

张明墓志

南华真经

张猛龙碑

欧阳询

五经文字

董季岩

石忠政墓志

贞隐子墓志

郭敬墓志

褚遂良

五经文字

罗君副墓志

宋夫人墓志

张通墓志

赵孟頫

王知敬

文选

文选

李迪墓志

张矩墓志

李叔同

虞世南

无上秘要卷

南华其经

李良墓志

韦洞墓志

薛曜

欧阳通

玄言新记明老部

金刚经

张明墓志

泉男产墓志

金农

君

欧阳询

柳公权

屈元寿墓志

冯君衡墓志

孔颖达碑

欧阳询

颜真卿

阅紫录仪

玉台新咏卷

老子道德经

礼记郑玄注卷

春秋谷梁传集解

汉书

裴休

欧阳询

君

张朗

殷令名

吾　吾

贞隐子墓志

颜人墓志

张夫人墓志

史记燕召公

君

褚遂良

欧阳询

颜真卿

智永

欧阳通

黄庭坚

王宠

君

玄言新记明老部

柳公权

柳公权

柳公权

张旭

虞世南

君

古文尚书卷

度人经

春秋谷梁传集解

春秋谷梁传集解

五经文字

君

玉台新咏卷

汉书

阅紫录仪

周易王弼注卷

无上秘要卷

泉男产墓志

李迪墓志

古文尚书卷

度人经

九经字样

吝
于右任

呐
五经文字

员
礼记郑玄注卷

郭敬墓志

吝 吝
五经文字

吝
周易王弼注卷

吝
颜真卿

吝
樊兴碑

吝
李瑞清

嗡
五经文字

吟
王献之

吟
王知敬

吟
欧阳通

吟
永瑆

吟
张瑞图

赵孟𫖯

吟
王居士砖塔铭

吟
度人经

吟
本际经圣行品

吟
无上秘要卷

吟
文选

吾
颜真卿

吾
柳公权

吾
薛曜

吟
永泰公主墓志

吟
韩仁师墓志

泉男产墓志

啓　

吞　

褚遂良

泉男产墓志

颜真卿

灵飞经

王训墓志

欧阳询

金刚经

永泰公主墓志

信行禅师碑

柳公权

颜真卿

柳公权

欧阳询

度人经

始平公造像记

孔颖达碑

颜师古

柳公权

五经文字

无上秘要卷

樊兴碑

赵孟頫

昭仁墓志

李邕

吊比干文

阅紫录仪

昭仁墓志

殷玄祚

虞世南

度人经

吡	吴	吴	呗	啓	
五经文字	柳公权	吴	郑孝胥	张旭	
吒 吒	吴	春秋谷梁传集解	呗	啓	啓
咤	欧阳询	吴	赵之谦	赵孟頫	智永
颜真卿	吴	史记燕召公	吴 吴	戝	啟
咤	赵孟頫	吴	王段墓志	李叔同	裴休
薛曜	吴	张旭	吴	啟	啓
吸 吸	文徵明	吴	叔氏墓志	何绍基	欧阳通
昭仁墓志	吴	褚遂良		呗 呗	啟
吸	祝允明			颜真卿	蔡襄
吸	吡 吡	吴		呗	啓
王羲之		玉台新咏卷			赵佶

颜真卿

颜真卿

赵孟𫖯

韩仁铭

赵之谦

罗君副墓志

王训墓志

王夫人墓志

昭仁墓志

南华真经

董其昌

呼 呼

李良墓志

宋夫人墓志

颜人墓志

泉男产墓志

永泰公主墓志

张诠墓志

王献之

颜真卿

苏轼

霍万墓志

王夫人墓志

王训墓志

康留买墓志

颜真卿

吻 吻

金刚经

呜 呜

宋夫人墓志

张通墓志

霍万墓志

欧阳通

咎

信行禅师碑

泉男产墓志

昭仁墓志

屈元寿墓志

周易王弼注卷

裴休

柳公权

柳公权

董其昌

董其昌

薛曜

咀 咀

颜真卿

褚遂良

欧阳询

欧阳询

徐浩

诸经要集

度人经

智永

虞世南

欧阳通

王知敬

颜师古

昭仁墓志

张黑女墓志

始平公造像记

阅紫录仪

老子道德经

金刚经

贞隐子墓志

和 和

郑道昭碑

石忠政墓志

崔诚墓志

张明墓志

玉台新咏卷

阅紫录仪

康留买墓志

冯君衡墓志

五经文字

张旭

金刚经

无上秘要卷

罗君副墓志

命

古文尚书卷

欧阳询

金刚经

汉书

永泰公主墓志

信行禅师碑

度人经

欧阳询

度人经

汉书

贞隐子墓志

段志玄碑

颜真卿

褚遂良

春秋谷梁传集解

龟山玄篆

泉男产墓志

樊兴碑

赵孟頫

颜真卿

春秋谷梁传集解

昭仁墓志

霍汉墓志

何绍基

周	周 周	味	味	命 味	命

周
贞隐子墓志

周（周）
令狐熙碑

味
裴休

味
古文尚书卷

命
董其昌

命
柳公权

周
李迪墓志

周
张琮碑

味
柳公权

味
老子道德经

命
董其昌

命
柳公权

周
泉男产墓志

周
段志玄碑

味
黄庭坚

味
王羲之

命
李瑞清

命
柳公权

周
宋夫人墓志

周
屈元寿墓志

味
董其昌

味
颜真卿

味（味）
本际经圣行品

命
虞世南

周
李良墓志

周
昭仁墓志

味
董其昌

味
欧阳询

味
老子道德经

命
王知敬

呪（呪）
欧阳询

味
褚遂良

味
金刚经

命
智永

命
赵孟頫

金刚经

金刚经

无上秘要卷

维摩诘经卷

本际经圣行品

度人经

古文尚书卷

呱 呱

五经文字

品 品

昭仁墓志

颜真卿

智永

裴休

苏轼

殷玄祚

咈 咈

度人经

史记燕召公

王知敬

虞世南

欧阳询

欧阳询

阅紫录仪

玉台新咏卷

春秋谷梁传集解

度人经

王居士砖塔铭

古文尚书卷

玄言新记明老部

金刚经

无上秘要卷

五经文字

黄庭坚

五经文字

颜真卿

颜师古

欧阳询

文徵明

欧阳询

欧阳询

品

赵孟𫖯

品

欧阳询

李叔同

颜真卿

张旭

哲

哲

刘墉

褚遂良

殷玄祚

王知敬

欧阳通

信行禅师碑

咨

裴休

瘗鹤颜碑

玉台新咏卷

欧阳通

沈尹默

虞世南

柳公权

霍万墓志

吊比干文

柳公权

哿

五经文字

哿

虞世南

哂

颜真卿

哉

颜真卿

哉

咲

颜真卿

咽

郑孝胥

咲

春秋谷梁传集解

无上秘要卷

南华真经

颜真卿

哧

五经文字

咽

魏墓志

咽

龟山玄箓

咽

柳公权

永泰公主墓志

金刚经

无上秘要卷

史记燕召公

泰山金刚经

王居士砖塔铭

孔颖达碑

宋夫人墓志

李良墓志

史记燕召公

刘元超墓志

爨宝子碑

郑道昭碑

霍万墓志

昭仁墓志

颜人墓志

信行禅师碑

昭仁墓志

龙藏寺碑

刘元超墓志

张去奢墓志

度人经

成淑墓志

金刚经

始平公造像记

文选

宋夫人墓志

哓 哓

五经文字

哆 哆

五经文字

咸 鹹

韩仁师碑

孔颖达碑

褚遂良

褚遂良

柳公权

虞世南

赵孟頫

殷玄祚

五经文字

周易王弼注卷

颜师古

智永

龟山玄箓

玉台新咏卷

春秋谷梁传集解

本际经圣行品

唐
永泰公主墓志

唐
张去朗墓志

唐
霍万墓志

唐
郭敬墓志

唐
王训墓志

唐
屈元寿墓志

颜真卿

唐 唐
段志玄碑

唐
贞隐子墓志

唐
成淑墓志

哭 哭
五经文字

哭
礼记郑玄注卷

哭
黄庭坚

哭
米芾

哭
吴彩鸾

咸
赵构

咸
殷玄祚

咷 咷
五经文字

哨 哨
五经文字

咸
维摩诘经卷

咸
欧阳通

咸
赵之谦

咸
虞世南

咸
欧阳询

咸
古文尚书卷

咸
颜真卿

咸
柳公权

咸
欧阳询

咸
柳公权

五经文字

哥

哥

欧阳通

哥

殷玄祚

哽

哽

颜真卿

唐

蔡襄

唐

吴宽

唐

殷玄祚

唐

赵之谦

唅

唐

赵佶

唐

裴休

唐

何绍基

唐

宋濂

虞世南

唐

欧阳通

唐

颜师古

唐

褚遂良

唐

泉男产墓志

唐

欧阳询

唐

柳公权

唐

智永

唐

欧阳通

唐

董明墓志

唐

王履清墓志

唐

李寿墓志

唐

金刚经

信行禅师碑

段志玄碑

宋夫人墓志

刘元超墓志

张去奢墓志

薄夫人墓志

王知敬

蔡襄

赵佶

赵之谦

五经文字

褚遂良

颜真卿

虞世南

高邕

古文尚书卷

史记燕召公

玉台新咏卷

周易王弼注卷

昭仁墓志

昭仁墓志

昭仁墓志

春秋谷梁传集解

郑孝胥

礼记郑玄注卷

阅紫录仪

王训墓志

郑孝胥

赵孟頫

董其昌

董其昌

董其昌

吕秀岩

颜师古

智永

颜真卿

颜真卿

蔡襄

柳公权

柳公权

柳公权

欧阳通

张旭

裴休

五经文字

礼记郑玄注卷

老子道德经

玄言新记明老部

欧阳询

褚遂良

王居士砖塔铭

金刚经

金刚经

金刚经

史记燕召公

春秋谷梁传集解

成淑墓志

郭敬墓志

昭仁墓志

维摩诘经卷

李叔同

蔡曜

啧

五经文字

啸 嘯

杨君墓志

度人经

颜师古

蔡襄

赵构

董其昌

褚遂良

南华真经

柳公权

柳公权

颜真卿

欧阳询

张诠墓志

唯

玄言新记明老部

五经文字

本际经圣行品

无上秘要卷

汉书王莽传残卷

叔氏墓志

度人经

春秋谷梁传集解

金刚经

金刚经

赵之谦

金农

售

九经字样

颜真卿

唯 唯

唾

五经文字

哀

孔颖达碑

曹夫人墓志

永泰公主墓志

张通墓志

颜真卿

陆柬之

智永

赵孟頫

王宠

柳公权

唱

无上秘要卷

金刚经

文选

度人经

五经文字

赵孟頫

千唐

呪

虞世南

唪

度人经

五经文字

五经文字

祝允明

嚠

无上秘要卷

颜真卿

张旭

五经文字

智永

欧阳通

张即之

赵孟頫

金刚经

金刚经

褚遂良

颜真卿

柳公权

欧阳通

董其昌

刘墉

信行禅师碑

樊兴碑

昭仁墓志

无上秘要卷

九经字样

欧阳通

欧阳通

黄庭坚

赵孟頫

殷玄祚

汉书

欧阳询

欧阳询

柳公权

柳公权

老子道德经

礼记郑玄注卷

吊比干文

王献之

王知敬

韩仁师墓志

霍万墓志

王训墓志

薄夫人墓志

无上秘要卷

玉台新咏卷

嗟 董其昌

苏轼

褚遂良

蔡襄

王居士砖塔铭

嗟

喃

赵孟頫

赵孟頫

颜真卿

张明墓志

颜真卿

李夫人墓志

金刚经

颜真卿

文徵明

颜真卿

柳公权

文选

玉台新咏卷

康留买墓志

喈

乔 喬

周易王弼注卷

杨君墓志

耿氏墓志

赵构

韩仁师墓志

欧阳通

欧阳询

五经文字

黄庭坚

王献之

礼记郑玄注卷

单 單

永泰公主墓志

董其昌

春秋谷梁传集解

维摩诘经卷

永瑆

喷 噴

颜真卿

殷令名

喧 喧

史记燕召公

老子道德经

金刚经

玉台新咏卷

霍汉墓志

褚遂良

颜真卿

金刚经

赵孟頫

玄言新记明老部

无上秘要卷

南华真经

华世奎

喜 喜

颜真卿

颜真卿

柳公权

周易王弼注卷

古文尚书卷

信行禅师碑

颜真卿

柳公权

柳公权

本际经圣行品

玄言新记明老部

欧阳询

欧阳通

王玄宗

殷令名

喤

五经文字

五经文字

礼记郑玄注卷

欧阳询

颜真卿

柳公权

古文尚书卷

本际经圣行品

春秋谷梁传集解

樊兴碑

孔颖达碑

王夫人墓志

叔氏墓志

汉书王莽传残卷

信行禅师碑

五经文字

颜真卿

嘗

颜真卿

丧 [丧]

黄道周

赵孟頫

殷玄祚

嚚

九经字样

喙

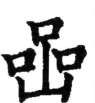

颜真卿 颜师古 昭仁墓志

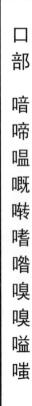

喑 吴彩鸾

嗤 [嗤] 元继墓志

嗤 褚遂良

嗤 翁同龢

嗤 郑孝胥

嗅 国诠

嗅 铁保

嗌 [嗌] 五经文字

嗌 欧阳通

嗌 赵孟頫

嗜 郑孝胥

嗜 吕秀岩

嗜 于右任

嗅 [嗅] 五经文字

嗅 颜真卿

嗶 蔡曜

嗜 [嗜] 五经文字

嗜 赵构

嗜 文徵明

嗜 倪瓒

啼 千唐

啼 赵之谦

喢 [喢] 柳公权

嘅 [嘅] 五经文字

嗶 [嗶] 赵孟頫

喑 [喑] 信行禅师碑

啼 [啼] 九经字样

啼 黄庭坚

啼 赵孟頫

嗸
五经文字

嗾 嗾
五经文字

嗷 嗷

喦 喦

嗣
祝允明

张朗

殷玄祚

傅山

沈尹默

嗸 嗸

王知敬

赵佶

黄道周

文彭

苏轼

褚遂良

李戢妃郑中墓志

颜真卿

虞世南

智永

柳公权

源夫人陈淑墓志

姚勖墓志

王训墓志

张明墓志

张旭

嘌 嘌
五经文字

嗣 嗣

大像寺碑

樊兴碑

李良墓志

昭仁墓志

嘿

南北朝写经

嘿

度人经

嘿

近人

噍 嘹

五经文字

嘿

张贵男墓志

嘻

裴休

嘻

颜真卿

嘻

钱沣

嘻

何绍基

嘉

颜真卿

嘘 嘘

嘘

颜真卿

嘘

董其昌

噲 噲

嘿 嘿

嘻 嘻

嘉

五经文字

嘉

欧阳通

嘉

欧阳通

嘉

王知敬

嘉

褚遂良

嘉

嘉

五经文字

嘉

无上秘要卷

嘉

周易王弼注卷

嘉

古文尚书卷

嘉

玄言新记明老部

嘉

高正臣

嚶 嚶

五经文字

嘉 嘉

樊兴碑

嘉

薄夫人墓志

嘉

永泰公主墓志

嘉

金刚经

嘶

孔颖达碑

噫

柳公权

颜真卿

黄庭坚

赵孟頫

李叔同

何绍基

于右任

噎

颜真卿

嘱

黄庭坚

维摩诘经卷

金刚经

柳公权

裴休

黄庭坚

赵孟頫

于右任

噂

信行禅师碑

五经文字

喻

金刚经

无上秘要卷

噬

颜师古

嘱

五经文字

嗷

五经文字

器

器

段志玄碑

樊兴碑

昭仁墓志

刁遵墓志

金刚经

金刚经

老子道德经

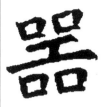
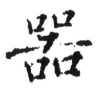

昭仁墓志

严 嚴

张黑女墓志

郑道昭碑

黄庭坚

张旭

文选

龙藏寺碑

五经文字

王宠

颜真卿

柳公权

五经文字

樊兴碑

玄言新记明老部

郑孝胥

颜真卿

柳公权

度人经

张通墓志

颜师古

古文尚书卷

王知敬

柳公权

金刚经

姚勖墓志

欧阳询

何绍基

虞世南

欧阳询

裴休

刘元超墓志

蔡襄

欧阳通

智永

口部 罨尝嚏譇嚼罨嚢

嚻 欧阳通

囊 嚢

嚢 欧阳通

嚢 柳公权

嚢 赵孟頫

嚢 蔡曜

嚢 傅山

譇 譇

譇 五经文字

嚼 嚼

嚼 五经文字

譇 譇

譇 昭仁墓志

譇 汉书王莽传残卷

嘗 嘗

欧阳询

嘗 颜真卿

嘗 颜真卿

嘗 柳公权

嘗 柳公权

嚏 嚏

嚏 五经文字

罨 五经文字

尝 嘗

嘗 九经字样

嘗 汉书王莽传残卷

嘗 文选

嘗 礼记郑玄注卷

嘗 裴休

嚴 褚遂良

嚴 苏轼

嚴 赵孟頫

嚴 王宠

罨 罨

柳公权

嚴 欧阳询

嚴 王知敬

巖 智永

巚 张旭

嚴 柳公权

335

四 四

口
部

无上秘要卷

御注金刚经

冯君衡墓志

信行禅师碑

褚遂良

诸经要集

御注金刚经

郭敬墓志

孔颖达碑

张旭

文选

南华真经

罗君副墓志

颜师古

阅紫录仪

金刚般若经

薄夫人墓志

爨宝子碑

柳公权

龟山玄篆

春秋左传昭公

度人经

孟友直女墓志

柳公权

王羲之

春秋左传昭公

柳公权

褚遂良

玉台新咏卷

泉男产墓志

信行禅师碑

囚

囚

敬使君碑

囚

赵估

赵孟頫

欧阳询

欧阳通

欧阳询

姚勖墓志

樊兴碑

史记燕召公

祝允明

欧阳通

虞世南

无上秘要卷

贞隐子墓志

赵孟頫

张朗

黄庭坚

虞世南

度人经

康留买墓志

郑孝胥

殷玄祚

蔡襄

智永

御注金刚经

昭仁墓志

于右任

因

因

王莽

王知敬

苏轼

裴休

何绍基

团 團

五经文字

颜真卿

柳公权

何绍基

史记燕召公

五经文字

颜真卿

黄庭坚

苏轼

赵佶

祝允明

赵佶

赵孟頫

祝允明

王知敬

殷玄祚

裴休

回 回

褚遂良

欧阳询

欧阳通

欧阳通

颜师古

蔡襄

苏轼

玄言新记明老部

柳公权

柳公权

颜真卿

颜真卿

史记燕召公

春秋谷梁传集解

汉书

本际经圣行品

无上秘要卷

汉书

柳公权

柳公权

颜真卿

虞世南

赵孟頫

园　園

段志玄碑

王居士砖塔铭

汉书

文选

柳公权

欧阳询

颜真卿

智永

赵孟頫

围　圍

大像寺碑铭

史记燕召公

柳公权

祝允明

苏轼

赵佶

赵之谦

赵孟頫

囵　囵

颜真卿

困　困

越国太妃燕氏碑

颜真卿

李邕

苏轼

赵孟頫

赵之谦

段青云

殷玄祚

欧阳询

虞世南

欧阳通

欧阳通

褚遂良

褚遂良

颜真卿

颜真卿

柳公权

无上秘要卷

玉台新咏卷

春秋左传昭公

王羲之

颜师古

张旭

 困

欧阳询

 固

信行禅师碑

昭仁墓志

周易王弼注卷

老子道德经

褚遂良

颜真卿

欧阳询

欧阳通

欧阳通

王知敬

图

黄庭坚

智永

欧阳询

张黑女墓志

郑道昭碑

苏轼

虞世南

李邕

段志玄碑

赵佶

虞世南

欧阳通

王居士砖塔铭

康留买墓志

永泰公主墓志

赵孟頫

裴休

欧阳通

春秋左传昭公

无上秘要卷

王训墓志

傅山

颜真卿

度人经

沈尹默

褚遂良

柳公权

五经文字

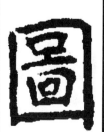
昭仁墓志

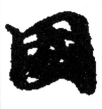

阅紫录仪

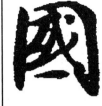

春秋谷梁传集解

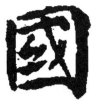

姚勖墓志

龙藏寺碑

王宠

褚遂良

本际经圣行品

昭仁墓志

薛曜

汉书

礼记郑玄注卷

孔颖达碑

褚遂良

史记燕召公

周易王弼注卷

冯君衡墓志

信行禅师碑

殷玄祚

颜真卿

文选

维摩诘经卷

屈元寿墓志

颜人墓志

国 國

颜真卿

韦洞墓志

崔诚墓志

郑道昭碑

欧阳询

无上秘要卷

源夫人陆叔墓志

永泰公主墓志

于知徽碑

李邕

欧阳通

欧阳通

裴休

虞世南

颜真卿

柳公权

褚遂良

圆

御注金刚经

御注金刚经

五经文字

无上秘要卷

玄言新记明老部

虞世南

赵孟頫

苏过

裴休

王知敬

韩择木

欧阳询

柳公权

欧阳通

李邕

张旭

颜师古

柳公权

柳公权

赵佶

赵孟頫

鲜于枢

文徵明

王知敬

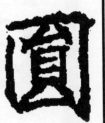

赵佶

何绍基

圃

无上秘要卷

颜真卿

薛曜

金农

千唐

吊比干文

圜

昭仁墓志

五经文字

五经文字

颜真卿

士

部

士

樊兴碑

郑道昭碑

段志玄碑

信行禅师碑

孔颖达碑

龙藏寺碑

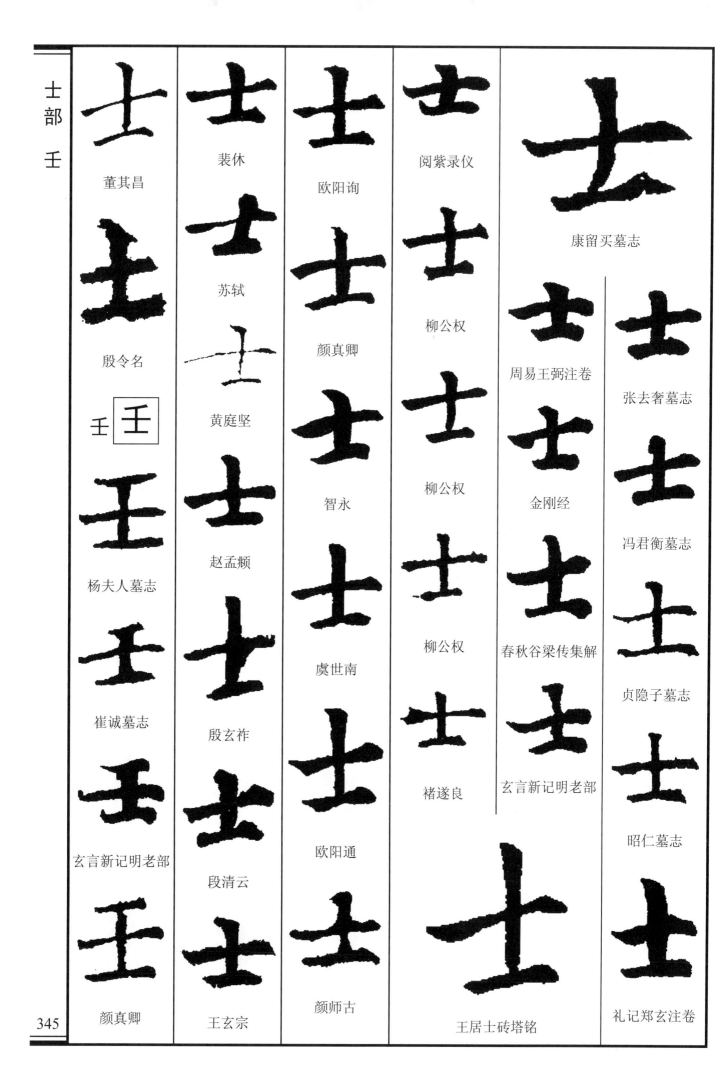

董其昌

裴休

欧阳询

阅紫录仪

康留买墓志

苏轼

颜真卿

柳公权

殷令名

壬 壬

周易王弼注卷

张去奢墓志

黄庭坚

智永

柳公权

金刚经

冯君衡墓志

杨夫人墓志

赵孟頫

虞世南

柳公权

春秋谷梁传集解

贞隐子墓志

崔诚墓志

殷玄祚

欧阳通

褚遂良

玄言新记明老部

昭仁墓志

玄言新记明老部

颜真卿

段清云

王玄宗

颜师古

王居士砖塔铭

礼记郑玄注卷

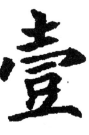

壹 屈元寿墓志

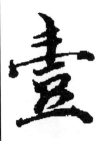

壹 南华真经

壹 阅紫录仪

壹 智永

壹 赵孟頫

壹 魏栖梧

壻 壻

壻 五经文字

壻 颜真卿

壻 黄庭坚

壻 林则徐

壹 壹

壹 薄夫人墓志

壶 壺

壶 颜真卿

壶 五经文字

壶 文选

壶 薛曜

壶 包世臣

壮 康留买墓志

壮 罗君副墓志

壮 五经文字

壮 颜真卿

壮 欧阳询

壮 虞世南

颜真卿

壬 殷玄祚

壮 壮

壮 段志玄碑

壮 樊兴碑

壬 欧阳通

壬 苏轼

壬 文徵明

壬 韩择木

壬 张庭济

文徵明

黄庭坚

褚遂良

汉书王莽传残卷

刘墉

寿 壽

祝允明

赵孟頫

柳公权

龟山玄篆

金刚经

屈元寿墓志

沈尹默

张即之

柳公权

阅紫录仪

南华真经

王夫人墓志

郑聪

墫 墫

薛曜

欧阳询

五经文字

五经文字

南北朝写经

石忠政墓志

五经文字

颜师古

褚遂良

史记燕召公

李寿墓志

夂 部

夆 [夆]

五经文字

夋 [夋]

五经文字

夆 [夆]

五经文字

夏 [夏]

昭仁墓志

玉台新咏卷

龟山玄篆

春秋左传昭公

颜师古

王羲之

春秋谷梁传集解

欧阳通

颜真卿

智永

颜真卿

虞世南

柳公权

苏轼

欧阳询

欧阳询

柳公权

汉书

夕部

赵孟頫

夏

殷玄祚

夏

徐浩

嵏

五经文字

岌

五经文字

夐

赵孟頫

颜真卿

夒

郑孝胥

五经文字

颜师古

黄道周

颜真卿

夔

夕

张琼碑

昭仁墓志

张通墓志

泉男产墓志

无上秘要卷

玄言新记明老部

春秋左传昭公

史记燕召公

褚遂良

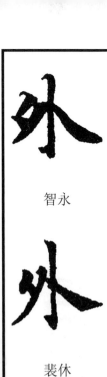

智永

裴休

殷玄祚

赵构

张雨

祝允明

颜真卿

欧阳通

欧阳通

褚遂良

褚遂良

柳公权

春秋左传昭公

春秋谷梁传集解

九经字样

龟山玄篆

柳公权

李迪墓志

屈元寿墓志

昭仁墓志

御注金刚经

御注金刚经

玄言新记明老部

诸经要集

颜真卿

张朗

王宗玄

外 外

樊兴碑

郭敬墓志

源夫人陆淑墓志

智永

柳公权

虞世南

沈尹默

赵孟頫

外 王知敬

多 多

欧阳询

颜真卿

诸经要集

昭仁墓志

樊兴碑

智永

颜真卿

度人经

无上秘要卷

屈元寿墓志

信行禅师碑

欧阳通

柳公权

玄言新记明老部

玉台新咏卷

王训墓志

张旭

春秋左传昭公

文选

御注金刚经

老子道德经

周易王弼注卷

维摩诘经卷

张通墓志

颜人墓志

无上秘要卷

玄言新记明老部

九经字样

文选

王宠

殷玄祚

夜

龙藏寺碑

叔氏墓志

昭仁墓志

张贵男墓志

欧阳通

智永

赵构

赵孟頫

张明墓志

九经字样

钟繇

颜师古

褚遂良

夙

姚勖墓志

宝夫人墓志

昭仁墓志

郭敬墓志

张通墓志

元思墓志

虞世南

颜师古

裴休

赵孟頫

张朗

虞世南

欧阳通

黄庭坚

赵之谦

永瑆

夤

元诲墓志

九经字样

褚遂良

颜真卿

张明墓志

御注金刚经

金刚般若经

史记燕召公

南华真经

颜师古

颜真卿

智永

赵孟頫

裴休

梦 夢

欧阳询

褚遂良

褚遂良

赵佶

薛曜

女 部

颜真卿

智永

裴休

赵孟頫

何绍基

殷玄祚

古文尚书卷

玄言新记明老部

阆紫录仪

颜师古

褚遂良

柳公权

玉台新咏卷

金刚经

金刚经

老子道德经

春秋谷梁传集解

张黑女墓志

永泰公主墓志

周易王弼注卷

礼记郑玄注卷

无上秘要卷

维摩诘经卷

女 女

龙藏寺碑

樊兴碑

贞隐子墓志

薄夫人墓志

王夫人墓志

王训墓志

好

玄言新记明老部

好

褚遂良

好

黄庭坚

好

文徵明

如

如

郑道昭碑

好

汉书王莽传残卷

好

史记燕召公

好

柳公权

好

柳公权

好

颜真卿

妃

李瑞清

好 好

信行禅师碑

好

张猛龙碑

好

昭仁墓志

好

老子道德经

好

度人经

奴

俞和

妃 妃

李戢妃郑中墓志

妃

春秋谷梁传集解

妃

五经文字

妃

尖山刻石

妃

褚遂良

奴

柳公权

奴

赵孟𫖯

奴

李叔同

奴

何绍基

褚遂良

奴 奴

樊兴碑

奴

爨宝子碑

奴

康留买墓志

奴

度人经

奴

玉台新咏卷

柳公权

柳公权

褚遂良

褚遂良

欧阳询

度人经

文选

颜真卿

颜真卿

颜师古

欧阳通

维摩诘经卷

本际经圣行品

史记燕召公

王居士砖塔铭

玄言新记明老部

春秋谷梁传集解

阅紫录仪

礼记郑玄注卷

古文尚书卷

玉台新咏卷

金刚经

金刚经

金刚经

诸经要集

信行禅师碑

康留买墓志

薄夫人墓志

永泰公主墓志

王夫人墓志

昭仁墓志

龙藏寺碑

樊兴碑

王训墓志

张诠墓志

罗君副墓志

五经文字

颜真卿

李邕

黄庭坚

祝允明

妄 妄

信行禅师碑

殷玄祚

李瑞清

李叔同

奸 奸

古文尚书卷

汉书王莽传残卷

五经文字

颜真卿

欧阳询

柳公权

智永

赵构

贞隐子墓志

薄夫人墓志

老子道德经

周易王弼注卷

史记燕召公

春秋谷梁传集解

褚遂良

赵孟𫖯

沈尹默

薛曜

裴休

妇 妇

虞世南

黄庭坚

蔡襄

苏轼

赵佶

虞世南

妙 妙

周易王弼注卷

智永

度人经

兰陵长公主碑

王羲之

南北朝写经

龟山玄篆

贞隐子墓志

裴休

虞世南

王羲之

无上秘要卷

颜真卿

金刚经

傅山

颜真卿

褚遂良

王居士砖塔铭

金刚经

王玄宗

欧阳通

褚遂良

玄言新记明老部

柳公权

徐浩

柳公权

本际经圣行品

祝允明

阅紫录仪

妙		姙 颜真卿		姒（框）	晏（框）
殷玄祚	姙 铁保		妒 颜真卿	春秋谷梁传集解	五经文字
妨（框）	妖（框）	陆柬之	赵孟頫	褚遂良	妎（框）嬀
玄言新记明老部	樊兴碑	颜师古	赵之谦	姚（框）	樊兴碑
陆柬之	妓（框）	妓（框）	弘历	张去奢墓志	欧阳询
赵构	度人经	本际经圣行品	妤（框）	柳公权	
姙（框）	颜真卿	妒（框）	林则徐	褚遂良	
五经文字	五经文字	五经文字	张矩墓志	吴彩鸾	

姑　殷玄祚

妹　殷玄祚

妹　**妹**

妹　元华光墓志

妹　元瑛墓志

妹　春秋谷梁传集解

妹　南北朝写经

妹　千唐

姑　春秋谷梁传集解

姑　春秋谷梁传集解

姑　颜真卿

姑　智永

姑　祝允明

姑　礼记郑玄注卷

姓　殷玄祚

姑　**姑**

姑　薄夫人墓志

姑　源夫人陈淑墓志

姑　昭仁墓志

姓　史记燕召公

姓　颜真卿

姓　颜真卿

姓　欧阳通

姓　裴休

姓　李叔同

姓　玄言新记明老部

姓　阅紫录仪

姓　褚遂良

姓　柳公权

姓　欧阳询

姓　**姓**

姓　爨龙颜碑

姓　罗君副墓志

姓　无上秘要卷

姓　古文尚书卷

姓　老子道德经

姓　春秋谷梁传集解

欧阳通

柳公权

智永

柳公权

李邕

颜真卿

杨凝式

欧阳询

赵孟頫

欧阳询

虞世南

春秋谷梁传集解

王居士砖塔铭

文选

度人经

褚遂良

褚遂良

颜师古

爨宝子碑

叔氏墓志

玉台新咏卷

本际经圣行品

玄言新记明老部

史记燕召公

张迪墓志

王训墓志

泉男产墓志

罗君副墓志

始平公造像记

吴彩鸾

李叔同

妖 妖

五经文字

始 始

樊兴碑

信行禅师碑

欧阳通

刘元超墓志

王夫人墓志

张黑女墓志

礼记郑玄注卷

妻 妻

周易王弼注卷

智永

赵佶

张裕钊

赵之谦

妾 妾

殷玄祚

欧阳询

柳公权

智永

欧阳通

欧阳通

委 委

昭仁墓志

康留买墓志

姚勖墓志

玉台新咏卷

钟繇

永泰公主墓志

颜真卿

千唐

委 委

孔颖达碑

樊兴碑

殷令名

李叔同

殷玄祚

姊 姊

灵飞经

南北朝写经

五经文字

褚遂良

柳公权

殷玄祚

金农

娈

五经文字

颜真卿

姤 姤

薄夫人墓志

五经文字

姜 薑

孙秋生造像记

春秋谷梁传集解

赵孟頫

殷玄祚

黄自元

陆润庠

姪 姪

叔氏墓志

柳公权

颜真卿

娄 婁

礼记郑玄注卷

五经文字

度人经

欧阳通

春秋谷梁传集解

黄庭坚

李叔同

殷玄祚

姻 姻

永泰公主墓志

阅紫录仪

颜真卿

柳公权

裴休

苏轼

姿

爨龙颜碑

康留买墓志

宝夫人墓志

王夫人墓志

颜师古

欧阳通

春秋谷梁传集解

王献之

黄庭坚

赵孟頫

玄烨

智永

智永

裴休

赵孟頫

王知敬

姚

本际经圣行品

柳公权

颜真卿

欧阳询

颜师古

泉男产墓志

屈元寿墓志

汉书王莽传残卷

无上秘要卷

春秋谷梁传集解

度人经

姝

王夫人墓志

威

樊兴碑

张通墓志

昭仁墓志

张去奢墓志

姬　欧阳询

姬　虞世南

姬　何绍基

姬　文徵明

娣　娣

娣　源夫人陈淑墓志

娣　李叔同

姬　姬

姬　樊兴碑

姐　永泰公主墓志

姬　霍汉墓志

姬　春秋谷梁传集解

姬　春秋谷梁传集解

姬　褚遂良

娥　永泰公主墓志

娥　成淑墓志

娥　王羲之

娥　文徵明

娥　兰陵长公主碑

娯　柳公权

娯　刘春霖

娯　文徵明

娠　娠

娠　赵构

娠　颜真卿

娥　娥

娥　文徵明

姿　欧阳询

娿　娿

娩　娩

娩　五经文字

娯　娯

娯　霍汉墓志

姿　欧阳通

姿　欧阳通

姿　赵佶

姆　姆

姆　五经文字

嬰
龟山玄篆

嬰
颜真卿

嬰
颜师古

嬰
赵之谦

嬰
钟绍京

嬰
五经文字

婢
俞和

嬰 [嬰]
婴

嬰
源夫人陈淑墓志

嬰
赵夫人墓志

嬰
昭仁墓志

娉
五经文字

婚
五经文字

婚
颜真卿

婢 [婢]
婢

婢
樊兴碑

婢
老子道德经

姻 [姻]
姻

姻
五经文字

婚 [婚]
婚

婚
李迪墓志

婚
周易王弼注卷

婚
玉台新咏卷

娟
文徵明

娟
薛曜

娑 [娑]
娑

娑
吴彩鸾

娲 [娲]
娲

娲
柳公权

娉 [娉]
娉

南北朝写经

娴 [娴]
娴

娴
成淑墓志

娟 [娟]
娟

娟
张贵男墓志

娟
文选

娟
黄庭坚

娟
永瑆

婉
源夫人陈淑墓志

婉
薄夫人墓志

婉
陆柬之

婉
李叔同

婉
郑孝胥

媚 婿
千唐

媚
五经文字

婬
五经文字

嫂 嫂
五经文字

嫂
五经文字

嫂
颜真卿

嫂
蔡襄

嫂
千唐

婉 婉
颜真卿

娶 娶
聚

王训墓志

娶
春秋左传昭公

娶
春秋谷梁传集解

婬 婬
颜真卿

婆
度人经

婆
钱沣

媒 媒

媒
林则徐

媒
柳公权

婆
金刚经

婆
柳公权

婆
裴休

婆
赵之谦

嫛
王知敬

婼 婼

婼
五经文字

婆 婆

婆
信行禅师碑

婆
颜人墓志

婆
维摩诘经卷

嬉
王献之

嬉
柳公权

嬉
颜真卿

嬉
千唐

嫔
柳公权

嫌　嫌
嫌
信行禅师碑

嫌
春秋谷梁传集解

媵　媵
媵
樊兴碑

嬉　嬉

嫔
古文尚书卷

五经文字

媿　媿

嫔
李旦

嫁
曾熙

嫁　嫁
嫁
黄庭坚

嫁

媚　媚
媚
颜真卿

媚
黄庭坚

嫰
古文尚书卷

嫰

媿　媿

媿
王夫人墓志

媿
颜真卿

嫔　嫔

嫔
永泰公主墓志

媚
陆柬之

媚
赵孟頫

媚
黄道周

嫰　嫰

子 子

子 部

姚勖墓志

曹夫人墓志

爨龙颜碑

樊兴碑

王训墓志

霍汉墓志

冯君衡墓志

龙藏寺碑

信行禅师碑

贞隐子墓志

昭仁墓志

韩仁师墓志

张猛龙碑

令狐熙碑

杨大眼造像记

叔氏墓志

郑道昭碑

爨宝子碑

金刚般若经

张去奢墓志

石忠政墓志

段志玄碑

薄夫人墓志

永泰公主墓志

孔颖达碑

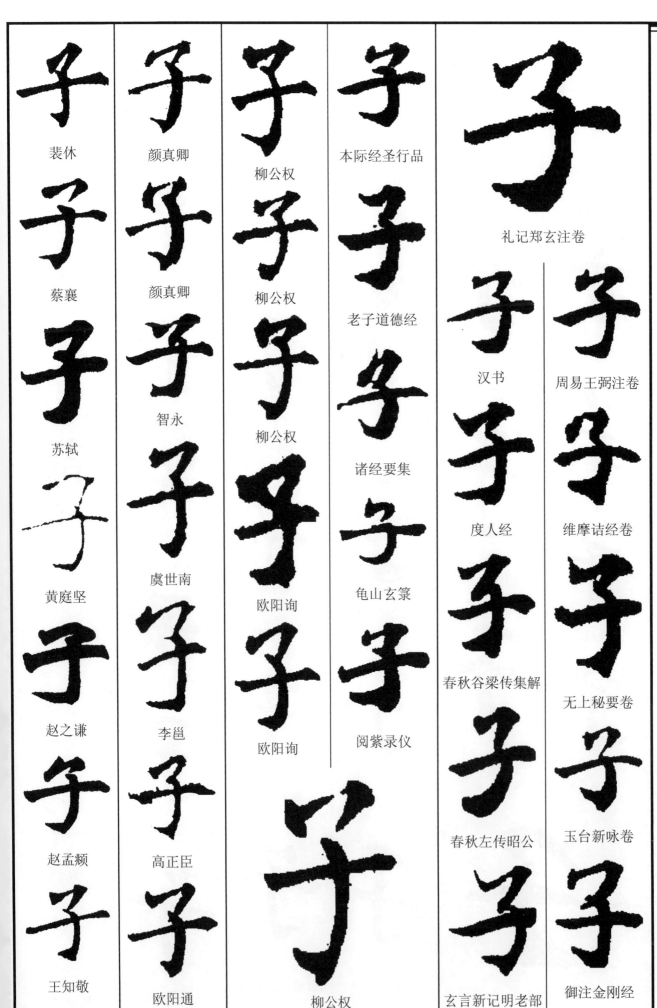

裴休

颜真卿

柳公权

本际经圣行品

礼记郑玄注卷

蔡襄

颜真卿

柳公权

老子道德经

汉书

周易王弼注卷

智永

柳公权

诸经要集

度人经

维摩诘经卷

苏轼

虞世南

欧阳询

龟山玄篆

黄庭坚

欧阳询

阅紫录仪

春秋谷梁传集解

无上秘要卷

赵之谦

李邕

春秋左传昭公

玉台新咏卷

赵孟頫

高正臣

王知敬

欧阳通

柳公权

玄言新记明老部

御注金刚经

于右任

泉男产墓志

五经文字

虞世南

欧阳通

殷玄祚

孕 孕

孔颖达碑

杨君墓志

屈元寿墓志

褚遂良

颜真卿

颜真卿

智永

蔡襄

黄庭坚

赵孟頫

无上秘要卷

史记燕召公

王居士砖塔铭

虞世南

虞世南

元怀墓志

欧阳通

孔 孔

孔颖达碑

郑道昭碑

颜人墓志

殷玄祚

薛曜

韩择木

王莽

张朗

林则徐

子 子

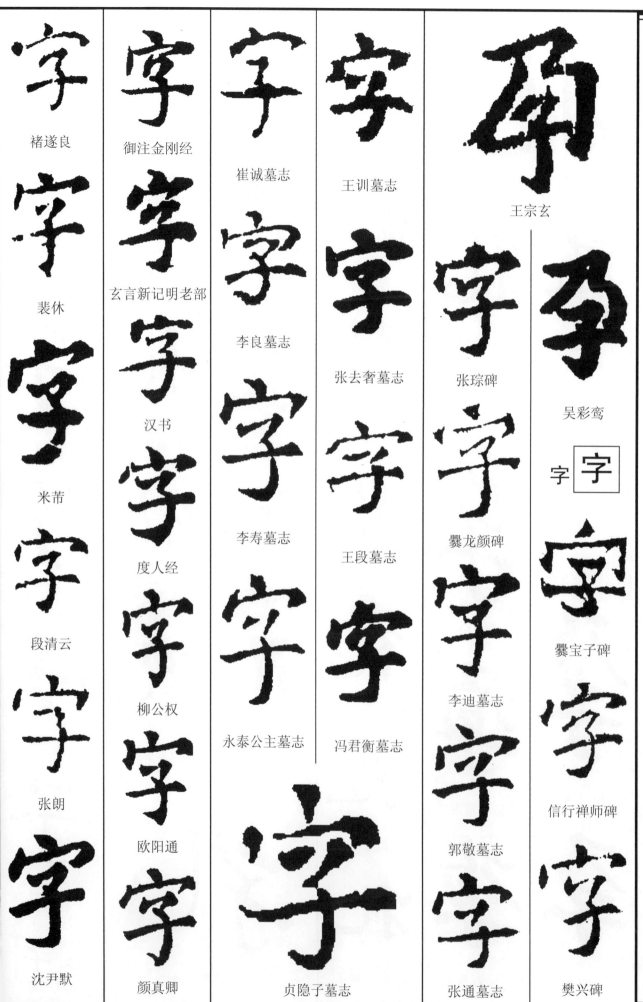

褚遂良

御注金刚经

崔诚墓志

王训墓志

王宗玄

裴休

玄言新记明老部

李良墓志

张去奢墓志

张琼碑

吴彩鸾

字 字

米芾

汉书

李寿墓志

王段墓志

爨龙颜碑

段清云

度人经

永泰公主墓志

冯君衡墓志

爨宝子碑

李迪墓志

张朗

柳公权

信行禅师碑

郭敬墓志

沈尹默

欧阳通

贞隐子墓志

张通墓志

樊兴碑

存
欧阳询

存
欧阳询

存
颜真卿

存
颜真卿

存
度人经

存
玄言新记明老部

存
玉台新咏卷

存
阅紫录仪

存
智永

存
柳公权

存 存
信行禅师碑

存
段志玄碑

存
孔颖达碑

存
罗君副墓志

存
屈元寿墓志

存
无上秘要卷

孙
李戬妃郑中墓志

孙
欧阳通

孙
殷玄祚

孙
王知敬

孙
韩择木

孙
文徵明

孙
春秋谷梁传集解

孙
史记燕召公

孙
五经文字

孙
褚遂良

孙
颜真卿

字
吕秀岩

字
殷令名

字
赵孟頫

孙
段志玄碑

孙
韦洞墓志

孙
王训墓志

五经文字

欧阳通

郭敬墓志

古文尚书卷

孝 孝

虞世南

存

殷玄祚

虞世南

虞世南

史记燕召公

张黑女墓志

樊兴碑

王宠

孚 孚

存

欧阳通

褚遂良

汉书

无上秘要卷

郑道昭碑

存

欧阳通

颜真卿

柳公权

颜真卿

老子道德经

张明墓志

颜真卿

存

裴休

智永

柳公权

度人经

颜人墓志

颜真卿

存

米芾

欧阳询

玄言新记明老部

源夫人陆淑墓志

周易王弼注卷

赵孟頫

信行禅师碑

越国太妃燕氏碑

颜人墓志

王训墓志

冯君衡墓志

李寿墓志

李叔同

于右任

学 學

郑道昭碑

孔颖达碑

张猛龙碑

颜真卿

欧阳通

虞世南

黄庭坚

鲜于枢

赵孟頫

郑道昭碑

刁遵墓志

王训墓志

礼记郑玄注卷

史记燕召公

颜师古

苏轼

王知敬

王宠

董其昌

季 季

爨龙颜碑

赵佶

殷玄祚

裴休

赵孟頫

郑孝胥

虞世南

赵孟頫

董其昌

殷玄祚

张猛龙碑

孤

信行禅师碑

孤

樊兴碑

孤

李夫人墓志

孤

源夫人陆淑墓志

孤

无上秘要卷

孤

史记燕召公

苏轼

蔡襄

赵佶

沈尹默

柳公权

柳公权

柳公权

褚遂良

颜真卿

李邕

御注金刚经

史记燕召公

本际经圣行品

古文尚书卷

礼记郑玄注卷

老子道德经

南华真经

度人经

维摩诘经卷

孺

五经文字

孼 孼

李寿墓志

孼

欧阳通

孰

赵孟頫

孰

董其昌

孳 孳

五经文字

孳

玄言新记明老部

孺 孺

欧阳通

孰

颜真卿

孰

颜真卿

孰

虞世南

孰

欧阳通

孰

颜师古

孰

智永

孰

裴休

孰 孰

赵佶

孰

叔氏墓志

孰

昭仁墓志

孰

老子道德经

孰

柳公权

孰

柳公权

孤

赵孟頫

孤

薛曜

孤

文徵明

孩 孩

无上秘要卷

孩

颜真卿

孤

五经文字

孤

文选

孤

褚遂良

孤

智永

孤

黄庭坚

孤

蔡襄

孤

苏轼

小（⺌）部

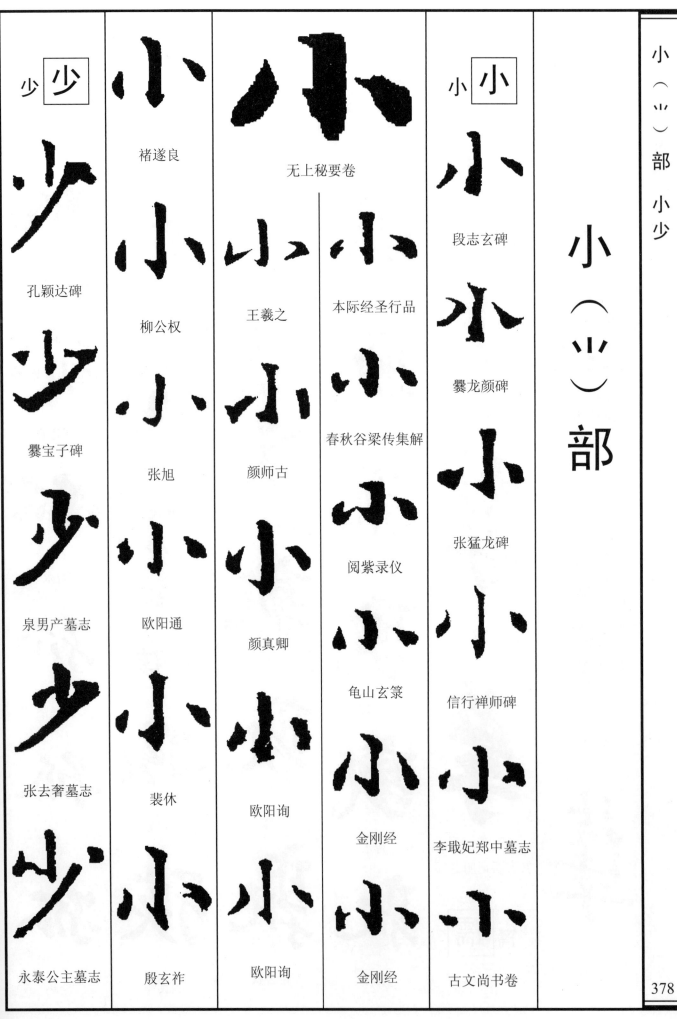

少 少

少
孔颖达碑

少
爨宝子碑

少
泉男产墓志

少
张去奢墓志

少
永泰公主墓志

小
褚遂良

小
柳公权

小
张旭

小
欧阳通

小
裴休

小
殷玄祚

小
无上秘要卷

小
王羲之

小
颜师古

小
颜真卿

小
欧阳询

小
欧阳询

小
本际经圣行品

小
春秋谷梁传集解

小
阅紫录仪

小
龟山玄篆

小
金刚经

小
金刚经

小 小

小
段志玄碑

小
爨龙颜碑

小
张猛龙碑

小
信行禅师碑

小
李戡妃郑中墓志

小
古文尚书卷

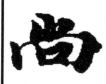
无上秘要卷

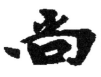
古文尚书卷

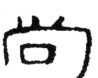
金刚经

金刚经

九经字样

罗君副墓志

永泰公主墓志

霍汉墓志

王训墓志

李戢妃郑中墓志

姚勖墓志

尚 尚

孔颖达碑

龙藏寺碑

爨龙颜碑

张猛龙碑

信行禅师碑

欧阳通

智永

裴休

苏轼

赵孟頫

殷令名

汉书王莽传残卷

颜师古

颜真卿

颜真卿

欧阳询

柳公权

老子道德经

古文尚书卷

度人经

史记燕召公

春秋左传昭公

诸经要集

玄言新记明老部

文选

柳公权

柳公权

柳公权

柳公权

褚遂良

褚遂良

颜师古

欧阳询

颜真卿

欧阳通

虞世南

裴休

苏轼

赵之谦

赵孟頫

殷令名

王知敬

徐浩

殷玄祚

尐 [尐]

王知敬

颜真卿

尐 部

尤 [尤]

信行禅师碑

于知徽碑

樊兴碑

宝夫人墓志

春秋左传昭公

昭仁墓志

史记燕召公

玄言新记明老部

五经文字

褚遂良

柳公权

颜真卿

尸 屍

昭仁墓志

无上秘要卷

春秋谷梁传集解

褚遂良

颜真卿

尹 尹

尸 部

就

颜真卿

柳公权

欧阳通

裴休

吴彩鸾

薛曜

崔诚墓志

御注金刚经

诸经要集

南北朝写经

南华真经

文选

颜师古

史记燕召公

颜真卿

欧阳通

欧阳询

就 就

樊兴碑

颜人墓志

尺 尺
虞世南

柳公权

樊兴碑

张通墓志

玉台新咏卷

老子道德经

文选

颜真卿

尼 尼
柳公权

柳公权

欧阳通

礼记郑玄注卷

古文尚书卷

金刚般若经

颜师古

层 層
无上秘要卷

颜真卿

颜师古

赵孟頫

魏栖梧

李瑞清

局 局
昭仁墓志

五经文字

赵孟頫

颜真卿

欧阳通

赵孟頫

赵之谦

屍 屍

阅紫录仪

颜真卿

尾 尾
史记燕召公

五经文字

颜师古

居 裴休

居 徐浩

居 王知敬

居 薛曜

居 殷玄祚

居 褚遂良

居 褚遂良

居 虞世南

居 欧阳通

居 欧阳通

屈 屈

屈 信行禅师碑

居 春秋左传昭公

居 文选

居 欧阳询

居 欧阳询

居 颜真卿

居 柳公权

居 薄夫人墓志

居 无上秘要卷

居 玉台新咏卷

居 南华真经

居 玄言新记明老部

居 春秋谷梁传集解

居 张明墓志

居 曹夫人墓志

居 源夫人陆淑墓志

居 李戢妃郑中墓志

居 周易王弼注卷

居 居

居 樊兴碑

居 信行禅师碑

居 越国太妃燕氏碑

居 郭敬墓志

居 张去奢墓志

居 叔氏墓志

屋
欧阳询

屑
董美人墓志

五经文字

赵之谦

屋 屋
大像寺碑铭

屋
昭仁墓志

屋
姚勖墓志

屋
李戬妃郑中墓志

屋
颜师古

屋
颜真卿

屏
黄庭坚

蔡襄

赵孟頫

郑孝胥

薛曜

屎
五经文字

届
元朗墓志

届
吊比干文

屏
赵孟頫

屏
孔颖达碑

屏
泉男产墓志

屏
春秋左传昭公

屏
南北朝写经

屈
颜人墓志

屈
赵孟頫

屈
沈尹默

屈
殷玄祚

届
殷令名

屈
杨氏墓志

屈
昭仁墓志

屈
屈元寿墓志

屈
颜真卿

昭仁墓志

泉男产墓志

礼记郑玄注卷

维摩诘经卷

古文尚书卷

郑道昭碑

欧阳询

颜真卿

陆柬之

苏轼

属 屬

颜真卿

欧阳通

颜师古

屡 屢

无上秘要卷

史记燕召公

颜师古

欧阳通

扉

五经文字

屠 屠

昭仁墓志

屈元寿墓志

度人经

欧阳询

柳公权

赵孟頫

金农

扉 扉

李瑞清

展 展

姚勖墓志

源夫人陆淑墓志

玉台新咏卷

五经文字

颜真卿

颜真卿

欧阳通

赵佶

赵孟頫

蒲宗孟

张裕钊

颜人墓志

昭仁墓志

无上秘要卷

老子道德经

五经文字

阅紫录仪

殷玄祚

沈度

张裕钊

屡

履

五经文字

履

五经文字

欧阳通

欧阳通

裴休

赵孟頫

苏轼

汉书

柳公权

欧阳询

褚遂良

五经文字

颜师古

颜真卿

颜真卿

智永

殷玄祚

柳公权

薄夫人墓志

王宠

虞世南

山部

南华真经

杨夫人墓志

张明墓志

龙藏寺碑

文选

春秋谷梁传集解

御注金刚经

康留买墓志

宋夫人墓志

张猛龙碑

古文尚书卷

泉男产墓志

王训墓志

孔颖达碑

阅紫录仪

王居士砖塔铭

永泰公主墓志

颜人墓志

郑道昭碑

王羲之

诸经要集

屈元寿墓志

昭仁墓志

霍汉墓志

玄言新记明老部

李戢妃郑中墓志

赵夫人墓志

崔诚墓志

岑

无上秘要卷

颜真卿

欧阳通

赵孟頫

于立政

五经文字

赵孟頫

岐

颜真卿

王铎

岠

颜真卿

褚遂良

岌

魏栖梧

岖

王宠

薛曜

于立政

薛曜

王知敬

殷玄祚

屺

薄夫人墓志

张明墓志

李邕

颜师古

欧阳通

裴休

赵孟頫

黄庭坚

张朗

褚遂良

褚遂良

柳公权

柳公权

颜真卿

欧阳询

虞世南

岳　张朗

岳　文徵明

岱　岱

岱　昭仁墓志

岱　褚遂良

岱　颜师古

岱　智永

嶽　欧阳通

岳　赵佶

岳　王知敬

岳　沈尹默

嶽　赵孟頫

欧阳通

岳　王羲之

嶽　褚遂良

嶽　智永

岳　虞世南

欧阳询

岳　爨宝子碑

岳　欧阳通

嶽　五经文字

岳　玉台新咏卷

岳　度人经

岳　五经文字

阅紫录仪

嶽　郑道昭碑

嶽　泉男产墓志

岳　张黑女墓志

岳　昭仁墓志

颜人墓志

岛　島
五经文字

岚　嵐
欧阳通

岳　嶽

爨龙颜碑

岸 昭仁墓志	巖 智永	岩（巖）	岫 赵佶	岱 赵佶	岱 祝允明
岸 王居士砖塔铭	巖 裴休	巖 史记燕召公	岫 薛曜	岨 五经文字	岱 苏过
岸 柳公权	巖 薛曜	巖 古文尚书卷	岫 赵孟頫	岨（岨）赵孟頫	峡（峡）张朗
岸 褚遂良	巖 赵孟頫	巖 欧阳询	岫 文徵明	岨 郑道昭碑	岨（岨）
岸 欧阳通	岸（岸）	巖 褚遂良	岷（岷）	岨 欧阳通	
岸 蔡襄	巖 信行禅师碑	巖 颜师古	岷 颜真卿	岨 智永	

峙 峙

康留买墓志

峙

欧阳通

峙

欧阳通

峙

苏轼

峙

赵孟頫

峙

文徵明

峦 巒

巒

颜真卿

巒

颜师古

巒

欧阳通

巒

薛曜

岗

冈

岗

薛曜

冈

王宠

冈

祝允明

峰 嶧

嶧

赵孟頫

岭

岭

薛曜

冈 冈

昭仁墓志

岗

五经文字

岗

五经文字

王知敬

岭

薛曜

颜真卿

岭 嶺

霍汉墓志

岭

颜真卿

岭

褚遂良

岭

赵孟頫

岸

于右任

岵 岵

王玄宗

岵

九经字样

岵

霍汉墓志

岹 歸

王居士砖塔铭

五经文字

峨
薛绍彭

猊
五经文字

仑
五经文字

嵃

峻
王玄宗

峻
殷玄祚

峨
段志玄碑

度人经

峨
褚遂良

赵孟頫

峯
裴休

峻
信行禅师碑

峻
孔颖达碑

峻
欧阳通

峻
颜真卿

虞世南

峯
薛曜

峰
邓石如

峯
张瑞图

峻

郑道昭碑

峒
昭仁墓志

峯

峯
侯僧达墓志

峰
无上秘要卷

峯
王居士砖塔铭

峯
褚遂良

峯
颜真卿

峥

峥
郑道昭碑

峥
颜师古

峥
欧阳询

峥
薛曜

峥
永瑆

峒

王羲之

欧阳通

欧阳询

褚遂良

颜师古

柳公权

柳公权

颜真卿

颜真卿

度人经

春秋谷梁传集解

汉书

阅紫录仪

崇 崇

孔颖达碑

成淑墓志

永泰公主墓志

颜人墓志

玄言新记明老部

崩 崩

颜真卿

虞世南

祝允明

文徵明

沈尹默

王知敬

崆 崆

昭仁墓志

薛曜

崩 崩

孔颖达碑

王训墓志

阅紫录仪

崛

崛
山崛
信行禅师碑

山崛
褚遂良

崛
颜真卿

崛
赵佶

崛
沈尹默

峰
沈尹默

崦
崦
崦
昭仁墓志

崔
崔
颜真卿

崔
柳公权

崎
崎

崎
崎

崎
薛曜

崟
崟
吴彩鸾

崟
柳公权

崟
赵孟頫

崖
度人经

崖
颜真卿

崖
裴休

崖
薛曜

崎
崎
陆柬之

崇
虞世南

崇
李叔同

崖
崖
崖
宝夫人墓志

崖
无上秘要卷

崇
苏轼

崇
赵佶

崇
赵孟頫

崇
文徵明

巍 李瑞清

于右任

巍 巍

昭仁墓志

无上秘要卷

本际经圣行品

颜真卿

褚遂良

嶙 嶙

薛曜

嶷 嶷

五经文字

张旭

颜真卿

黄庭坚

嵩

欧阳通

颜真卿

殷玄祚

嶂 嶂

薛曜

嵬 嵬

无上秘要卷

颜真卿

嵩 嵩

贞隐子墓志

褚遂良

薛曜

嵎 张朗

薛曜

嵌 嵌

九经字样

嵎 嵎

度人经

欧阳通

崐 崐

昭仁墓志

五经文字

褚遂良

智永

赵孟頫

王宠

颜真卿

殷玄祚

已 巳

爨龙颜碑

郑道昭碑

爨宝子碑

智永

李邕

赵孟頫

李瑞清

沈尹默

赵孟頫

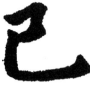

赵之谦

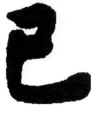

王知敬

己 己

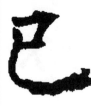

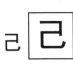

楼兰残纸

欧阳询

褚遂良

维摩诘经卷

阅紫录仪

王羲之

颜真卿

智永

裴休

已 已

孔颖达碑

信行禅师碑

龙藏寺碑

薄夫人墓志

崔诚墓志

源夫人墓志

御注金刚经

己

部

巽

吴彩鸾

巷

颜人墓志

颜真卿

赵孟頫

黄道周

巽 巽

周易王弼注卷

玄烨

巴 巴

樊兴碑

独孤澄墓志

度人经

巽 巽

李叔同

巷 巷

李寿墓志

己

褚遂良

巴

虞世南

己

欧阳通

米芾

苏轼

文徵明

沈尹默

巴

信行禅师碑

巴

玄言新记明老部

巴

南华真经

史记燕召公

文选

褚遂良

巴

昭仁墓志

张矩墓志

李良墓志

王训墓志

无上秘要卷

巾 部

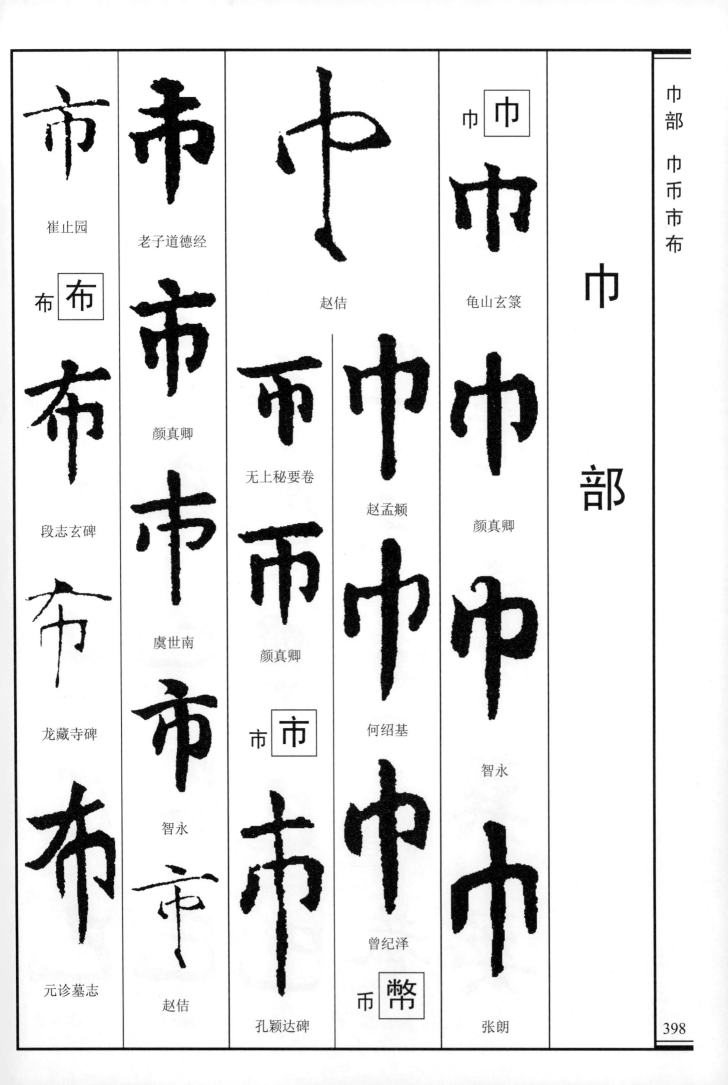

巾 巾

龟山玄篆

颜真卿

智永

张朗

巾 巾

赵佶

赵孟頫

何绍基

曾纪泽

币 币 幣

孔颖达碑

币 币

无上秘要卷

颜真卿

市 市

智永

赵佶

布 布

老子道德经

颜真卿

虞世南

智永

赵佶

市 市 布

崔止园

布 布

段志玄碑

龙藏寺碑

元诊墓志

春秋谷梁传集解

老子道德经

阅紫录仪

龟山玄篆

柳公权

段志玄碑

敦敬墓志

王训墓志

汉书王莽传残卷

周易王弼注卷

赵孟頫

彭元瑞

帅 [帅]

李瑞洁

帆 [帆]

五经文字

师 [师]

龙藏寺碑

苏轼

赵孟頫

五经文字

颜真卿

黄庭坚

金刚经

欧阳通

褚遂良

颜真卿

智永

金刚经

九经字样

柳公权

颜师古

赵构

文选

颜师古

希

金刚经

裴休

欧阳询

颜真卿

柳公权

金刚经

赵佶

颜真卿

智永

虞世南

玄言新记明老部

何绍基

褚遂良

赵佶

蔡襄

老子道德经

王铎

虞世南

赵孟頫

维摩诘经卷

殷玄祚

颜师古

薛曜

赵孟頫

希

文徵明

吕秀岩

帐 颜师古

徐浩

欧阳通

带

五经文字

阅紫录仪

王羲之

颜师古

泉男产墓志

帒 岱

颜真卿

带

屈元寿墓志

韦洞墓志

帛

柳公权

帙

孔颖达碑

五经文字

帑

五经文字

帛

爨宝子碑

康留买墓志

周易王弼注卷

欧阳询

欧阳询

帖

赵孟頫

李瑞清

董其昌

帜

欧阳通

帛

五经文字

帐

薛绍彭

帖

九经字样

颜真卿

赵构

鲜于枢

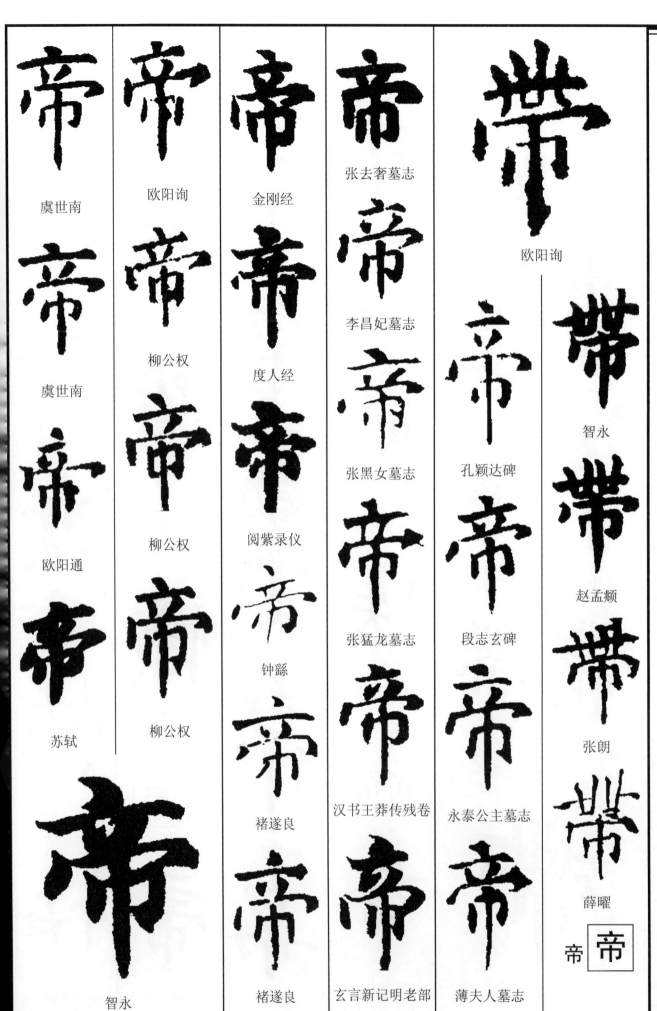

虞世南

欧阳询

金刚经

张去奢墓志

欧阳询

虞世南

柳公权

度人经

李昌妃墓志

智永

欧阳通

柳公权

阅紫录仪

张黑女墓志

孔颖达碑

赵孟頫

苏轼

柳公权

钟繇

张猛龙墓志

段志玄碑

张朗

薛曜

智永

褚遂良

褚遂良

汉书王莽传残卷

玄言新记明老部

永泰公主墓志

薄夫人墓志

帝 帝

老子道德经

龙藏寺碑

殷玄祚

五经文字

蔡襄

王知敬

史记燕召公

张去奢墓志

王宠

智永

席

樊兴碑

周易王弼注卷

昭仁墓志

樊兴碑

孔颖达碑

弈

苏轼

虞世南

玉台新咏卷

金刚经

李戢妃郑中墓志

帻

王玄宗

文选

信行禅师碑

欧阳通

常

本际经圣行品

张明墓志

康留买墓志

礼记郑玄注卷

曾纪泽

智永

赵孟頫

阅紫录仪

帽

吴彩鸾

幅

幅

昭仁墓志

帷

薛曜

帻

五经文字

帽

帷

虞世南

帷

赵佶

帷

俞和

常

杨汲

帷

帷

张通墓志

帷

元晖墓志

常

褚遂良

常

智永

常

黄庭坚

常

柳公权

常

柳公权

常

柳公权

幅

蔡襄

幅

于右任

帽

颜真卿

帷

赵孟頫

帷

杨君墓志

常

米芾

常

欧阳询

幅

柳贯

金农

何绍基

幕〔幕〕

柳公权

颜真卿

张裕钊

幪〔幪〕

五经文字

幝〔幝〕

九经字样

帗〔帗〕

五经文字

幝〔幝〕

五经文字

幡〔幡〕

昭仁墓志

五经文字

幺

部

幻

部

幻〔幻〕

龙藏寺碑

御注金刚经

九经字样

褚遂良

赵孟頫

李瑞清

王铎

幼〔幼〕

高贞碑

昭仁墓志

罗君副墓志

张去奢墓志

殷玄祚

张裕钊

薛曜

虞世南

欧阳通

颜师古

颜真卿

苏轼

韩仁师墓志

玉台新咏卷

玄言新记明老部

御注金刚经

本际经圣行品

褚遂良

龙藏寺碑

爨宝子碑

信行禅师碑

张黑女墓志

刁遵墓志

姚勔墓志

张通墓志

九经字样

赵构

赵之谦

李叔同

幽 幽

欧阳询

御注金刚经

欧阳通

欧阳询

褚遂良

吴彩鸾

沈尹默

廻

信行禅师碑

廻
昭仁墓志

廻
本际经圣行品

廻
颜师古

廻
柳公权

玉台新咏卷

延
欧阳通

延
颜真卿

延
赵孟頫

延
赵之谦

延
郑孝胥

延
本际经圣行品

延
五经文字

延
颜师古

延
褚遂良

延
欧阳询

延 延
郑道昭碑

延
张猛龙碑

延
颜人墓志

延
叔氏墓志

延
泉男产墓志

延
永泰公主墓志

廷 廷
郑道昭碑

廷
龙藏寺碑

廷
段志玄碑

廷
五经文字

廷
柳公权

廷
赵构

廴

部

弋部　弋式

弋　弋

寇霄墓志

弋

史记燕召公

式　式

郑道昭碑

式

信行禅师碑

弋

部

建

柳公权

建

褚遂良

建

智永

建

裴休

建

苏轼

建

张黑女墓志

建

钟繇

建

王羲之

建

欧阳询

建

欧阳询

建　建

褚遂良

建

姚勖墓志

建

张去奢墓志

建

御注金刚经

建

春秋左传昭公

迴

褚遂良

建

段志玄碑

建

樊兴碑

建

爨龙颜碑

建

郑道昭碑

建

龙藏寺碑

式

张黑女墓志

张通墓志

杨君墓志

大像寺碑铭

老子道德经

赵孟頫

殷令名

欧阳通

颜师古

张元庄

弑

颜真卿

颜真卿

虞世南

颜真卿

黄道周

沈尹默

彐（彑）部

彖

五经文字

彗

五经文字

彝

颜真卿

彙

信行禅师碑

九经字样

吴彩鸾

彝

欧阳询

颜师古

赵之谦

彡　部

形 形
段志玄碑

龙藏寺碑

韦洞墓志

霍汉墓志

康留买墓志

形
五经文字

智永

王宠

赵孟頫

王知敬

彤 彤
孔颖达碑

形
五经文字

王羲之

颜师古

褚遂良

欧阳询

形
五经文字

永泰公主墓志

彡 部

形
刘元超墓志

颜真卿

文徵明

彩 彩

龙藏寺碑

宝夫人墓志

彦 彦
赵之谦

郑孝胥

彦

欧阳通

颜真卿

欧阳询

赵之谦

殷玄祚

王知敬

影 影

霍汉墓志

郭敬墓志

文选

褚遂良

柳公权

五经文字

沈尹默

彰 彰

九经字样

古文尚书卷

褚遂良

翁方纲

彫

彭 彭

颜人墓志

霍汉墓志

褚遂良

欧阳通

五经文字

颜真卿

智永

虞世南

王知敬

朱耷

褚遂良

颜师古

柳公权

殷玄祚

张照

彫 彫

康留买墓志

 欧阳通

 春秋左传昭公

 薛曜

 心 心

心（忄）部

段志玄碑

颜师古

欧阳询

虞世南

 欧阳通

 张旭

 王知敬

 欧阳询

 颜真卿

 杨大眼造像记

 殷玄祚

必 必

 欧阳询

 金刚经

 昭仁墓志

 褚遂良

 李邕

 五经文字

 康留买墓志

褚遂良

 颜师古

 老子道德经　汉书王莽传残卷

 贞隐子墓志

 欧阳通

志
永泰公主墓志

志
韦顼墓志

志
薄夫人墓志

志
泉男产墓志

志
王夫人墓志

怅
王铎

怅
千唐

志

志
张猛龙碑

志
张诠墓志

怅
怅
等慈寺碑

怅
宋夫人墓志

怅
玉台新咏卷

怅
柳公权

怅
颜师古

怅
文徵明

忉
五经文字

忏 懺
懺
南北朝写经

懺
裴休

懺
吴彩鸾

懺
李叔同

忆 憶
憶
泉男产墓志

憶
黄庭坚

憶
永瑆

憶
赵孟頫

必
柳公权

必
裴休

必
苏轼

必
赵佶

必
薛曜

忉
忉
欧阳通

413

忱 忱

颜真卿

忡 忡

玉台新咏卷

忤 憽

五经文字

柳公权

颜真卿

赵孟頫

吴彩鸾

张即之

蔡襄

王知敬

忌 忌

老子道德经

史记燕召公

五经文字

颜真卿

颜真卿

颜师古

智永

李邕

虞世南

康留买墓志

柳公权

褚遂良

欧阳询

春秋谷梁传集解

本际经圣行品

褚遂良

王羲之

柳公权

心（忄）部

怀
泉男产墓志

怀
颜人墓志

怀
李夫人墓志

怀
王训墓志

怀
昭仁墓志

忕
刘墉

怀｜懷
忕
段志玄碑

怀
张猛龙碑

懷
樊兴碑

快｜快
快
颜真卿

忕｜忕
五经文字

忕
褚遂良

忕
董其昌

忕
千唐

忍
本际经圣行品

忍
裴休

忍
赵孟頫

忍
张即之

忍
郑孝胥

忍
吴彩鸾

忍
褚遂良

忍
褚遂良

忍
颜真卿

忍
柳公权

忍
欧阳通

忦｜忦
忧
九经字样

忍｜忍
昭仁墓志

忍
金刚经

忍
金刚经

忍
诸经要集

昭仁墓志

贞隐子墓志

玉台新咏卷

春秋左传昭公

文选

褚遂良

郑孝胥

沈度

王铎

千唐

忏 忏

忘 忘

五经文字

殷玄祚

李良

王知敬

傅山

忏 忏

南华真经

虞世南

颜真卿

欧阳通

赵佶

赵孟頫

屈元寿墓志

柳公权

褚遂良

苏轼

欧阳询

智永

霍汉墓志

金刚经

玉台新咏卷

五经文字

王羲之

忽 忽
昭仁墓志

忽
崔诚墓志

忽
刁遵墓志

忽
玉台新咏卷

忽
度人经

忿 忿
永泰公主墓志

忿
老子道德经

忿
吴彩鸾

忿
刘墉

悦 悦
玉台新咏卷

怪 怪
五经文字

怪
王羲之

怪
颜师古

怪
颜真卿

怪
文徵明

怪
何绍基

忻
柳公权

忱 忱
憮

五经文字

忮 忮

贞隐子墓志

怛 怛

王居士砖塔铭

忘
欧阳询

忘
董其昌

忘
蒲宗孟

忘
林则徐

忻 忻

颜真卿

忘
柳公权

忘
颜真卿

忘
智永

忘
裴休

忘
赵孟頫

欧阳通

智永

裴休

赵佶

王知敬

颜真卿

欧阳询

柳公权

柳公权

金刚经

诸经要集

史记燕召公

本际经圣行品

颜师古

颜真卿

维摩诘经卷

柳公权

念

叔氏墓志

永泰公主墓志

维摩诘经卷

老子道德经

史记燕召公

怵

颜真卿

陆柬之

恄

五经文字

怖

颜真卿

欧阳通

杨凝式

王知敬

Error

Error

Error

Error

恄 (恹)

恹奴

五经文字

Error

心（忄）部　怵恄怖念恹

418

心（忄）部

高正臣

性
殷令名

性
徐浩

性
裴休

怡

无上秘要卷

怡
王献之

褚遂良

性
颜真卿

性
智永

性
欧阳通

性
张旭

性
欧阳询

柳公权

性
屈元寿墓志

性
薄夫人墓志

性
柳公权

忝
颜真卿

怗 怗

性
颜真卿

怗
性 性

性
信行禅师碑

憐
魏栖梧

怜
董美人

憐
郑孝胥

忝 忝

忝
颜真卿

忝 忝
玄言新记明老部

忝

五经文字

本际经圣行品

㤝 㤝
无上秘要卷

怜 憐

憐
颜真卿

憐
裴休

憐
赵之谦

419

欧阳通

蔡襄

赵孟頫

殷玄祚

恨

恨

泉男产墓志

颜真卿

颜真卿

智永

柳公权

裴休

文选

颜师古

欧阳询

欧阳询

欧阳通

赵佶

屈元寿墓志

张通墓志

郭敬墓志

老子道德经

金刚经

欧阳询

怍

颜真卿

忠

康留买墓志

石忠政墓志

昭仁墓志

怡

颜真卿

虞世南

张朗

李瑞清

作 怍

郑孝胥

祝允明

恍 恍

柳公权

颜真卿

李邕

度人经

柳公权

李邕

陆柬之

老子道德经

文徵明

王知敬

恢 恢

颜人墓志

董明墓志

张猛龙碑

古文尚书卷

裴休

苏轼

赵构

金刚经

黄庭坚

张即之

吴彩鸾

殷玄祚

怠 怠

文选

颜真卿

柳公权

欧阳通

欧阳通

恺
罗君副墓志

王羲之

薛曜

刘墉

颜真卿

恒
昭仁墓志

柳公权

殷玄祚

恪
颜真卿

欧阳通

春秋谷梁传集解

欧阳询

李邕

张即之

褚遂良

金刚经

怒
昭仁墓志

急

陆柬之

柳公权

汉书王莽传残卷

千唐

赵孟頫

史记燕召公

祝允明
王铎

昭仁墓志
汉书王莽传残卷

赵孟頫

虞世南

褚遂良

玉台新咏卷

度人经

越国太妃燕氏碑

文选

虞世南

文选

老子道德经

崔诚墓志

鲜于枢

柳公权

智永

颜师古

南华真经

王夫人墓志

吴彩鸾

颜师古

李邕

柳公权

无上秘要卷

张通墓志

思　思

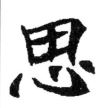

颜真卿

裴休

颜真卿

维摩诘经卷

玄言新记明老部

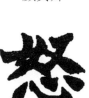

赵之谦

思

蔡襄

欧阳询

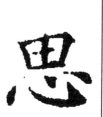

泉男产墓志

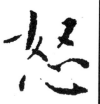

赵佶

欧阳通

金刚经

樊兴碑

文徵明

李寿墓志

欧阳通

信行禅师碑

赵孟頫

智永

智永

柳公权

本际经圣行品

殷令名

祝允明

颜真卿

赵佶

颜真卿

南华真经

王知敬

春秋左传昭公

颜真卿

欧阳通

赵孟頫

老子道德经

颜真卿

信行禅师碑

五经文字

赵佶

颜真卿

五经文字

金刚经

赵孟頫

李瑞清

耻 恥

古文尚书卷

五经文字

春秋谷梁传集解

欧阳询

颜师古

欧阳通

苏轼

王羲之

无上秘要卷

汉书王莽传残卷

春秋左传昭公

五经文字

恽 惲

颜真卿

吴彩鸾

怨 怨

永泰公主墓志

昭仁墓志

老子道德经

颜真卿

颜真卿

欧阳通

欧阳询

王知敬

颜真卿

欧阳询

殷玄祚

恼 惱

张明墓志

汉书王莽传残卷

赵孟頫

颜真卿

五经文字

颜真卿

汉书王莽传残卷

祝允明

欧阳通

文选

老子道德经

裴休

恶　恶

玉台新咏卷

刘墉

智永

褚遂良

诸经要集

信行禅师碑

柳公权

恩　恩

赵佶

颜师古

春秋左传昭公

龙藏寺碑

颜真卿

张去奢墓志

吴彩鸾

柳公权

本际经圣行品

昭仁墓志

褚遂良

薄夫人墓志

玄言新记明老部

欧阳询

426

恭

欧阳询

黄庭坚

赵构

赵孟頫

王知敬

王宠

悍

欧阳询

唐驼

千唐

吴彩鸾

悖

康留买墓志

恭

欧阳询

柳公权

颜真卿

虞世南

智永

欧阳通

恭

颜人墓志

五经文字

汉书王莽传残卷

度人经

金刚经

樊兴碑

恩

欧阳通

李叔同

殷令名

恭　

恩

裴休

蔡襄

赵孟頫

殷玄祚

悖　

悍　

息

柳公权

张旭

无上秘要卷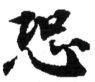

昭仁墓志

周易王弼注卷

 龙藏寺碑

赵孟頫

恚

裴休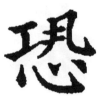

五经文字

方孝儒

恐

欧阳通

 昭仁墓志

诸经要集

刘墉

颜真卿

张良墓志

 王献之

本际经圣行品

张朗

悚

欧阳通

张通墓志

千唐

 虞世南

褚遂良

恋

文选

五经文字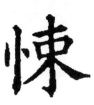

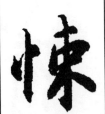 智永

维摩诘经卷

刘墉

恣 林则徐	恣 颜师古	悄 五经文字	恕 吴彩鸾	 智永	
悌 悌	恣 本际经圣行品	悆 悆	恙 恙 王羲之	恕 恕 欧阳询	息 李邕
悌 老子道德经	恣 南北朝写经	悆 等慈寺碑	 颜真卿	 颜真卿	息 郑孝胥
悌 颜真卿	恣 李隆基	悆 信行禅师碑	 鲜于枢	 赵构	 赵孟頫
悌 欧阳通			悄 悄	 刘墉	
悌 郑孝胥	昭仁墓志				赵佶

愢
柳公权

愢
颜师古

愢
欧阳询

愢
褚遂良

愢
智永

愢
欧阳通

悦
欧阳询

悦
智永

悦
裴休

悦
赵佶

悦
赵孟頫

悦
蒋善进

虑
虑
欧阳通

悦
无上秘要卷

悦
褚遂良

悦
颜真卿

悦
赵佶

悦
柳公权

悟
王羲之

悟
裴休

悦
悦
信行禅师碑

悦
樊兴碑

忄兑
张黑女墓志

悟
悟
褚遂良

悟
欧阳询

悟
柳公权

悟
颜真卿

悟
欧阳通

愢
愢
李良墓志

悟
悟
信行禅师碑

悟
玄言新记明老部

悟
王居士砖塔铭

悟
金刚经

殷玄祚

悙 悙

五经文字

悙

颜真卿

段志玄碑

431

惚 惚

欧阳修

惚 惚

王羲之

惚 惚

颜真卿

吴彩鸾

恀

五经文字

恳 恳

褚遂良

恳

欧阳通

恳

吴彩鸾

周易王弼注卷

悔

南北朝写经

悔

李邕

悔

郑孝胥

悔

黄庭坚

悔

颜真卿

悕 悕

柳公权

悯 悯

悯

颜真卿

悯

柳公权

悯

欧阳通

悔 悔

王知敬

悔

汉书王莽传残卷

憲

赵构

憲

祝允明

慮

刘墉

慮

李瑞清

悝 悝

颜真卿

惜　文选

柳公权

欧阳询

褚遂良

祝允明

悬　懸

昭仁墓志

孟友直女墓志

颜真卿

颜师古

虞世南

欧阳通

薛曜

赵孟頫

智永

赵佶

惊　惊　信行禅师碑

悴　悴

颜真卿

惏　惏

春秋左传昭公

悉　悉

龙藏寺碑

康留买墓志

五经文字

汉书王莽传残卷

柳公权

颜真卿

欧阳通

患 [患]

玄言新记明老部

本际经圣行品

虞世南

陆柬之

苏轼

赵孟頫

张朗

薛曜

王宠

悾 [悾]

五经文字

颜真卿

褚遂良

张旭

智永

裴休

情

蔡襄

信行禅师碑

文选

颜师古

柳公权

欧阳询

张猛龙碑

段志玄碑

永泰公主墓志

玉台新咏卷

李邕

裴休

张即之

赵孟頫

悾 [悾]

五经文字

情 [情]

惮
屈元寿墓志

惮
赵孟頫

惮
千唐

惮
殷令名

越国太妃燕氏碑

惙
五经文字

惨
五经文字

惨
殷玄祚

悲悊
殷玄祚

悲
颜真卿

惮惮
信行禅师碑

王训墓志

悼
柳公权

悼
褚遂良

悼
殷玄祚

悼
玉台新咏卷

悼
春秋左传昭公

悼
颜师古

颜真卿

悠
颜师古

悠
颜真卿

悼悼
殷玄祚

悼
段志玄碑

悼
樊兴碑

悼
屈元寿墓志

患
赵孟頫

患
刘墉

患
包世臣

悠
宋夫人墓志

悠
玉台新咏卷

惟　欧阳通

惟　颜师古

惟　康留买墓志

惕　永瑾

惕　惕　贞隐子墓志

惟　虞世南

惟　颜真卿

惟　昭仁墓志

惟　薄夫人墓志

惟　段志玄碑

惟　颜真卿

惟　智永

惟　欧阳询

惟　古文尚书卷

惟　颜人墓志

惟　信行禅师碑

惕　欧阳询

惟　苏轼

惟　柳公权

惟　春秋左传昭公

惟　王训墓志

惟　樊兴碑

惕　柳公权

惟　褚遂良

惟　王羲之

惟　泉男产墓志

惟　永泰公主墓志

惕　虞世南

惑 信行禅师碑	愜 颜真卿	悽 张明墓志	懼 信行禅师碑	愔　惛 五经文字	惟 赵构
惑 王夫人墓志	甚　甚 五经文字	悽 张通墓志	懼 颜真卿	惧　懼 春秋左传昭公	惟 王知敬
惑 金刚经	甚 颜真卿	悽 钱沣	懼 智永	懼 春秋谷梁传集解	惟 殷令名
惑 颜真卿	怒　怒 五经文字	悽 张黑女墓志	悽　悽 叔氏墓志	懼 周易王弼注卷	惟 郑孝胥
惑 赵孟頫	惑　惑 千唐	慇　慇 五经文字	愜　愜 陆柬之	懼 柳公权	

心（忄）部

惠惩悲

泉男产墓志

悲

宋夫人墓志

悲

永泰公主墓志

悲

崔诚墓志

悲

张黑女墓志

悲

赵之谦

戀

郑孝胥

悲　悲

信行禅师碑

悲

郑道昭碑

悲

樊兴碑

惠

殷玄祚

惠

王知敬

惩　懲

颜师古

柳公权

吴彩鸾

戀

千唐

惠

欧阳询

惠

智永

惠

赵佶

惠

赵孟頫

褚遂良

惠

欧阳通

虞世南

李邕

颜真卿

惠　惠

张猛龙碑

老子道德经

金刚经

文选

437

苏轼

张即之

裴休

刘墉

愧

张猛龙碑

玉台新咏卷

颜真卿

裴休

郑孝胥

吴彩鸾

惰

五经文字

慌

欧阳通

愤

吴光墓志

张去奢墓志

玉台新咏卷

五经文字

裴休

苏轼

赵孟頫

张朗

愕

颜真卿

玉台新咏卷

欧阳询

智永

欧阳通

颜真卿

王居士砖塔铭

本际经圣行品

褚遂良

柳公权

王羲之

柳公权

欧阳询

颜真卿

苏轼

愠 愠

柳公权

愒 愒

樊兴碑

五经文字

慅 慅

五经文字

惛 惛

柳公权

惶 惶

尊胜陀罗尼经幢

颜真卿

柳公权

智永

惶

王羲之

谢安

赵孟頫

慨 慨

五经文字

颜真卿

褚遂良

慨

欧阳通

于右任

栗 栗

颜真卿

柳公权

慄

郑燮

陆柬之

刘墉

傲 傲

欧阳通

爱 愛

五经文字

金刚经

金刚经

老子道德经

诸经要集

玄言新记明老部

意　意

信行禅师碑

康留买墓志

李寿墓志

汉书王莽传残卷

文选

李夫人墓志

颜人墓志

张通墓志

玉台新咏卷

柳公权

赵佶

赵孟頫

文徵明

王知敬

博　博

颜真卿

愁　愁

老子道德经

颜真卿

褚遂良

智永

苏轼

诸经要集

本际经圣行品

欧阳通

颜师古

想

颜师古

颜真卿

智永

赵佶

殷玄祚

赵孟頫

想 想

樊兴碑

信行禅师碑

昭仁墓志

玄言新记明老部

柳公权

慫

颜真卿

欧阳询

柳公权

赵孟頫

赵孟頫

五经文字

慫

段志玄碑

信行禅师碑

康留买墓志

古文尚书卷

意

颜真卿

苏轼

赵佶

王宠

赵孟頫

意

柳公权

欧阳通

欧阳询

智永

褚遂良

智永

赵孟頫

蔡襄

赵佶

祝允明

郑孝胥

吴彩鸾

信行禅师碑

老子道德经

赵佶

愈

柳公权

欧阳询

颜师古

陆柬之

黄庭坚

慎

赵孟頫

愈

樊兴碑

宋夫人墓志

老子道德经

老子道德经

欧阳询

张旭

柳公权

颜真卿

智永

慎

信行禅师碑

樊兴碑

薄夫人墓志

周易王弼注卷

五经文字

慈　慈

昭仁墓志

老子道德经

欧阳询

柳公权

颜真卿

褚遂良

欧阳通

智永

蔡襄

赵构

王宠

愍　愍

昭仁墓志

南北朝写经

颜真卿

颜师古

慊　慊

老子道德经

柳公权

裴休

感　感

信行禅师碑

张通墓志

昭仁墓志

颜人墓志

泉男产墓志

薄夫人墓志

无上秘要卷

玉台新咏卷

金刚经

屈元寿墓志

柳公权

欧阳询

五经文字

五经文字

智永

文徵明

褚遂良

褚遂良

赵孟頫

汪道全

愿　

赵佶

慴　

柳公权

欧阳询

颜师古

愬　

颜真卿

欧阳通

欧阳询

颜真卿

愿　李迪墓志

感　

愬　

智永

颜真卿

俞和

慕　

颜真卿

愿　

周易王弼注卷

五经文字

黄庭坚

欧阳通

王夫人墓志

等慈寺碑

颜真卿

黄庭坚

殷玄祚

慕　裴休

苏轼

王知敬

慢　慢

维摩诘经卷

度人经

金刚经

慢　裴休

吴彩鸾

黄道周

庆　慶

郑道昭碑

韦顼墓志

慶　宋夫人墓志

五经文字

颜真卿

欧阳询

王段墓志

周易王弼注卷

度人经

王居士砖塔铭

柳公权

欧阳通

褚遂良

智永

裴休

王宠

傅山

凭　憑

颜真卿

褚遂良

颜师古

欧阳询

懵

五经文字

毳

五经文字

慰

樊兴碑

玉台新咏卷

文选

颜真卿

欧阳通

裴休

吴彩鸾

千唐

李叔同

金刚经

欧阳询

颜真卿

褚遂良

度人经

九经字样

颜师古

柳公权

欧阳询

王知敬

赵孟頫

钱沣

昭仁墓志

永泰公主墓志

苏轼

赵佶

无上秘要卷

度人经

龙藏寺碑

吴彩鸾

王知敬

颜真卿

柳公权

赵构

愁 五经文字

宪 五经文字

欧阳通

虞世南

欧阳询

霍汉墓志

447

懆

五经文字

恰 五经文字

憙 五经文字

乔 五经文字

憬 本际经圣行品

憬 王知敬

殷玄祚

懒 颜真卿

柳公权

郑孝胥

憎 本际经圣行品

魏栖梧

恰

欧阳询

苏轼

黄庭坚

王知敬

金刚经

欧阳询

虞世南

苏轼

赵构

褚遂良

柳公权

颜真卿

欧阳通

李寿墓志

玉台新咏卷

玄言新记明老部

老子道德经

金刚经

昭仁墓志

康留买墓志

周易王弼注卷

维摩诘经卷

勲

五经文字

春秋谷梁传集解

本际经圣行品

懃 懃

五经文字

应 應

郑道昭碑

五经文字

颜真卿

恞 憎

度人经

憺 憺

樊兴碑

欧阳通

懿

颜真卿

欧阳询

赵孟頫

殷玄祚

赵之谦

郑孝胥

懽

张朗

懿

樊兴碑

永泰公主墓志

王夫人墓志

五经文字

颜师古

瀽

颜真卿

欧阳通

文徵明

懕 懕

五经文字

懽 懽

五经文字

㦿

五经文字

㦿 㦿

樊兴碑

泉男产墓志

五经文字

欧阳通

張朗

應

赵孟頫

應

殷玄祚

應

王知敬

怜 懠

懦 懦

五经文字

應

薛曜

應

徐浩

應

殷令名

應

金农

戈 戈
昭仁墓志

玄言新记明老部

文选

王羲之

虞世南

戈
戈
杨夫人墓志

戈
屈元寿墓志

戈
九经字样

戈
春秋谷梁传集解

戈
颜师古

戈
柳公权

戈
褚遂良

戊
李邕

戊
鲜于枢

戍 戍
段志玄碑

戈
康留买墓志

戈
颜师古

戊 戊

戊
春秋左传昭公

戊
春秋谷梁传集解

戊
颜真卿

戈
欧阳通

戈
欧阳询

戈
赵孟頫

戈
王知敬

戈
部

玄言新记明老部

度人经

欧阳通

欧阳通

褚遂良

颜师古

本际经圣行品

柳公权

欧阳询

颜真卿

屈元寿墓志

李夫人墓志

周易王弼注卷

御注金刚经

春秋左传昭公

张明墓志

樊兴碑

曹夫人墓志

泉男产墓志

贞隐子墓志

昭仁墓志

赵孟頫

王知敬

殷玄祚

成 成

令狐熙碑

段志玄碑

信行禅师碑

颜真卿

欧阳询

虞世南

欧阳通

智永

赵佶

无上秘要卷

玄言新记明老部

周易王弼注卷

玉台新咏卷

老子道德经

诸经要集

我 我

龙藏寺碑

泉男产墓志

宋夫人墓志

昭仁墓志

金刚般若经

御注金刚经

李邕

赵孟頫

鲜于枢

戍 戍

五经文字

春秋左传昭公

薛曜

戍 戍

樊兴碑

春秋左传昭公

颜真卿

苏轼

苏轼

王玄宗

张朗

徐浩

王知敬

殷玄祚

柳公权

张旭

虞世南

裴休

赵孟頫

蔡襄

本际经圣行品

樊兴碑

张旭

苏轼

王羲之

王献之

春秋左传昭公

春秋谷梁传集解

龙藏寺碑

南北朝写经

赵孟頫

智永

颜真卿

柳公权

度人经

颜师古

段志玄碑

王玄宗

褚遂良

欧阳询

汉书

欧阳通

昭仁墓志

王知敬

颜师古

欧阳通

文选

柳公权

戒 戒

玄言新记明老部

信行禅师碑

裴休

本际经圣行品

欧阳询

张旭

欧阳通

裴休

赵孟頫

戕 戕

五经文字

五经文字

颜真卿

欧阳询

诸经要集

维摩诘经卷

度人经

老子道德经

春秋左传昭公

柳公权

叔氏墓志

周易王弼注卷

玉台新咏卷

玄言新记明老部

赵孟頫

张即之

或 或

樊兴碑

信行禅师碑

昭仁墓志

褚遂良

虞世南

颜真卿

裴休

蔡襄

吴彩鸾

戚

丰坊

王宠

戟 戟

张琮碑

段志玄碑

泉男产墓志

颜师古

柳公权

褚遂良

智永

赵孟頫

颜真卿

戦

殷令名

戚

永泰公主墓志

玉台新咏卷

汉书

颜真卿

戛 戛

五经文字

戚 戚

五经文字

樊兴碑

张去奢墓志

战 戦

五经文字

柳公权

颜真卿

李邕

赵孟頫

祝允明

战 戰

段志玄碑

樊兴碑

昭仁墓志

康留买墓志

春秋谷梁传集解

张即之

戡 戡

五经文字

戮 戮

五经文字

颜师古

赵孟頫

欧阳通

柳公权

褚遂良

殷玄祚

昭仁墓志

截 截

御注金刚经

南北朝写经

度人经

五经文字

褚遂良

华世奎

千唐

王羲之

颜真卿

赵孟頫

赵之谦

戳 戳

五经文字

戢 戢

五经文字

柳公权

戢 戢

段志玄碑

李良墓志

五经文字

郑孝胥

蔡襄

戞

泉男产墓志

户 户

段志玄碑

文选

赵孟頫

戴

五经文字

李寿墓志

户 户

樊兴碑

南北朝写经

殷玄祚

户

部

无上秘要卷

户 户

韦顼墓志

柳公权

五经文字

玉台新咏卷

户 户

永泰公主墓志

颜真卿

金农

戏 戲

龟山玄篆

颜师古

户 户

屈元寿墓志

吴彩鸾

樊兴碑

颜真卿

度人经

昭仁墓志

郑道昭碑

裴休

汉书

御注金刚经

五经文字

段志玄碑

赵孟頫

虞世南

柳公权

本际经圣行品

春秋左传昭公

泉男产墓志

王知敬

褚遂良

虞世南

春秋谷梁传集解

老子道德经

永泰公主墓志

殷玄祚

智永

颜真卿

史记燕召公

刘元超墓志

五经文字

欧阳通

欧阳询

五经文字

欧阳通

颜真卿

刘墉

裴休

房 房

无上秘要卷

赵孟頫

殷玄祚

金农

薛曜

王知敬

戾 戾

史记燕召公

李邕

裴休

黄庭坚

苏轼

柳公权

欧阳通

欧阳通

智永

虞世南

褚遂良

无上秘要卷

颜真卿

颜师古

张旭

柳公权

欧阳询

玉台新咏卷

周易王弼注卷

汉书

汉书

王羲之

欧阳通

欧阳通

薛曜

王夫人墓志

玉台新咏卷

智永

颜真卿

五经文字

褚遂良

度人经

颜师古

赵孟頫

褚遂良

欧阳询

本际经圣行品

赵佶

康驼

颜真卿

欧阳通

祝允明

文选

龙藏寺碑

赵孟頫

殷令名

赵佶

龙藏寺碑

昭仁墓志

鲜于枢

魏栖梧

智永

春秋谷梁传集解

手 手

樊兴碑

手（扌）部

昭仁墓志

扈 扈

张裕钊

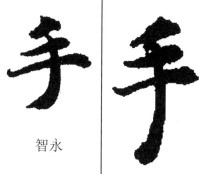

智永

昭仁墓志

无上秘要卷

樊兴碑

蔡襄

春秋左传昭公

金刚般若经

王羲之

康留买墓志

赵佶

汉书

老子道德经

文徵明

昭仁墓志

赵孟頫

龟山玄篆

颜真卿

维摩诘经卷

薛曜

颜师古
扉 扉

王知敬

智永

颜真卿

何绍基

颜人墓志

魏栖梧

张裕钊

赵孟頫

柳公权

扑 撲

殷令名

欧阳询

春秋左传昭公

霍汉墓志

吴宽

才 才

昭仁墓志

殷玄祚

欧阳通

玄言新记明老部

王训墓志

九经字样

张猛龙碑

五经文字

褚遂良

古文尚书卷

颜师古

贞隐子墓志

御注金刚经

郑道昭碑

抗
欧阳通

抗
虞世南

抗
欧阳询

抗
颜师古

抗
颜真卿

抗
赵孟頫

扫
魏栖梧

扻 扻

扻
颜真卿

抗 抗

抗
宋夫人墓志

抗
无上秘要卷

抗
五经文字

扣
史记燕召公

坲

掃
五经文字

掃
南北朝写经

掃
颜真卿

掃
颜师古

掃
赵之谦

扫 扫

掃
樊兴碑

掃
康留买墓志

掃
昭仁墓志

掃
杨大眼造像记

扛
张玉德

扣 扣

扣
孔颖达碑

扣
颜真卿

扣
苏轼

扣
赵孟頫

扣
张孝思

扐 扐

扐
五经文字

扜 扜

扜
五经文字

扛 扛

扛
五经文字

扛
柳公权

撫

褚遂良

撫

裴休

撫

王知敬

撫

赵孟頫

撫

文徵明

撫

黄庭坚

撫

柳公权

撫

欧阳通

撫

颜真卿

把

五经文字

把

把

褚遂良

把

欧阳询

抚 撫

撫

罗君副墓志

撫

颜师古

撫

欧阳询

扶

虞世南

扶

赵孟頫

扶

王宠

把 把

把

把

昭仁墓志

把

无上秘要卷

扶

褚遂良

扶

欧阳询

扶

颜真卿

扶

柳公权

扶

智永

扶 扶

扶

张明墓志

扶

泉男产墓志

扶

韦顼墓志

扶

史记燕召公

状

文选

抒

抒
五经文字

抒
颜真卿

抔
金农

投

投
孔颖达碑

杸
樊兴碑

扰

信行禅师碑

扰
等慈寺碑

扰
昭仁墓志

扰
五经文字

扰
欧阳询

扰
赵孟頫

扰
王知敬

拒
颜真卿

抅
屈元寿墓志

撗
颜真卿

撗
柳公权

撗
赵孟頫

抅
撗

拒
欧阳通

拒
欧阳询

拒
黄庭坚

拒
王知敬

拒
抅
撗

技
颜真卿

技
王铎

拒

拒
龙藏寺碑

拒
信行禅师碑

拒
泉男产墓志

拒
五经文字

扼

扼
五经文字

扼
颜真卿

扼
文徵明

技

技
樊兴碑

技
五经文字

揚
褚遂良

揚
颜师古

揚
欧阳通

揚
欧阳通

揚
颜真卿

揚
柳公权

揚
欧阳询

揚
王夫人墓志

揚
御注金刚经

揚
五经文字

揚
王献之

揚
信行禅师碑

扬 揚

揚
郑道昭碑

揚
张猛龙碑

揚
樊兴碑

揚
段志玄碑

抠 摳
欧阳通

摳
褚遂良

摳
吴彩鸾

抢 搶

搶
张通墓志

抡 掄
颜真卿

掄
五经文字

投
昭仁墓志

投
智永

投
颜师古

投
颜真卿

抠 摳
王知敬

投
颜人墓志

投
灵飞经

投
五经文字

投
文选

投
褚遂良

斩
九经字样

折
樊兴碑

抑
欧阳通

搏
欧阳询

扬
虞世南

折
汉书

折
王夫人墓志

抑
褚遂良

扬
殷玄祚

折
颜师古

折
玉台新咏卷

抑
钱沣

抑
等慈寺碑

扳 扳
五经文字

抄 抄
春秋左传昭公

扬
王知敬

搏
扲 搏
五经文字

折
虞世南

折
周易王弼注卷

抑
殷玄祚

抑
颜真卿

抄
颜真卿

搏
王知敬

折
欧阳询

折 折

抑
王知敬

抑
欧阳询

抑
抑 抑

搏
殷玄祚

折
春秋谷梁传集解

折
段志玄碑

抑
柳公权

抱
王羲之

抱
赵孟頫

抱
祝允明

拉 拉

拉
颜师古

招 招

招
樊兴碑

抵
郑孝胥

拚 拚

拚
五经文字

抱 抱

抱
颜真卿

拉 拉

拉
颜师古

抱
欧阳通

抱
颜真卿

抱
柳公权

抱
褚遂良

拟 擬

擬
王知敬

抵 抵

抵
五经文字

五经文字

抱
孔颖达碑

拉
颜真卿

抵
张明墓志

抵
老子道德经

批
颜真卿

抔 抔

抔
五经文字

抔
五经文字

拑 拑

拑
五经文字

扱 扱

扱
柳公权

折
欧阳通

折
颜真卿

折
柳公权

折
文徵明

折
王玄宗

抉 抉

抉
五经文字

批 批

五经文字

颜师古

王居士砖塔铭

王知敬

无上秘要卷

拊 | 拊

汉书

裴休

五经文字

王玄宗

欧阳询

度人经

柳公权

王知敬

南北朝写经

拔 | 拔

褚遂良

五经文字

赵之谦

颜真卿

昭仁墓志

颜真卿

古文尚书卷

褚遂良

拍 | 拍

欧阳通

颜人墓志

柳公权

颜师古

祝允明

五经文字

褚遂良

无上秘要卷

赵孟頫

欧阳询

抨 | 抨

黄庭坚

拙
颜真卿

扶　[扶]

扶
五经文字

拓　[拓]

拓
颜真卿

拓
李瑞清

拓
赵之谦

李寿墓志

擁
黄庭坚

擁
赵孟頫

擁
薛曜

拙　[拙]

拙
泉男产墓志

擁
维摩诘经卷

攤
玄言新记明老部

擁
颜真卿

擁
欧阳询

抽
赵孟頫

押　[押]

押
千唐

押
颜真卿

拥　[擁]

擁
龙藏寺碑

擁
康留买墓志

撥
钱沣

抽　[抽]

擂
九经字样

抽
智永

抽
欧阳通

抽
赵佶

拨　[撥]

撥
信行禅师碑

撥
李寿墓志

撥
五经文字

撥
颜师古

撥
褚遂良

手（扌）部

拂
史记燕召公

拂
颜真卿

拂
李瑞清

拂
千唐

拘 拘

拘
颜真卿

拂
于右任

择
林则徐

拂
郑道昭碑

拂
宋夫人墓志

拘 拘

拂
永泰公主墓志

拂
周易王弼注卷

择
殷玄祚

择
董其昌

拣 拣

拣
颜真卿

拂 拂
无上秘要卷

择 择

择
信行禅师碑

择
度人经

择
欧阳询

择
颜真卿

择
赵孟頫

披
虞世南

披
欧阳通

披
千唐

拄 拄

颜真卿

披 披

披
郑道昭碑

披
段志玄碑

披
无上秘要卷

披
颜真卿

披
褚遂良

欧阳通

苏轼

王知敬

赵孟頫

殷玄祚

褚遂良

欧阳询

智永

颜真卿

虞世南

柳公权

无上秘要卷

本际经圣行品

五经文字

度人经

柳公权

段志玄碑

樊兴碑

龙藏寺碑

郑道昭碑

泉男产墓志

永泰公主墓志

钟绍京

拖

昭仁墓志

颜真卿

承 承

信行禅师碑

拘

宋濂

拈 拈

五经文字

抵 抵

五经文字

拇 拇

拇

五经文字

持

褚遂良

赵孟頫

王宠

殷玄祚

拱 拱

五经文字

欧阳通

李邕

赵佶

持

拱

金刚般若经

玄言新记明老部

颜真卿

柳公权

欧阳询

张旭

张猛龙碑

樊兴碑

韦洞墓志

度人经

御注金刚经

郑道昭碑

黄庭坚

于右任

张即之

持 持

信行禅师碑

担 擔

度人经

五经文字

颜真卿

柳公权

裴休

挥 [揮]

五经文字
欧阳通
颜真卿
李邕
文徵明
赵之谦

挂
吴彩鸾
黄道周

挤 [擠]
信行禅师碑
五经文字
柳公权
千唐

拮 [拮]
五经文字

挂 [掛]
五经文字
颜真卿
颜真卿
千唐

欧阳通
苏轼
黄庭坚
赵孟頫
殷玄祚

拵 [撛]
五经文字

拱
柳公权
赵孟頫

按 [按]
龙藏寺碑
五经文字
颜真卿

褚遂良
虞世南
智永
颜真卿
赵佶

指
苏轼

指
赵佶

指
赵孟頫

指
李瑞清

指
于右任

指
王知敬

挎
褚遂良

指
颜师古

指
李邕

指
欧阳通

指
裴休

指
智永

指
文选

指
古文尚书卷

指
王献之

指
颜真卿

指
柳公权

挑
五经文字

指 指

指
信行禅师碑

指
龙藏寺碑

指
樊兴碑

指
昭仁墓志

挑
五经文字

张瑞图

挠
颜真卿

挠
柳公权

挠
千唐

挠
赵孟頫

挑 挑

挑
五经文字

挎 挎

挎
五经文字

挠 挠

挠
王居士砖塔铭

挠
欧阳通

挋	拯		括		撻
挋	褚遂良	拯	屈元寿墓志		撻
五经文字	拯	五经文字	括	括	五经文字
挈	拯	颜师古	柳公权	御注金刚经	挾
挈	虞世南	拯	括	括	挾
五经文字	拯	柳公权	颜真卿	颜真卿	五经文字
挺	裴休	拯	欧阳询	括	括
挺	拯	颜真卿	括	褚遂良	括
郑道昭碑	黄庭坚	拯	李邕	括	孔颖达碑
挺	拯	欧阳通	捚	虞世南	括
颜人墓志	郑孝胥		五经文字	欧阳通	樊兴碑

千唐	颜师古	董明墓志	殷玄祚	康留买墓志	
吴彩鸾	换 五经文字	春秋左传昭公	挛 五经文字	虞世南	韦顼墓志
授 五经文字	颜师古	挫 等慈寺碑	挈 五经文字	褚遂良	屈元寿墓志
捋	邓文原	老子道德经	挨	欧阳询	昭仁墓志
五经文字	赵孟頫	颜真卿	屈元寿墓志	张朗	张明墓志

				捹	捏 捏

赵构

信行禅师碑

黄庭坚

五经文字

颜真卿

祝允明

老子道德经

颜真卿

捐 捐

挽 挽

拨 拨

灵飞经

裴休

康留买墓志

魏墓志

五经文字

捹 捹

挩 挩

南北朝写经

永泰公主墓志

捕 捕

颜真卿

吴彩鸾

五经文字

柳公权

颜真卿

汉书

何绍基

损 损

捉 捉

智永

柳公权

信行禅师碑

南北朝写经

褚遂良

千唐

挹 挹

挹 樊兴碑

挹 五经文字

挹 王居士砖塔铭

挹 欧阳通

挹 欧阳询

挹 褚遂良

振 赵孟𫖯

振 殷玄祚

振 王知敬

拳 拳

拳 柳公权

拳 颜真卿

拳 赵孟𫖯

振 智永

振 欧阳通

振 裴休

振 赵佶

振 颜真卿

振 玉台新咏卷

振 史记燕召公

振 颜师古

振 度人经

振 褚遂良

振 振

振 孔颖达碑

振 樊兴碑

振 屈元寿墓志

振 康留买墓志

捕 欧阳询

振 颜真卿

捕 赵孟𫖯

捕 傅山

捕 蒋善进

排　颜师古

采〔採〕
採　御注金刚经
採　无上秘要卷
採　王献之
採　柳公权

徘　赵孟頫
排　于右任
掎〔椅〕
椅　昭仁墓志
椅　五经文字

措　董其昌
措　永瑆
措　赵构
排〔排〕
排　张旭
排　欧阳通

挚　颜真卿
措〔措〕
措　昭仁墓志
措　五经文字
措　褚遂良

拳　李瑞清
拳〔拳〕
拳　五经文字
掺〔掺〕
掺　蔡襄
掺　颜真卿

捣　殷玄祚
捣　千唐
捣〔捣〕
捣　颜真卿
挚〔挚〕
挚　五经文字
挚　颜师古

颜真卿

御注金刚经

五经文字

欧阳通

颜真卿

欧阳询

欧阳通

颜真卿

柳公权

欧阳通

赵孟頫

据 据

苏慈墓志

欧阳通

赵孟頫

殷玄祚

薛曜

黄自元

捷 捷

五经文字

颜真卿

张旭

褚遂良

欧阳询

智永

五经文字

柳公权

颜真卿

康留买墓志

五经文字

春秋谷梁传集解

陆柬之

郑孝胥

接 接

信行禅师碑

张黑女墓志

授 授

樊兴碑

永泰公主墓志

韦顼墓志

崔诚墓志

康留买墓志

昭仁墓志

控

颜师古

赵孟頫

殷令名

掠 掠

统慈庆墓志

无上秘要卷

五经文字

控

等慈寺碑

九经字样

欧阳通

欧阳询

褚遂良

控 控

褚遂良

信行禅师碑

舍 捨

颜真卿

欧阳询

褚遂良

苏轼

捨

昭仁墓志

玄言新记明老部

南北朝写经

本际经圣行品

擄

颜师古

赵佶

赵孟頫

祝允明

王宠

何绍基

推 本际经圣行品

推 颜真卿

推 智永

推 褚遂良

推 欧阳通

推 度人经

推 樊兴碑

推 龙藏寺碑

推 昭仁墓志

推 张去奢墓志

推 南华真经

探 颜真卿

探 欧阳通

探 虞世南

探 王知敬

探 殷玄祚

探 铁保

推 <推>

探　<探>

探 王知敬

探 龙藏寺碑

探 信行禅师碑

探 五经文字

探 本际经圣行品

探 褚遂良

授 颜人墓志

授 褚遂良

授 颜真卿

授 欧阳询

授 欧阳通

授 文徵明

授 张去奢墓志

授 屈元寿墓志

授 南北朝写经

授 柳公权

授 颜师古

掩
王段墓志

掩
颜人墓志

掩
泉男产墓志

掩
五经文字

掩
文选

昭仁墓志

擲
鲜于枢

擲
黄自元

掩 掩

掩
段志玄碑

掩
孔颖达碑

挺
五经文字

挺
欧阳询

掉 掉

掉
五经文字

擲 擲

擲
无上秘要卷

擲
颜真卿

掖
五经文字

五经文字

掇
五经文字

掇
苏轼

掇
吴彩鸾

掇
赵孟頫

挺 挺

疲
南北朝写经

掖
褚遂良

掖
千唐

掖
殷玄祚

掇 掇

推
裴休

推
蔡襄

推
赵佶

推
赵之谦

掞 掞

掞
孔颖达碑

掖 掖

智永

虞世南

柳公权

张旭

赵孟頫

拜 拜

段志玄碑

张琮碑

龟山玄篆

颜真卿

欧阳通

撇
五经文字

捭
五经文字

捶
五经文字

挼
五经文字

欧阳通

赵之谦

吴彩鸾

林则徐

揲
度人经

五经文字

撇
五经文字

掘

褚遂良

掬

永泰公主墓志

陆柬之

掘
汉书

掩
欧阳通

王玄宗

薛曜

掀
五经文字

掼　九经字样

握〔握〕

握　信行禅师碑

握　段志玄碑

握　昭仁墓志

握　无上秘要卷

握　虞世南

援　赵之谦

掾〔掾〕

掾　五经文字

搅〔搅〕

搅　五经文字

掼〔掼〕

掼　文徵明

援〔援〕

援　颜师古

援　颜师古

援　颜真卿

援　褚遂良

援　赵孟頫

掌　颜师古

掌　柳公权

掌　颜真卿

掌　张旭

掌　殷令名

插　永瑆

掌〔掌〕

掌　泉男产墓志

掌　杨大眼造像记

掌　维摩诘经卷

掌　本际经圣行品

拜　唐寅

王知敬

于立政

插〔插〕

插　五经文字

插　颜真卿

插　铁保

提 颜真卿

提 柳公权

提 颜师古

提 裴休

提 赵孟頫

提 欧阳通

揆 殷玄祚

提 |提|

提 信行禅师碑

提 金刚般若经

提 本际经圣行品

揖 吴彩鸾

揖 钱沣

揆 |揆|

揆 御注金刚经

揆 褚遂良

揆 本际经圣行品

揆 欧阳通

揖 |揖|

揖 五经文字

揖 颜真卿

揖 柳公权

揖 黄道周

揖 颜真卿

握 欧阳询

挰 |攙|

挰 张通墓志

攙 颜真卿

挰 颜真卿

挰 文徵明

握 颜师古

握 颜真卿

握 永瑆

揩 |揩|

揩 颜真卿

揭 |揭|

揭 王知敬

揞
五经文字

揞
柳公权

揞
颜真卿

揞
殷玄祚

挚 挚
五经文字

揽
黄道周

摈 摈

搕
魏栖梧

搕 搕
颜真卿

摺 摺
欧阳通

揞
赵孟頫

揵 揵

揵
春秋谷梁传集解

揵
颜师古

揽 揽
颜真卿

揽

揽
颜真卿

揞
五经文字

搜
欧阳通

揞

揞

搜
张旭

搜
李瑞清

提
赵之谦

挹 挹
五经文字

揾

揾 揾

搜 搜
五经文字

提
吴彩鸾

搔 搔

搔
五经文字

揾 揾
五经文字

掭 掭

掭
五经文字

赵佶

文徵明

钱沣

徐浩

黄庭坚

柳公权

摇 摇

五经文字

无上秘要卷

欧阳询

搏 搏

五经文字

赵孟頫

赵之谦

郑孝胥

王宠

王知敬

五经文字

信行禅师碑

欧阳通

颜真卿

褚遂良

智永

赵佶

昭仁墓志

无上秘要卷

御注金刚经

度人经

五经文字

搞 搞

五经文字

摭 摭

孔颖达碑

五经文字

颜真卿

摄 摄

標

裴休

摽

薛曜

標

王知敬

摺 摺

五经文字

標

柳公权

摽

王居士砖塔铭

摽

五经文字

摽

欧阳通

摽

褚遂良

標

颜真卿

摹

颜真卿

摹

褚遂良

摹

张雨

椿 椿

椿

五经文字

標 標

挮

玉台新咏卷

捲 捲

五经文字

摹 摹

王羲之

擿

褚遂良

摢

欧阳通

摢

赵构

摢

张朗

摢

祝允明

摢 摢

挈 挈

五经文字

擿 擿

摛

孔颖达碑

擿

五经文字

擿

欧阳询

摩 摩

裴休

摧

颜师古

摧

段志玄碑

攣 攣

九经字样

摘 摘

摩

度人经

摧

殷玄祚

携 攜

摧

柳公权

摧

贞隐子墓志

搴

赵之谦

摘

五经文字

摩

南北朝写经

攜

无上秘要卷

摧

颜真卿

搴

无上秘要卷

擿

颜真卿

摩

御注金刚经

攜

五经文字

摧

欧阳通

搴

五经文字

祝允明

樋

赵孟頫

摩

颜师古

携

龟山玄篆

摧

文徵明

摧 摧

搴 搴

摩

智永

摧

颜真卿

摧

本际经圣行品

携

刁遵墓志

摧

刁遵墓志

摩

柳公权

撟

五经文字

颜真卿

欧阳询

张元庄

王知敬

撰 撰

撰

孔颖达碑

撞 撞

李邕

吴彩鸾

张玉德

魏栖梧

扬 撝

信行禅师碑

播

颜师古

陆柬之

撤 撤

五经文字

撮 撮

五经文字

欧阳通

播

宋夫人墓志

王居士砖塔铭

播

欧阳询

柳公权

欧阳通

摩

欧阳通

擅 擅

五经文字

撢 撢

五经文字

播 播

刁遵墓志

摩

裴休

吴彩鸾

张即之

摩

赵构

手（扌）部

颜真卿

柳公权

褚遂良

欧阳通

欧阳通

苏轼

王知敬

操 操

孔颖达碑

薄夫人墓志

五经文字

颜真卿

黄庭坚

郑孝胥

撰 撰

赵孟頫

撕 撕

御注金刚经

擒 擒

颜真卿

欧阳通

欧阳通

裴休

苏轼

蔡襄

欧阳通

郑道昭碑

柳公权

欧阳询

张旭

欧阳通

屈元寿墓志

永泰公主墓志

王训墓志

颜真卿

智永

颜真卿

五经文字

击　擊

信行禅师碑

屈元寿墓志

康留买墓志

韦洞墓志

五经文字

颜真卿

撒　撒

五经文字

文选

欧阳通

捣　擣

薛曜

擗　擗

颜真卿

董其昌

殷玄祚

擐　擐

元遥墓志

樊兴碑

欧阳询

褚遂良

黄庭坚

殷玄祚

文徵明

韦洞墓志

韦顼墓志

五经文字

颜师古

颜真卿

张朗

吴彩鸾

殷玄祚

王宠

攫　攫

五经文字

擅　擅

信行禅师碑

攀　裴休

攉　徐浩

攀　殷玄祚

擢（擢）

擢　五经文字

擢　颜真卿

攀（攀）

攀　郑道昭碑

攀　樊兴碑

攀　段志玄碑

攀　王夫人墓志

攀　颜真卿

擢　张去奢墓志

擢　康留买墓志

擢　颜真卿

擢　褚遂良

擢　郑孝胥

擘　郑孝胥

擘（擘）

擘　五经文字

擘　颜真卿

擢（擢）

擢　崔诚墓志

擊　玉台新咏卷

擊　颜真卿

擊　赵孟頫

擊　殷玄祚

擊　春秋左传昭公

擊　五经文字

擊　文选

擊　柳公权

収

裴休

颜真卿

颜真卿

柳公权

智永

赵孟頫

王知敬

収 收

信行禅师碑

五经文字

王居士砖塔铭

春秋左传昭公

汉书

颜师古

攴（攵）部

支

欧阳通

柳公权

赵孟頫

蔡襄

永瑆

颜真卿

支 支

信行禅师碑

樊兴碑

泉男产墓志

李迪墓志

支

部

攻
汉书

攻
颜真卿

攻
柳公权

攻
褚遂良

攻
赵之谦

攻
郑孝胥

攸
张朗

攸
王知敬

攻　攻

攻
昭仁墓志

攻
颜人墓志

攻
史记燕召公

攸
欧阳询

攸
赵佶

攸
赵孟頫

攸
祝允明

攸
殷玄祚

攸
褚遂良

攸
虞世南

攸
颜真卿

攸
欧阳通

攸
吴彩鸾

攸
昭仁墓志

攸
刁遵墓志

攸
五经文字

攸
智永

攸
颜师古

攸
李邕

攸　攸

攸
樊兴碑

攸
信行禅师碑

攸
薄夫人墓志

攸
崔诚墓志

攸
张明墓志

放
昭仁墓志

故
无上秘要卷

放
王羲之

放
颜真卿

故
邓石如

故 | 故
信行禅师碑

敗
柳公权

敗
黄庭坚

敗
赵构

敗
赵孟頫

放 | 放
霍汉墓志

敗
老子道德经

敗
春秋谷梁传集解

敗
春秋左传昭公

敗
史记燕召公

敗
周易王弼注卷

敗
汉书

改
玉台新咏卷

改
殷玄祚

改
王知敬

改
赵佶

改
殷令名

敗 | 敗
改
欧阳通

改
欧阳询

改
颜真卿

改
智永

改
赵孟頫

改 | 改
段志玄碑

改
张猛龙碑

改
屈元寿墓志

改
张通墓志

改
颜人墓志

改
昭仁墓志

维摩诘经卷

南华真经

屈元寿墓志

李良墓志

樊兴碑

春秋左传昭公

泰山金刚经

韦顼墓志

郭敬墓志

叔氏墓志

段志玄碑

史记燕召公

度人经

宋夫人墓志

孔颖达碑

御注金刚经

本际经圣行品

无上秘要卷

李寿墓志

老子道德经

王段墓志

泉男产墓志

成淑墓志

汉书

玄言新记明老部

金刚般若经

永泰公主墓志

李寿墓志

张去奢墓志

康留买墓志

汉书

周易王弼注卷

欧阳询

玉台新咏卷

张明墓志

霍汉墓志

贞隐子墓志

政 柳公权

政 昭仁墓志

政 徐浩

政 徐浩

故 徐浩

故 虞世南

故 颜真卿

政 柳公权

政 褚遂良

政 春秋左传昭公

政 成淑墓志

故 赵佶

故 赵孟頫

故 柳公权

政 颜师古

政 汉书

政 石忠政墓志

王知敬

政 褚遂良

故 裴休

政 欧阳询

政 汉书

政 玄言新记明老部

政 政

故 赵之谦

故 欧阳通

政 智永

政 裴休

政 周易王弼注卷

故 樊兴碑

故 张朗

故 智永

政 张旭

政 颜真卿

政 老子道德经

政 郑道昭碑

故 殷玄祚

故 张旭

政 蔡襄

教 教

颜人墓志

王训墓志

泉男产墓志

贞隐子墓志

周易王弼注卷

维摩诘经卷

效

昭仁墓志

九经字样

颜师古

颜真卿

赵孟𫖯

何绍基

苏轼

鲜于枢

祝允明

效 效

段志玄碑

颜人墓志

敌 敵

樊兴碑

五经文字

颜师古

柳公权

颜真卿

政

赵孟𫖯

敎

吊比干文

九经字样

颜师古

赵孟𫖯

刘墉

政

董其昌

殷玄祚

王知敬

敏 敏

五经文字

敖 敖

智永

黄庭坚

赵孟頫

褚遂良

褚遂良

王羲之

御注金刚经

九经字样

赵孟頫

柳公权

王宠

九经字样

颜真卿

柳公权

老子道德经

散

王宠

周易王弼注卷

赵之谦

颜真卿

欧阳询

本际经圣行品

张朗

颜真卿

董其昌

欧阳通

欧阳询

汉书

救

敢

昭仁墓志

柳公权

度人经

欧阳通

五经文字

欧阳询

老子道德经

虞世南

汉书

敕　敕

颜真卿

敛　敛

敏　敏

散　散

欧阳通

泉男产墓志

文徵明

春秋谷梁传集解

颜真卿

颜真卿

薄夫人墓志

刘墉

裴休

本际经圣行品

文徵明

五经文字

信行禅师碑

欧阳询

黄庭坚

文选

褚遂良

颜真卿

褚遂良

颜人墓志

欧阳通

赵孟頫

欧阳询

樊兴碑

欧阳询

柳公权

王知敬

段志玄碑

赵孟頫

王玄宗

颜师古

张黑女墓志　　　永泰公主墓志　　　赵孟頫

敬
貞隐子墓志

敬
郑道昭碑

散
智永

散
颜师古

散
郭敬墓志

敬
玄言新记明老部

敬
颜人墓志

散
赵孟頫

散
欧阳询

散
无上秘要卷

散
罗君副墓志

敬
周易王弼注卷

敬
薄夫人墓志

散
赵佶

散
褚遂良

散
度人经

散
贞隐子墓志

敬
五经文字

敬
韦顼墓志

散
王知敬

散
颜真卿

散
五经文字

散
李迪墓志

敬
金刚般若经

敬
张去奢墓志

散
殷玄祚

散
裴休

散
老子道德经

散
昭仁墓志

敬
郭敬墓志

散
王宠

敬 敬

散
柳公权

散
本际经圣行品

散
王居士砖塔铭

攵（攴）部 敦敞数

维摩诘经卷

无上秘要卷

玄言新记明老部

柳公权

柳公权

欧阳通

赵之谦

赵孟頫

数 數

信行禅师碑

郑道昭碑

昭仁墓志

智永

颜真卿

文彭

敞 敞

虞世南

颜真卿

褚遂良

王宠

殷令名

张朗

敦 敦

信行禅师碑

五经文字

周易王弼注卷

老子道德经

颜真卿

虞世南

欧阳询

柳公权

赵孟頫

度人经

王居士砖塔铭

汉书

裴休

欧阳通

整　整

崔诚墓志

康留买墓志

五经文字

颜真卿

虞世南

黄庭坚

敕　敕

李叔同

五经文字

斀　斀

昭仁墓志

五经文字

虞世南

敷

御注金刚经

颜真卿

柳公权

颜师古

赵孟頫

泰山金刚经

无上秘要卷

本际经圣行品

文选

褚遂良

敲　敲

吴彩鸾

王知敬

赵之谦

五经文字

敷　敷

信行禅师碑

度人经

颜真卿

裴休

褚遂良

蔡襄

赵孟頫

鲜于枢

薛曜

文 部

春秋左传昭公

文选

汉书

欧阳询

欧阳询

本际经圣行品

维摩诘经卷

诸经要集

御注金刚经

度人经

史记燕召公

永泰公主墓志

始平公造像记

周易王弼注卷

无上秘要卷

玉台新咏卷

王居士砖塔铭

昭仁墓志

张明墓志

韦洞墓志

王训墓志

李迪墓志

文 文

孔颖达碑

郑道昭碑

张猛龙碑

张琮碑

龙藏寺碑

张通墓志

斐 斐

颜真卿

斐

苏轼

斐

赵孟頫

斐

刘墉

斑 斑

王僧男墓志

文

殷令名

文

文徵明

文

王知敬

文

何绍基

文

薛曜

文

于立政

文

徐浩

李叔同

文

张朗

文

祝允明

文

张旭

文

智永

文

蔡襄

文

苏轼

文

赵孟頫

文

殷玄祚

文

欧阳询

文

褚遂良

文

褚遂良

文

虞世南

文

欧阳通

文

欧阳询

文

柳公权

文

柳公权

文

柳公权

文

颜真卿

文

颜师古

五经文字

料

欧阳询

斗

俞和

斗

昭仁墓志

斗

赵孟頫

斗

欧阳询

斗

柳公权

斗

苏轼

斗 鬥

斗部

斑

五经文字

斑

龟山玄篆

斑

颜真卿

斑

钱沣

斑

魏栖梧

斌 斌

颜真卿

斜

欧阳通

料

五经文字

料

颜师古

斞 斞

颜真卿

斜 斜

五经文字

料 料

料

昭仁墓志

料

颜真卿

斤 斤

斤
郑孝胥

斤
樊兴碑

斤
唐驼

斤
昭仁墓志

斤 斤

斤
何绍基

华世奎

斤
部

斠 斠

斠

五经文字

韩
赵孟頫

斡
文彭

斡
祝允明

斝 斝

斝

五经文字

斡 斡

斡
五经文字

斡
柳公权

斡
智永

斡

赵佶

斝

五经文字

斧 [斧]

斩 [斩]

斫 [斫]

斫 [斫]

断 [斷]

斧
泉男产墓志
柳公权

苏轼

赵孟頫

千唐

斩
祝允明
康留买墓志
度人经
智永
颜真卿

颜师古
柳公权
赵佶
赵孟頫

祝允明
于立政
五经文字

斫

斫

断
信行禅师碑
昭仁墓志
张明墓志
曹夫人墓志
度人经

五经文字
柳公权
颜真卿
裴休
欧阳询
黄自元

王训墓志

斯

玄言新记明老部

金刚经

老子道德经

欧阳通

斯

成淑墓志

张通墓志

杨夫人墓志

颜人墓志

斯

霍汉墓志

韦顼墓志

永泰公主墓志

李良墓志

信行禅师碑

郑道昭碑

樊兴碑

孔颖达碑

罗君副墓志

褚遂良

欧阳通

柳公权

柳公权

蔡曜

张瑞图

金刚经

金刚经

五经文字

裴休

颜师古

颜真卿

新
褚遂良

新
颜真卿

新
欧阳询

新
柳公权

新
张旭

新
智永

新
张黑女墓志

新
昭仁墓志

新
周易王弼注卷

新
欧阳通

霍汉墓志

斯
颜师古

新 新
颜师古

新
樊兴碑

新
韦顼墓志

斯
颜真卿

斯
苏轼

斯
高正臣

斯
赵孟頫

斯
殷令名

斯
王玄宗

斯
智永

斯
欧阳询

斯
欧阳询

斯
颜师古

斯
虞世南

斯
欧阳通

斯
褚遂良

斯
褚遂良

斯
柳公权

斯
柳公权

方 方

方部

昭仁墓志

段志玄碑

信行禅师碑

蔡襄

黄道周

黄庭坚

郭敬墓志

王训墓志

樊兴碑

孟友直女墓志

崔诚墓志

张猛龙碑

赵佶

冯君衡墓志

张黑女墓志

郑道昭碑

赵孟頫

曹夫人墓志

李寿墓志

王履清碑

康留买墓志

孔颖达碑

张朗

柳公权

苏轼

赵孟頫

薛曜

张朗

殷令名

何绍基

李邕

褚遂良

褚遂良

柳公权

柳公权

颜师古

虞世南

裴休

汉书

颜真卿

欧阳通

张旭

欧阳询

欧阳询

欧阳询

欧阳通

欧阳通

王居士砖塔铭

本际经圣行品

维摩诘经卷

御注金刚经

文选

王羲之

玄言新记明老部

周易王弼注卷

无上秘要卷

老子道德经

度人经

五经文字

旁
王铎

旁
王玄宗

斾

斾
昭仁墓志

旁
颜真卿

旁
苏轼

旁
赵孟頫

旁
旁
郑孝胥

施
柳公权

施
柳公权

施
智永

施
赵孟頫

施
殷玄祚

旁
旁
贞隐子墓志

施
本际经圣行品

施
汉书

施
裴休

施
颜师古

施
褚遂良

施
颜真卿

施
史记燕召公

施
五经文字

施
御注金刚经

施
金刚般若经

施
诸经要集

施
周易王弼注卷

方
王知敬

方
郑孝胥

方
殷玄祚

施
施
施
龙藏寺碑

㢾
信行禅师碑

施
康留买墓志

旃

旅 旅

旌

五经文字

康留买墓志

颜师古

颜人墓志

五经文字

五经文字

颜真卿

颜人墓志

赵之谦

叔氏墓志

韦顼墓志

欧阳通

欧阳询

泉男产墓志

于右任

周易王弼注卷

五经文字

颜真卿

欧阳询

薄夫人墓志

钱沣

五经文字

颜真卿

颜师古

苏轼

王训墓志

王知敬

文选

欧阳询

欧阳询

昭仁墓志

樊兴碑

颜真卿

旋　颜真卿

旋　欧阳通

旋　颜师古

旋　柳公权

旋　欧阳询

旋　御注金刚经

旋　信行禅师碑

旋　韦琐墓志

旋　康留买墓志

旋　度人经

旋　五经文字

族　裴休

族　柳公权

族　李邕

族　徐浩

族　殷玄祚

族　王知敬

旋　旋

族　昭仁墓志

族　春秋左传昭公

族　欧阳通

族　褚遂良

族　颜真卿

族　柳公权

族　韦洞墓志

族　郭敬墓志

族　李迪墓志

族　产冯君衡墓志

族　五经文字

族　殷玄祚

族　赵之谦

族　王知敬

族　文徵明

族　族

族　郑道昭碑

族　王训墓志

旗　五经文字

旞　五经文字

旗　黄庭坚

旃　五经文字

旜　五经文字

旖　五经文字

旛　五经文字

旗　祝允明

旗　文徵明

旗　李旦

旖　五经文字

旜　王知敬

旂　裴休

旗　樊兴碑

旗　昭仁墓志

旗　颜师古

旗　颜真卿

旗　五经文字

旗　苏轼

旐　魏墓志

旐　赵孟頫

旐　褚遂良

旐　宋夫人墓志

旖　智永

旖　蔡襄

旖　赵之谦

旒　段志玄碑

无

部

御注金刚经

金刚般若经

诸经要集

老子道德经

本际经圣行品

维摩诘经卷

玄言新记明老部

御注金刚经

老子道德经

玉台新咏卷

郑道昭碑

韦顼墓志

昭仁墓志

无上秘要卷

周易王弼注卷

张黑女墓志

张通墓志

周易王弼注卷

无上秘要卷

信行禅师碑

樊兴碑

段志玄碑

御注金刚经

老子道德经

玉台新咏卷

无上秘要卷

周易王弼注卷

春秋谷梁传集解

文选

王羲之

颜真卿

颜师古

史记燕召公

日 日		日	既 薛曜	既 智永	既 柳公权	
日 信行禅师碑		部	既 王知敬	既 颜真卿	既 欧阳询	既 柳公权
日 樊兴碑				既 苏轼	既 欧阳询	既 柳公权
日 段志玄碑				既 赵孟頫	既 欧阳通	既 虞世南
王训墓志				既 殷玄祚	既 欧阳通	既 褚遂良
永泰公主墓志				既 于立政		既 欧阳询

欧阳询

颜真卿

文选

张明墓志

老子道德经

裴休

褚遂良

汉书

度人经

柳公权

欧阳询

龟山玄篆

春秋谷梁传集解

颜人墓志

昭仁墓志

柳公权

欧阳询

王羲之

史记燕召公

罗君副墓志

张黑女墓志

柳公权

欧阳询

欧阳通

周易王弼注卷

宋夫人墓志

成淑墓志

智永

欧阳询

颜师古

蔡襄

欧阳询

虞世南

王居士砖塔铭

薄夫人墓志

郭敬墓志

赵佶

高正臣

柳公权

智永

文选

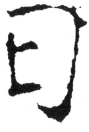

黄庭坚

殷令名

柳公权

殷玄祚

虞世南

旦【旦】

段志玄碑

赵孟頫

于立政

柳公权

薛曜

旨【旨】

欧阳通

五经文字

王玄宗

早【早】

柳公权

九经字样

欧阳询

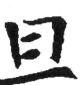

泉男产墓志

王知敬

令狐熙碑

颜真卿

御注金刚经

柳公权

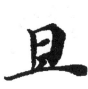

史记燕召公

欧阳询

柳公权

褚遂良

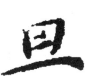

汉书

张朗

旭
黄自元

时 時

時
郑道昭碑

時
张猛龙碑

時
樊兴碑

時
信行禅师碑

時
孔颖达碑

旬
欧阳询

旬
欧阳通

旬
颜师古

旭 旭

旭
段志玄碑

旭
颜真卿

早
智永

早
赵孟頫

早
张朗

早
殷玄祚

旬 旬

旬
颜真卿

早
颜真卿

早
褚遂良

早
欧阳询

早
欧阳询

早
欧阳询

早
欧阳通

王履清碑

九经字样

早
老子道德经

早
春秋左传昭公

早
柳公权

早
王训墓志

早
张通墓志

颜人墓志

昭仁墓志

時 欧阳通

時 颜师古

時 褚遂良

時 赵孟頫

時 何绍基

時 王知敬

時 殷玄祚

時 欧阳询

時 柳公权

時 柳公权

時 柳公权

時 欧阳通

時 欧阳询

時 汉书

時 汉书

時 颜真卿

時 虞世南

時 欧阳询

時 春秋谷梁传集解

時 史记燕召公

時 周易王弼注卷

時 玉台新咏卷

時 五经文字

時 本际经圣行品

時 泉男产墓志

時 永泰公主墓志

時 颜人墓志

時 张去奢墓志

時 屈元寿墓志

時 贞隐子墓志

時 张通墓志

時 康留买墓志

時 张明墓志

時 李夫人墓志

時 韦顼墓志

昊	昇	升 昇	旱 旱	旷 曠	時 旷 曠
崔敬邕墓志	颜真卿	信行禅师碑	柳公权	玄言新记明老部	薛曜
永泰公主墓志	褚遂良	度人经	赵孟頫	智永	徐浩
霍万墓志	柳公权	玉台新咏卷	欧阳通	褚遂良	张朗
韦顼墓志	欧阳通	无上秘要卷	黄庭坚	颜师古	樊兴碑
九经字样	昊 昊	泉男产墓志	赵构	赵孟頫	贞隐子墓志
颜师古	孔颖达碑			魏栖梧	霍汉墓志

张通墓志

信行禅师碑

裴休

虞世南

霍汉墓志

郑道昭碑

苏轼

颜人墓志

李瑞清

杨夫人墓志

越国太妇燕氏碑

魏栖梧

褚遂良

度人经

赵之谦

张明墓志

樊兴碑

赵之谦

颜真卿

御注金刚经

信行禅师碑

李良墓志

昭仁墓志

王知敬

欧阳通

老子道德经

昭仁墓志

泉男产墓志

欧阳询

文选

张黑女墓志

李迪墓志

昭仁墓志

蔡襄

柳公权

黄道周

罗君副墓志

薛曜

蔡襄

赵佶

殷玄祚

昱 昱

柳公权

柳公权

柳公权

苏轼

智永

王知敬

裴休

颜真卿

颜师古

欧阳通

虞世南

柳公权

度人经

周易王弼注卷

王居士砖塔铭

汉书

文选

五经文字

本际经圣行品

御注金刚经

玉台新咏卷

昆

昆
樊兴碑

昆
张通墓志

昆
智永

昆
裴休

昆
柳公权

昆
颜真卿

昆
欧阳询

昆
褚遂良

昆
褚遂良

昆
赵佶

昆
赵孟頫

昆
殷玄祚

昔 昔

昔
龙藏寺碑

昔
于知徽碑

昔
越国太妇燕氏碑

昔
永泰公主墓志

昔
韦洞墓志

昔
泉男产墓志

昔
张黑女墓志

昔
罗君副墓志

昔
冯君衡墓志

昔
颜人墓志

昔
玉台新咏卷

昔
御注金刚经

昔
五经文字

昔
史记燕召公

昔
玄言新记明老部

昔
文选

昔
颜真卿

昔
柳公权

昔
欧阳询

昔
欧阳询

褚遂良

古文尚书卷

霍汉墓志

信行禅师碑

褚遂良

颜真卿

褚遂良

薄夫人墓志

曹夫人墓志

文徵明

虞世南

度人经

昭仁墓志

黄庭坚

虞世南

虞世南

五经文字

张通墓志

殷令名

易

欧阳通

赵构

虞世南

玉台新咏卷

杨君墓志

智永

史记燕召公

郭敬墓志

樊兴碑

董其昌

昌 祝允明

昌 殷玄祚

昌 于右任

昌 隋刻石

昌 虞世南

昌 颜真卿

昌 张旭

昌 苏轼

昌 赵孟頫

昌 王居士砖塔铭

昌 文选

昌 柳公权

昌 柳公权

昌 裴休

易 殷玄祚

昌 度人经

昌 御注金刚经

昌 九经字样

昌 史记燕召公

昌 昌

昌 樊兴碑

昌 昭仁墓志

昌 崔诚墓志

昌 韦顼墓志

易 柳公权

易 蔡襄

易 赵孟頫

易 祝允明

易 李瑞清

是
张猛龙碑

是
樊兴碑

是
信行禅师碑

是
段志玄碑

是
永泰公主墓志

是
屈元寿墓志

昂　
昂
刁遵墓志

昂
欧阳通

昂
欧阳询

昂
李邕

是　是
欧阳通

暢
欧阳通

暢
褚遂良

昄　
昄
五经文字

曇　曇
五经文字

曇
度人经

暢
御注金刚经

暢
颜师古

暢
柳公权

暢
颜真卿

刁遵墓志

昃
五经文字

具
褚遂良

具
颜师古

昃
王宠

畅　暢
颜真卿

昂　昂
李叔同

昂
崔诚墓志

昂
颜真卿

昂
欧阳通

昃　昃

颜真卿

欧阳通

欧阳通

欧阳询

欧阳询

智永

蔡襄

柳公权

柳公权

柳公权

虞世南

颜师古

裴休

史记燕召公

本际经圣行品

汉书

汉书

褚遂良

褚遂良

金刚般若经

南华真经

度人经

老子道德经

御注金刚经

五经文字

春秋谷梁传集解

贞隐子墓志

昭仁墓志

杨大眼造像记

无上秘要卷

周易王弼注卷

维摩诘经卷

薄夫人墓志

杨君墓志

叔氏墓志

张黑女墓志

王夫人墓志

星
智永

星
赵孟頫

星
王知敬

映 映

孔颖达碑

宋夫人墓志

星
欧阳询

星
柳公权

星
颜真卿

星
褚遂良

星
颜师古
虞世南

星
宋夫人墓志

星
九经字样

星
度人经

星
欧阳通

星
欧阳通
欧阳询

星
张猛龙碑

星
昭仁墓志

星
康留买墓志

星
张黑女墓志

星
无上秘要卷

星
韦洞墓志
韦洞墓志

是
苏轼

是
赵之谦

殷玄祚

张朗

殷令名

星 星

是
黄庭坚

是
赵孟頫

赵佶

薛曜

王知敬

昭 | 昭

映

昭

王羲之

张通墓志

信行禅师碑

王玄宗

御注金刚经

柳公权

昭仁墓志

樊兴碑

张朗

智永

无上秘要卷

苏轼

颜真卿

段志玄碑

殷玄祚

颜师古

龟山玄篆

殷令名

欧阳通

叔氏墓志

薛曜

欧阳询

欧阳通

王知敬

褚遂良

张明墓志

王知敬

赵佶

欧阳通

欧阳询

罗君副墓志

郑孝胥

祝允明

颜真卿

春

颜真卿

欧阳通

欧阳通

苏轼

蔡襄

于立政

褚遂良

虞世南

欧阳询

欧阳询

褚遂良

王居士砖塔铭

史记燕召公

春秋谷梁传集解

龟山玄篆

王羲之

张明墓志

郭敬墓志

永泰公主墓志

罗君副墓志

杨夫人墓志

玉台新咏卷

春秋左传昭公

殷玄祚

王训墓志

霍汉墓志

宋夫人墓志

颜人墓志

张通墓志

春　春

张猛龙碑

孔颖达碑

樊兴碑

昭仁墓志

康留买墓志

刁遵墓志

罗君副墓志

史记燕召公

王居士砖塔铭

五经文字

霍汉墓志

颜人墓志

昭仁墓志

屈元寿墓志

晋 晋

孔颖达碑

段志玄碑

王训墓志

郭敬墓志

无上秘要卷

文选

颜真卿

虞世南

褚遂良

薛曜

殷玄祚

赵孟頫

吴彩鸾

晖

段志玄碑

宋夫人墓志

颜真卿

赵之谦

张朗

昽 曨

玉台新咏卷

昶 昶

颜真卿

晓 曉

晏 晏

薛曜

本际经圣行品

晓 曉

赵孟頫

王献之

颜师古

樊兴碑

晋

殷令名

柳公权

欧阳询

晏

无上秘要卷

欧阳通

永泰公主墓志

李瑞清

晃 晃

欧阳通

欧阳询

颜真卿

欧阳询

昭仁墓志

颜真卿

智永

虞世南

王知敬

颜真卿

宋夫人墓志

黄道周

赵佶

颜真卿

文徵明

祝允明

成淑墓志

薛曜

何绍基

柳公权

褚遂良

欧阳通

蔡襄

文徵明

王玄宗

成淑墓志

泉男产墓志

无上秘要卷

九经字样

玉台新咏卷

汉书

薛曜

赵孟頫

晨

樊兴碑

文选

智永

颜师古

颜真卿

柳公权

霍汉墓志

晕 晕

张玉德

王文治

昼 畫

颜人墓志

无上秘要卷

晔 曄

颜师古

欧阳通

王羲之

赵孟頫

吴彩鸾

晚

智永

赵佶

文选

晚

薛曜

颜真卿

晤

赵孟頫

无上秘要卷

颜真卿

晞

欧阳通

晊

五经文字

晙

魏栖梧

吴彩鸾

晦

智

樊兴碑

赵孟頫

傅山

信行禅师碑

欧阳通

晢

黄庭坚

龙藏寺碑

赵佶

褚遂良

五经文字

晙

信行禅师碑

王知敬

柳公权

屈元寿墓志

虞世南

颜真卿

智永

晢

永泰公主墓志

昭仁墓志

霍万墓志

宋夫人墓志

颜人墓志

五经文字

颜师古

颜真卿

吴彩鸾

景 景

樊兴碑

徐浩

殷玄祚

董其昌

薛曜

智

王知敬

暂 暂

郑道昭碑

柳公权

柳公权

褚遂良

赵孟頫

蔡襄

黄庭坚

昭仁墓志

颜真卿

颜师古

欧阳通

欧阳通

柳公权

御注金刚经

老子道德经

本际经圣行品

裴休

晴
薛曜

普
颜师古

景
薛曜

景
欧阳通

景
韦洞墓志

晴
张玉德

普
颜真卿

景
张朗

景
智永

普
苏轼

晴
金农

暑 暑

普
徐浩

晴 晴
赵孟頫

殷令名

普 普

韦洞墓志

苏轼

欧阳询

景
无上秘要卷

赵佶

虞世南

景
史记燕召公

褚遂良

景
本际经圣行品

暑
昭仁墓志

暑
玉台新咏卷

普
老子道德经

普
赵孟頫

景
本际经圣行品

景
王知敬

颜师古

景
颜真卿

景
度人经

景
龟山玄篆

历 曆
郑道昭碑

贞隐子墓志

王训墓志

泉男产墓志

玄言新记明老部

欧阳通

晹 暍

颜师古

暄 暄

元诊墓志

颜真卿

蔡襄

暇 暇

汉书

虞世南

颜真卿

赵孟頫

晦 晹

晹 晹

五经文字

颜真卿

暗 暗

褚遂良

颜真卿

林则徐

褚遂良

晷 晷

五经文字

颜真卿

晻 晻

颜真卿

暑

褚遂良

欧阳询

智永

赵孟頫

晬 晬

颜真卿

暤 [暤]

暭
五经文字

暤
颜真卿

晿 [晿]

晿
张琮碑

晿
颜真卿

暮
赵构

暮
赵孟頫

暮
薛曜

暮
无上秘要卷

暮
玉台新咏卷

暮
张朗

暮
颜真卿

欧阳通

暖
文徵明

暄 [暄]

暄
五经文字

暵 [暵]

暵
五经文字

暵
霍汉墓志

暖
五经文字

暖
文选

暖
包世臣

薛曜

颜真卿

曆
颜师古

曆
欧阳通

曆
虞世南

曆
董其昌

暖 [暖]

曜
杨大眼造像记

曜
玉台新咏卷

曜
智永

曜
文选

曜
昭仁墓志

曦 曦

曦
颜人墓志

曦
王宠

曦
薛曜

曜 曜

暴
黄庭坚

暴
刘墉

蛰 蛰

蛰
五经文字

暹 暹

暹
欧阳通

羃 羃

羃
五经文字

暴
五经文字

暴
王羲之

暴
柳公权

暴
裴休

暴
颜真卿

暴
赵孟頫

柳公权

暨
欧阳询

暨
李叔同

暨
郑孝胥

暴 暴

暴
昭仁墓志

暨 暨

暨
泉男产墓志

暨
欧阳通

暨
柳公权

暨
褚遂良

曝

曩

日	日			曝　曝	曜

日 | 曩 | 曩 | 曜 | 度人经
樊兴碑 | | 永瑆 | 五经文字 | 殷玄祚 | 褚遂良

郑道昭碑 | 日部 | 黄自元 | 汉书 | 曝 | 曜
颜真卿

泉男产墓志 | | 曩 | 黄庭坚 | 曝 | 曜
颜真卿 | 薛曜 | 赵佶

韦洞墓志 | | 曩 | 曩 | 曩 | 曜
赵构 | 赵孟頫

韦顼墓志 | | 曩 | 曩 | | 曜

昭仁墓志 | | | 信行禅师碑 | | 王知敬

王羲之

度人经

赵佶

柳公权

本际经圣行品

欧阳询

赵孟頫

柳公权

诸经要集

无上秘要卷

永泰公主墓志

殷令名

欧阳通

古文尚书卷

玉台新咏卷

颜真卿

玄言新记明老部

殷玄祚

欧阳通

颜真卿

玉台新咏卷

曲 曲

裴休

褚遂良

孔颖达碑

玄言新记明老部

苏轼

文选

金刚经

蔡襄

褚遂良

欧阳询

汉书王莽传残卷

蔡襄

赵孟頫

薛曜

黄庭坚

殷玄祚

曷 曷

五经文字

欧阳询

智永

欧阳通

苏轼

颜真卿

金刚经

无上秘要卷

汉书王莽传残卷

褚遂良

钱沣

更 更

信行禅师碑

孔颖达碑

韦顼墓志

九经字样

赵孟頫

王羲之

颜真卿

柳公权

欧阳询

薛曜

王宠

曳 曳

成淑墓志

韦顼墓志

書
王居士砖塔铭

書
汉书王莽传残卷

書
春秋谷梁传集解

書
无上秘要卷

書
文选

書
王羲之

書
颜真卿

書
度人经

書
五经文字

書
金刚经

書
本际经圣行品

書
汉书王莽传残卷

書
王训墓志

書
李迪墓志

書
昭仁墓志

書
玄言新记明老部

書
泉男产墓志

書
韦洞墓志

書
冯君衡墓志

書
颜人墓志

書
康留买墓志

書
王夫人墓志

昌
欧阳通

書
信行禅师碑

書
孔颖达碑

書
张黑女墓志

屈元寿墓志

昌
颜真卿

昀
赵构

昌
赵孟頫

书 書

書
郑道昭碑

曹 韦顼墓志

殷玄祚

曹 曹

曹 春秋谷梁传集解

樊兴碑

春秋左传昭公

汉书王莽传残卷

轉 五经文字

曹 韦洞墓志

成淑墓志

书 于立政

书 王知敬

书 薛曜

书 徐浩

书 祝允明

书 王宠

书 裴休

书 苏轼

书 蔡襄

书 赵佶

书 黄庭坚

书 赵孟頫

书 柳公权

书 欧阳通

书 虞世南

书 欧阳询

书 欧阳询

书 颜师古

书 柳公权

书 柳公权

书 柳公权

书 柳公权

书 褚遂良

贞隐子墓志

九经字样

玉台新咏卷

无上秘要卷

文选

泉男产墓志

李迪墓志

成淑墓志

康留买墓志

黄庭坚

李瑞清

曾

段志玄碑

罗君副墓志

王训墓志

九经字样

欧阳通

颜真卿

褚遂良

柳公权

颜师古

王知敬

曼

吊比干文

吴彩鸾

替

颜真卿

柳公权

苏轼

黄庭坚

祝允明

殷玄祚

会 會

颜真卿

张通墓志

苏轼

泉男产墓志

五经文字

本际经圣行品

信行禅师碑

金刚经

李良墓志

五经文字

王宠

颜真卿

欧阳询

赵佶

黄庭坚

薛曜
最

柳公权

欧阳通

柳公权

柳公权

颜师古

欧阳通

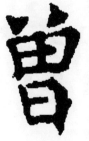
虞世南

褚遂良

月 部

月 月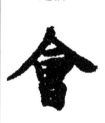

月 | 月

張黑女墓誌

康留買墓誌

顏人墓誌

成淑墓誌

宋夫人墓誌

樊興碑

張猛龍碑

李良墓誌

楊夫人墓誌

昭仁墓誌

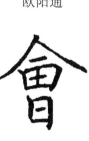
智永

蔡襄

趙佶

趙孟頫

殷玄祚

竭 | 竭

歐陽通

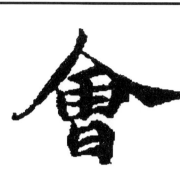
無上秘要卷

歐陽通

褚遂良

虞世南

顏真卿

裴休

文選

柳公權

柳公權

柳公權

顏師古

颜真卿

褚遂良

褚遂良

颜师古

欧阳通

度人经

龟山玄篆

文选

史记燕召公

玄言新记明老部

王居士砖塔铭

金刚经

五经文字

汉书王莽传残卷

汉书王莽传残卷

玉台新咏卷

无上秘要卷

春秋谷梁传集解

郭敬墓志

始平公造像记

王训墓志

春秋左传昭公

永泰公主墓志

霍汉墓志

周易王弼注卷

石忠政墓志

信行禅师碑

赵之谦

黄庭坚

欧阳询

柳公权

郑道昭碑

赵孟頫

欧阳询

欧阳通

殷玄祚

有　有

殷令名

柳公权

龙藏寺碑

王知敬

欧阳询

柳公权

张猛龙碑

樊兴碑

苏轼

柳公权

徐浩

孔颖达碑

张朗

蔡襄

虞世南

柳公权

玉台新咏卷

汉书王莽传残卷

郭敬墓志

张去奢墓志

张明墓志

金刚经

薄夫人墓志

王居士砖塔铭

汉书王莽传残卷

康留买墓志

张黑女墓志

金刚经

永泰公主墓志

老子道德经

周易王弼注卷

叔氏墓志

颜人墓志

维摩诘经卷

昭仁墓志

本际经圣行品

无上秘要卷

韦洞墓志

霍汉墓志

九经字样

成淑墓志

泉男产墓志

度人经

玄言新记明老部

屈元寿墓志

韦顼墓志

李瑞清

黄自元

何绍基

殷令名

蔡襄

苏轼

黄庭坚

赵之谦

颜师古

褚遂良

褚遂良

欧阳通

欧阳通

智永

柳公权

柳公权

柳公权

柳公权

虞世南

颜真卿

春秋左传昭公

欧阳询

欧阳询

裴休

柳公权

春秋左传昭公

欧阳询

文选

龟山玄篆

欧阳询

服 董其昌

服 王知敬

朏 褚遂良

朕 五经文字

服 汉书王莽传残卷

服 颜真卿

服 赵佶

服 赵构

服 赵孟頫

服 魏栖梧

服 赵孟頫

服 颜师古

服 虞世南

服 欧阳通

服 欧阳通

智永

服 赵孟頫

服 昭仁墓志

服 张去奢墓志

服 五经文字

服 老子道德经

春秋左传昭公

朋 汉书王莽传残卷

朋 无上秘要卷

朋 周易王弼注卷

朋 九经字样

朋 颜真卿

朋 苏轼

有 张朗

有 薛曜

有 王玄宗

有 王知敬

朋 刁遵墓志

朔 朔

朗 朗

昭仁墓志

王履清碑

褚遂良

王羲之

古文尚书卷

张黑女墓志

颜师古

欧阳询

颜真卿

五经文字

康留买墓志

智永

无上秘要卷

赵孟頫

欧阳通

汉书王莽传残卷

张矩墓志

裴休

玉台新咏卷

欧阳通

文选

永泰公主墓志

赵孟頫

度人经

欧阳通

李良墓志

宋夫人墓志

张朗

颜真卿

九经字样

张明墓志

朝
王履清碑

朝
韦洞墓志

朝
罗君副墓志

朝
张黑女墓志

朝
泉男产墓志

望
殷令名

望
薛曜

望
殷玄祚

朝　朝

朝
段志玄碑

望
康留买墓志

望
欧阳询

望
欧阳通

望
苏轼

望
赵孟頫

望
老子道德经

望
汉书王莽传残卷

望
玉台新咏卷

望
颜真卿

望　望

望
樊兴碑

望
郑道昭碑

望
崔诚墓志

望
李良墓志

望
昭仁墓志

朝
颜师古

朔
颜真卿

朔
欧阳询

朔
欧阳询

朝
殷令名

文徵明

朝
殷玄祚

朝
徐浩

期　期

期
郑道昭碑

期
樊兴碑

期
康留买墓志

期
曹夫人墓志

朝
褚遂良

朝
高正臣

朝
薛曜

朝
殷令名

朝
王知敬

朝
褚遂良

朝
欧阳询

朝
欧阳询

朝
欧阳通

朝
欧阳通

朝
欧阳通

朝
文选

朝
智永

朝
颜真卿

朝
柳公权

朝
柳公权

朝
柳公权

朝
颜师古

朝
薄夫人墓志

朝
无上秘要卷

朝
玄言新记明老部

朝
汉书王莽传残卷

朝
史记燕召公

朝
春秋左传昭公

朝
张通墓志

朝
韦顼墓志

朝
颜人墓志

朝
康留买墓志

朝
李迪墓志

木部

木

期 郭敬墓志

期 张通墓志
期 无上秘要卷

期 昭仁墓志
期 褚遂良

期 泉男产墓志
期 柳公权

期 王居士砖塔铭
期 虞世南

期 春秋左传昭公
期 欧阳询

期 颜师古
期 颜真卿
期 欧阳通
期 欧阳通
期 吴彩鸾
期 黄庭坚

木
张猛龙碑

木
郑道昭碑

木
霍汉墓志

木
昭仁墓志

木
老子道德经

木 周易王弼注卷

木 史记燕召公

木 颜真卿

欧阳询

欧阳询

木
欧阳通

柳公权

柳公权

欧阳询

裴休

欧阳通

颜真卿

金刚经

本际经圣行品

史记燕召公

文选

褚遂良

颜师古

玄言新记明老部

王居士砖塔铭

度人经

五经文字

玉台新咏卷

昭仁墓志

颜人墓志

屈元寿墓志

周易王弼注卷

智永

大像寺碑铭

信行禅师碑

樊兴碑

孔颖达碑

泉男产墓志

褚遂良

苏轼

赵孟頫

张朗

本 **本**

樊兴碑

信行禅师碑

张猛龙碑

泉男产墓志

王知敬

文徵明

未 未

段志玄碑

孔颖达碑

柳公权

颜师古

虞世南

颜真卿

欧阳询

蔡襄

刘墉

赵估

维摩诘经卷

周易王弼注卷

老子道德经

褚遂良

赵孟頫

薛曜

末 末

信行禅师碑

度人经

李邕

智永

苏轼

于立政

张即之

刘墉

钱沣

王知敬

殷玄祚

徐浩

王知敬

褚遂良

褚遂良

颜真卿

苏轼

王知敬

薛曜

黄庭坚

欧阳询

欧阳询

裴休

颜师古

柳公权

叔氏墓志

欧阳通

欧阳通

柳公权

柳公权

无上秘要卷

维摩诘经卷

汉书王莽传残卷

文选

曹夫人墓志

霍汉墓志

春秋左传昭公

周易王弼注卷

欧阳通

赵孟頫

薛曜

殷玄祚

颜真卿

春秋左传昭公

汉书王莽传残卷

褚遂良

柳公权

孔颖达碑

始平公造像记

度人经

无上秘要卷

玉台新咏卷

郑道昭碑

泉男产墓志

王训墓志

昭仁墓志

 杸

五经文字

 枇

九经字样

杚 杚

五经文字

朱 朱

 札

樊兴碑

札

颜人墓志

札

颜真卿

黄庭坚

赵之谦

褚遂良

颜真卿

颜师古

欧阳询

柳公权

柳公权

昭仁墓志

郭敬墓志

康留买墓志

五经文字

汉书王莽传残卷

裴休

褚遂良

周易王弼注卷

权 權

樊兴碑

泉男产墓志

王夫人墓志

褚遂良

欧阳通

殷玄祚

朵 朵

五经文字

张明墓志

李良墓志

金刚经

欧阳询

颜真卿

朽 朽

信行禅师碑

段志玄碑

泉男产墓志

霍汉墓志

张通墓志

材
蔡襄

材
柳公权

材
黄庭坚

材
颜真卿

村
殷玄祚

材
颜师古

杕 杕

杕
五经文字

材
欧阳通

村 村

村
赵氏夫人墓志

攲
李良

材 材

村
樊兴碑

村
康留买墓志

材
汉书王莽传残卷

樸 朴

樸
五经文字

朴
老子道德经

朴
颜真卿

朴
蔡襄

機
大像寺碑铭

機
五经文字

機
颜真卿

機
虞世南

機
褚遂良

機
欧阳通

權
柳公权

權
于右任

權
王知敬

機 机

機
樊兴碑

機
贞隐子墓志

機
泉男产墓志

褚遂良

颜真卿

智永

苏轼

赵佶

赵孟頫

李夫人墓志

欧阳通

欧阳通

柳公权

永泰公主墓志

李迪墓志

玉台新咏卷

文选

颜真卿

柳公权

赵孟頫

赵佶

殷令名

高正臣

李李

金刚经

汉书王莽传残卷

汉书王莽传残卷

褚遂良

智永

苏过

于右任

华世奎

杜杜

董明墓志

韦顼墓志

杖
何绍基

杖
邓石如

杓

杉

杉
颜真卿

杉
曾纪泽

杭
颜真卿

杖
文选

杖
欧阳通

杖
颜真卿

杖
褚遂良

杖
欧阳询

杭
柳公权

杖 杖

杖
王段墓志

杖
无上秘要卷

杖
度人经

杞
智永

杞
颜真卿

杞
赵孟頫

杞
赵之谦

杏 杏

杏
颜真卿

李
殷玄祚

杞 杞

杞
昭仁墓志

杞
颜人墓志

杞
李良墓志

杞
春秋谷梁传集解

杞
文选

机 机

李
黄庭坚

李
何绍基

李
祝允明

李
李叔同

李
吴彩鸾

杯

文选

杯
智永

杯
欧阳通

杯
赵孟頫

杯
文徵明

果 果

信行禅师碑

條

殷玄祚

枚 枚
智永

枚
颜真卿

枚
褚遂良

枚
赵孟頫

杯 杯

昭仁墓志

條
颜真卿

條
颜师古

條
欧阳通

條
智永

條
赵孟頫

條

殷令名

枣

赵佶

條
南北朝写经

條
无上秘要卷

條
褚遂良

條

欧阳询

枣
黄庭坚

杇 杇
五经文字

杇
褚遂良

条
段志玄碑

杨夫人墓志

杉

傅山

杠 杠
五经文字

束
周易王弼注卷

束
褚遂良

束

智永

林
昭仁墓志

林
春秋谷梁传集解

林
无上秘要卷

林
玉台新咏卷

林
金刚经

林
本际经圣行品

林
褚遂良

林
泉男产墓志

林
颜人墓志

林
贞隐子墓志

林
康留买墓志

林
韦洞墓志

林
龙藏寺碑

果
柳公权

果
柳公权

果
赵孟頫

林

郑道昭碑

菓
智永

果
颜真卿

果
裴休

果
苏轼

赵佶

金农

果
龙藏寺碑

果
诸经要集

果
金刚经

果
五经文字

果
褚遂良

果
昭仁墓志

果
罗君副墓志

果
康留买墓志

果
屈元寿墓志

果
周易王弼注卷

松

宋夫人墓志

松

史记燕召公

松

玉台新咏卷

松

文选

松

欧阳通

板

赵孟頫

松

松

王训墓志

松

李夫人墓志

松

薄夫人墓志

松

张通墓志

杅

五经文字

杅

杅

张明墓志

板

板

等慈寺碑

板

颜师古

板

颜真卿

林

柳公权

林

赵佶

林

赵孟頫

林

薛曜

林

王知敬

林

殷玄祚

料

林

柳公权

林

柳公权

林

柳公权

林

苏轼

林

智永

林

颜真卿

林

颜师古

林

欧阳询

林

欧阳通

林

欧阳通

林

柳公权

枉

枉 信行禅师碑
枉 颜真卿
枉 颜真卿
枉 赵孟頫
枉 文徵明
枉 陆润庠

杪 / 柝 / 枉

柨 五经文字
杪 [杪] 五经文字
杪 颜真卿
杪 颜真卿
柝 [柝] 颜真卿
枉 [枉] 五经文字

柨 / 枢

樞 五经文字
樞 颜师古
樞 欧阳通
樞 欧阳询
樞 褚遂良
柨 [柨] 颜真卿

枢 / 杷

松 俞和
杷 颜真卿
杷 赵孟頫
枢 [樞] 赵佶
枢 樊兴碑

枞 / 杷

松 薛曜
松 王铎
枞 [樅] 五经文字
杷 [杷] 五经文字

松

松 褚遂良

松 颜真卿

松 柳公权

松 智永

松 赵孟頫

松 王知敬

枖 赵之谦

东 東

東 段志玄碑

東 张猛龙碑

東 大像寺碑铭

東 樊兴碑

枝 王宠

枕 枕

枕 昭仁墓志

枕 玉台新咏卷

枕 苏轼

枕 颜真卿

枕 赵孟頫

枝 昭仁墓志

枝 颜师古

枝 欧阳询

枝 褚遂良

枝 智永

枝 赵孟頫

枝 罗君副墓志

枝 李良墓志

枝 宋夫人墓志

枝 王羲之

枝 欧阳通

杳 赵孟頫

杳 王玄宗

枻 枻

枻 褚遂良

枝 枝

枝 樊兴碑

枝 孔颖达碑

枖 枖

枖 九经字样

杳 杳

杳 胡昭仪墓志

杳 宋夫人墓志

杳 金刚经

香 智永

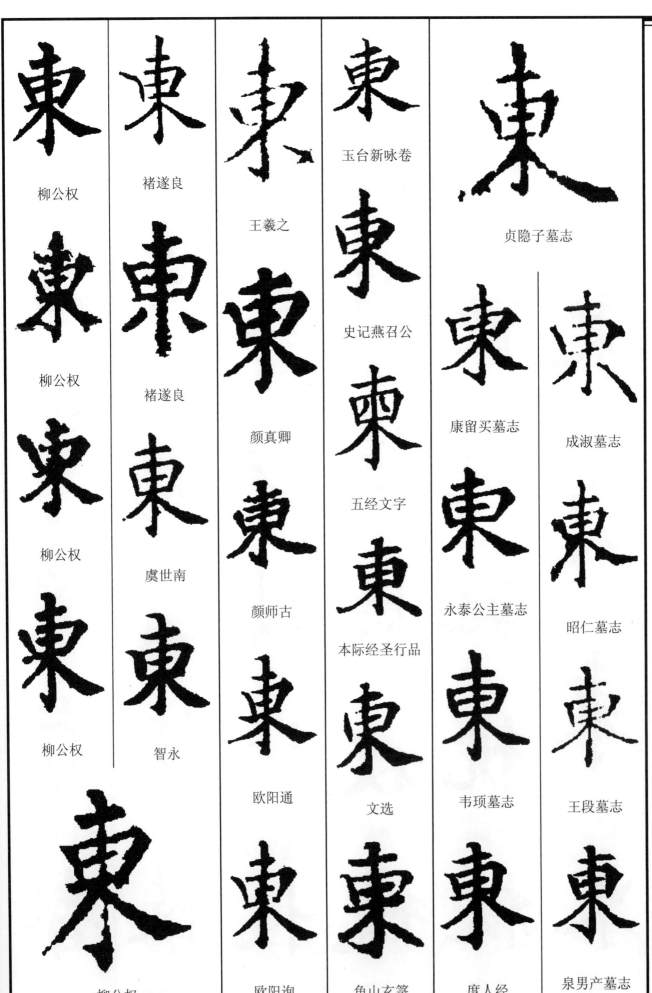

玉台新咏卷

贞隐子墓志

柳公权

褚遂良

史记燕召公

康留买墓志

成淑墓志

王羲之

柳公权

褚遂良

颜真卿

五经文字

永泰公主墓志

昭仁墓志

柳公权

虞世南

颜师古

本际经圣行品

柳公权

智永

欧阳通

文选

韦顼墓志

王段墓志

柳公权

欧阳询

龟山玄篆

度人经

泉男产墓志

李邕

某　某

泉男产墓志

南北朝写经

赵孟頫

黄庭坚

颜真卿

柩　柩

五经文字

欧阳询

杲　杲

颜真卿

褚遂良

颜真卿

枌　枌

五经文字

赵孟頫

五经文字

赵孟頫

柿　柿

祝允明

五经文字

枫　枫

五经文字

殷玄祚

高正臣

王知敬

杼　杼

五经文字

枭　枭

五经文字

裴休

苏轼

赵孟頫

赵佶

黄庭坚

極
褚遂良

極
孔颖达碑

構
欧阳通

枛
五经文字

某
吴彩鸾

趣
无上秘要卷

撇
昭仁墓志

構
欧阳通

构 構
昭仁墓志

枇
智永

某
郑孝胥

極
度人经

熱
张通墓志

構
王知敬

撇
昭仁墓志

枇
赵佶

枨 根
五经文字

趣
金刚经

趣
霍汉墓志

構
殷玄祚

構
张明墓志

枢
赵孟頫

柜 櫃
五经文字

極
老子道德经

撇
王训墓志

極 極
信行禅师碑

枢 樞
五经文字

枢 樞
欧阳通

枇 枇

趣
王夫人墓志

極
极 極

構
柳公权

枢
欧阳通

枇 枇

楊
杨

周易王弼注卷

五经文字

文选

柳公权

成淑墓志

孔颖达碑

郑道昭碑

张明墓志

贞隐子墓志

槍
枪

五经文字

棗
枣

颜真卿

张瑞图

永瑆

郑孝胥

欧阳通

赵佶

赵孟頫

文徵明

王知敬

傅山

五经文字

颜师古

欧阳询

柳公权

柳公权

裴休

本际经圣行品

颜真卿

颜真卿

虞世南

智永

榮

玉台新咏卷

荣 榮

荣

段志玄碑

染

颜真卿

柄

文徵明

柯

成淑墓志

楊

欧阳询

无上秘要卷

孔颖达碑

染

裴休

柄

殷玄祚

柯

张朗

柅 柅

楊

赵孟頫

文选

榮

张琮碑

染

虞世南

柄

千唐

染 染

柅

柳公权

柄 柄

楊

殷玄祚

欧阳询

榮

泉男产墓志

染

赵佶

赵孟頫

柄

欧阳通

柢 柢

楊

颜真卿

柄

五经文字

柯 柯

虞世南

榮

张黑女墓志

本际经圣行品

柄

欧阳通

柙
五经文字

柱
柱
信行禅师碑

柱
樊兴碑

柱
康留买墓志

柱
李迪墓志

柂
柂
五经文字

柂
五经文字

柚
柚
五经文字

查
查
颜真卿

枳
枳
五经文字

析
虞世南

析
褚遂良

析
欧阳通

析
王知敬

枂
枂
五经文字

柙
五经文字

柙
颜真卿

析
析
信行禅师碑

析
孔颖达碑

析
五经文字

荣
欧阳通

荣
赵孟頫

荣
殷玄祚

荣
王宠

荣
傅山

柙
柙
蔡襄

荣
欧阳通

荣
褚遂良

荣
智永

柎 五经文字

枹 [枹]

抱 五经文字

枯 [枯]

枯 苏孝慈墓志

枯 南华真经

枯 无上秘要卷

柳 裴休

枊 赵之谦

柳 张朗

柳 殷玄祚

柲 [柲] 五经文字

桺 五经文字

柳 颜真卿

柳 柳公权

柳 柳公权

柳 老子道德经

柱 赵孟頫

柱 殷玄祚

柱 赵之谦

柱 王铎

柳 [柳]

柱 李寿墓志

柱 欧阳通

柱 虞世南

柱 褚遂良

柱 颜师古

柱 韦洞墓志

柱 韦顼墓志

柱 昭仁墓志

柱 欧阳询

樊兴碑

树 李夫人墓志

树 无上秘要卷

树 裴休

树 颜真卿

树 颜师古

树 薄夫人墓志

树 宋夫人墓志

树 昭仁墓志

树 康留买墓志

標 颜师古

標 弘历

標 赵孟頫

標 魏栖梧

树 樹

樹 大像寺碑铭

標 刁遵墓志

標 金刚经

標 五经文字

標 褚遂良

標 欧阳询

標 颜真卿

標 樊兴碑

標 信行禅师碑

標 薄夫人墓志

標 霍汉墓志

標 李良墓志

標 颜人墓志

枯 周易王弼注卷

枯 赵构

枯 赵孟頫

枢 枢

枢 张通墓志

标 標

五经文字

栖
虞世南

栖
褚遂良

栖
褚遂良

柔 柔

桑
郭敬墓志

柔
李夫人墓志

柔
张去奢墓志

栋
颜真卿

栋
永瑆

栋
王知敬

栋
殷玄祚

栖 楼

栖

栋
王羲之

栋
欧阳询

栋
欧阳通

栋
虞世南

栋
柳公权

架
昭仁墓志

架
欧阳通

架
永瑆

栈 栈

栈
五经文字

栋 栋

栋
周易王弼注卷

架
宋夫人墓志

架
成淑墓志

架
五经文字

架
欧阳询

树
欧阳通

树
欧阳通

树
欧阳询

树
柳公权

树
褚遂良

树
薛曜

架 架

颜真卿

栻 栻

五经文字

桃 桃

永泰公主墓志

泉男产墓志

度人经

玉台新咏卷

栉 櫛

五经文字

櫚

欧阳询

桡 橈

五经文字

周易王弼注卷 栊 櫳

殷玄祚

柔

吴彩鸾

梟 梟

五经文字

梛 梛

五经文字

赵佶

赵孟頫

祝允明

文徵明

薄夫人墓志

欧阳通

欧阳通

欧阳询

黄庭坚

周易王弼注卷

老子道德经

本际经圣行品

褚遂良

颜真卿

案

汉书王莽传残卷

文选

欧阳询

颜真卿

汉书王莽传残卷

株 株

柳公权

桢 桢

颜真卿

欧阳通

案 案

校

殷玄祚

栘 栘

五经文字

栩 栩

五经文字

桎 桎

褚遂良

桐

赵佶

桐

赵孟頫

校 校

五经文字

校

五经文字

校

周易王弼注卷

颜真卿

桃

五经文字

桃

何绍基

桃

薛曜

桐 桐

智永

桐

欧阳询

桃

欧阳通

桃

赵孟頫

桃

黄庭坚

桃

殷玄祚

桃

刘墉

郑道昭碑

九经字样

史记燕召公

春秋左传昭公

段志玄碑

玄言新记明老部

颜真卿

柳公权

刘墉

桓

栱

赵佶

殷令名

栱 栱

五经文字

颜真卿

格 格

康留买墓志

金刚经

柳公权

褚遂良

颜师古

智永

赵孟頫

无上秘要卷

诸经要集

本际经圣行品

龟山玄箓

欧阳通

苏轼

张玉德

何绍基

根 根

信行禅师碑

度人经

栝

五经文字

栝

柳公权

样 様

様

颜真卿

桥 橋

橋

昭仁墓志

橋

欧阳通

桂

欧阳通

桂

颜师古

桂

张朗

桂

王知敬

桂

赵之谦

栝 栝

薛曜

桂

玉台新咏卷

桂

王羲之

桂

颜真卿

桂

褚遂良

桂

褚遂良

栐

欧阳通

核

苏轼

核

赵孟頫

核

董其昌

桂 桂

桂

泉男产墓志

桓

柳公权

桓

赵孟頫

桁 桁

桁

五经文字

桧 檜

檜

五经文字

核 核

桓

颜真卿

桓

欧阳询

桓

欧阳通

桓

智永

桓

赵佶

栖	棲	栽	栽	黄道周	栲	栲	文嘉	五经文字	欧阳通	橋

栖 五经文字

栖 棲 欧阳通

栖 棲 殷玄祚

桑 桑

桑 郑道昭碑

栽 五经文字

栾 欒

栾 欒 康留买墓志

栾 欒 欧阳询

栾 欒 虞世南

黄道周

栲 栲

栲 五经文字

栎 櫟

栎 颜真卿

枊 枊

九经字样

文嘉

薛曜

栭 栭

五经文字

柴 柴

康留买墓志

柳公权

五经文字

汉书王莽传残卷

褚遂良

赵孟頫

刘塘

桨 槳

苏轼

欧阳通

欧阳询

裴休

颜真卿

薛曜

桀 桀

吊比干文

大像寺碑铭

弃

老子道德经

玉台新咏卷

弃

古文尚书卷

文选

欧阳询

梵

欧阳通

梵

赵孟頫

梵

赵之谦

桴 桴

五经文字

王知敬

弃 棄

梵

颜真卿

梵

褚遂良

柳公权

梵

欧阳询

梵

颜师古

程 程

五经文字

桯 桯

五经文字

欧阳询

梵 梵

无上秘要卷

桑

昭仁墓志

褚遂良

钱沣

吴彩鸾

栗 栗

春秋谷梁传集解

玉台新咏卷

桑

五经文字

颜真卿

欧阳通

虞世南

木部 栗桯桴梵桴弃

590

梅 赵孟頫

梅 金农

梅 赵之谦

桜 | 桜

楝 | 楝

五经文字

梅 | 梅

五经文字

五经文字

文选

梅 欧阳通

梅 褚遂良

薛曜

桔 五经文字

桔 褚遂良

梱 | 梱

桄 | 桄

五经文字

五经文字

梓 欧阳询

检 王知敬

检 | 檢

颜真卿

桔 | 桔

五经文字

棄 颜真卿

梓 昭仁墓志

梓 王居士砖塔铭

梓 颜真卿

柳公权

弃 裴休

棄 颜师古

弃 殷玄祚

梓 | 梓

颜人墓志

颜真卿

赵孟頫

梧
殷玄祚

桶
五经文字

樭 樭
五经文字

柳公权

欧阳通
欧阳通
昭仁墓志

桶
春秋谷梁传集解

梭 梭

柳公权
欧阳询
李迪墓志

梁 梁
孔颖达碑

桶
虞世南

永泰公主墓志

蔡襄
褚遂良
杨大眼造像记

梁
樊兴碑

桶
颜师古

梯 梯

周易王弼注卷

颜师古

五经文字
文选

梁
成淑墓志

梧
智永

梯
吴彩鸾

五经文字

杨君墓志

金刚经

崔诚墓志

龙藏寺碑

颜真卿

颜师古

椁

五经文字

苏轼

李叔同

黄庭坚

梢

五经文字

本际经圣行品

段志玄碑

王训墓志

屈元寿墓志

孔颖达碑

桱

五经文字

梗

王羲之

柳公权

颜真卿

贞隐子墓志

汉书王莽传残卷

韦顼墓志

张通墓志

樊兴碑

业

信行禅师碑

五经文字

昭仁墓志

王履清碑

楷 楷

楷
泉男产墓志

楷
五经文字

楷
虞世南

楷
欧阳通

棃 棃

棃
五经文字

植
智永

植
赵孟頫

植
赵佶

植
王宠

植
颜真卿

植
褚遂良

植
颜师古

植
柳公权

植
欧阳通

業
赵孟頫

業
殷玄祚

植 植

植
孔颖达碑

植
信行禅师碑

植
韦顼墓志

業
欧阳询

業
褚遂良

業
智永

業
虞世南

赵佶

業
欧阳询

業
欧阳通

業
欧阳通

裴休

				椸	棋

棋　王玄宗

椐

据

椷　五经文字

椒

森　五经文字

棘　成淑墓志

欧阳通

苏轼

棠　赵佶

赵孟頫

王宠

棘

棺　褚遂良

颜真卿

俞和

郑孝胥

棠

欧阳询

椷　五经文字

棨　泉男产墓志

棯　本际经圣行品

棺

棋　昭仁墓志

赵孟頫

俞和

椸　五经文字

颜真卿

永泰公主墓志

赵构

李夫人墓志

楔 [楔]
五经文字

椓 [椓]
五经文字

椑 [椑]
五经文字

棑 [棑]
汉书王莽传残卷

棣 [棣]
昭仁墓志

五经文字

榴 [榴]
欧阳通

张朗

王知敬

棱 [棱]
五经文字

棹 [棹]
颜真卿

櫝 [櫝]
永泰公主墓志

五经文字

梃 [梃]
五经文字

椎 [椎]
五经文字

棼 [棼]
五经文字

度人经

黄庭坚

薛曜

吴彩鸾

棚 [棚]
颜真卿

樿 [樿]

龟山玄篆

柳公权

颜真卿

赵孟頫

楚
黄道周

楚
王知敬

楚
王玄宗

楚
刘墉

楅
福
福
五经文字

楚
虞世南

楚
智永

楚
赵佶

楚
赵孟頫

赵孟頫

楚
颜真卿

楚
褚遂良

楚
欧阳通

楚
欧阳询

罗君副墓志

楚
崔诚墓志

楚
春秋谷梁传集解

楚
史记燕召公

楚
五经文字

椿
褚遂良

槛
榇
昭仁墓志

楚
楚
樊兴碑

楚
段志玄碑

楚
孔颖达碑

槎
槎
颜真卿

楯
楯
五经文字

槌
槌
五经文字

椿
椿

楼	楷	楷	椽	槐	槐
颜真卿	文徵明	颜真卿	颜真卿	赵佶	孔颖达碑
智永	楼 [樓]	楷	椽 [椽]	槐	槐
赵佶	龙藏寺碑	欧阳通	五经文字	赵孟頫	郭敬墓志
赵孟頫	张去奢墓志	褚遂良	楷 [楷]	王知敬	槐
王宠	王训墓志	黄庭坚	五经文字	王宠	五经文字
		殷玄祚		楫 [楫]	虞世南
薛曜	五经文字	老子道德经		五经文字	智永

柳公权

赵构

俞和

王铎

楣

五经文字

五经文字

榌 楍

颜真卿

楔 楔

五经文字

榆 榆

刁遵墓志

褚遂良

颜真卿

椵 椵

椵

五经文字

椹 椹

五经文字

梗 梗

欧阳询

楍 楍

五经文字

概 概

李良墓志

五经文字

赵佶

赵孟頫

傅山

王宠

楬 楬

五经文字

楎 楎

五经文字

榅 榅

樊兴碑

颜真卿

信行禅师碑

孔颖达碑

裴休

五经文字

榷 | 榷 |

五经文字

榻 | 榻 |

颜真卿

五经文字

柳公权

柳公权

欧阳通

虞世南

榝 | 榝 |

五经文字

槃 | 槃 |

颜真卿

槃 | 槃 |

欧阳通

张通墓志

李良墓志

五经文字

模 | 模 |

玄言新记明老部

榋 | 榋 |

五经文字

棒 | 棒 |

五经文字

榎 | 榎 |

五经文字

模 | 模 |

五经文字

楗 | 楗 |

五经文字

楞 | 楞 |

颜真卿

欧阳通

檺 | 檺 |

五经文字

乐 樂
龙藏寺碑
樂
信行禅师碑
樂
孔颖达碑
樂
郑道昭碑
樂
张诠墓志
樂
昭仁墓志

榛
褚遂良
榛
张朗
榎 榎
五经文字
榎
五经文字
楦 楦
五经文字
樏 樏
五经文字

槦
永瑆
横 横
五经文字
槦 槦
叔氏墓志
榛 榛
柳公权
榛
九经字样

檻
柳公权
榭 榭
榭
欧阳通
榭
欧阳询
榭
文徵明
榭
黄自元

檻
虞世南
檻
杨汲
楮 楮
永瑆
楮
五经文字

榻
赵孟頫
钱沣
檻 檻
五经文字
檻
颜真卿
檻
欧阳通

度人经

柳公权

柳公权

欧阳询

曹夫人墓志

五经文字

苏轼

柳公权

褚遂良

无上秘要卷

李护墓志

史记燕召公

赵佶

虞世南

颜师古

史记燕召公

冯君衡墓志

文选

薛曜

横 横

赵孟頫

颜真卿

汉书王莽传残卷

郭敬墓志

欧阳询

孔颖达碑

柳公权

王居士砖塔铭

老子道德经

虞世南

昭仁墓志

文选

金刚经

木部

樊 | 樀 | 樟 | 榴 | 樛 | 樗 | 樕 | 埶 | 樻 | 樵 | 橫 | 楹 | 檠 | 樻 | 樿 | 橑

檠 [檠]
檠
五经文字

樻 [樻]
五经文字

樿 [樿]
五经文字

橑 [橑]
五经文字

樀 [樀]
欧阳询

樵 [樵]
五经文字

樵
欧阳询

檥 [檥]
檥
五经文字

楹 [楹]
五经文字

樗 [樗]
樗
五经文字

樕 [樕]
五经文字

埶 [埶]
五经文字

樻 [樻]
五经文字

樊
赵孟𫖯

樀 [樀]
五经文字

樟 [樟]
樟

榴 [榴]
榴
五经文字

榴 [榴]
五经文字

樊兴碑

段志玄碑

金刚经

康留买墓志

汉书王莽传残卷

颜真卿

横
颜师古

横
欧阳通

横
柳公权

横
颜真卿

殷玄祚

樊 [樊]
欧阳通

檀 檀

信行禅师碑

昭仁墓志

颜人墓志

南北朝写经

檀 檀

汉书王莽传残卷

欧阳通

褚遂良

颜真卿

赵孟頫

檀

五经文字

檓 檓

五经文字

檓 檓

五经文字

颜师古

欠

部

欠 欠

诸经要集

次 次

樊兴碑

龙藏寺碑

信行禅师碑

康留买墓志

次

崔诚墓志

霍汉墓志

李良墓志

昭仁墓志

张黑女墓志

杨夫人墓志

歁 歟

信行禅师碑

张明墓志

御注金刚经

颜真卿

虞世南

颜师古

歡 欢

智永

颜真卿

柳公权

殷玄祚

薛曜

颜师古

歡 欢

金刚般若经

御注金刚经

五经文字

无上秘要卷

裴休

褚遂良

欧阳通

颜真卿

智永

王知敬

薛曜

殷玄祚

泉男产墓志

春秋左传昭公

汉书

王羲之

柳公权

永泰公主墓志

王段墓志

御注金刚经

五经文字

春秋谷梁传集解

钦 钦

殷玄祚

歇 歇

薄夫人墓志

郑孝胥

钦

王居士砖塔铭

欲 欲

颜真卿

昭仁墓志

欧阳通

无上秘要卷

虞世南

玉台新咏卷

褚遂良

智永

赵佶

柳公权

赵孟頫

薛曜

殷玄祚

颜真卿

黄自元

柳公权

欧阳通

裴休

朱熹

欣 欣

度人经

王居士砖塔铭

龟山玄箓

柳公权

杨汲

于右任

王知敬

欧 欧

欧阳通

欧阳询

五经文字

九经字样

樊兴碑

昭仁墓志

欺

老子道德经

赵孟𫖯

王庭筠

陆润痒

歇

永泰公主墓志

赵佶

黄庭坚

薛曜

王宠

欻

欧阳通

褚遂良

欧阳通

欧阳通

智永

蔡襄

苏轼

鲜于枢

周易王弼注卷

颜真卿

柳公权

柳公权

柳公权

欧阳询

汉书

汉书

老子道德经

南北朝写经

裴休

颜真卿

止

止
部

歃
五经文字

歇
柳公权

歃
赵孟頫

歌
傅山

歇
王铎

歇 歇

歃
颜真卿

歇 歇

歇
五经文字

歃 歃

歌
永泰公主墓志

歌
智永

歌
苏轼

歌
黄庭坚

歌
赵孟頫

歌
薛曜

欠
歌
泉男产墓志

歌
王居士砖塔铭

歌
度人经

歌
欧阳询

歌
颜师古

止 止

止
薄夫人墓志

止
张明墓志

止
昭仁墓志

周易王弼注卷

五经文字

老子道德经

春秋左传昭公

祝允明

虞世南

春秋左传昭公

春秋谷梁传集解

孔颖达碑

殷玄祚

颜师古

欧阳询

玄言新记

信行禅师碑

杨汲

智永

文选

周易王弼注卷

王段墓志

王知敬

赵佶

欧阳询

春秋谷梁传集解

御注金刚经

昭仁墓志

刘墉

正 正

赵孟頫

褚遂良

汉书

金刚经

李寿墓志

古文尚书卷

五经文字

张猛龙碑

颜真卿

欧阳通

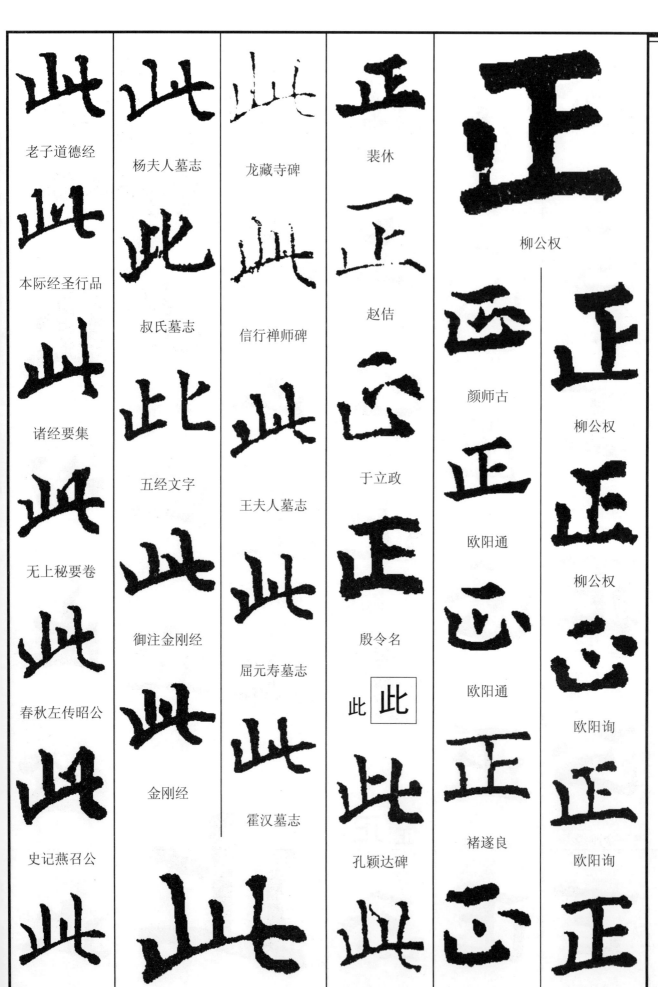

老子道德经

杨夫人墓志

龙藏寺碑

裴休

柳公权

本际经圣行品

叔氏墓志

信行禅师碑

赵佶

颜师古

柳公权

诸经要集

五经文字

王夫人墓志

于立政

欧阳通

柳公权

无上秘要卷

御注金刚经

殷令名

欧阳通

欧阳询

春秋左传昭公

金刚经

屈元寿墓志

此 此

欧阳通

欧阳询

史记燕召公

霍汉墓志

孔颖达碑

褚遂良

欧阳询

王居士砖塔铭

张黑女墓志

郑道昭碑

虞世南

颜真卿

裴休

颜师古

褚遂良

颜真卿

欧阳询

赵孟頫

信行禅师碑

崔诚墓志

昭仁墓志

张矩墓志

五经文字

智永

颜真卿

苏轼

黄庭坚

唐寅

薛曜

王知敬

步 步

裴休

虞世南

欧阳通

褚遂良

颜师古

欧阳询

玉台新咏卷

智永

欧阳询

褚遂良

欧阳询

汉书

柳公权

柳公权

柳公权

柳公权

春秋左传昭公

屈元寿墓志

张琮碑

止部武 武 武

欧阳通

史记燕召公

赵孟頫

张朗

王知敬

殷玄祚

欧阳询

褚遂良

欧阳通

智永

文选

颜真卿

柳公权

虞世南

颜师古

张明墓志

郭敬墓志

罗君副墓志

张通墓志

昭仁墓志

颜人墓志

王训墓志

永泰公主墓志

五经文字

老子道德经

韦洞墓志

张猛龙碑

樊兴碑

龙藏寺碑

大像寺碑铭

令狐熙碑

段志玄碑

柳公权

智永

苏轼

赵佶

赵孟頫

颜真卿

欧阳通

欧阳通

柳公权

柳公权

玉台新咏卷

欧阳询

欧阳询

颜师古

褚遂良

颜真卿

史记燕召公

汉书王莽传残卷

汉书

玄言新记

裴休

张黑女墓志

罗君副墓志

杨夫人墓志

颜人墓志

御注金刚经

周易王弼注卷

五经文字

岁 | 歲

段志玄碑

樊兴碑

永泰公主墓志

王训墓志

李良墓志

韦洞墓志

本际经圣行品

歸

颜真卿

王玄宗

本际经圣行品

歸

老子道德经

廏

颜师古

贞隐子墓志

歸

昭仁墓志

廢

欧阳询

廏

度人经

薛曜

殷玄祚

歸

史记燕召公

歸

康留买墓志

廛

智永

歷

五经文字

歸

春秋谷梁传集解

廛

郭敬墓志

廛

赵孟頫

廏

虞世南

歷

无上秘要卷

王知敬

历 | 歷

歸

汉书

歸

五经文字

廛

五经文字

廛

褚遂良

歷

玉台新咏卷

王知敬

歸

御注金刚经

歸

祝允明

归 | 歸

廏

褚遂良

廏

柳公权

廛

文选

王履清碑

昭仁墓志

死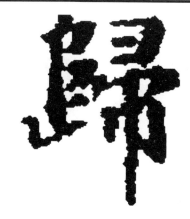

歹 部

死

老子道德经

度人经

诸经要集

周易王弼注卷

无上秘要卷

龙藏寺碑

昭仁墓志

御注金刚经

南华真经

苏轼

赵孟頫

祝允明

王知敬

何绍基

薛曜

汉书

颜真卿

裴休

颜师古

虞世南

智永

柳公权

柳公权

柳公权

欧阳通

欧阳通

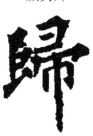
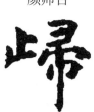
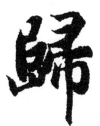

五经文字

信行禅师碑	欧阳询	樊兴碑	欧阳询	玄言新记明老部	
颜真卿	欧阳通	张黑女墓志	裴休	汉书	春秋左传昭公
欧阳通	赵孟頫	昭仁墓志	黄庭坚	汉书	史记燕召公
郑孝胥	郑孝胥			颜真卿	文选
徂 俎 颜真卿	赵之谦	薄夫人墓志	赵孟頫	柳公权	古文尚书卷
祝允明	殁 殁 王知敬	五经文字	歼 殲 王知敬	欧阳通	龟山玄篆

殉
褚遂良

殇 殇

殇
五经字样

殇
文选

殇
褚遂良

殇
吴彩鸾

殇
黄庭坚

珍
五经文字

珍
赵之谦

殉 殉

殉
史记燕召公

殉
颜师古

殉
欧阳询

殊
古文尚书卷

弥
欧阳通

殊
褚遂良

弥
赵孟頫

弥
殷玄祚

残
柳公权

残
华世奎

残
黄庭坚

珍 珍

珍
张通墓志

殊
霍万墓志

殃
刘墉

殃 殃

殃
颜真卿

殃
崔诚墓志

殃
吊比干文

残 残

残
五经文字

殆 殆

殆
昭仁墓志

殆
智永

殆
欧阳通

殆
颜真卿

殆
赵孟頫

殆
董其昌

殊 殊

龙藏寺碑

赵孟頫

颜真卿

御注金刚经

殊 殊

樊兴碑

殊 殊

殒 殒

殖 殖

殊 殊

殊 殊

李良墓志

王铎

欧阳通

柳公权

玄言新记明老部

孔颖达碑

殊 殊

殊 殊

殖

五经文字

褚遂良

柳公权

维摩诘经卷

信行禅师碑

殖 殊

殊 殊

无上秘要卷

昭仁墓志

虞世南

颜师古

泉男产墓志

殖 殊

殊 殊

度人经

颜真卿

智永

汉书

昭仁墓志

殖

殖 殊

殊 殊

殖 黄庭坚

殚 殫

文选

褚遂良

柳公权

赵之谦

殛 殛

九经字样

殡 殯

叔氏墓志

宋夫人墓志

曹夫人墓志

成淑墓志

褚遂良

千唐

魏栖梧

于右任

殳 部

殳 殳

颜真卿

殴 毆

五经文字

段 段

樊兴碑

孔颖达碑

王段墓志

五经文字

玄言新记明老部

春秋谷梁传集解

欧阳询

颜真卿

欧阳通

毁	毁	殷	殷	段	
欧阳通	王训墓志	赵孟頫	九经字样	赵孟頫	
					段
毁	毁	殷	殷	杀	李瑞清
颜真卿	永泰公主墓志	王宠	古文尚书卷	林则徐	杀 殺
毁	毁	殷	殷	杀	殺
智永	康留买墓志	殷玄祚	智永	郑孝胥	五经文字
毁	毁	殻 殻	殷	殷 殷	殺
赵佶	昭仁墓志	颜真卿	欧阳询	永泰公主墓志	柳公权
毁	毁	毁 毁	殷	殷	殺
赵孟頫	本际经圣行品				欧阳询
毁	毁	毁	殷	殷	殺
杨汲	欧阳通	信行禅师碑	颜真卿	昭仁墓志	于右任

毅 郑燮

颜真卿

康留买墓志

裴休

殷玄祚

殿 王玄宗

殿

毅 鲜于枢

郭敬墓志

智永

颜师古

殿

张通墓志

毅 殷玄祚

屈元寿墓志

柳公权

颜真卿

康留买墓志

欧阳询

殿

吴彩鸾

五经文字

赵孟頫

柳公权

张去奢墓志

薛曜

殿

殿

毅

柳公权

王羲之

汉书

薄夫人墓志

春秋左传昭公

度人经

毋

郑道昭碑

毋（母）部

毋 母 每

每 每

张猛龙碑

五经文字

柳公权

柳公权

无上秘要卷

张去奢墓志

柳公权

老子道德经

霍汉墓志

柳公权

欧阳询

裴休

史记燕召公

御注金刚经

智永

春秋左传昭公

诸经要集

昭仁墓志

颜真卿

薛曜

母

屈元寿墓志

赵佶

五经文字

622

毓 毓

毓

五经文字

毓

千唐

颜真卿

赵孟𫖯

于立政

吴彩鸾

高正臣

王玄宗

度人经

文选

颜师古

欧阳通

古文尚书卷

殷令名

王知敬

傅山

毒 毒

樊兴碑

老子道德经

智永

颜真卿

赵佶

赵孟𫖯

王宠

汉书

王羲之

欧阳通

裴休

欧阳询

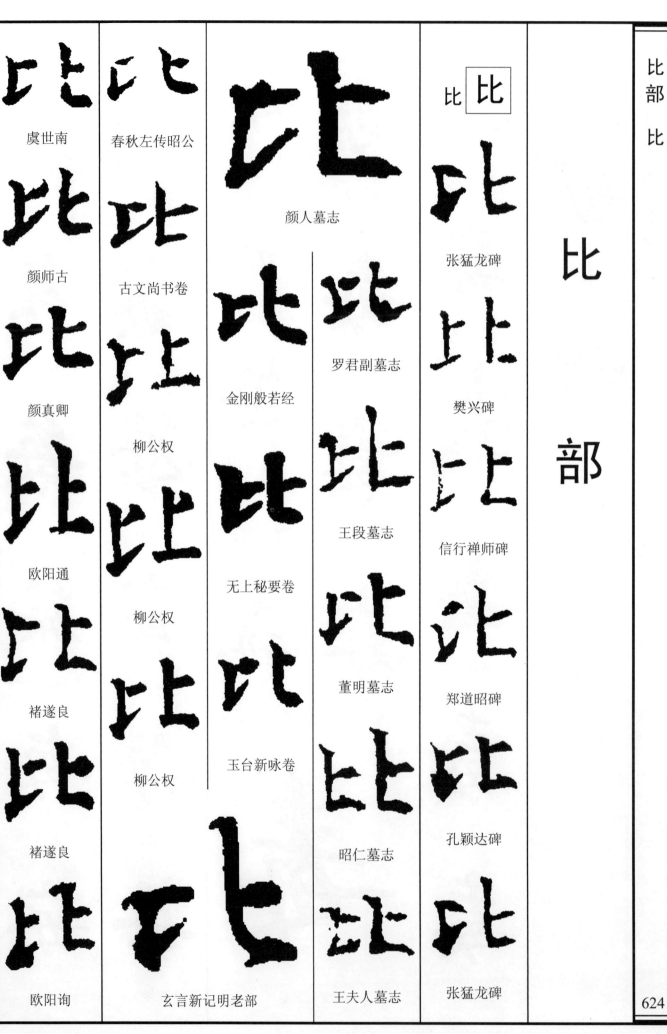

比部

比

虞世南

颜师古

颜真卿

欧阳通

褚遂良

褚遂良

欧阳询

春秋左传昭公

古文尚书卷

柳公权

柳公权

柳公权

玄言新记明老部

颜人墓志

金刚般若经

无上秘要卷

玉台新咏卷

罗君副墓志

王段墓志

董明墓志

昭仁墓志

王夫人墓志

张猛龙碑

樊兴碑

信行禅师碑

郑道昭碑

孔颖达碑

张猛龙碑

比

智永

比
赵佶

比
赵孟頫

比
殷玄祚

比
王知敬

毗 | 毗

毗
御注金刚经

毗
欧阳通

毗
柳公权

毗
徐浩

毘
王铎

毖 | 毖

毖
五经文字

毛 部

毛 | 毛

毛
孔颖达碑

毛
老子道德经

毛
文选

毛
欧阳询

毫 | 毫

毫
颜真卿

毬 | 毬

毬
柳公权

毳 | 毳

毳
老子道德经

氏

部

李迪墓志

孔颖达碑

泉男产墓志

叔氏墓志

永泰公主墓志

氏

裴休

欧阳通

汉书

春秋左传昭公

张通墓志

褚遂良

王羲之

春秋谷梁传集解

董明墓志

贞隐子墓志

柳公权

欧阳询

玄言新记明老部

颜真卿

欧阳询

薄夫人墓志

霍汉墓志

赵孟頫

欧阳询

玉台新咏卷

殷玄祚

欧阳询

古文尚书卷

石忠政墓志

氏 氏

民 民

赵佶

赵孟𫖯

欧阳询

褚遂良

智永

苏轼

殷令名

黄庭坚

无上秘要卷

史记燕召公

古文尚书卷

颜真卿

欧阳询

周易王弼注卷

老子道德经

春秋左传昭公

张黑女墓志

颜真卿

龙藏寺碑

张明墓志

徐浩

文徵明

黄庭坚

张朗

赵之谦

李叔同

王知敬

褚遂良

颜真卿

柳公权

欧阳通

欧阳通

五经文字

王羲之

智永

虞世南

颜师古

欧阳询

张黑女墓志

无上秘要卷

汉书

文选

南华真经

度人经

张去奢墓志

泉男产墓志

宋夫人墓志

昭仁墓志

气

孔颖达碑

信行禅师碑

康留买墓志

李夫人墓志

冯君衡墓志

气

部

李愍碑

柳公权

文徵明

王知敬

御注金刚经

柳公权

文徵明

氲

王宠

氛

刁遵墓志

度人经

颜师古

赵之谦

薛曜

殷玄祚

王知敬

何绍基

赵之谦

蔡襄

赵佶

鲜于枢

李叔同

王玄宗

苏过

氛 氛

王铎

氲 氲

氲 氲

水（氵）部

水　水

水
古文尚书卷

水
柳公权

水
柳公权

水
欧阳通

水
颜师古

水
褚遂良

水
欧阳询

水
昭仁墓志

水
南华真经

水
玄言新记明老部

水
春秋谷梁传集解

水
龟山玄篆

水
本际经圣行品

水
泉男产墓志

水
无上秘要卷

水
周易王弼注卷

水
玉台新咏卷

水
老子道德经

水
薄夫人墓志

水
崔诚墓志

水
颜人墓志

水
张黑女墓志

水
成淑墓志

水
永泰公主墓志

水
樊兴碑

水
信行禅师碑

水
孔颖达碑

水
段志玄碑

永　无上秘要卷

永　御注金刚经

永　度人经

永　王羲之

永　欧阳通

永　欧阳通

永　虞世南

永　贞隐子墓志

永　王训墓志

永　霍汉墓志

永　董明墓志

永　王居士砖塔铭

永　玉台新咏卷

永　周易王弼注卷

永　张通墓志

永　李良墓志

永　康留买墓志

永　颜人墓志

永　成淑墓志

永　张猛龙碑

永　王训墓志

永　永泰公主墓志

永　泉男产墓志

永　薄夫人墓志

永　昭仁墓志

水　虞世南

水　赵佶

水　殷玄祚

永　王知敬

永

永　郑道昭碑

水　颜真卿

水　欧阳通

水　苏轼

水　赵孟頫

水　何绍基

智永

颜师古

张明墓志

赵孟頫

颜真卿

褚遂良

欧阳询

李良墓志

王知敬

柳公权

颜真卿

虞世南

张通墓志

殷玄祚

欧阳询

赵孟頫

柳公权

度人经

汉 漢

欧阳询

薛曜

欧阳通

诸经要集

张猛龙碑

苏轼

颜真卿

颜真卿

颜师古

褚遂良

智永

裴休

李瑞清

文选

段志玄碑

智永

昭仁墓志

汉书

汉

王知敬

赵孟頫

欧阳询

昭仁墓志

颜真卿

殷令名

薛曜

度人经

颜真卿

氿

五经文字

江

虞世南

玉台新咏卷

王知敬

汎

段志玄碑

欧阳通

文选

汗

樊兴碑

五经文字

樊兴碑

褚遂良

汉书

殷玄祚

池

李良墓志

颜师古

颜真卿

泉男产墓志

段志玄碑

玄言新记明老部

汝

维摩诘经卷

金刚般若经
柳公权

柳公权

颜真卿

裴休

赵孟頫

氾

氾
五经文字

文选

王知敬

汔

颜真卿

汝
春秋左传昭公

颜师古

颜真卿

苏轼

污

污
本际经圣行品

颜真卿

五经文字

文徵明

裴休

欧阳通

苏轼

汗

汗
王知敬

南北朝写经

褚遂良

王段墓志

江
褚遂良

江
柳公权

虞世南

江
颜真卿

冯君衡墓志

南华真经

度人经

老子道德经

文选

求

冲

苏轼

赵孟頫

王知敬

黄庭坚

杨汲

冲
张去奢墓志

褚遂良

颜真卿

颜真卿

虞世南

欧阳询

智永

欧阳通

欧阳通

柳公权

裴休

颜师古

汉书

史记燕召公

玄言新记明老部

文选

本际经圣行品

老子道德经

春秋左传昭公

春秋谷梁传集解

王居士砖塔铭

赵之谦

求 求

信行禅师碑

昭仁墓志

周易王弼注卷

无上秘要卷

董明墓志

没 殷玄祚

汰 颜真卿

沧 颜真卿

吊比干文

颜真卿

薛曜

没 欧阳询

柳公权

柳公权

颜真卿

文徵明

没 泉男产墓志

霍汉墓志

李良墓志

叔氏墓志

泛 颜真卿

褚遂良

欧阳通

殷玄祚

汩

王夫人墓志

九经字样

冲 欧阳询

泛

昭仁墓志

吊比干文

五经文字

李良墓志

五经文字

颜真卿

欧阳通



沈 李瑞清

沉 樊兴碑

沈 信行禅师碑

沈 霍汉墓志

沈 薄夫人墓志

沦 黄道周

沈 五经文字

沈 史记燕召公

沈 赵孟頫

沈 赵佶

沦 褚遂良

沦 颜师古

沦 虞世南

沦 裴休

沦 欧阳通

汾 王知敬

沐 五经文字

沐 颜真卿

沐 欧阳通

沐 柳公权

沐 欧阳询

汾 殷令名

沐 永泰公主墓志

沐 张明墓志

沐 无上秘要卷

沌 无上秘要卷

汾 昭仁墓志

汾 颜真卿

汾 欧阳通

汾 薛曜

赵佶

赵孟頫

王知敬

殷玄祚

决 决

五经文字

柳公权

欧阳通

颜真卿

褚遂良

颜师古

老子道德经

度人经

玉台新咏卷

文选

智永

维摩诘经卷 柳公权

王知敬

薛曜

沙 沙

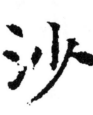

信行禅师碑

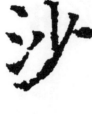

樊兴碑

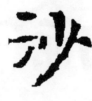

昭仁墓志

金刚般若经

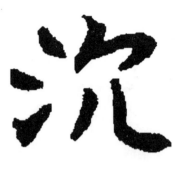

宋夫人墓志

古文尚书卷

殷玄祚

欧阳询

欧阳通

颜真卿

张通墓志

昭仁墓志

罗君副墓志

康留买墓志

御注金刚经

汤 湯

颜真卿

永泰公主墓志

古文尚书卷

裴休

褚遂良

智永

虞世南

智永

赵佶

赵孟頫

汪

颜人墓志

张明墓志

颜真卿

沛 沛

五经文字

欧阳通

古文尚书卷

张猛龙碑

颜人墓志

王训墓志

颜真卿

汪 汪

颜真卿

颜师古

汽 汽

五经文字

沂 沂

本际经圣行品

颜真卿

褚遂良

颜师古

沃 沃

昭仁墓志

五经文字

波	波	溝	沔	湯	湯
欧阳询	宋夫人墓志			赵佶	
波	波	溝	沔 泐	汲	湯
颜真卿		颜真卿			王知敬
波	波	泄 泄	泄 泄	汲	
	昭仁墓志	赵孟頫	五经文字	裴休	
波	波	泄 泄	沟 溝	汲	汲 汲
颜师古	无上秘要卷			王知敬	王宠
波	波	波 波	溝	汲	汲
褚遂良	柳公权	度人经		殷令名	
波	波	波	溝	沔 沔	汲
王知敬	虞世南	樊兴碑			褚遂良
波	波	波	溝	沔	汲
薛曜	欧阳通	信行禅师碑	五经文字	五经文字	颜师古

波
赵之谦

泊
赵构

泊
董其昌

法（法）
龙藏寺碑

波
张朗

泊（泊）
昭仁墓志

泊
褚遂良

泊
颜真卿

法
张去奢墓志

法
韦顼墓志

法
无上秘要卷

法
维摩诘经卷

法
金刚般若经

灋
五经文字

法
老子道德经

法
本际经圣行品

法
柳公权

法
虞世南

法
御注金刚经

法
颜真卿

法
欧阳通

法
欧阳询

法
褚遂良

法
颜师古

法
蔡襄

赵佶

法
赵孟頫

法
王知敬

洣（洣）

洣
五经文字

河（河）

河
樊兴碑

张猛龙碑

沮	河	河	河		
张猛龙碑	张朗	虞世南	文选	孔颖达碑	
沮	河	河	河		河
魏墓志	殷玄祚	裴休	度人经	李寿墓志	龙藏寺碑
沮	河	河	河	河	河
五经文字	于立政	褚遂良	智永	崔诚墓志	泉男产墓志
沮	河	河	河		河
包世臣	赵佶	颜真卿	颜师古	韦顼墓志	永泰公主墓志
泪 泪	狄 狱	河	河	河	河
段志玄碑	薛曜	欧阳通	欧阳询	昭仁墓志	张明墓志
涙	泪 沮				
王羲之					

颜真卿

玉台新咏卷

颜真卿

智永

御注金刚经

颜真卿

柳公权

泥

沫

泾

柳公权

赵佶

欧阳通

韩仁师墓志

樊兴碑

颜真卿

九经字样

王宠

段志玄碑

颜真卿

泥

赵孟頫

五经文字

傅山

昭仁墓志

赵孟頫

泌

柳公权

董其昌

黄自元

度人经

泮

永泰公主墓志

泾

欧阳询

欧阳询

昭仁墓志

吴彩鸾

欧阳询

泡

颜真卿

泳

氿

颜真卿

泳

颜师古

泳

褚遂良

泳

柳公权

氿

殷玄祚

注

褚遂良

注

赵孟頫

泡

泡

金刚般若经

泡

五经文字

泡

柳公权

注

颜真卿

注

柳公权

注

欧阳询

注

颜师古

注

欧阳通

泣

王知敬

注 注

泣

郑道昭碑

注

泉男产墓志

注

玄言新记明老部

注

御注金刚经

泣

欧阳询

泣

欧阳通

泣

裴休

泣

柳公权

泣

苏轼

泣

赵构

泣 泣

泣

段志玄碑

泣

李良墓志

泣

张黑女墓志

泣

玉台新咏卷

泣

汉书

况

欧阳询

颜真卿

褚遂良

况

文选

決 決

柳公权

颜真卿

况 况

五经文字

况

御注金刚经

况

文选

決 決

柳公权

虞世南

治

欧阳询

虞世南

泠 泠

泠

五经文字

泠

颜真卿

泠

虞世南

治 治

老子道德经

治

古文尚书卷

治

颜真卿

治

薛曜

治

欧阳询

治

沼 沱

周易王弼注卷

沱

五经文字

沱

洗 洗

五经文字

洗

褚遂良

浅 浅

度人经

柳公权

浅

裴休

欧阳通

浅

颜真卿

沼 沼

赵孟頫

昭仁墓志

褚遂良

樊兴碑

沓 遝

信行禅师碑

赵构

韦顼墓志

度人经

无上秘要卷

郑孝胥

泸 瀘

颜真卿

崔诚墓志

泫 泫

裴休

沸 沸

昭仁墓志

玉台新咏卷

颜师古

文选

泞 濘

杨君墓志

法

褚遂良

泗 泗

昭仁墓志

柳公权

颜师古

虞世南

五经文字

樊兴碑

颜师古

柳公权

泽 澤

颜真卿

英和

洪
孔颖达碑

樊兴碑

无上秘要卷

御注金刚经

颜师古

殷玄祚

洨
颜真卿

活
泉男产墓志

汉书

柳公权

洽 洽
霍汉墓志

薄夫人墓志

御注金刚经

欧阳询

柳公权

欧阳询

赵孟頫

王知敬

王玄宗

薛曜

褚遂良

欧阳通

智永

苏轼

祝允明

洞 洞
贞隐子墓志

无上秘要卷

御注金刚经

度人经

虞世南

颜真卿

赵孟頫

颜真卿

李叔同

王铎

殷玄祚

殷令名

成淑墓志

 洛 柳公权

洹

欧阳询

曹夫人墓志

褚遂良

昭仁墓志

欧阳通

虞世南

赵佶

薄夫人墓志

洛

欧阳通

王玄宗

李迪墓志

殷玄祚

泉男产墓志

洛

霍汉墓志

褚遂良

殷玄祚

王知敬

洹

泉男产墓志

南北朝写经

洪 欧阳通

蔡襄

赵佶

赵孟頫

薛曜

洲 颜真卿

洲 欧阳通

洲 赵孟頫

洲 薛曜

洋 李叔同

洋 薛曜

屈元寿墓志

泉 苏轼

泉 赵孟頫

泉 殷玄祚

洲 洲

昭仁墓志

泉 欧阳询

泉 褚遂良

泉 欧阳通

泉 颜师古

泉 颜真卿

洲 洲

柳公权

泉 玉台新咏卷

泉 御注金刚经

泉 度人经

泉 文选

韦洞墓志

泉 泉

孔颖达碑

泉 韦顼墓志

泉 泉男产墓志

泉 昭仁墓志

洈 洈

五经文字

洈 周易王弼注卷

浹 浹

成淑墓志

浹 欧阳通

王知敬

欧阳通

南北朝写经

钱沣

济

颜师古

五经文字

浑

虞世南

赵孟頫

赵佶

裴休

欧阳询

智永

段志玄碑

虞世南

颜真卿

褚遂良

成淑墓志

张明墓志

冯君衡墓志

段志玄碑

颜真卿

虞世南

颜真卿

赵孟頫

于右任

王宠

何绍基

柳公权

春秋谷梁传集解

柳公权

颜真卿

颜师古

颜真卿

永理

柳公权

洁 潔

洗

柳公权

颜真卿

洸 洸

欧阳通

张朗

测 測

欧阳询

颜真卿

智永

颜真卿

洵 洵

欧阳询

褚遂良

赵佶

赵孟頫

欧阳询

虞世南

昭仁墓志

褚遂良

欧阳询

薛曜

殷玄祚

泚 泚

御注金刚经

洗 洗

褚遂良

柳公权

何绍基

屈元寿墓志

欧阳询

欧阳通

派

于右任

洒 灑

五经文字

津 津

泉男产墓志

津

屈元寿墓志

派 派

樊兴碑

派

郭敬墓志

派

柳公权

派

王知敬

浇 澆

魏墓志

浇

玄言新记明老部

浇

五经文字

浇

何绍基

净

南北朝写经

淨

颜真卿

浄

欧阳通

淨

欧阳询

净

颜师古

淨

赵孟頫

净

颜真卿

浄

御注金刚经

净

本际经圣行品

浄

柳公权

浄

褚遂良

洗

王玄宗

浒 澔

泉男产墓志

净 浄

信行禅师碑

淨

昭仁墓志

淨

度人经

洙

五经文字

虞世南

泰

永泰公主墓志

虞世南

褚遂良

颜师古

褚遂良

溢

五经文字

荥

颜师古

洵

郭敬墓志

于右任

涘

赵之谦

颜真卿

泰

颜师古

颜真卿

欧阳询

柳公权

赵佶

津

王居士砖塔铭

褚遂良

颜师古

颜真卿

赵之谦

御注金刚经

本际经圣行品

文选

虞世南

浮　薛曜

张朗

浈　浈

淟　欧阳通

泉男产墓志

虞世南

欧阳通

苏轼

赵佶

赵孟頫

南华真经

无上秘要卷

古文尚书卷

文选

颜师古

浩　浩

无上秘要卷

褚遂良

钟绍京

灑

薛曜

棨　棨

五经文字

浮　浮

度人经

浊　濁

本际经圣行品

欧阳询

柳公权

欧阳通

颜真卿

赵之谦

洒　灑

五经文字

韦顼墓志

颜真卿

褚遂良

薛曜

张朗

浚
王训墓志

颜真卿

浆
孔颖达碑

颜真卿

浪

昭仁墓志

颜真卿

柳公权

欧阳询

颜师古

涓
王知敬

欧阳询

浸
韦顼墓志

虞世南

赵之谦

涣

苏慈墓志

王夫人墓志

五经文字

浩

度人经

浣
隋墓志

五经文字

颜真卿

浸
赵之谦

浩
颜真卿

赵孟頫

殷玄祚

赵之谦

浣 浣

颜师古

五经文字

昭仁墓志

欧阳通

殷玄祚

褚遂良

五经文字

王段墓志

颜人墓志

薛曜

欧阳询

维摩诘经卷

王训墓志

颜真卿

张朗

虞世南

南华真经

御注金刚经

张明墓志

包世臣

王知敬

涅　涅

柳公权

文选

老子道德经

李良墓志

薛曜

信行禅师碑

颜真卿

欧阳通

杨夫人墓志

流　流

润　永瑆

润

潤　永泰公主墓志

潤　本际经圣行品

潤　欧阳通

潤　颜真卿

赵孟頫

涧　永瑆

澗　昭仁墓志

澗　欧阳询

澗　薛曜

涅　昭仁墓志

滌　五经文字

滌　度人经

滌　颜师古

滌　欧阳询

涤　虞世南

涉　昭仁墓志

涉　欧阳通

涉　柳公权

涉　褚遂良

涉　祝允明

涅　殷玄祚

湟　昭仁墓志

涅　柳公权

涉　玄言新记明老部

涉　五经文字

涅　古文尚书卷

涅　御注金刚经

涅　五经文字

涅　王羲之

涅　裴休

涅　欧阳通

李瑞清

颜真卿

欧阳通

泉男产墓志

褚遂良

殷玄祚

涕

柳公权

欧阳询

屈元寿墓志

海 海

虞世南

涕 海

颜人墓志

苏轼

颜师古

本际经圣行品

张猛龙碑

裴休

南北朝写经

赵孟頫

褚遂良

老子道德经

孔颖达碑

欧阳询

御注金刚经

王知敬

虞世南

文选

昭仁墓志

赵佶

五经文字

智永

裴休

崔诚墓志

刘墉

涩 [涩]

五经文字

颜真卿

浦 [浦]

昭仁墓志

颜真卿

浴
赵佶

赵孟頫

薛曜

浙 [浙]

九经字样

颜真卿

赵孟頫

消
苏轼

文徵明

浴 [浴]

无上秘要卷

智永

颜师古

消
泉男产墓志

度人经

颜师古

欧阳询

柳公权

欧阳通

玉台新咏卷

赵构

消 [消]

樊兴碑

昭仁墓志

张通墓志

汉书

周易王弼注卷

文选

柳公权

欧阳通

渐	淳	淳〔淳〕	湧	浦	
泉男产墓志	欧阳询		薛曜	钱沣	
渐	淳	淳		涷〔涷〕	
董明墓志	颜真卿	康留买墓志		五经文字	
渐	淳	淳	涛	涷	
欧阳询	李瑞清	本际经圣行品	欧阳通	涌〔湧〕	
渐	淳	潯	涌	昭仁墓志	
王知敬	黄道周	五经文字	永瑆	涌	
涿〔涿〕	渐〔渐〕	淳	浥〔浥〕	虞世南	
涿	渐	淳	浥	涌	
五经文字	段志玄碑	玄言新记明老部	颜真卿	黄庭坚	
涿			五经文字		
颜师古			涛〔涛〕		
	淳	涛	淤〔淤〕		
	淳	涛	涛		
	淳		淤		
			樊兴碑		

裴休　五经文字　虞世南

清
张明墓志

淮
王训墓志

凉
柳公权

淬
颜真卿

淡
淡
南华真经

清
霍汉墓志

淮
昭仁墓志

凉
凉

涼
殷玄祚

涼
智永

凉
凉
张猛龙碑

淡
淡
智永

清
康留买墓志

淮
李寿墓志

涼
薛曜

涼
颜真卿

涼
源
张去奢墓志

淡
赵佶

清
李良墓志

淮
王玄宗

清
清

涪
涪

凉
赵佶

涼
五经文字

淡
赵孟頫

淬
淬

清
张猛龙碑

涪
颜真卿

淮
淮

凉
王知敬

凉
欧阳询

淬
五经文字

柳公权

赵孟頫

郑孝胥

淖 [淖]

五经文字

混 [混]

贞隐子墓志

赵之谦

王玄宗

王知敬

涵 [涵]

泉男产墓志

颜真卿

欧阳通

智永

蔡襄

赵孟頫

薛曜

张朗

虞世南

欧阳询

欧阳通

颜真卿

柳公权

裴休

永泰公主墓志

玉台新咏卷

无上秘要卷

文选

褚遂良

颜师古

张通墓志

御注金刚经

老子道德经

度人经

赵之谦

蔡襄

深

欧阳通

深

昭仁墓志

度人经

李瑞清

赵孟頫

欧阳询

御注金刚经

祝允明

王知敬

颜师古

老子道德经

王知敬

薛曜

褚遂良

五经文字

淰

五经文字

欧阳询

殷玄祚

涯

殷令名

智永

柳公权

深

颜真卿

信行禅师碑

裴休

樊兴碑

颜真卿

王训墓志

赵佶

颜真卿

段志玄碑

赵孟頫

赵佶

淫

昭仁墓志

颜人墓志

五经文字

春秋左传昭公

颜师古

颜真卿

欧阳询

颜师古

智永

五经文字

五经文字

渎

颜真卿

王知敬

渠

樊兴碑

五经文字

赵佶

淹

玉台新咏卷

王知敬

殷玄祚

淅

渊

赵孟頫

王宠

淹

郭敬墓志

霍汉墓志

颜真卿

郑孝胥

殷玄祚

渊

无上秘要卷

度人经

智永

颜真卿

虞世南

欧阳询

智永

赵佶

赵孟頫

淑 淑

薄夫人墓志

宋夫人墓志

张通墓志

五经文字

凌 凌

昭仁墓志

五经文字

褚遂良

颜师古

何绍基

渌 渌

玉台新咏卷

张朗

褚遂良

凄 凄

五经文字

欧阳询

涷 涷

五经文字

液 液

褚遂良

赵孟頫

薛曜

赵孟頫

赵之谦

渔 漁

五经文字

颜真卿

淄 淄

颜真卿

游
度人经

遊
文选

遊
阅紫录仪

遊
欧阳询

游
欧阳通

遊
欧阳通

游
康留买墓志

游
韦洞墓志

遊
昭仁墓志

遊
颜人墓志

遊
玉台新咏卷

游
九经字样

温
欧阳通

涑 | 涑

涑
五经文字

游 | 遊

遊
信行禅师碑

游
屈元寿墓志

温
成淑墓志

温
昭仁墓志

温
九经字样

温
文选

温
欧阳询

温
柳公权

温 | 温

温
智永

温
颜真卿

温
赵孟頫

温
赵佶

温
唐寅

漳 | 漳

漳
度人经

淼 | 淼

淼
康留买墓志

淼
褚遂良

淼
王知敬

淼
薛曜

湖

苏轼

赵孟頫

祝允明

郑孝胥

颍 颍

樊兴碑

五经文字

凑 湊

泉男产墓志

颜真卿

欧阳通

湖 湖

文选

颜真卿

渝

殷玄祚

董其昌

王知敬

渤 渤

欧阳通

颜真卿

褚遂良

遊

殷令名

王知敬

薛曜

渝 渝

永泰公主墓志

柳公权

颜真卿

遊

智永

颜师古

赵佶

殷玄祚

黄庭坚

遊

柳公权

裴休

颜真卿

颜真卿

褚遂良

渴 渴
昭仁墓志

渴
李叔同

溃 溃
渍
昭仁墓志

溃
王羲之

溃
赵孟頫

滋
柳公权

滋
赵之谦

滋
赵构

滑 滑
滑
欧阳询

滑
褚遂良

滞
颜真卿

滋
信行禅师碑

滋
老子道德经

滋
颜真卿

滋
虞世南

滞 滞
欧阳通

滞
欧阳询

滞
黄道周

滋 滋

湄 湄
五经文字

滞 滞
南北朝写经

滞
本际经圣行品

滞
柳公权

滞
裴休

颍
柳公权

颍
苏轼

颖
薛曜

滁 滁
滁
颜真卿

滁
苏轼

滁
王宠

薛曜

成淑墓志

褚遂良

渭
孔颖达碑

渭

智永

王知敬

殷玄祚

漾
五经文字

湍
永泰公主墓志

何绍基

褚遂良

赵孟頫

黄庭坚

杨汲

薛曜

颜真卿

欧阳询

郑孝胥

欧阳通

柳公权

裴休

度人经

源
郭敬墓志

段志玄碑

信行禅师碑

源 源

康留买墓志

文选

滨 樊兴碑

玄言新记明老部

褚遂良

欧阳通

漠（漠）

李寿墓志

度人经

滔（滔）

五经文字

柳公权

颜真卿

滔 颜师古

滨（滨）

王莽

滨

济（济）

郑孝胥

济 五经文字

湝（湝）

五经文字

湝 颜师古

湲（湲）

溉 五经文字

文选

湛（湛）

五经文字

颜真卿

湛 欧阳询

颜师古

渥 王知敬

减（减）

五经文字

颜真卿

溉（溉）

渭 赵佶

渭 郑孝胥

渥（渥）

颜真卿

柳公权

吴彩鸾

欧阳通

颜真卿

于右任

溢 溢

薄夫人墓志

五经文字

柳公权

黄庭坚

赵孟頫

何绍基

王知敬

淬 淬

无上秘要卷

度人经

颜真卿

溪 溪

颜真卿

智永

赵佶

等慈寺碑

颜师古

赵孟頫

赵之谦

溟 溟

欧阳通

王知敬

溯 溯

御注金刚经

虞世南

御注金刚经

赵孟頫

度人经

溯 溯

漠

颜真卿

智永

赵佶

薛曜

滥 滥

滴 滴

五经文字

钱沣

潅 潅

颜师古

潢 潢

金刚般若经

欧阳通

准 準

五经文字

颜真卿

柳公权

千唐

满

柳公权

颜师古

欧阳通

智永

溢 溢

欧阳询

溺

虞世南

昭仁墓志

五经文字

满

颜真卿

溺

褚遂良

裴休

金刚般若经

赵之谦

满 滿

溢

黄道周

赵之谦

于右任

溺 溺

樊兴碑

昭仁墓志

欧阳通

潴 潴

柳公权

潺 潺

欧阳询

永瑆

何绍基

演

御注金刚经

本际经圣行品

欧阳通

颜真卿

柳公权

赵孟頫

漱 漱

褚遂良

欧阳询

苏轼

演 演

金刚般若经

泉男产墓志

五经文字

御注金刚经

褚遂良

欧阳询

董其昌

赵孟頫

漆

汉书

欧阳通

赵佶

溥 溥

张去奢墓志

潢

祝允明

郑孝胥

殷玄祚

漆 漆

五经文字

何绍基

玉台新咏卷

颜真卿

褚遂良

颜师古

智永

王知敬

苏轼

赵佶

赵孟頫

颜真卿

智永

欧阳通

欧阳询

澄

智永

赵孟頫

永泰公主墓志

潜

褚遂良

澂

欧阳询

澄

昭仁墓志

颜人墓志

欧阳询

颜师古

赵孟頫

赵之谦

张朗

颜真卿

永瑆

激 激 成淑墓志

五经文字

玉台新咏卷

颜真卿

欧阳通

欧阳询

澌 澌 五经文字

澧 澧 王训墓志

澔 澔 信行禅师碑

颜真卿

潭 成淑墓志

赵孟頫

张朗

李瑞清

薛曜

潘 冯君衡墓志

玉台新咏卷

颜真卿

文选

漏 薛曜

董其昌

潦 潦 五经文字

渍 渍

潭 潭

潘 潘

漏 漏 信行禅师碑

昭仁墓志

南北朝写经

本际经圣行品

欧阳通

颜真卿

濯
颜真卿

濡
五经文字

濼
欧阳询

澶
五经文字

激
柳公权

濯
殷玄祚

濡
欧阳通

濮
欧阳通

澥 澥
褚遂良

濛
五经文字

激
赵孟頫

濯
张朗

濡
褚遂良

濮
王知敬

溢 溢
五经文字

澜 澜
五经文字

激
赵之谦

瀔 瀔
濯 濯
五经文字

濯 濯
永泰公主墓志

濡 濡
王知敬

溢
五经文字

瀾
欧阳通

蔡襄

瀑 瀑
颜真卿

濯
欧阳通

濡
昭仁墓志

濮 濮
周易王弼注卷

澶 澶
无上秘要卷

濛 濛

火（灬）部

火　颜真卿

灰　赵佶

火　苏轼

灰 灰　赵孟頫

火　龙藏寺碑

火　郭敬墓志

火　昭仁墓志

火　文选　度人经

火　裴休

火　欧阳通

火　智永

火　欧阳询　褚遂良

燈　颜真卿

燈　欧阳通

灸 灸　五经文字

灾 灾　本际经圣行品　周易王弼注卷

灰　九经字样

灰　无上秘要卷

灰　颜真卿

燈 燈　灯

燈　金刚经

燈　柳公权　裴休

火　王居士砖塔铭

炳
文徵明

炳
于右任

炯
颜真卿

炯
乌
樊兴碑

乌
玉台新咏卷

炙
欧阳通

炀 煬
煬
五经文字

炳 炳
文选

炳
赵孟頫

炬
昭仁墓志

炬
金刚经

炬
褚遂良

炅 炅
炅
颜真卿

炙 炙
五经文字

炎
虞世南

炎
欧阳询

炎
颜师古

炎
文徵明

炎
王玄宗

炬 炬
颜真卿

炎 炎
炎
孔颖达碑

炎
李良墓志

炎
昭仁墓志

灾
春秋谷梁传集解

灾
裁
五经文字

灾
柳公权

灾
颜真卿

灾
欧阳询

金刚经

五经文字

汉书王莽传残卷

春秋谷梁传集解

智永

褚遂良

屈元寿墓志

老子道德经

文选

度人经

维摩诘经卷

智永

李寿墓志

泉男产墓志

昭仁墓志

永泰公主墓志

贞隐子墓志

颜人墓志

为 为

五经文字

孔颖达碑

郑道昭碑

段志玄碑

樊兴碑

炭 炭

五经文字

颜师古

褚遂良

炮 炮

欧阳询

褚遂良

欧阳通

炽 燵

颜师古

柳公权

王居士砖塔铭

烦
赵孟頫

烦
金刚经

烦
薛曜

烧 **烧**

烧
汉书王莽传残卷

烧
本际经圣行品

烦
古文尚书卷

烦
颜真卿

烦
智永

烦 **烦**
赵佶

热 **熱**

熱
昭仁墓志

熱
颜真卿

熱
智永

熱
于右任

为
赵孟頫

为
董其昌

为
董其昌

为
赵之谦

为
殷令名

为
柳公权

为
颜师古

为
颜真卿

为
徐浩

为
虞世南

为
欧阳询

为
王知敬

为
裴休

为
欧阳通

智永

褚遂良

赵孟頫

王宠

烈 烈

段志玄碑

韦洞墓志

昭仁墓志

颜真卿

烛 燭

霍汉墓志

张黑女墓志

颜真卿

柳公权

虞世南

赵孟頫

烝 烝

柳公权

薛曜

殷玄祚

殷玄祚

何绍基

烁 爍

五经文字

烬 燼

无上秘要卷

度人经

虞世南

褚遂良

柳公权

五经文字

南北朝写经

烟 煙

樊兴碑

永泰公主墓志

昭仁墓志

無
蔡襄

無
董其昌

無
董其昌

薛曜

無
杨汲

無
殷玄祚

無
欧阳询

無
虞世南

無
柳公权

無
王知敬

無
智永

無
颜师古

無
颜人墓志

無
文选

無
金刚经

無
老子道德经

無
褚遂良

無
颜真卿

叔氏墓志

永泰公主墓志

無
泉男产墓志

贞隐子墓志

欧阳通

康留买墓志

無
屈元寿墓志

樊兴碑

孔颖达碑

無
张通墓志

韦洞墓志

王夫人墓志

无
崔诚墓志

烈
王知敬

颜真卿

虞世南

柳公权

烈
欧阳询

无 無

魏栖梧

贞隐子墓志

智永

春秋谷梁传集解

韦洞墓志

赵构

龟山玄篆

烽 烽

樊兴碑

褚遂良

王羲之

五经文字

颜师古

焉 焉

昭仁墓志

欧阳通

颜真卿

玉台新咏卷

虞世南

孔颖达碑

颜真卿

烽

颜师古

焕 焕

裴休

欧阳询

汉书王莽传残卷

段志玄碑

欧阳询

虞世南

柳公权

汉书王莽传残卷

康㽙买墓志

无上秘要卷

张黑女墓志	赵孟頫	焱 焰	焚 焚	赵孟頫	
		颜真卿	周易王弼注卷		
玄言新记明老部	源夫人陈淑墓志	褚遂良	欧阳通	王宠	
春秋谷梁传集解	汉书王莽传残卷	颍 颍		董其昌	
		焦 焦			
本际经圣行品	汉书王莽传残卷	五经文字	虞世南	殷玄祚	
欧阳询	金刚经	然 然	文选	苏轼	焞 焞
柳公权	度人经	孔颖达碑	颜真卿	赵孟頫	五经文字

欧阳通

褚遂良

赵佶

董其昌

祝允明

煐 煐

九经字样

欧阳询

裴休

颜真卿

柳公权

智永

金刚经

赵佶

赵孟頫

照 照

孔颖达碑

昭仁墓志

薛曜

殷玄祚

煌 煌

永泰公主墓志

智永

昭仁墓志

褚遂良

苏轼

蔡襄

赵孟頫

董其昌

虞世南

裴休

颜师古

欧阳通

颜真卿

度人经

欧阳通

褚遂良

欧阳询

张去奢墓志

欧阳询

殷玄祚

营
营

燕
昭仁墓志

樊兴碑

智永

颜真卿

智永

殷玄祚

何绍基

燕
燕

郑道昭碑

熏
赵之谦

煽
煽

昭仁墓志

熟
熟
欧阳通

金刚经

熊
祝允明

赵之谦

鲜于枢

殷令名

熏
熏

信行禅师碑

柳公权

熙 熙
熙

大像寺碑铭

赵孟頫

李瑞清

熊 熊
熊

五经文字

颜真卿

燨

爛

五经文字

爟

五经文字

爝

度人经

爨 五经文字

燨

金刚经

爨

颜真卿

燥

五经文字

燥

颜真卿

燿

颜真卿

燿

度人经

爛

颜真卿

燎

柳公权

燨

文徵明

燎

郑孝胥

燥

赵之谦

爆 爆

颜师古

燨

颜真卿

营

颜真卿

营

王知敬

营

赵孟頫

燨 燨

九经字样

燎 燎

燎

昭仁墓志

爪（爫）部

爪

段志玄碑

爪

昭仁墓志

颜真卿

殷玄祚

吴彩鸾

争

五经文字

老子道德经

褚遂良

颜师古

颜真卿

王知敬

苏轼

钱沣

爱

郑道昭碑

颜真卿

柳公权

褚遂良

欧阳询

欧阳通

樊兴碑

宋夫人墓志

张去奢墓志

王训墓志

玄言新记明老部

五经文字

张明墓志

父 父

王段墓志

樊兴碑

李迪墓志

郑道昭碑

父
部

王训墓志

韦顼墓志

褚遂良

韦顼墓志

颜师古

智永

崔诚墓志

虞世南

春秋左传昭公

赵孟頫

汉书

赵构

屈元寿墓志

颜真卿

郑孝胥

玉台新咏卷

永泰公主墓志

殷玄祚

王宠

柳公权

欧阳询

薛曜

爵 爵

爻 部

九经字样

欧阳通

赵孟頫

殷玄祚

张朗

智永

裴休

颜真卿

柳公权

欧阳询

爾 尔

张明墓志

度人经

金刚经

维摩诘经卷

颜真卿

爽 爽

柳公权

欧阳通

虞世南

苏轼

祝允明

薛曜

张琮碑

薄夫人墓志

度人经

欧阳通

颜真卿

颜师古

郑孝胥

片（爿）部

片　床　版　牍　牒　墙

牒　颜真卿

牒　赵孟頫

牒　王宠

墙　五经文字

牆　颜真卿

牘　郑孝胥

牒　牒

牒　王居士砖塔铭

牒　智永

牒　欧阳询

版　五经文字

牍　牍

牍　薄夫人墓志

牍　颜真卿

牍　赵构

牍　欧阳询

床　智永

床　柳公权

牀　颜真卿

牀　王知敬

床　薛曜

版　版

版　殷玄祚

片　片

片　黄庭坚

片　欧阳通

片　薛曜

床　牀

牀　五经文字

版　康留买墓志

欧阳通

欧阳通

牛 牛

牛

周易王弼注卷

牛

颜真卿

牛

柳公权

牛

裴休

牛

欧阳询

牛（牛）部

御注金刚经

颜真卿

欧阳通

赵孟頫

殷玄祚

牙 牙

牙

龙藏寺碑

牙

昭仁墓志

牙

九经字样

牙

无上秘要卷

牙

部

墙 墙

祝允明

墙

殷玄祚

物 颜师古

物 李迪墓志

牧 褚遂良

牟 柳公权

牝 褚遂良

牛 褚遂良

物 王知敬

物 春秋左传昭公

牧 欧阳通

年 赵孟頫

牝 俞和

牛 苏轼

物 欧阳通

物 九经字样

牧 欧阳询

牟　牟

牝　牝

物 虞世南

物 老子道德经

牧 颜真卿

牟 董其昌

牟 九经字样

牛 殷玄祚

物 颜真卿

物 智永

牧 赵孟頫

牟 赵之谦

牟 春秋左传昭公

牝 老子道德经

物　物

牧　牧

物 欧阳询

物 段志玄碑

牧 樊兴碑

牟 颜真卿

牝 五经文字

特
玄言新记明老部

特
欧阳通

特
智永

特
颜真卿

特
柳公权

特
欧阳询

荦 荦

荦
五经文字

荦
王铎

特 特
康留买墓志

特
王训墓志

牲
赵孟頫

牵 牵

牵
汉书王莽传残卷

牵
文选

牵
颜真卿

牵
赵之谦

窂
颜师古

牲 牲

牲
古文尚书卷

牲
春秋谷梁传集解

牲
颜真卿

牲
柳公权

物
裴休

窂 窂

窂
段志玄碑

窂
于仙姬墓志

窂
五经文字

窂
汉书王莽传残卷

物
褚遂良

物
赵佶

物
赵孟頫

物
张朗

物
殷玄祚

牛（牛）部　牺牿轻犁惇犀犊犆犒犠犦

牺　特
虞世南
徐浩
赵孟頫
殷玄祚
牺　犠
五经文字

犠
牿　牿
褚遂良
周易王弼注卷
五经文字
轻　牼
五经文字

犁　犁
五经文字
柳公权
虞世南
惇　惇
五经文字

犀　犀
五经文字
颜真卿
欧阳询
欧阳通
犊　犊
五经文字

犒
智永
颜师古
赵孟頫
犆　犆
五经文字

犒　犒
五经文字
柳公权
犦　犦
五经文字
犒　犒
五经文字

犪 【犪】

犪

五经文字

犬（犭）部

犬 【犬】

犬

昭仁墓志

犬

五经文字

犬

裴休

犯 【犯】

犯

昭仁墓志

犯

度人经

五经文字

犯

柳公权

犯

王知敬

犯

颜真卿

犯

赵孟頫

犮 【犮】

犮

九经字样

狄 【狄】

狄

李良墓志

狄

李寿墓志

狄

春秋谷梁传集解

狄

九经字样

狄

颜师古

狄

黄庭坚

狄

赵之谦

狂 【狂】

狂

五经文字

狄

颜真卿

狐 狐	状	猶	猶	猶	狂
狐	于右任	董其昌	颜师古	春秋左传昭公	南北朝写经
五经文字	狗 狗	状 状	猶	猶	颜师古
柳公权	老子道德经	五经文字	智永	文选	颜真卿
狐	猶	状	猶	猶	狂
赵孟頫	狗	柳公权	欧阳通	维摩诘经卷	柳公权
狐	五经文字	状	猶	猶	狂
董其昌	猶	颜真卿	王知敬	欧阳询	文徵明
狐	颜真卿	状 狛	猶	猶	狂
张朗 狭 狭	狛 狛	颜师古	柳公权	褚遂良	董其昌
狭	狗	状	猶	猶	犹 猶
老子道德经	颜真卿	王玄宗	虞世南	颜真卿	

獲
智永

獲
柳公权

獲
赵孟頫

猃 獫

猃 猖

猖
柳公权

狼
文徵明

狼
殷玄祚

获 獲

獲
昭仁墓志

獲
玉台新咏卷

獲
颜真卿

獄
赵孟頫

獄
郑孝胥

狼 狼

狼
昭仁墓志

狼
颜真卿

狼
王知敬

狼
苏轼

獨
董其昌

獨
殷玄祚

狱 獄

獄
张去奢墓志

獄
度人经

獄
无上秘要卷

獄
欧阳询

獨
欧阳通

獨
颜真卿

獨
褚遂良

獨
裴休

獨
赵佶

獨
董其昌

狭
颜真卿

狭
裴休

独 獨

獨
樊兴碑

獨
泉男产墓志

獨
永泰公主墓志

獨
文选

献 獻	猴 猨	猗 猩	猛 搜	猜 猛	猎 獵
獻 五经文字	欧阳通	颜师古	赵孟頫	颜真卿	颜真卿
獻 春秋谷梁传集解	猨 猨 文选	猩 猩 五经文字	搜 搜 五经文字	猛 猛 张猛龙碑	獵 獵 五经文字
獻 御注金刚经	猨 颜真卿	猷 猷 御注金刚经	猘 猘 九经字样	猛 欧阳询	獵 虞世南
獻 颜师古	猨 欧阳通	猷 颜真卿	猗 猗	猛 颜真卿	獵 颜真卿
獻 欧阳询	猿 猿	猴 猴	猗 颜真卿	猛 柳公权	獵 永瑆
獻 赵孟頫	猿 黄庭坚				猜 猜

颜真卿

赵佶

祝允明

獝 [玃]

度人经

赵佶

祝允明

兽 [獸]

昭仁墓志

虞世南

颜师古

欧阳通

欧阳询

欧阳通

颜师古

虞世南

王知敬

獭 [獭]

五经文字

猷 [猷]

郭敬墓志

度人经

柳公权

颜真卿

文徵明

苏过

獠 [獠]

五经文字

獝 [獝]

五经文字

颜师古

王（玉）部

王 王

欧阳通

虞世南

颜师古

王知敬

智永

度人经

欧阳询

颜真卿

柳公权

褚遂良

裴休

颜真卿

智永

徐浩

董其昌

赵佶

薛曜

玉 玉

柳公权

褚遂良

欧阳通

虞世南

欧阳询

张猛龙碑

王训墓志

文选

老子道德经

度人经

珔

欧阳询

珠
孔颖达碑

珠
永泰公主墓志

珠
柳公权

珠
智永

珠
欧阳通

珍
智永

珍
颜师古

珍
颜真卿

珍
赵佶

珠 珠
金刚经

璟
欧阳通

璟
智永

環
赵佶

瓖
董其昌

珍 珖
珠

玮 珨
智永

环 環
颜真卿

環
褚遂良

環
金刚经

现
金刚经

现
颜真卿

現
褚遂良

現
柳公权

現
赵孟頫

珨 瑲
五经文字

玉
赵佶

玉
张朗

玉
殷玄祚

珨 珨
珨
五经文字

环
欧阳通

现 現

龟山玄篆

欧阳询

欧阳通

瑞 瑞

黄道周

玺 玺

文徵明

班 班

珪

文徵明

薛曜

珠

颜真卿

褚遂良

柳公权

赵孟頫

孔颖达碑

樊兴碑

欧阳通

珈 珈

金刚经

褚遂良

莹 莹

王知敬

永泰公主墓志

颜真卿

颜真卿

颜真卿

珪 珪

虞世南

郑孝胥

欧阳询

颜师古

张朗

康留买墓志

琬（琬）

颜真卿

殷玄祚

琳（琳）

永泰公主墓志

度人经

颜真卿

五经文字

柳公权

欧阳询

欧阳通

赵孟頫

薛曜

琅（琅）

玄言新记明老部

颜真卿

欧阳询

赵孟頫

琼（瓊）

殷玄祚

理

欧阳询

柳公权

颜师古

欧阳通

赵孟頫

瑣

颜真卿

永瑆

理（理）

金刚经

颜真卿

祝允明

褚遂良

珚（珚）

五经文字

璓（璓）

五经文字

瑣（瑣）

五经文字

欧阳通

瑕

赵孟頫

瑜

金刚经

瑜

柳公权

瑜

颜师古

瑟

欧阳通

瑟

智永

瑟

赵孟頫

瑟

傅山

瑕 瑕

智永

瑕

欧阳询

琴

祝允明

琴

薛曜

瑟 瑟

颜人墓志

瑟

张诠墓志

琛

欧阳询

琴 琴

琴

贞隐子墓志

琴

张诠墓志

琴

颜真卿

琴

智永

琳

文徵明

琮

颜真卿

璂

五经文字

琪

薛曜

琰

琮 琮

琰 琰

成淑墓志

琪 琪

昭仁墓志

琪

薛曜

琛 琛

贞隐子墓志

欧阳通

颜真卿

璨　

无上秘要卷

裴休

璧　璧

智永

璇

颜师古

璇

薛曜

璠　璠

颜人墓志

璩　璩

璜

崔诚墓志

璋　璋

霍汉墓志

璋

康留买墓志

璋

颜真卿

璇　璇

昭仁墓志

璃　璃

柳公权

璃

赵之谦

璜　璜

杨君墓志

璜

瑶　瑶

柳公权

瑶

褚遂良

瑶

赵孟頫

瑶

张朗

薛曜

瑞

颜真卿

瑞

欧阳询

瑞

欧阳通

瑞

虞世南

璃　璃

五经文字

甑 甑

永瑆

甄 甄

五经文字

颜师古

欧阳通

瓮 甕

颜真卿

瓦 瓦

颜真卿

瓴 瓴

颜师古

瓶 瓶

欧阳通

瓦部

瓘 瓘

五经文字

颜真卿

壁 壁

褚遂良

颜真卿

虞世南

欧阳询

柳公权

五经文字

颜真卿

赵孟頫

欧阳通

智永

虞世南

欧阳询

赵孟頫

褚遂良

率 率

赵孟頫

五经文字

柳公权

御注金刚经

玄 玄

虞世南

欧阳询

褚遂良

颜师古

颜真卿

韦洞墓志

玄

部

禹 禹

五经文字

欧阳询

蔡襄

禽 禽

五经文字

欧阳通

赵佶

内

部

甘部

甘 甘

甚 甚

董其昌

金刚经

颜真卿

赵孟頫

祝允明

老子道德经

柳公权

欧阳询

裴休

智永

董其昌

赵孟頫

九经字样

木际经

智永

欧阳询

诸经要集

度人经

颜真卿

生

樊兴碑

颜人墓志

金刚般若经

诸经要集

周易王弼注卷

生

欧阳询

褚遂良

虞世南

颜真卿

欧阳通

生

维摩诘经卷

颜师古

智永

柳公权

裴休

赵孟頫

生

张朗

殷玄祚

赵之谦

产

史记燕召公

欧阳询

产

颜真卿

殷玄祚

生
部

用 部

用

樊兴碑

叔氏墓志

老子道德经

御注金刚经

南华真经

用

褚遂良

颜真卿

柳公权

裴休

虞世南

智永

苏轼

祝允明

董其昌

董其昌

甫

樊兴碑

欧阳通

颜真卿

九经字样

欧阳询

褚遂良

董其昌

郑孝胥

田

部

春秋左传昭公

文选

度人经

颜真卿

智永

颜师古

王知敬

欧阳询

柳公权

祝允明

张明墓志

度人经

玄言新记明老部

诸经要集

御注金刚经

王羲之

欧阳通

何绍基

杨汲

文选

智永

虞世南

柳公权

欧阳询

颜真卿

褚遂良

智永

欧阳通

欧阳询

柳公权

赵孟頫

殷玄祚

祝允明

男 男

诸经要集

老子道德经

汉书

颜真卿

赵孟頫

申 申

五经文字

颜真卿

智永

宙 畝

颜真卿

欧阳通

欧阳询

柳公权

颜师古

申 申

玄言新记明老部

南华真经

王知敬

褚遂良

甲 甲

欧阳询

颜真卿

裴休

赵孟頫

祝允明

甸 **甸**
褚遂良

欧阳通

阤 **阤**
樊兴碑

五经文字

欧阳通

画 **畫**
五经文字

智永

颜真卿

赵佶

金农

董其昌

薛曜

毕 **畢**
本际经圣行品

王羲之

虞世南

欧阳通

颜真卿

褚遂良

颜师古

柳公权

黄自元

畏 **畏**

御注金刚经

本际经圣行品

智永

颜真卿

赵孟頫

裴休

祝允明

柳公权

界 **界**
无上秘要卷

欧阳询

異
赵孟頫

略 略

略
昭仁墓志

略
本际经圣行品

略
王羲之

略
欧阳询

略
欧阳通

異
文选

異
九经字样

異
智永

異
柳公权

異
颜师古

異
欧阳通

異
董其昌

留

留
王玄宗

留
薛曜

异 異

異
叔氏墓志

異
本际经圣行品

異
南华真经

留
樊兴碑

留
玉台新咏卷

留
九经字样

留
颜真卿

留
赵构

留
赵孟頫

畀
董其昌

界
董其昌

畜 畜

畜
五经文字

畜
周易王弼注卷

畜
老子道德经

留 留

界
南北朝写经

界
金刚般若经

界
颜真卿

界
柳公权

界
裴休

界
颜师古

薛曜

刘墉

疆
欧阳通

颜师古

裴休

王知敬

祝允明

董其昌

畿
五经文字

颜真卿

虞世南

智永

裴休

赵佶

度人经

玄言新记明老部

柳公权

欧阳询

褚遂良

九经字样

王知敬

祝允明

当

维摩诘经卷

御注金刚经

颜真卿
裴休

文徵明

畴

韦洞墓志

包世臣

欧阳通

疑

颜真卿

柳公权

欧阳通

赵孟頫

薛曜

疋　

颜真卿

魏栖梧

疑

樊兴碑

周易王弼注卷

智永

疋
部

殷玄祚

黄道周

苏轼

韦顼墓志

九经字样

欧阳通

黄道周

叠　疊

疲
文选

疲
智永

疲
欧阳通

疲
赵孟頫

疲
祝允明

病 病

病
文选

疾
文选

疾
赵孟頫

疾
欧阳询

疾
殷玄祚

疲 疲

疲
御注金刚经

疾
虞世南

疾
颜真卿

疾
欧阳通

疾
王知敬

疾
度人经

痍
本际经圣行品

痍
度人经

疾 疾

疾
曹夫人墓志

疾
薄夫人墓志

疗 療
疗
樊兴碑

療
王训墓志

疢 疢

疢
段志玄碑

疢
柳公权

疫 疫

广
部

癣
永泰公主墓志

癣
颜真卿

瘫
昭仁墓志

瘗
五经文字

瘠
五经文字

瘠
杨汲

瘠
殷玄祚

癣 癣
五经文字

瘉 瘉
瘗 瘗
五经文字

瘥 瘥
郭敬墓志

瘥 瘥
五经文字

癣 癣

痛 痛
赵孟頫

痛 痛
九经字样

痛
欧阳通

痼 痼
瘗 瘗
欧阳询

痛
康留买墓志

痛
颜真卿

痛
欧阳询

痛
欧阳通

病
裴休

病
颜真卿

病
赵孟頫

痒 癢
五经文字

痛 痛
五经文字

痛
曹夫人墓志

癶
部

癸 癸

王训墓志

殷令名

五经文字

苏轼

登 登

欧阳通

王羲之

褚遂良

永泰公主墓志

颜真卿

玉台新咏卷

智永

智永

颜师古

颜师古

欧阳通

智永

登 登

文选

褚遂良

柳公权

颜真卿

祝允明

欧阳询

发 發

贞隐子墓志

金刚般若经

玄言新记明老部

御注金刚经

白 百

宋夫人墓志

李良墓志

李迪墓志

御注金刚经

老子道德经

度人经

百 百

裴休

智永

虞世南

王知敬

欧阳通

颜师古

祝允明

白 白

度人经

金刚般若经

玄言新记明老部

文选

柳公权

褚遂良

白
部

颜真卿

蔡襄

董其昌

赵孟頫

欧阳询

褚遂良

虞世南

欧阳通

颜师古

王知敬

赵佶

皇 皇

霍汉墓志

文选

王知敬

颜真卿

徐浩

裴休

智永

欧阳询

金刚般若经

褚遂良

虞世南

柳公权

的 的

玄言新记明老部

智永

赵孟頫

薛曜

皆 皆

文选

欧阳询

裴休

虞世南

欧阳通

颜师古

赵之谦

欧阳询

王知敬

智永

褚遂良

颜真卿

皇 褚遂良

皇 智永

皇 欧阳通

皇 柳公权

皇 欧阳询

皇 杨汲

皇 王宠

皋 皋

皋 颜真卿

皋 蔡襄

皎 皎

皎 欧阳询

皎 褚遂良

皎 柳公权

皓 皓

皓 无上秘要卷

皓 欧阳通

皓 王宠

皤 皤

皤 五经文字

皤 周易王弼注卷

皿 部

盂 盂

盂 春秋左传昭公

盂 柳公权

盈 盈

盈 昭仁墓志

盈 度人经

盈 颜真卿

五经文字

玉台新咏卷

裴休

智永

欧阳询

王训墓志

老子道德经

柳公权

智永

颜真卿

盛 盛

欧阳通

永瑝

盏 盏

冯君衡墓志

五经文字

盗 盗

昭仁墓志

韦洞墓志

张去奢墓志

五经文字

玄言新记明老部

欧阳询

颜真卿

虞世南

颜师古

柳公权

裴休

祝允明

监 监

智永

赵孟頫

殷玄祚

益 益

韦洞墓志

欧阳询

卢 欧阳通

裴休

赵孟頫

盡

颜真卿

盡

董其昌

五经文字

盧

颜真卿

靈

欧阳询

盡

褚遂良

盡

虞世南

盡

赵孟頫

欧阳通

尽 盡

盡

文选

盡

五经文字

盡

无上秘要卷

盡

柳公权

盤

颜师古

盤

颜真卿

盤

赵孟頫

盟 盟

盟

度人经

盟

欧阳通

褚遂良

颜师古

欧阳通

虞世南

盛

赵孟頫

盘 盤

目 部

目

度人经

王羲之

柳公权

颜师古

欧阳询

直 直

董其昌

董其昌

欧阳询

祝允明

颜真卿

张朗

智永

韦顼墓志

老子道德经

文选

欧阳询

颜真卿

董其昌

智永

直

欧阳通

虞世南

杨汲

董其昌

何绍基

相 相

樊兴碑

崔诚墓志

老子道德经

龟山玄篆

裴休

虞世南

颜师古

睧眺	真	真	省	相
春秋谷梁传集解	裴休	度人经	董其昌	褚遂良
眺 睧	欧阳询	王羲之	眉 眉	殷玄祚
张矩墓志	赵孟頫	颜真卿	五经文字	眇 眇
智永	董其昌	柳公权	颜真卿	无上秘要卷
颜师古	董其昌 睧 睧	欧阳通	真 真 玄言新记明老部	颜真卿
祝允明	五经文字	褚遂良	张去奢墓志 金刚经	赵孟頫 欧阳询

赵之谦

度人经

五经文字

睇 睇

薛曜

金刚经

褚遂良

柳公权

欧阳通

董其昌

金刚经

裴休

欧阳询

王知敬

颜真卿

春秋谷梁传集解

汉书王莽传残卷

南华真经

度人经

南北朝写经

无上秘要卷

眅 眅

五经文字

众 眾

张通墓志

五经文字

眷 眷

玉台新咏卷

颜真卿

眼 眼

金刚经

本际经圣行品

柳公权

目部 睍睹睦督睢睔睫瞍瞀瞑瞋瞒瞞

睍 五经文字	睫 睫 昭仁墓志	督 颜真卿	督 韦洞墓志	睦 颜真卿	睍 睍 五经文字
瞋 瞋 本际经圣行品	瞍 瞍 五经文字	睢 睢 五经文字	督 韦顼墓志	睦 智永	睹 睹 史记燕召公
瞋 董其昌	瞀 瞀 五经文字	睢 颜真卿	督 张去奢墓志	睦 褚遂良	睹 颜真卿
瞒 瞒 五经文字	瞀 瞀 五经文字	睢 欧阳询	督 五经文字	睦 赵佶	睦 睦 老子道德经
	瞑 瞑 五经文字	瞀 瞀 颜真卿	督 柳公权	督 督 樊兴碑	
		瞒 瞒 五经文字			

瞿
五经文字

瞿 瞿

瞿
五经文字

瞿 瞿

瞿
五经文字

瞻
赵孟𫖯

矇 矇

矇
信行禅师碑

矇
五经文字

矇
郑孝胥

矇
何绍基

瞿 瞿

瞻
五经文字

瞻
柳公权

瞻
欧阳通

瞻
殷玄祚

瞻
康留买墓志

睍 睍

睍
五经文字

瞻 瞻

瞻
贞隐子墓志

瞻
殷玄祚

瞻
颜师古

曋 曋

曋
五经文字

瞩 瞩

瞩
昭仁墓志

瞩
杨大眼造像记

瞩
吊比干文

瞩
颜师古

瞏 瞏

瞏
五经文字

瞰 瞰

瞰
颜师古

瞰
殷玄祚

了 瞭

瞭
五经文字

矛 部

矛 [矛]
殷玄祚

稍 [稍]
裴休

矜 [矜]
颜真卿

喬 [喬]
五经文字

矛
裴休

矜
李护墓志

褚遂良

赵孟頫

王宠

矢 部

矢 [矢]
昭仁墓志

昭仁墓志

颜真卿

矣 [矣]

矢
昭仁墓志

信行禅师碑

樊兴碑

张琮碑

矣
昭仁墓志

王训墓志

屈元寿墓志

史记燕召公

汉书

本际经圣行品

知 知

欧阳询

苏轼

董其昌

董其昌

殷玄祚

矩 矩

张通墓志

虞世南

颜真卿

裴休

王知敬

欧阳通

褚遂良

本际经圣行品

金刚般若经

南华真经

玄言新记明老部

柳公权

柳公权

柳公权

知 知

颜人墓志

贞隐子墓志

维摩诘经卷

老子道德经

御注金刚经

文选

春秋左传昭公

欧阳询

欧阳通

褚遂良

黄庭坚

殷玄祚

张旭

柳公权

颜真卿

裴休

虞世南

短 短
赵孟頫

矫 矫

矩
韦顼墓志

短
王居士砖塔铭

张明墓志

短 矧
颜真卿

矩
欧阳询

篗 篗

短
昭仁墓志

矫
春秋左传昭公

矩
欧阳询

篗
颜师古

文选

矫
智永

矩
柳公权

短
颜真卿

矫
欧阳询

矧
虞世南

矩
颜师古

短
智永

矫
欧阳通

矧
千唐

矩
赵佶

石
部

石

张通墓志

石

王居士砖塔铭

文选

度人经

春秋谷梁传集解

石

信行禅师碑

石

樊兴碑

石

段志玄碑

石

王训墓志

虞世南

石

欧阳通

石

赵孟頫

石

屈元寿

石

董其昌

砂

文选

石

颜真卿

石

柳公权

石

裴休

石

欧阳询

石

褚遂良

褚遂良

赵之谦

砌

砌

颜真卿

砌

欧阳询

砆

古文尚书卷

昭仁墓志

薛曜

礎

沈尹默

碑 碑

孔颖达碑

昭仁墓志

碑

柳公权

欧阳通

五经文字

碎

柳公权

董其昌

碁 碁

欧阳通

碍 礙

裴休

硕 硕

孔颖达碑

硕

周易王弼注卷

硕

魏栖梧

硕

于右任

碎 碎

康留买墓志

裴休

破

颜师古

破

柳公权

破

欧阳通

破

赵孟頫

破

老子道德经

五经文字

砥 砥

樊兴碑

砥

史记燕召公

砥

欧阳通

破 破

研 研

信行禅师碑

研

王羲之

研

智永

研

欧阳通

研

董其昌

砠 砠

示 示

信行禅师碑

钟繇

示（礻）部

王羲之

徐浩

磨

欧阳询

磨

颜真卿

磨

碧

欧阳询

碧

赵佶

智永

薛曜

磨 磨

碣

褚遂良

碣

祝允明

碧 碧

碑

殷玄祚

碑

裴休

碑

赵孟頫

碣 碣

柳公权

欧阳询

磨

欧阳通

无上秘要卷

信行禅师碑

颜真卿

智永

示（礻）

祕
昭仁墓志

祆
颜真卿

祉
薄夫人墓志

祉
徐浩

祉
欧阳询

祉
褚遂良

祈

祈
信行禅师碑

祈
阅紫录仪

祈
柳公权

祈
褚遂良

祈
赵之谦

祆 祆

祆
赵之谦

社
汉书

社
欧阳询

社
黄庭坚

社
于立政

社
赵之谦

社
颜真卿

禮
褚遂良

禮
颜师古

禮
赵孟頫

社 社

社
李寿墓志

示

董其昌

禮
薄夫人墓志

禮
永泰公主墓志

礼
老子道德经

礼
柳公权

禮
欧阳询

示
苏轼

礼 禮

礼
昭仁墓志

礼
李良墓志

禮
姚勖墓志

秘
五经文字

祕
欧阳通

祕
褚遂良

神

神
张通墓志

神
李良墓志

神
维摩诘经卷

祚
颜真卿

祚
颜师古

祢 禰
颜真卿

祢
秘 祕
信行禅师碑

秘
孔颖达碑

祗
赵佶

祗
王玄宗

祗
赵之谦

祚 祚
欧阳通

祖
智永

祇
郑孝胥

祇
董其昌

祗 祗
五经文字

祗
古文尚书卷

祗
赵构

祇
郑孝胥

祇
古文尚书卷

祇
颜真卿

祇
柳公权

祇
褚遂良

祇
赵孟頫

祖
欧阳通

祉
永瑆

祉
殷玄祚

祉
赵之谦

祇 祇

738

祥 祥

颜真卿

姚勖墓志

祖 祖

玄言新记明老部

孔颖达碑

裴休

张通墓志

樊兴碑

颜真卿

度人经

樊兴碑

苏轼

屈元寿墓志

孔颖达碑

欧阳通

柳公权

柳公权

赵孟頫

郭敬墓志

张黑女墓志

赵孟頫

虞世南

欧阳询

柳公权

阅紫录仪

薄夫人墓志

薛曜

欧阳询

赵佶

欧阳询

李迪墓志

殷令名

褚遂良

禅　禪

禪　颜师古

禪　颜真卿

禪　智永

禪　欧阳询

禪　裴休

禪　赵孟頫

禄　汉书

禄　徐浩

禄　王知敬

禄　颜真卿

禄　欧阳询

禄　赵孟頫

祭　赵佶

祭　赵孟頫

祭　祝允明

禄　禄

禄　泉男产墓志

禄　姚勖墓志

禄　张黑女墓志

祭　汉书

祭　徐浩

祭　颜真卿

祭　智永

祭　欧阳通

祭　姚勖墓志

福　春秋左传昭公

福　智永

禍　欧阳询

禍　欧阳通

祭　祭

姚勖墓志

祥　薛曜

祥　吕秀岩

祥　沈尹默

祸　禍

禍　昭仁墓志

禍　老子道德经

禁　禁

樊兴碑

信行禅师碑

李迪墓志

颜真卿

柳公权

福　福

颜人墓志

文选

本际经圣行品

柳公权

欧阳通

福

智永

颜师古

殷玄祚

祝允明

禾　部

禾　禾

颜真卿

殷玄祚

私　私

姚勖墓志

王知敬

裴休

秀　秀

郑孝胥

颜人墓志

始平公造像记

度人经

欧阳询

秩
韦洞墓志

秩
柳公权

秩
颜真卿

秦 秦
昭仁墓志

秦
五经文字

科
颜真卿

科
欧阳通

科
祝允明

秩 秩

秩
屈元寿墓志

耕
度人经

秋
颜真卿

秋
虞世南

秋
苏轼

科 科

科
孔颖达碑

秋 秋

秋
段志玄碑

秋
樊兴碑

秋
王训墓志

秋
宝夫人墓志

秋
永泰公主墓志

秋
龟山玄篆

種
柳公权

種
颜真卿

種
薛曜

種
董其昌

種
董其昌

種
于右任

秀
虞世南

秀
赵孟頫

秀
殷玄祚

种 種

種
南北朝写经

種
阅紫录仪

穀
永泰公主墓志

穀
五经文字

稽 稽

稽
张矩墓志

稽
阅紫录仪

稽
颜真卿

穗
欧阳询

穗
赵孟頫

稚 稚

稚
颜真卿

稊 稊

稊
五经文字

穀 穀
欧阳通

移
朱耷

移
薛曜

秽 秽

穢
度人经

穢
老子道德经

禾積
傅山

移 移

移
智永

移
欧阳询

移
柳公权

移
颜真卿

積
段志玄碑

積
宝夫人墓志

積
康留买墓志

積
王训墓志

積
欧阳询

積
赵佶

秦
柳公权

秦
颜真卿

秦
赵佶

秦
董其昌

秦
赵孟頫

积 積

穷

究

穴

穴部

穆

稽

窮
宋夫人墓志

窮
王居士砖塔铭

窮
五经文字

窮
文选

窮
王羲之

窮
虞世南

究
五经文字

究
古文尚书卷

兇
褚遂良

究
欧阳通

究
赵孟頫

穷 窮
孔颖达碑

穴 穴
穴
玉台新咏卷

穴
颜师古

穴
裴休

穴
郑孝胥

穴
赵之谦

究 究

六部
部

穆
欧阳通

穆
沈尹默

稽 稽
五经文字

稽
智永

稽
赵㑚

稽
智永

稽
赵孟頫

稽
祝允明

晉
殷令名

穆 穆
穆
樊兴碑

穆
五经文字

颜真卿

于右任

五经文字

黄道周

窗 [窗]

玉台新咏卷

赵孟頫

窥 [窥]

信行禅师碑

褚遂良

沈尹默

突 [突]

昭仁墓志

南北朝写经

颜真卿

霍汉墓志

赵孟頫

空

赵孟頫

穵 [穵]

王夫人墓志

窆 [窆]

王夫人墓志

李良墓志

欧阳通

王夫人墓志

阅紫录仪

柳公权

虞世南

董其昌

董其昌

欧阳询

褚遂良

赵之谦

空 [空]

信行禅师碑

孔颖达碑

立 部

 立

爨宝子碑

昭仁墓志

王夫人墓志

老子道德经 柳公权

颜真卿

褚遂良

苏轼

赵孟頫

董其昌

竞 竞

文选

虞世南

智永

颜真卿

赵佶

赵孟頫

王宠 竟 竟

张去奢墓志

九经字样 柳公权

智永

王知敬

赵孟頫

王宠 章

度人经

阅紫录仪

智永

颜师古

蔡襄

赵孟頫

竦

颜真卿

赵佶

竭

赵孟頫

竦 竦

欧阳询

张朗

端 端

赵孟頫

昭仁墓志

竦 竦

度人经

龟山玄篆

九经字样

裴休

殷玄祚

赵佶

柳公权

赵佶

赵孟頫

董其昌

童

永泰公主墓志

智永

虞世南

王知敬

欧阳通

端 端

孔颖达碑

端

褚遂良

端

柳公权

竭

裴休

竭

柳公权

竹（𥫗）部

竹 竹

王羲之

虞世南

颜师古

颜真卿

赵佶

殷玄祚

笑 笑

傅山

五经文字

九经字样

颜真卿

苏轼

祝允明

颜真卿

笔 筆

赵佶

孔颖达碑

本际经圣行品

智永

欧阳通

颜真卿

祝允明

符 符

昭仁墓志

康留买墓志

符

龟山玄篆

颜师古

颜真卿

柳公权

樊兴碑

董其昌

殷玄祚

筑 築

永泰公主墓志

筑

张通墓志

荸

贞隐子墓志

等

五经文字

等

虞世南

等

赵佶

筌

五经文字

筌

褚遂良

策 策

策

段志玄碑

策

无上秘要卷

等 等

籠

段志玄碑

籠

御注金刚经

籠

欧阳通

籠

颜真卿

籠

欧阳询

筌 筌

茀

柳公权

茀

赵构

茀

董其昌

茀

董其昌

茀

殷玄祚

笼 籠

符

黄道周

第 第

第

孔颖达碑

第

成淑墓志

茀

老子道德经

茀

南华真经

五经文字
簡　簡

昭仁墓志

御注金刚经

褚遂良

欧阳通

柳公权

簡　簡

裴休

笺　笺

叔氏墓志

五经文字

颜真卿

节　節

樊兴碑

信行禅师碑

龟山玄篆

董其昌

智永

欧阳询

裴休

颜真卿

赵佶

智永

董其昌

筵　筵

段志玄碑

欧阳通

颜真卿

祝允明

薛曜

管　管

贞隐子墓志

王羲之

欧阳询

簪 簪

周易王弼注卷

簪

郭敬墓志

簪

永泰公主墓志

簪

颜真卿

籀 籀

篇 篇

度人经

篇

无上秘要卷

篇

颜师古

篇

褚遂良

簋 簋

五经文字

范 範

範

信行禅师碑

張朗

範

赵构

範

欧阳询

篇 篇

五经文字

簫

五经文字

簫

褚遂良

簫

颜师古

篷 篷

赵构

篇

永泰公主墓志

箫

颜真卿

筭

五经文字

筭

欧阳通

筭

颜真卿

筭

董其昌

算

沈尹默

箫 箫

管

颜真卿

管

王知敬

管

赵孟頫

管

薛曜

管

赵之谦

算 算

粒	粉 [粉]	米 [米]		藉	籭
颜真卿		米		欧阳通	欧阳通
粒	粉	米		籙 [籙]	籭
欧阳通	欧阳通	欧阳询		籙	
粜 [粜]	粉	来	米	籙	颜真卿
	欧阳询	欧阳通	部	颜师古	籍 [籍]
粜	粉			籙	籍
颜真卿	赵之谦	籴 [籴]		颜真卿	五经文字
粟 [粟]	粒 [粒]	籴		籙	籍
粟	粒	籴		薛曜	颜真卿
五经文字	柳公权	春秋左传昭公			籍
粟	粒	籴			籍
柳公权	裴休	颜真卿			虞世南

杨君墓志

颜真卿

殷玄祚

糜

五经文字

糠

糊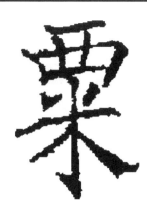

颜真卿

糬 糬

五经文字

粤 粤

龙藏寺碑

颜师古

智永

虞世南

蔡襄

赵孟頫

粺 粺

昭仁墓志

欧阳通

赵孟頫

精 精

文选

颜真卿

欧阳通

褚遂良

颜真卿

文徵明

粹 粹

南华真经

颜真卿

颜真卿

苏轼

粲 粲

五经文字

孔颖达碑

褚遂良

智永

糠

祝允明

糵

五经文字

糸（糹）部

系 系

韦顼墓志

颜真卿

欧阳通

裴休

糺 糺

糺

欧阳询

褚遂良

颜真卿

糾 糾

赵孟頫

丝 絲

絲

虞世南

赵佶

赵孟頫

朱耷

王宠

絲

五经文字

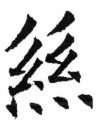

祝允明

絲

殷玄祚

纤 纖

五经文字

颜师古

纖

颜真卿

纲
越国太妃燕氏碑

經
灵飞经

經
无上秘要卷

綱
柳公权

綱
颜师古

綱
颜师古

纷　紛

紛
度人经

紛
智永

紛
颜师古

紛
赵孟頫

紛
殷玄祚

纲　綱
褚遂良

級
颜真卿

纯　純

純
南华真经

純
柳公权

純
颜师古

純
颜真卿

純
永瑆

紀
欧阳通

紀
颜真卿

紀
郑孝胥

纩　纊

纊
玉台新咏卷

级　級
虞世南

約
颜师古

約
赵佶

纪　紀

紀
玉台新咏卷

紀
虞世南

紀
褚遂良

纤　纖
赵孟頫

纖
李瑞清

约　約

約
史记燕召公

約
颜真卿

約
柳公权

纵　縱

信行禅师碑

王羲之

颜真卿

欧阳通

苏轼

赵孟頫

納
欧阳询

納
颜师古

纸　紙

紙
玉台新咏卷

颜真卿

智永

祝允明

綸
颜真卿

綸
颜真卿

綸
褚遂良

纳　納

春秋谷梁传集解

柳公权

王知敬

緯
虞世南

緯
王知敬

欧阳通

董其昌

纶　綸

欧阳通

緯
韦顼墓志

緯
昭仁墓志

緯
永泰公主墓志

欧阳询

欧阳询

納
颜真卿

綱
颜真卿

納
欧阳询

綱
黄道周

赵孟頫

綱
于右任

纬　緯

練 柳公权

練 赵孟頫

詔 欧阳通

絡 颜真卿

紹 柳公权

絽 殷玄祚

紶 五经文字

練 丰坊

練 欧阳询

練 颜真卿

經 董其昌

經 董其昌

经 杨汲

給 颜真卿

紷 柳公权

經 颜真卿

經 裴休

經 欧阳询

經 赵佶

經 祝允明

經 颜真卿

經 褚遂良

經 褚遂良

經 欧阳通

經 智永

縱 文徵明

絨 韦顼墓志

絨 五经文字

絨 欧阳通

經 韦顼墓志

組
祝允明

組
源夫人陆淑墓志

緙
于右任

紳
蔡襄

绅

糸且
傅山

組
泉男产墓志

絃
颜真卿

绎

紳
褚遂良

织

組
颜真卿

絪
颜真卿

絃
智永

緙
颜真卿

紳
欧阳通

織
永泰公主墓志

組
智永

絪
五经文字

絪
颜师古

緙
赵构

紳
颜真卿

織
曹夫人墓志

組
赵佶

絃
虞世南

弦

絃
赵构

緙
文徵明

紳
柳公权

組
王宠

絃
薛曜

組

絃
侯僧达墓志

緙
陆润庠

紳
欧阳询

五经文字

 给

段志玄碑

樊兴碑

柳公权

糸（纟）部　缯终终绝细线绝给

欧阳通

 细

细

度人经

欧阳询

褚遂良

线

五经文字

绉 缬

欧阳通

欧阳通

赵孟𫖯

绝

五经文字

赵佶

欧阳询

颜真卿

颜师古

智永

虞世南

赵孟𫖯

昭仁墓志

本际经圣行品

无上秘要卷

老子道德经

度人经

缪

五经文字

终

张猛龙碑

张黑女墓志

郭敬墓志

絶

虞世南

无上秘要卷

褚遂良

絶

御注金刚经

赵构

欧阳询

倪瓒

欧阳询

欧阳询

李瑞清

柳公权

绚

成淑墓志

九经字样

欧阳通

绝

王训墓志

絶

李寿墓志

結

褚遂良

智永

颜真卿

欧阳通

欧阳通

赵佶

祝允明

欧阳询

樊兴碑

昭仁墓志

永泰公主墓志

欧阳询

给

欧阳询

欧阳询

王知敬

朱耷

赵孟頫

结

欧阳询

统
无上秘要卷

统
阅紫录仪

统
王知敬

统
褚遂良

统
于右任

统
沈尹默

绕
郑孝胥

绲 緄
五经文字

统 統
沈尹默

统
信行禅师碑

绕
赵孟頫

绕
董其昌

络 絡
文选

络
无上秘要卷

绛
李瑞清

绕 繞
绕
阅紫录仪

绕
颜真卿

绕
颜师古

绕
欧阳通

绛 絳
绛
永泰公主墓志

绛
阅紫录仪

绛
智永

绛
赵佶

绛
祝允明

绝
沈尹默

绘 繪

绘
五经文字

绘
柳公权

绘
颜真卿

绘
赵佶

绘
赵孟頫

素 素

智永

素

李良墓志

祝允明

素

南华真经

绥 綏

素

昭仁墓志

柳公权

五经文字

素

颜真卿

欧阳通

五经文字

素

赵佶

颜真卿

绤 綌

王宠

绥

五经文字

玉台新咏卷

萦 縈

五经文字

虞世南

欧阳询

文徵明

崔止园

殷玄祚

五经文字

缔 締

五经文字

玉台新咏卷

绢 絹

樊兴碑

魏栖梧

颜真卿

欧阳通

欧阳询

继 繼

五经文字

徐浩

颜真卿

虞世南

赵孟頫

董其昌

维

祝允明

绵 綿

康留买墓志

韦顼墓志

五经文字

颜师古

王知敬

虞世南

苏轼

赵佶

文徵明

宋夫人墓志

绮

赵佶

王宠

张裕钊

维 維

欧阳询

无上秘要卷

颜真卿

虞世南

褚遂良

智永

缦 缦

五经文字

绲 綑

五经文字

绮 綺

龙藏寺碑

韦洞墓志

继 继

王知敬

欧阳通

郑孝胥

苏过

绹 綯

樊兴碑

颜真卿

颜师古

赵佶

赵孟頫

郑孝胥

薛曜

赵佶

赵孟頫

王宠

祝允明

绿

度人经

褚遂良

欧阳通

颜真卿

彩

永泰公主墓志

智永

智永

颜师古

郑孝胥

综

信行禅师碑

欧阳询

颜真卿

南华真经

五经文字

综

欧阳通

柳公权

绵

颜真卿

智永

赵佶

祝允明

郑孝胥

殷玄祚

续 續 颜真卿
智永
褚遂良
祝允明
永瑆
赵佶

绸 綢 颜真卿
郑聪
绯 緋
屈元寿墓志
李戢妃郑中墓志
柳公权

绩
殷玄祚
赵佶
祝允明
傅山
颜真卿

緆 緆
五经文字
绩 績
文选
绰 綷
智永
欧阳询

绵 緆
殷玄祚
绩 績
五经文字
绾 綰
屈元寿墓志
颜真卿

索
吴彩鸾
张裕钊
索 索
泉男产墓志
智永
赵孟頫

缁 緇

五经文字

緇

柳公权

緇

欧阳通

緇

綏 綏

五经文字

綏

永泰公主墓志

綴

欧阳通

綴

赵孟頫

綴

郑孝胥

綴

殷玄祚

縲 縲

昭仁墓志

繩

昭仁墓志

繩

颜真卿

繩

吴彩鸾

緻 緻

五经文字

緻

綴 綴

龙藏寺碑

綴

繩

老子道德经

繩

五经文字

繩

文选

繩

欧阳询

繩

李邕

绪 緒

康留买墓志

緒

王居士砖塔铭

緒

颜真卿

緒

柳公权

緒

欧阳通

绳 繩

绚 絢

五经文字

絢

李夫人墓志

綬 綬

綬

汉书

綬

欧阳询

綬

颜真卿

欧阳询

缓

文选

柳公权

缅

昭仁墓志

欧阳通

颜真卿

赵孟頫

编

永泰公主墓志

颜真卿

颜真卿

欧阳询

王居士砖塔铭

欧阳通

缉

五经文字

颜师古

欧阳通

裴休

欧阳通

虞世南

赵佶

缕

欧阳询

柳公权

智永

紫

龟山玄篆

絜

史记燕召公

缔

褚遂良

颜真卿

紫

缒
五经文字

缧
五经文字

滕
康留买墓志

缳
五经文字

缘
祝允明

缃
颜真卿

缊
五经文字

颜师古

缒
五经文字

缘
欧阳通

柳公权

颜真卿

赵佶

朱耷

褚遂良

缘
昭仁墓志

五经文字

文选

智永

缋
五经文字

缞
贞隐子墓志

缔
五经文字

殷玄祚

缅
颜真卿

柳公权

缄
颜师古

信行禅师碑

颜真卿

欧阳通

糸（纟）部 缠 缟 缙 缣 缜 缫 缛 缡 缚 缧 缨

缨 纓
昭仁墓志
无上秘要卷
虞世南
赵佶
祝允明

五经文字
缚 縛
五经文字
颜真卿
柳公权
缧 縲
裴休

五经文字
缢 縊
颜真卿
缛 縟
永泰公主墓志
欧阳通
缡 縭

孔颖达碑
褚遂良
缣 縑
颜真卿
泉男产墓志
殷玄祚
缜 縝

欧阳通
颜师古
黄自元
缟 縞
永泰公主墓志
缙 縉
段志玄碑

缠 纏
元诊墓志
王居士砖塔铭
颜人墓志
五经文字
龟山玄篆
无上秘要卷

縣

祝允明

縣

欧阳通

繰 [繰]

五经文字

繰

茧 [繭]

繭

颜真卿

繮 [繮]

縣

縣

虞世南

縣

智永

縣

赵佶

縣

赵孟頫

縣

欧阳询

绬 [繐]

繐

宋夫人墓志

县 [縣]

縣

郭敬墓志

縣

春秋左传昭公

縣

欧阳询

縩

颜真卿

缮 [繕]

繕

泉男产墓志

缯 [繒]

繒

殷玄祚

缱 [繾]

縩

五经文字

縮

文选

缫 [繰]

繰

五经文字

缚 [縛]

縛

缯 [繕]

繕

五经文字

绶 [綬]

縮

文选

繵

五经文字

缥 [縹]

縹

孔颖达碑

缩 [縮]

缪 [繆]

繆

史记燕召公

繆

颜真卿

缥 [縹]

糸（纟）部 縻繁繇繋辮繫

縻

縻
吴玉如

繁
繁

繁
昭仁墓志

文选

繁
欧阳通

縻
樊兴碑

五经文字

縻
智永

縻
赵佶

縻
赵孟頫

繁
欧阳询

繁
黄道周

繇
繇

王训墓志

繇
钟繇

繇
柳公权

繇
黄庭坚

繇
黄道周

繇
祝允明

繋
繋

五经文字

繋
颜真卿

繋
王知敬

辮
辮

孔颖达碑

辮
柳公权

缭
缭

缭
欧阳通

缭
颜真卿

繋
繋

繋
繋

繫
泉男产墓志

繫
五经文字

繫
褚遂良

繫
欧阳通

缶 部

缶

张矩墓志

五经文字

周易王弼注卷

颜真卿

缺

老子道德经

缺

褚遂良

褚遂良

颜真卿

虞世南

缾

五经文字

无上秘要卷

罃

五经文字

永泰公主墓志

五经文字

罄

王居士砖塔铭

罃

罄

颜真卿

褚遂良

千唐

沈尹默

罍

甕

五经文字

雍

五经文字

罌

颜真卿

羊 部

羊 羊
祝允明
智永
虞世南
褚遂良
赵佶
赵孟頫

羌 羌
王宠
王献之
祝允明
智永

姜 姜
五经文字
颜真卿

美 美
赵孟頫

欧阳通
昭仁墓志
礼记郑玄注卷
智永
欧阳询

欧阳通
赵孟頫
祝允明
赵佶

无上秘要卷

颜真卿

颜真卿

羖 羖

五经文字

羔 羔

春秋谷梁传集解

智永

褚遂良

苏轼

文徵明

虞世南

颜真卿

羞 羞

俞和

褚遂良

汪道全

张朗

苏轼

羞 羞

柳公权

祝允明

欧阳通

何绍基

羚 羚

五经文字

杨凝式

赵佶

欧阳通

群 群

颜师古

赵之谦

羚 羚

赵孟頫

羡 羡

赵佶

義羭羯羲

羭
五经文字

羯

羲

羯
颜真卿

羲

義
昭仁墓志

義
智永

義
赵孟頫

義
王宠

義
祝允明

義
董其昌

義
柳公权

義
欧阳询

義
欧阳询

義
颜真卿

義
柳公权

義
昭仁墓志

義
张黑女墓志

義
周易王弼注卷

義
御注金刚经

義
虞世南

群
欧阳询

群
赵佶

群
赵孟頫

羣
董其昌

義

群
虞世南

羣
智永

群
柳公权

群
裴休

羣
颜真卿

龙藏寺碑

羽 部

羽部

羿 [羿]
五经文字

翁 [翁]
无上秘要卷

褚遂良

欧阳通

赵孟頫

智永

苏轼

赵孟頫

王宠

祝允明

赵佶

羽 [羽]
张猛龙碑

张黑女墓志

郭敬墓志

王献之

赵佶

羊部

播 [播]
五经文字

羷 [羷]
五经文字

赢 [赢]
五经文字

沈尹默

虞世南

黄道周

赵佶

赵孟頫

翔 董其昌	翹 于右任	翊 千唐	翌 翌 颜师古	習 颜师古	翁 文徵明
翔 祝允明	翔 翔	翹 翹	翌 颜真卿	習 颜真卿	翅 翅
翔 赵之谦	翔 昭仁墓志	翹 颜真卿	翊 翊 褚遂良	習 褚遂良	翅 五经文字
翠 翠 康留买墓志	翔 张黑女墓志	翹 柳公权	翊 李寿墓志	習 虞世南	習 习 孔颖达碑
翠 五经文字	翔 智永	翹 褚遂良	翊 颜师古	習 欧阳询	習 赵佶
翠	翔	翹	翊	習	習

| 无上秘要卷 | 赵孟頫 | 殷玄祚 | 于立政 | 祝允明 | 智永 |

翼 欧阳询	翩 赵之谦	翦 颜师古	翰 殷玄祚	翰 周易王弼注卷	翠 柳公权

翼
欧阳询　　翩 ［翩］
五经文字　　翦
赵孟頫　　翡 ［翡］
薛曜　　翰
欧阳询　　翠
薛曜

翼
黄庭坚　　翩
颜真卿　　翦
祝允明　　翰
蔡襄　　翰 ［翰］
张黑女墓志

翼
赵孟頫　　翼 ［翼］
孔颖达碑　　翩 ［翩］
五经文字　　翦 ［翦］
薛曜　　翰
赵佶

翳 ［翳］　　翼
褚遂良

翰
赵孟頫

翰
龙藏寺碑

泉男产墓志　　褚遂良　　陆柬之　　昭仁墓志　　无上秘要卷

老（耂）部

老 老
苏轼
孔颖达碑
钟繇
颜真卿
智永
褚遂良
赵孟頫
祝允明
赵之谦
考 考
张猛龙碑
段志玄碑

耀
颜真卿
颜真卿
柳公权
赵构
文徵明
于右任

翻
欧阳询
颜师古
褚遂良
欧阳通
何绍基
耀 耀
宋夫人墓志

翳
五经文字
智永
赵孟頫
祝允明
王宠
翻 翻

五经文字

五经文字

何绍基

薄夫人墓志

玄言新记明老部

阅紫录仪

者

耂

黄庭坚

玄言新记明老部

度人经

颜真卿

者

耄

五经文字

赵佶

古文尚书卷

黄庭坚

褚遂良

五经文字

蔡襄

智永

赵孟頫

耋

者

欧阳通

耋

耄

五经文字

黄自元

欧阳询

者

颜真卿

耆

耆

周易王弼注卷

林则徐

欧阳询

昭仁墓志

而部	而	耒部	耕 耘 耛 耡	而	而

耕　赵之谦

耘　五经文字

耛　五经文字

耡　五经文字

耕

欧阳询

颜师古

欧阳通

包世臣

永瑆

耒

部

而（史记燕召公）

而（王羲之）

而（智永）

而（蔡襄）

而（苏轼）

而（黄庭坚）

而（赵孟頫）

而（郭敬墓志）

而（玄言新记明老部）

而（老子道德经）

而（南华真经）

而（度人经）

而（无上秘要卷）

而

部

耦 五经文字

耤 五经文字

耮 五经文字
褚遂良

耦 张即之

耨 黄庭坚

耨 玄烨

耳 部

耳

张猛龙碑

王羲之

裴休

智永

欧阳询

苏轼

赵佶

赵孟頫

祝允明

董其昌

董其昌

耻 五经文字

耶 昭仁墓志

御注金刚经

钟繇

聀

史记燕召公

颜真卿

耽

智永

米芾

赵孟頫

耿

颜真卿

王知敬

耾 耾

虞世南

聤 聤

贞隐子墓志

五经文字

聋 聋

欧阳通

李邕

颜真卿

耿 耿

孔颖达碑

冯君衡墓志

闻

李寿墓志

苏轼

赵孟頫

祝允明

董其昌

本际经圣行品

智永

黄庭坚

蔡襄

赵佶

耶

颜真卿

柳公权

黄庭坚

王玄宗

董其昌

闻 闻

圣 聖

聖
御注金刚经

聖
周易王弼注卷

聖
智永

聖
裴休

聖
黄庭坚

聖
苏轼

聯
颜真卿

聯
颜真卿

聯
文徵明

聘 聘

聘
李户墓志

聘
崔诚墓志

聘
五经文字

聰
赵佶

聆
祝允明

聆
张裕钊

联 聯

聰
高贞碑

聯
康留买墓志

聯
欧阳通

職
欧阳询

職
虞世南

職
赵孟頫

職
王宠

聆 聆

聆
吊比干文

聆
智永

聊
颜真卿

聊
陆柬之

职 職

職
汉书

職
阅紫录仪

職
智永

耽
文彭

躭
祝允明

聊 聊

聊
樊兴碑

聊
张通墓志

聊
玉台新咏卷

聊
王羲之

聱 裴休

聰 赵孟頫

聰 薄夫人墓志

聚 赵孟頫

聖 赵佶

聱 声 聲

聱 智永

聱 颜真卿

聰 周易王弼注卷

聚 殷玄祚

聚 智永

聖 蔡襄

聱 赵佶

声 聲

聰 阅紫录仪

聚 祝允明

聚 董其昌

聱 黄庭坚

聲 五经文字

聰 五经文字

聩 聩

聖 欧阳询

聱 声

聰 颜师古

聩 五经文字

聚 颜师古

聖 祝允明

聲 苏轼

聲 无上秘要卷 徐浩

聰 欧阳询 苏轼

聰 聰 郑道昭碑

聚 赵佶

聚 聚 度人经

听 聽

肉 肉

肉（月）部

肌
文选

肌
阅紫录仪

肌
俞和

肌
永瑆

肌
杨凝式

肝 肝

肝
王居士砖塔铭

肉
灵飞经

肉
史记燕召公

肉
黄庭坚

肉
郑孝胥

肉
吴彩鸾

肌 肌

聽
欧阳通

聽
董其昌

聽
何绍基

聽
虞世南

聽
苏轼

聽
赵佶

聽
赵孟頫

聽
祝允明

聽
五经文字

聽
南北朝写经

聽
柳公权

聽
智永

聽
颜真卿

肝

史记燕召公

肜

五经文字

颜真卿

肘

颜真卿

肓

肵

五经文字

肱

屈元寿墓志

古文尚书卷

郑孝胥

苏轼

肖

五经文字

五经文字

柳公权

颜真卿

肕

五经文字

胘

屈元寿墓志

黄庭坚

苏轼

文嘉

赵之谦

股

五经文字

苏轼

郑孝胥

郭偓

胕

五经文字

颜师古

肤

周易王弼注卷

欧阳通

颜真卿

肯

九经字样

欧阳询

肾 【肾】

古文尚书卷

欧阳通

育 【育】

孔颖达碑

大像寺碑铭

南华真经

颜真卿

柳公权

智永

赵佶

赵孟頫

祝允明

胁 【胁】

五经文字

柳公权

俞和

颜真卿

千唐

肥 【肥】

屈元寿墓志

五经文字

智永

颜真卿

裴休

赵佶

苏轼

赵孟頫

王宠

董其昌

傅山

杨凝式

肺 【肺】

五经文字

俞和

胡
颜师古

胡
颜真卿

胡
赵孟頫

胄
樊兴碑

胡
泉男产墓志

胝 胝
胝
欧阳询

胝
颜真卿

胝
魏栖梧

胝
王铎

胡 胡
胡
文选

肩
魏栖梧

肩
欧阳通

肩
千唐

胸 胸
胸

肩 肩
肩
霍汉墓志

肩
吊比干文

肩
裴休

肩
赵孟頫

肩
颜真卿

五经文字

肠
赵佶

肠
赵孟頫

肠
祝允明

肠
朱耷

肺
薛曜

肺
刘墉

肺
赵之谦

肫 肫
肫
五经文字

肠 腸

腸
五经文字

赵佶

背

祝允明

脉

脉

五经文字

脉

颜真卿

于右任

背

樊兴碑

背

昭仁墓志

背

智永

背

赵孟頫

背

信行禅师碑

膽

五经文字

胎

无上秘要卷

胎

颜真卿

胎

沈尹默

背 背

赵孟頫

膽

昭仁墓志

膽

欧阳通

胎 胎

沈尹默

胎

永泰公主墓志

胎

南北朝写经

胫 脛

五经文字

脛

五经文字

胎 胎

五经文字

胎

五经文字

脡 脡

五经文字

脡

胆 膽

胫

郑道昭碑

胃

孔颖达碑

胃

昭仁墓志

胃

宋夫人墓志

王居士砖塔铭

肉（月）部 胥胪胜肺胙胤胞胼胯胳

胞	胙	胪	胪 胪	脉
无上秘要卷	五经文字	赵之谦	吴彩鸾	

胼 胼

欧阳询

胤

颜真卿

胙

五经文字

胥 胥

虞世南

胙

褚遂良

胜 胜

胜

胜

五经文字

胪

李邕

骨

胥 胥

虞世南

胤

颜真卿

胙

虞世南

肺 姉

胪

欧阳通

胥 胥

颜师古

胯 胯

五经文字

胤

殷玄祚

胤 胤

五经文字

肺

胪

殷玄祚

胯

颜真卿

胙 胙

胙

徐浩

胙

胳 胳

五经文字

胤

李叔同

胤

郑道昭碑

胙

泉男产墓志

胪

千唐

胥

赵孟頫

胳

五经文字

胞 胞

柳公权

胙

胳

郑孝胥

能
赵孟頫

能
智永

能
昭仁墓志

胃
昭仁墓志

脆
颜真卿

脍 膾
胎 膾
五经文字

能
王宠

能
欧阳通

能
灵飞经

胃
五经文字

胶 膠
五经文字

膾
颜真卿

能
薛曜

能
苏轼

能
五经文字

刖
五经文字

膠
欧阳询

脂 脂
王知敬

能
董其昌

能
蔡襄

能
欧阳询

能 能
王知敬

膠
王知敬

脂
王知敬

能
董其昌

能
赵佶

能
钟繇

能
郑道昭碑

膠
殷玄祚

胞 胞
王知敬

修 脩
脩
樊兴碑

能
虞世南

能
龙藏寺碑

胸 胸
五经文字

胞
五经文字

脢		脯		脱		脊		脩		脩	
	五经文字		颜真卿		柳公权		五经文字		虞世南		康留买墓志
脘 脘		脈 脈		脱		脱 脱		脩		脩	
	五经文字		五经文字		赵孟頫		王履清碑		张朗		薄夫人墓志
脍 脍		屑 屑		脱		脱		脩		脩	
	五经文字				文徵明		昭仁墓志		董其昌		柳公权
脴 脴		屑		脱		胕 胕		脯 脯		脩	
	五经文字		颜真卿		赵之谦				五经文字		柳公权
脘		屑		胕 胕		脱		脊 脊		脩	
			陆柬之		五经文字		褚遂良		颜真卿		裴休
春秋谷梁传集解		脢 脢		脯 脯		脱		脊 脊		脩	
							褚遂良		颜师古		颜师古

膈 膈
五经文字

膏 膏

膏
王段墓志

膏
欧阳通

膏
殷玄祚

膊 膊
五经文字

腥 腥
五经文字

媵 媵
五经文字

媵
欧阳询

腰
段志玄碑

腰

膏
薛曜

腥 腥
老子道德经

腥

腴
颜师古

腴

腆 腆
五经文字

腆
殷玄祚

腥 腥
五经文字

腰 腰
五经文字

腓
五经文字

腓

腋 腋
文选

腋 腋
五经文字

脾 脾
颜真卿

腆 腆
史记燕召公

脾
王段墓志

腊 腊
五经文字

膈

膈
欧阳通

腊
欧阳询

膈
张即之

膈
吴彩鸾

腓 腓

膉　五经文字

臞 | 臞　五经文字

臞　五经文字

膈 | 膈　五经文字

膈　五经文字

膟 | 膟

膞 | 膞　五经文字

膞　五经文字

赵佶

祝允明

褚遂良

虞世南

苏轼

赵之谦

欧阳通

颜师古

膝 | 膝

柳公权

膳 | 膳

颜真卿

智永

虞世南

赵孟頫

膏

颜师古

膉 | 膉　五经文字

膊 | 膊

五经文字

膘 | 膘

膘

五经文字

臣
部

魏栖梧

汉书王莽传残卷

欧阳询

颜真卿

颜真卿

赵孟頫

蔡襄

卧

徐浩

黄道周

赵孟頫

张裕钊

臧

赵孟頫

臣

智永

欧阳通

金刚经

柳公权

柳公权

柳公权

臣

孔颖达碑

昭仁墓志

赵孟頫

赵佶

欧阳询

钟繇

虞世南

张黑女墓志

玉台新咏卷

王羲之

智永

自

龙藏寺碑

信行禅师碑

郭敬墓志

泉男产墓志

自

部

颜真卿

欧阳询

虞世南

薛曜

王训墓志

姚勖墓志

张黑女墓志

刘元超墓志

屈元寿墓志

智永

祝允明

张裕钊

殷玄祚

临

龙藏寺碑

张猛龙碑

昭仁墓志

| 春
春
颜真卿
春
褚遂良
舅

九经字样
颜真卿 | 臼

部 | 泉
五经文字
泉
古文尚书卷
泉
颜真卿
泉
颜真卿
泉 | 自
薛曜
臭
五经文字

颜真卿
臭
颜师古
泉 |
赵佶
自
赵孟頫
自
祝允明
自
殷玄祚
 |
颜师古

欧阳通
自
欧阳询

王知敬
自
颜真卿 |

颜真卿

颜师古

欧阳通

柳公权

柳公权

礼记郑玄注卷

春秋谷梁传集解

御注金刚经

阅紫录仪

欧阳询

欧阳通

褚遂良

昭仁墓志

王夫人墓志

泉男产墓志

无上秘要卷

老子道德经

举 舉

樊兴碑

信行禅师碑

段志玄碑

李良墓志

兴 興

度人经

虞世南

欧阳询

柳公权

欧阳通

颜真卿

与 與

颜人墓志

张通墓志

颜真卿

虞世南

欧阳询

柳公权

舛部

| 舛 | 舜 |

舛 | 舛
孔颖达碑

颜真卿

舜 | 舜

汉书

五经文字

欧阳询

欧阳询

欧阳询

徐浩

欧阳通

颜真卿

颜真卿

柳公权

张诠墓志

贞隐子墓志

泉男生墓志

度人经

虞世南

褚遂良

褚遂良

殷玄祚

旧 | 舊

樊兴碑

段志玄碑

舞部

艮部

舞 舞				
艮 艮				
良 良				

文选

薄夫人墓志

五经文字

五经文字

舞
五经文字

欧阳询

汉书

张通墓志

良
信行禅师碑

无上秘要卷

欧阳询

春秋左传昭公

刘元超墓志

段志玄碑

颜真卿

颜真卿

玉台新咏卷

王夫人墓志

欧阳通

欧阳通

褚遂良

周易王弼注卷

无上秘要卷

于知徽碑

董其昌

欧阳通

欧阳通

智永

颜师古

祝允明

艺 藝

褚遂良

欧阳询

颜真卿

颜师古

徐浩

陆柬之

樊兴碑

薄夫人墓志

韦洞墓志

李户墓志

汉书

张旭

艸（艹）部

颜真卿

颜师古

欧阳询

裴休

虞世南

殷玄祚

艰 艱

周易王弼注卷

欧阳通

花

花
霍汉墓志

花
昭仁墓志

花
永泰公主墓志

花
成淑墓志

御注金刚经

张朗

芃
五经文字

芍
五经文字

苄
五经文字

五经文字

薛曜

芒

褚遂良

欧阳通

颜真卿

颜真卿

褚遂良

龟山玄篆

颜师古

颜真卿

颜真卿

五经文字

褚遂良

欧阳询

欧阳通

芝
霍汉墓志

王居士砖塔铭

朱耷

董其昌

殷玄祚

傅山

吴彩鸾　艾

春秋谷梁传集解

龟山玄篆

张明墓志

段志玄碑

颜师古

本际经圣行品

文选

张通墓志

孔颖达碑

裴休

裴休

褚遂良

玉台新咏卷

崔诚墓志

韩仲良碑

英　英

薛曜

颜真卿

欧阳通

源夫人陆淑墓志

刘元超墓志

五经文字

茅　茅

欧阳通

欧阳通

李良墓志

芩　芩

五经文字

欧阳通

罗君副墓志

霍汉墓志

永泰公主墓志

霍汉墓志

芳　芳

苂　苂

颜师古

苍　柳公权

苍　欧阳询

苍　颜师古

苍　张瑞图

苍　赵孟頫

苍　苍
信行禅师碑

苍　昭仁墓志

苍　永泰公主墓志

苍　颜真卿

苁　蓗
五经文字

芥　芥
五经文字

芥　五经文字

芥　颜真卿

芥　褚遂良

芥　欧阳通

芬　樊兴碑

芬　源夫人陆淑墓志

芬　霍汉墓志

芬　欧阳通

芬　颜真卿

芬　张朗

芬　殷玄祚

芳　颜真卿

芳　赵佶

芳　沈尹默

茝　茝
五经文字

茝　芬
芬

芳　欧阳询

芳　陆柬之

芳　虞世南

芳　颜师古

苞　苞

苞
孔颖达碑

苞
龙藏寺碑

苞
樊兴碑

苞
五经字样

苑
五经文字

苑
颜真卿

苑
蔡襄

苑
张玉德

苑
段玉裁

蘇
五经文字

蘇
苏过

蘇
沈尹默

莐　莐

莐
文徵明

苑　苑

蘇
五经文字

蘇
褚遂良

蘇
柳公权

蘇
欧阳询

蘇
黄庭坚

蘇
郑孝胥

苏　蘇

蘇
颜真卿

蘇
昭仁墓志

蘇
南北朝写经

蘇
颜真卿

蘇
颜真卿

苍
郑孝胥

苍
殷玄祚

芜　蕪

蕪
霍汉墓志

蕪
李良墓志

蕪
颜师古

蕪
魏栖梧

段志玄碑

五经文字

颜真卿

五经文字

薛曜

王羲之

贞隐子墓志

颜真卿

智永

苊
 苊

苊
 苊

欧阳通

罗君副墓志

苦
 苦

苏轼

五经文字

五经文字

颜师古

贞隐子墓志

五经文字

赵孟頫

颜真卿

颜真卿

褚遂良

周易王弼注卷

若
 若

苟
 苟

欧阳通

金刚经

孔颖达碑

春秋谷梁传集解

殷玄祚

王玄宗

玉台新咏卷

樊兴碑

张裕钊
 若
 若

汉书

芙
 芙

千唐

周易王弼注卷

柳公权

欧阳询

欧阳询

欧阳询

董其昌

董其昌

薛曜

殷玄祚

茅 茅

昭仁墓志

颜师古

褚遂良

褚遂良

赵佶

蔡襄

祝允明

王知敬

柳公权

柳公权

欧阳通

欧阳通

欧阳通

颜真卿

史记燕召公

智永

虞世南

欧阳询

裴休

春秋左传昭公

文选

礼记郑玄注卷

诸经要集

度人经

褚遂良

颜师古

赵佶

赵孟頫

王宠

殷玄祚

颜真卿

王知敬

智永

欧阳通

柳公权

徐浩

周易王弼注卷

汉书

阅紫录仪

玉台新咏卷

王居士砖塔铭

李迪墓志

韦顼墓志

康留买墓志

源夫人陆淑墓志

茂 茂

樊兴碑

段志玄碑

信行禅师碑

罗君副墓志

刘元超墓志

颜真卿

颜师古

王玄宗

殷玄祚

于立政

苛 苛

苦 苦

颜师古

昭仁墓志

文选

御注金刚经

度人经

欧阳询

欧阳询

殷玄祚

张朗

颜真卿

欧阳通

欧阳通

王知敬

颜师古

颜真卿

康留买墓志

玉台新咏卷

五经文字

度人经

虞世南

褚遂良

李良墓志

永泰公主墓志

霍汉墓志

罗君副墓志

昭仁墓志

沈尹默

英 英

孔颖达碑

张明墓志

颜人墓志

张诠墓志

苖
刘玉墓志

苦
薛曜

呰
本际经圣行品

蔦 蔦
五经文字

茫 茫
五经文字

苴 苴
五经文字

呰
无上秘要卷

苗
李瑞清

苗
薄夫人墓志

苴
五经文字

苦
欧阳通

茄 茄

苹 蘋
五经文字

茀 茀

艹
五经文字

苗 苗
五经文字

苦
裴休

茹
度人经

苹
五经文字

苗
玉台新咏卷

苗
颜真卿

菑
昭仁墓志

苦
颜师古

茹
无上秘要卷

蘋
玉台新咏卷

茀 茀
玉台新咏卷

苗
赵孟頫

苗
颜人墓志

苦
柳公权

荼 荼

苗

茀

茀

苗

裴休

虞世南

五经文字

王铎

寇凭墓志

颜真卿

殷玄祚

吴玉如

杨汲

兹

樊兴碑

信行禅师碑

颜真卿

赵佶

祝允明

董其昌

智永

颜师古

欧阳通

柳公权

欧阳通

草

樊兴碑

周易王弼注卷

王羲之

欧阳询

茹

王夫人墓志

五经文字

颜师古

颜真卿

茶

柳公权

茈

五经文字

茾 茾

五经文字

五经文字

茗 茗

玉台新咏卷

荒		王宠	颜真卿		昭仁墓志
韦洞墓志	欧阳询	荄　荄			王训墓志
霍万墓志	茺　茺	五经文字	欧阳询	虞世南	始平公造像记
昭仁墓志	五经文字	茌　茌	赵佶	褚遂良	杨大眼造像记
王夫人墓志	荒　荒	玉台新咏卷	钱沣	徐浩	御注金刚经
泉男产墓志	宋夫人墓志	莒　莒	沈传师	王知敬	

文选	崔诚墓志	春秋谷梁传集解	祝允明	智永	颜师古

五经文字

裴休

欧阳通

荆　荆

颜师古

春秋谷梁传集解

欧阳通

段志玄碑

赵佶

黄庭坚

颜真卿

孔颖达碑

赵孟頫

沈尹默

黄道周

颜真卿

李戩妃郑中墓志

祝允明

荀　荀

春秋左传昭公

张旭　颜真卿

冯君衡墓志

殷玄祚

王知敬

欧阳询

欧阳询

褚遂良

赵佶

朱耷

庄

祝允明

吴玉如

徐浩

智永

颜师古

欧阳通

裴休

郭俨

五经文字

春秋谷梁传集解

礼记郑玄注卷

柳公权

柳公权

颜真卿

颜真卿

庄 莊

大像寺碑铭

姚勖墓志

玉台新咏卷

御注金刚经

欧阳通

虞世南

颜真卿

殷玄祚

茎 莖

五经文字

欧阳通

茎 莖

五经文字

茫 茫

信行禅师碑

崔诚墓志

荔

| 霍汉墓志 | 颜真卿 | 张瑞图 | 春秋谷梁传集解 | 五经文字 | 荔　颜真卿 |

荐 薦
昭仁墓志

荫 陰
颜真卿

范
张瑞图

范
文选

荚 茨
五经文字

荔
赵孟頫

五经文字

荫
薛曜

吴彩鸾

范
张即之

范
五经文字

荔
薛曜

御注金刚经

蔭
张朗

莌 莌
颜师古

范
欧阳通

范
张去奢墓志

荔
吴彩鸾

柳公权

荪 蓀
殷玄祚

苊 蓋
欧阳通

范
颜真卿

灵飞经

莱 莱

葷 葷
五经文字

范
五经文字

裴休

颜师古

张即之

赵佶

荷

本际经圣行品

柳公权

柳公权

智永

颜真卿

蔡襄

包世臣

药

汉书

黄庭坚

郑孝胥

赵之谦

荷 荷

南北朝写经

周易王弼注卷

灵飞经

颜真卿

昭仁墓志

荟 薈

度人经

五经文字

药 藥

樊兴碑

信行禅师碑

永泰公主墓志

颜真卿

颜真卿

欧阳通

颜师古

黄庭坚

赵孟頫

堃　堃

五经文字

颜真卿

莞　莞

颜真卿

荼

元瑛墓志

欧阳通

欧阳通

徐浩

千唐

五经文字

赵孟頫

莫　莫

信行禅师碑

樊兴碑

泉男产墓志

霍汉墓志

张去奢墓志

李良墓志

贞隐子墓志

颜人墓志

九经文字

春秋谷梁传集解

文选

五经文字

老子道德经

本际经圣行品

春秋左传昭公

周易王弼注卷

南华真经

阅紫录仪

金刚般若经

褚遂良

褚遂良

吴玉如

傅山

吴彩鸾

莪 莪

段志玄碑

永泰公主墓志

智永

吴玉如

莽 莽

颜真卿

令狐熙碑

颜真卿

昭仁墓志

赵佶

汉书

五经文字

颜真卿

赵佶

祝允明

董其昌

殷玄祚

柳公权

柳公权

柳公权

颜师古

欧阳通

欧阳通

欧阳询

欧阳询

虞世南

智永

李邕

颜师古

欧阳询

欧阳询

九经字样

欧阳通

欧阳通

褚遂良

郭敬墓志

玉台新咏卷

度人经

周易王弼注卷

龟山玄篆

史记燕召公

樊兴碑

信行禅师碑

孔颖达碑

韦顼墓志

张黑女墓志

韦顼墓志

五经文字

荅　荅

五经文字

苣　苣

张明墓志

五经文字

华　華

茜　茜

五经文字

茺　茺

五经文字

蒽　蒽

五经文字

莒　莒

王羲之

颜真卿

褚遂良

颜师古

欧阳通

欧阳通

欧阳通

蔡襄

文徵明

段玉裁

薛曜

莲 蓮

董其昌

张朗

莱 萊

颜真卿

菀 菀

褚遂良

颜真卿

智永

杨汲

蔡襄

赵孟頫

柳公权

颜真卿

柳公权

柳公权

王玄宗

颜真卿

颜真卿

颜真卿

虞世南

荙
张明墓志

荙
老子道德经

荙
颜真卿

菀　菀
泉男产墓志

张朗

菪
五经文字

茵　茵
五经文字

茵
五经文字

荙　荙
五经文字

荙
五经文字

荙
段志玄碑

蕩
颜师古

蕩
赵佶

蕩
赵孟頫

蕩
殷令名

薛曜

菪　菪
褚遂良

蕩
昭仁墓志

蕩
柳公权

蕩
欧阳询

蕩
魏栖梧

蕩
御注金刚经

蕩
无上秘要卷

蕩
度人经

蕩
欧阳通

蓮
裴休

蓮
赵孟頫

蓮
薛曜

蓮
梁启超

蓮
钱沣

荡　荡

艸（卄）部

信行禅师碑

欧阳通

着 著

信行禅师碑

著

孔颖达碑

萍　颜真卿

菡 菡

五经文字

菽 菽

五经文字

春秋谷梁传集解

菁 菁

韦顼墓志

颜真卿

菩　李邕

裴休

菴 菴

赵孟頫

菴 菴

欧阳通

萃 萃

五经文字

度人经

泰山金刚经

柳公权

柳公权

颜真卿

御注金刚经

萁　五经文字

菩 菩

龙藏寺碑

信行禅师碑

金刚般若经

茛 茛

史记燕召公

萍 萍

颜真卿

萁 萁

史记燕召公

著
董其昌

著
颜真卿

著
灵飞经

著
郭敬墓志

著
吴彩鸾

著
欧阳通

著
裴休

著
本际经圣行品

著
龟山玄篆

著
昭仁墓志

著
殷玄祚

著
欧阳通

著
虞世南

著
阅紫录仪

著
楼兰残纸

著
薄夫人墓志

萌
度人经

著
欧阳询

著
褚遂良

著
御注金刚经

著
金刚般若经

萌
颜真卿

著
王知敬

著
董其昌

著
柳公权

著
五经文字

著
汉书

著
泰山金刚经

著
维摩诘经卷

萧
汉书

萧
文选

萧
春秋谷梁传集解

萧
欧阳询

萡
五经文字

萡 | 萡
五经文字

萡
五经文字

萡 | 萡
五经文字

萡 | 萡
五经文字

蓄
周易王弼注卷

菌 | 菌

菌
昭仁墓志

菌
五经文字

菌
五经文字

萡 | 萡
褚遂良

萡 | 萡
五经文字

菲
周易王弼注卷

菲
菲

菓 | 菓

菓
颜真卿

蓄 | 蓄

菲

菱
褚遂良

焚 | 焚
宋夫人墓志

焚
虞世南

焚
五经文字

菲 | 菲
五经文字

蓄 | 蓄
昭仁墓志

萩 | 萩
颜真卿

萩

萡 | 萡
五经文字

萡 | 萡

萡
颜真卿

蒁 | 蒁

蒁
五经文字

菱 | 菱

葵

文选

蒌 蒌

无上秘要卷

荓 荓

颜真卿

蒇 蒇

五经文字

萝

薛曜

萸 萸

五经文字

薽 薽

五经文字

葵 葵

萨

颜真卿

萝 蘿

董其昌

萝 蘿

虞世南

蘿

欧阳通

蒡

五经文字

萨 萨

御注金刚经

度人经

薩

柳公权

薩

裴休

萧

褚遂良

萧

赵孟頫

萧

沈尹默

蒌 蒌

颜真卿

蒡 蒡

颜真卿

萧

颜真卿

萧

欧阳通

萧

王知敬

荶 荶

蒲

五经文字

葱 葱

昭仁墓志

五经文字

虞世南

葛

薛曜

倪元璐

殷玄祚

葛

颜真卿

欧阳询

鲜于枢

祝允明

葛

源夫人陆淑墓志

葛

玄言新记明老部

文选

葛

葺

颜真卿

葛

欧阳询

颜师古 葛

葛

五经文字

五经文字

葆 葆

葆

王知敬

葍 葍

五经文字

葺 葺

五经文字

董 [董]

落

蔡襄

郭敬墓志

蓣 [蓣]

颜真卿

欧阳通

萼 [萼]

泉男产墓志

祝允明

无上秘要卷

落

贞隐子墓志

落 [落]

永泰公主墓志

五经文字

董其昌

颜真卿

文选

杨夫人墓志

欧阳通

褚遂良

朱耷

欧阳通

玉台新咏卷

康留买墓志

颜真卿

祝允明

薛曜

度人经

张朗

吴玉如

智永

欧阳通

王玄宗

赵氏夫人墓志

段志玄碑

董其昌

五经文字

五经文字

颜人墓志

王羲之

营

前 前

五经文字

董其昌

春秋左传昭公

罗君副墓志

赵孟頫

葩 葩

李叔同

董其昌

欧阳通

张通墓志

董其昌

无上秘要卷

沈尹默

萻 萻

欧阳询

石忠政墓志

康留买墓志

吴彩鸾

葬 葬

度人经

五经文字

藍 殷玄祚	藍 昭仁墓志	葭 玉台新咏卷	蒟（蒟）	蒋（蒋）	葬 颜真卿
藍 颜真卿	藍 欧阳询	藍（藍）五经文字	蒟 五经文字	蒋 张明墓志	葬 王知敬
蔵（藏）五经文字	藍 欧阳询	藍 泉男产墓志	萩（萩）五经文字	蒋 颜真卿	葬 张即之
蒌（蒌）	藍 五经文字	藍 康留买墓志	葵（葵）葵 五经文字	蒋 颜真卿	蓺 郑孝胥
蒌 五经文字			葭（葭）五经文字	蒢（蒢）五经文字	蒽（蒽）五经文字

颜师古

蒲

欧阳询

褚遂良

赵孟頫

沈尹默

欧阳通

千唐

蒲　蒲

罗君副墓志

五经文字

颜真卿

虞世南

王知敬

蒸

欧阳询

蓬　蓬

褚遂良

蒸

五经文字

智永

颜真卿

柳公权

蒜

五经文字

颜真卿

菽　菽

五经文字

蔀　蔀

五经文字

葍　葍

五经文字

葳　葳

永泰公主墓志

颜真卿

柳公权

蒙

樊兴碑

泉男产墓志

颜人墓志

文选

玉台新咏卷

无上秘要卷

度人经

欧阳通

赵孟頫

颜真卿

智永

蔡襄

五经文字

祝允明

菹（菹）

五经文字

蒨（蒨）

五经文字

蒨（蒨）

昭仁墓志

颜师古

蒮（蒮）

五经文字

蓟（蓟）

文选

蓟

五经文字

颜真卿

薆（薆）

五经文字

蔜（蔜）

五经文字

卜 蓞（蓞）

颜真卿

五经文字

五经文字

春秋谷梁传集解

九经字样

柳公权

褚遂良

褚遂良

孔颖达碑

侯僧达墓志

韦洞墓志

韦顼墓志

颜人墓志

礼记郑玄注卷

颜真卿

赵孟頫

于右任

薂　薂

五经文字

盖　盖

樊兴碑

蓄

永泰公主墓志

薂　薂

五经文字

蔚　蔚

于右任

五经文字

五经文字

度人经

莫　蓂

五经文字

蔚　蔚

蒔　蒔

五经文字

蒩　蒩

五经文字

蓄　蓄

莫　蓂

五经文字

蒹　蒹

薰

玉台新咏卷

蒹

五经文字

蒛　蒛

蒛

五经文字

蕃 蕃

五经文字

柳公权

欧阳询

欧阳通

颜真卿

薇

等慈寺碑

五经文字

颜师古

赵孟頫

吴宽

祝允明

林则徐

藋

五经文字

蔑 蔑

五经文字

五经文字

周易王弼注卷

蔽 蔽

蘆 蘆

五经文字

蔟 蔟

五经文字

蔓 蔓

五经文字

颜真卿

藋 藋

颜真卿

王知敬

董其昌

蔼 蔼

欧阳通

颜真卿

颜真卿

颜真卿

颜师古

欧阳通

薛

霍汉墓志

薛

五经文字

薛曜

薄　薄

张通墓志

薄

薄夫人墓志

蕴

昭仁墓志

蕴

张明墓志

蕴

颜师古

蕴

王知敬

蕴

欧阳通

薛曜

薛　薛

李良墓志

蕈

颜真卿

蕈　蕈

五经文字

蕈

五经文字

蕴　蕴

信行禅师碑

蕴

蕴　蕴

五经文字

蕙　蕙

颜真卿

蕙

永泰公主墓志

蕙

蕙

玉台新咏卷

蕙

颜真卿

蔡

欧阳询

蔡

五经文字

蔡

虞世南

蔡

赵构

蔡

黄道周

蔡

吴彩鸾

蔡

沈尹默

蔡　蔡

史记燕召公

蔡

五经文字

蔡

颜真卿

蔡

欧阳通

蔡

柳公权

李叔同

殷玄祚

薮 薮

御注金刚经

春秋谷梁传集解

五经文字

春秋谷梁传集解

春秋左传昭公

颜师古

柳公权

欧阳通

沈尹默

永泰公主墓志

冯君衡墓志

泉男产墓志

康留买墓志

元怀墓志

礼记郑玄注卷

祝允明

王宠

朱耷

薛曜

薐 薐

段志玄碑

汉书

智永

颜真卿

郑孝胥

五经文字

李戢妃郑中墓志

罗君副墓志

王夫人墓志

度人经

艸（艹）部

颜师古

赵构

藁 槁

泉男产墓志

藐 藐

五经文字

欧阳询

颜真卿

颜真卿

智永

欧阳通

欧阳通

藉 藉

昭仁墓志

霍汉墓志

王段墓志

李户墓志

吊比干文

蓟 蓟

五经文字

藿 藿

昭仁墓志

五经文字

文选

薛

五经文字

颜真卿

董其昌

王蒙

吴彩鸾

度人经

南华真经

甄 甄

五经文字

薛 薛

樊兴碑

昭仁墓志

颜真卿

蘆

吴彩鸾

芦

蘆

五经文字

蘆

欧阳通

藤

藤

薛曜

藜

颜真卿

藕

藕

信行禅师碑

藕

张廷济

藕

薛稷

藕

沈尹默

藩

欧阳询

藩

欧阳通

藩

颜真卿

藜

藜

昭仁墓志

薫

颜真卿

薫

文徵明

蘸

蘸

颜真卿

蘸

五经文字

藩

藩

柳公权

藩

五经文字

蘸

欧阳通

薫

欧阳通

薫

黄道周

薫

赵佶

薫

赵孟頫

蘆

蘆

五经文字

蔠

蔠

五经文字

薫

薫

文选

薫

颜师古

兰　蘭

蘯　蘯

藻　藻

柳公权

源夫人陆淑墓志

颜真卿

五经文字

樊兴碑

颜真卿

智永

五经文字

韦顼墓志

孔颖达碑

薛曜

裴休

玉台新咏卷

王段墓志

薛曜

张矩墓志

欧阳询

欧阳通

王羲之

韩仁师墓志

张朗

赵佶

殷玄祚

颜真卿

昭仁墓志

虞世南

蘭

苏轼

兰

鲜于枢

蘭

赵孟頫

蘭

祝允明

蘩 [蘩]

蘩

五经文字

蘩

虞世南

蘩 [蘩]

蘸

五经文字

蘸 [蘸]

蘸

五经文字

虍（虎）部

虎 [虎]

虎

刘元超墓志

虎

王段墓志

虎

阅紫录仪

虎

智永

虎

李邕

虎

赵孟頫

虎

颜真卿

虎

颜真卿

虏 [虏]

虏

昭仁墓志

虏

九经字样

虏

文选

虏

柳公权

虏

颜师古

虏

颜真卿

虏

欧阳通

虏

褚遂良

虚 [虚]

虓 [虓]

虑 [虑]

虔 [虔]

虐 [虐]

周易王弼注卷	虚 [虚]	褚遂良	颜真卿	欧阳通	赵孟頫
度人经	信行禅师碑	欧阳通	颜真卿	颜真卿	郑孝胥
灵飞经	樊兴碑	赵孟頫	柳公权	虔 [虔]	沈尹默
无上秘要卷	霍汉墓志	虓 [虓]	柳公权	樊兴碑	虐 [虐]
御注金刚经	韦顼墓志	颜真卿	御注金刚经	御注金刚经	樊兴碑
御注金刚经	李户墓志	虑 [虑]	柳公权	五经文字	五经文字
金刚经	汉书	五经文字	五经文字	五经文字	五经文字

灵飞经

五经文字

史记燕召公

王羲之

柳公权

礼记郑玄注卷

汉书

玉台新咏卷

御注金刚经

御注金刚经

薛曜

王宠

处 | 處 |

朱耷

信行禅师碑

贞隐子墓志

泰山金刚经

颜真卿

颜真卿

李邕

赵佶

王玄宗

祝允明

虞世南

智永

欧阳通

欧阳通

柳公权

五经文字

玉台新咏卷

本际经圣行品

阅紫录仪

褚遂良

褚遂良

虞世南

赵佶

王宠

薛曜

朱耷

张朗

五经文字

欧阳询

王知敬

颜真卿

智永

欧阳通

殷玄祚

傅山

虞 虞

崔诚墓志

屈元寿墓志

春秋谷梁传集解

颜真卿

颜真卿

朱耷

薛曜

董其昌

欧阳询

张即之

祝允明

文徵明

颜师古

王知敬

智永

裴休

裴休

褚遂良

蚀

严达

蚀

黄道周

蚀

王铎

蚀

吴彩鸾

蠹 蠹

蠹

五经文字

蠹

柳公权

虹

欧阳询

虹

颜师古

虹

魏栖梧

虹

欧阳通

虹

薛曜

蚀 蚀

蚀

张通墓志

虫 蟲

虫

裴休

虫

颜真卿

虬 虬

虬

颜师古

虹 虹

虹

昭仁墓志

虫

部

亏 虖

虖

度人经

虖

南华真经

虖

颜真卿

虖

张朗

虖

殷玄祚

虓 虓

虓

颜真卿

虓

智永

虓

赵孟頫

虓

祝允明

虓

王宠

蚤	蟲	蚩	蚬 蚬	蛇 蛇	蚍
颜真卿	五经文字	五经文字	蚬	欧阳通	
	蚌 蚌	蚕 蚕	五经文字	永泰公主墓志	
黄道周	五经文字	泉男产墓志	蚊 蚊	九经字样	褚遂良
蚁 蟻	颜真卿	五经文字	信行禅师碑	颜真卿	黄庭坚
	文徵明	礼记郑玄注卷	昭仁墓志	颜真卿	赵孟頫
颜真卿	吴彩鸾	颜真卿	蚓 蚓	颜真卿	鲜于枢
虻 虻	蚩 蚩		五经文字	颜师古	郑燮
					殷玄祚

祝允明

蜂 蜂

昭仁墓志

五经文字

蜕 蜕

王羲之

颜真卿

汉简牍

柳公权

欧阳询

裴休

颜真卿

永泰公主墓志

五经文字

蜓 蜓

颜真卿

蚌 蚌

五经文字

蜀 蜀

欧阳通

五经文字

蛛 蛛

玉台新咏卷

蛮 蛮

阅紫录仪

颜真卿

蜓 蜓

五经文字

萤 萤

颜真卿

蛟 蛟

刘元超墓志

阅紫录仪

蛙 蛙

蚔 蚔

五经文字

蛊 蛊

文选

五经文字

蚚 蚚

颜真卿

蝘
蝘
永泰公主墓志

蝘
五经文字

蝮
蝮
五经文字

蝮
五经文字

蝮
阅紫录仪

蜜
裴休

蛤
蛤
五经文字

蜥
蜥
五经文字

蜥
五经文字

蝶
蝶
五经文字

蜚

蜡
蟖
樊兴碑

蜡
五经文字

蠟
颜真卿

蜜
蜜
御注金刚经

蜜
柳公权

蝉
康留买墓志

蝉
王羲之

蝉
颜真卿

蝉
黄庭坚

蝉
赵孟頫

蜚
蜚
薄夫人墓志

蜃
九经字样

蝇
蝇
王羲之

蝇
五经文字

蚣
蚣
五经文字

蝉
蝉
五经文字

蝉
薄夫人墓志

蜕
裴休

蜕
赵孟頫

蜉
蜉
褚遂良

蜉
永泰公主墓志

蛸
蛸
永泰公主墓志

蜃
蜃
永泰公主墓志

五经文字

蟠

赵构

赵构

何绍基

蠃 | 贏

五经文字

蟋 | 蟋

赵构

赵孟頫

吴彩鸾

螺 | 螺

颜真卿

螫 | 螫

文选

蟊 | 蟊

五经文字

赵孟頫

郑孝胥

赵之谦

蟀 | 蟀

段志玄碑

裴休

颜师古

赵佶

文徵明

吴彩鸾

永泰公主墓志

昭仁墓志

五经文字

颜真卿

欧阳通

蝥 | 蝥

五经文字

蝓 | 蝓

五经文字

螟 | 螟

五经文字

融 | 融

血 蟹

信行禅师碑

血 血

段志玄碑

蟹

裴休

褚遂良

血

部

千唐

春秋谷梁传集解

颜真卿

李寿墓志

蠡 蟹

颜师古

度人经

吴彩鸾

欧阳通

五经文字

黄庭坚

灵飞经

衁 衁

赵孟頫

阅紫录仪

欧阳修

颜真卿

蠢 蠢

五经文字

颜真卿

褚遂良

颜真卿

行

行部

行

玄言新记明老部

史记燕召公

古文尚书卷

老子道德经

礼记郑玄注卷

南华真经

韩仁师墓志

崔诚墓志

宋夫人墓志

本际经圣行品

无上秘要卷

韩仲良碑

薄夫人墓志

霍汉墓志

颜人墓志

昭仁墓志

源夫人陆淑墓志

张去奢墓志

张黑女墓志

永泰公主墓志

张明墓志

罗君副墓志

行 行

段志玄碑

孔颖达碑

龙藏寺碑

王履清碑

信行禅师碑

樊兴碑

行　黄庭坚

行　赵估

行　赵孟頫

行　杨汲

行　张朗

行　薛曜

行　郭俨

行　颜真卿

行　颜真卿

行　颜真卿

行　褚遂良

行　智永

行　柳公权

行　裴休

行　王知敬

行　欧阳通

行　欧阳通

行　柳公权

行　王羲之

行　欧阳询

行　欧阳询

行　欧阳询

行　虞世南

行　张旭

行　颜师古

行　御注金刚经

行　周易王弼注卷

行　春秋谷梁传集解

行　维摩诘圣卷

行　汉书

行　钟繇

行　金刚经

行　度人经

行　文选

行　玉台新咏卷

行　诸经要集

術（術）　术
衍（衍）
街（街）
衙（衙）
衡（衡）

殷玄祚
董其昌
董其昌
董其昌
祝允明
殷令名

沈尹默
樊兴碑
五经文字
裴休
颜师古
颜真卿

术
樊兴碑
信行禅师碑
昭仁墓志
康留买墓志

汉书
王羲之
颜真卿
颜真卿
欧阳询
九经字样

褚遂良
赵孟頫
吴彩鸾
沈尹默
柳公权
柳公权

虞世南
欧阳通
吴彩鸾
颜真卿
柳公权

颜真卿

颜师古

王知敬

赵孟頫

薛曜

文徵明

昭仁墓志

张黑女墓志

御注金刚经

周易王弼注卷

文选

欧阳询

文选

蔡襄

黄道周

薛曜

衢　衢

欧阳询

九经字样

王羲之

王知敬

颜真卿

欧阳询

赵佶

赵孟頫

朱耷

祝允明

王宠

冲　

屈元寿墓志

衣（衤）部

衣

史记燕召公

米芾

柳公权

文选

龟山玄箓

信行禅师碑

李邕

苏轼

姚勖墓志

颜师古

无上秘要卷

颜真卿

赵佶

王训墓志

褚遂良

礼记郑玄注卷

虞世南

赵孟頫

韦洞墓志

裴休

欧阳通

阅紫录仪

董其昌

源夫人陆淑墓志

智永

董其昌

黄庭坚

欧阳通

春秋左传昭公

昭仁墓志

衣（衤）部

祖　祖
五经文字

衿　衿

李良墓志

玉台新咏卷

衰　衰

昭仁墓志

祇
五经文字

袛　袛
五经文字

五经文字

柳公权

褚遂良

袆　袆

五经文字

袂
裴休

欧阳通

颜真卿

柳公权

颜师古

赵孟頫

祇　祇
吴彩鸾

补
王知敬

李邕

米芾

郑孝胥

沈尹默

袂　袂
张旭

补
颜真卿

颜真卿

柳公权

柳公权

衣
祝允明

薛曜

殷玄祚

补　補

韦顼墓志

昭仁墓志

春秋谷梁传集解

袖
龙藏寺碑

袖
五经文字

袖
褚遂良

袖
柳公权

袖
张即之

袖
管道升

袖
殷玄祚

袞 袞

袞
五经文字

袞
五经文字

袞
欧阳通

袗 袗

袗
五经文字

袖 袖

袖
五经文字

衷

衷
颜真卿

衷
颜师古

袁 袁

袁
玉台新咏卷

袁
冯君衡墓志

袁
欧阳通

袞 袞

袞
五经文字

衷

衷
金农

衷 衷

衷
樊兴碑

衷
昭仁墓志

衷
五经文字

衷
欧阳通

袞
欧阳通

襄

襄
王知敬

襄
颜真卿

裒
赵孟頫

裒
唐寅

裒
郑孝胥

裒
吴彩鸾

襄

襄
五经文字

襄
玄言新记明老部

襄
礼记郑玄注卷

襄
玉台新咏卷

裒
虞世南

裒
褚遂良

裡
柳公权

祥　祥
五经文字

袍　袍
阅紫录仪

袍
龟山玄篆

袍
裴休

被
虞世南

被
柳公权

被
赵佶

被
赵孟頫

被
祝允明

袒　袒
郑聪

被
王献之

被
欧阳通

被
褚遂良

被
王知敬

被
欧阳询

被
信行禅师碑

被
昭仁墓志

被
御注金刚经

被
五经文字

被
阅紫录仪

被
智永

祛
欧阳询

祛　祛
信行禅师碑

祛
九经字样

被　被
韩仲良碑

被
樊兴碑

祐　祐
五经文字

祒　祒
五经文字

袘　袘
九经字样

祐　祐

颜真卿

殷玄祚

裁

泉男产墓志

五经文字

汉书

颜师古

袿

永泰公主墓志

五经文字

裒

玄言新记明老部

装

金刚般若经

裒

王知敬

袦

五经文字

袷

五经文字

袺

五经文字

裘

赵孟頫

千唐

何绍基

裒

五经文字

欧阳通

袋

米芾

千唐

裝

昭仁墓志

虞世南

赵构

袍

柳公权

袋

李戬妃郑中墓志

颜真卿

柳公权

柳公权

颜真卿

颜真卿

柳公权

裙 颜真卿

表

樊兴碑

赵构

米芾

裔 殷玄祚

薄夫人墓志

褚遂良

五经文字

裕

信行禅师碑

孔颖达碑

五经文字

欧阳询

颜真卿

虞世南

苏轼

赵孟頫

沈尹默

裨

信行禅师碑

御注金刚经

欧阳询

欧阳通

颜师古

陆柬之

张雨

赵之谦

吴彩鸾

裂

昭仁墓志

柳公权

表
殷玄祚

裾 裾

裴休

表
虞世南

表
颜师古

表
赵佶

表
赵孟頫

表
祝允明

表
欧阳询

表
欧阳通

表
智永

表
褚遂良

表
张旭

表
颜真卿

表
王知敬

徐浩

信行禅师碑

表
王段墓志

表
康留买墓志

表
本际经圣行品

表
龟山玄篆

文选

表
永泰公主墓志

表
郭敬墓志

表
昭仁墓志

表
罗君副墓志

表
韦洞墓志

衤
董美人墓志

裾
竹山联句

裾
颜真卿

裴

裴
颜真卿

裴
柳公权

裴
柳公权

裴
苏轼

裹
李毗妃郑中墓志

裹
本际经圣行品

裹
五经文字

裹
颜真卿

裹
欧阳通

殷玄祚

裳
智永

裳
赵孟頫

裳
朱耷

裹

裹
泉男产墓志

裳
赵佶

裼
五经文字

裳 裳
昭仁墓志

裳
春秋谷梁传集解

裳
欧阳通

褚
颜真卿

褚
褚遂良

褚
赵孟頫

褚
吴彩鸾

裯 裯

裯
五经文字

裼 裼

裾
欧阳询

裾
黄道周

裾
赵孟頫

裾
沈尹默

褚 褚

褚
五经文字

襃

五经文字

襃

褚遂良

襃

颜真卿

襃

颜真卿

赵孟頫

褐 褐

五经文字

褐

五经文字

褐

颜真卿

襃 襃

段志玄碑

製

褚遂良

製

吴彩鸾

褖 褖

五经文字

褖

五经文字

褊 褊

褊

五经文字

製

欧阳询

製

颜真卿

制 製

五经文字

製

殷玄祚

褕

五经文字

褕

欧阳通

制 製

虞世南

製

柳公权

製

欧阳通

褻

赵佶

裴

赵孟頫

裴

文徵明

褻 褻

褻

五经文字

褛 褛

褛

信行禅师碑

襈
五经文字

襘 襘
五经文字

襛 襛
五经文字

禮
五经文字

襟 襟
杨君墓志

襜 襜
五经文字

襜
欧阳通

襜
虞世南

襈 襈
杨君墓志

襄
颜师古

襄
赵孟頫

襄
吴彩鸾

襦 襦
欧阳通

襦
欧阳通

襄
樊兴碑

襄
颜真卿

襄
颜真卿

襄
欧阳通

襄
蔡襄

襄 襄
杨君墓志

襄
昭仁墓志

襄
五经文字

襄
欧阳通

襚 襚
欧阳通

襄
徐浩

襄
虞世南

襄
蔡襄

裦 裦
九经字样

襚 襚

襄
五经文字

叔氏墓志

汉简牍

段志玄碑

西 西

康留买墓志

襦 襦

李良墓志

度人经

樊兴碑

韦顼墓志

康留买墓志

张矩墓志

楼兰残纸

西（覀）部

史记燕召公

孔颖达碑

玄言新记明老部

杨夫人墓志

刘元超墓志

颜真卿

五经文字

襈 襈

欧阳询

五经文字

欧阳通

玄言新记明老部

古文尚书卷

无上秘要卷

昭仁墓志

李寿墓志

永泰公主墓志

无上秘要卷

诸经要集

礼记郑玄注卷

春秋谷梁传集解

汉书

要 要

信行禅师碑

泉男产墓志

维摩诘经卷

本际经圣行品

九经字样

褚遂良

褚遂良

苏轼

赵佶

赵孟頫

朱耷

殷玄祚

欧阳询

欧阳询

欧阳询

柳公权

柳公权

柳公权

柳公权

文选

裴休

颜师古

颜真卿

王知敬

欧阳询

春秋谷梁传集解

阅紫录仪

王羲之

徐浩

智永

智永

王知敬

颜师古

褚遂良

颜真卿

蔡襄

信行禅师碑

阅紫录仪

汉书

欧阳通

御注金刚经

昭仁墓志

九经字样

欧阳通

覆 覆

蔡襄

赵佶

董其昌

殷玄祚

傅山

覃 覃

郑道昭碑

文选

欧阳询

褚遂良

虞世南

颜师古

裴休

王羲之

智永

颜真卿

张旭

柳公权

見（见）部

金刚经

金刚经

金刚经

玄言新记明老部

诸经要集

阅紫录仪

曹夫人墓志

礼记郑玄注卷

史记燕召公

无上秘要卷

老子道德经

本际经圣行品

颜人墓志

屈元寿墓志

昭仁墓志

董明墓志

康留买墓志

樊兴碑

信行禅师碑

郑道昭碑

孔颖达碑

张明墓志

张去奢墓志

見（见）部

赵佶

赵孟頫

文彭

祝允明

张裕钊

観
度人经

観
史记燕召公

観
周易王弼注卷

観
礼记郑玄注卷

観
金刚经

観
金刚经

観
金刚经

观 **觀**

觀
信行禅师碑

觀
孔颖达碑

觀
樊兴碑

觀
张通墓志

觀
昭仁墓志

觀
无上秘要卷

見
赵佶

見
赵孟頫

見
祝允明

見
董其昌

見
董其昌

見
褚遂良

見
欧阳询

見
徐浩

見
欧阳通

見
欧阳通

見
蔡襄

見
文选

見
裴休

見
柳公权

見
柳公权

見
颜真卿

見
颜真卿

見
春秋谷梁传集解

見
春秋谷梁传集解

見
汉书王莽传残卷

見
玉台新咏卷

見
智永

規		觀				

孔颖达碑

殷玄祚

蔡襄

欧阳询

五经文字

昭仁墓志

段清云

赵佶

柳公权

张通墓志

王玄宗

赵孟頫

柳公权

褚遂良

阅紫录仪

王夫人墓志

张朗

祝允明

柳公权

颜师古

本际经圣行品

规 規

康留买墓志

董其昌

颜真卿

裴休

春秋谷梁传集解

韩仁铭墓志

信行禅师碑

欧阳通

虞世南

颜人墓志

龙藏寺碑

颜真卿

魏栖梧

智永

視
春秋谷梁传集解

視
春秋谷梁传集解

視
欧阳询

視
柳公权

視
李邕

視
王知敬

視
欧阳通

視
信行禅师碑

視
段志玄碑

視
昭仁墓志

視
龟山玄篆

視
周易王弼注卷

視
礼记郑玄注卷

視
玄言新记明老部

規
赵孟頫

規
祝允明

規
殷玄祚

規
张朗

規
王玄宗

視 視

視
孔颖达碑

視
智永

規
颜师古

規
颜真卿

規
米芾

規
赵佶

規
魏栖梧

規
张旭

規
虞世南

規
颜真卿

規
裴休

規
欧阳通

規
源夫人陈淑墓志

規
五经文字

規
文选

規
柳公权

規
欧阳询

觉 覺

杨汲

虞世南

金刚经

颜真卿

薛曜

视

樊兴碑

赵孟頫

欧阳通

度人经

览 覽

虞世南

信行禅师碑

褚遂良

颜真卿

褚遂良

昭仁墓志

王铎

觇 觇

颜真卿

昭仁墓志

褚遂良

无上秘要卷

礼记郑玄注卷

颜师古

颜真卿

玄言新记明老部

赵孟頫

董其昌

视

本际经圣行品

九经字样

欧阳询

五经文字

文徵明

覰			覺	覺	覺

九经字样

睹 覩

信行禅师碑

昭仁墓志

阅紫录仪

史记燕召公

玄言新记明老部

觍 覗

五经文字

觃 覾

信行禅师碑

春秋谷梁传集解

颜真卿

覾 覾

李瑞清

覺

薛曜

觅 覔

颜真卿

觌 覭

五经文字

柳公权

裴休

苏轼

颜真卿

金刚经

欧阳通

欧阳通

赵孟頫

欧阳询

度人经

九经字样

玉台新咏卷

褚遂良

赵佶

赵孟頫

张朗

殷玄祚

张诠

觀

五经文字

颜真卿

欧阳通

褚遂良

智永

颜真卿

裴休

颜师古

阅紫录仪

金刚经

春秋谷梁传集解

春秋谷梁传集解

柳公权

老子道德经

王夫人墓志

叔氏墓志

薄夫人墓志

维摩诘经卷

礼记郑玄注卷

本际经圣行品

亲 親

段志玄碑

越国太妃燕氏碑

信行禅师碑

郭敬墓志

颜真卿

欧阳询

褚遂良

颜师古

欧阳通

觏 [觏]
五经文字

颜真卿

覴 [覴]

五经文字

覵 [覵]

五经文字

本际经圣行品

颜真卿

柳公权

五经文字

角 部

角 [角]

御注金刚经

龙藏寺碑

文选

信行禅师碑

虞世南

康留买墓志

欧阳通

五经文字

五经文字

柳公权

黄庭坚

赵孟頫

牐 [牐]

五经文字

维摩诘经卷

度人经

灵飞经

老子道德经

金刚般若经

御注金刚经

解 解

郑道昭碑

张黑女墓志

昭仁墓志

史记燕召公

本际经圣行品

无上秘要卷

赵佶

赵孟頫

王宠

祝允明

傅山

颜真卿

五经文字

觞 觞

孔颖达碑

智永

欧阳通

颜师古

觡 觡

五经文字

玉台新咏卷

柳公权

觜 觜

康留买墓志

五经文字

觚 觚

五经文字

觚 觚

康留买墓志

段志玄碑

觢 觢

五经文字

觵 觵

觵

五经文字

觲 觲

觲

五经文字

觽 觽

觽

五经文字

赵孟頫

祝允明

董其昌

董其昌

倪元璐

觥 觥

柳公权

柳公权

赵佶

苏轼

颜真卿

五经文字

智永

颜真卿

颜真卿

阅紫录仪

春秋谷梁传集解

欧阳通

虞世南

裴休

言（讠）部

金刚般若经

御注金刚经

御注金刚经

周易王弼注卷

老子道德经

无上秘要卷

度人经

本际经圣行品

玄言新记明老部

龟山玄箓

礼记郑玄注卷

昭仁墓志

叔氏墓志

王夫人墓志

永泰公主墓志

霍汉墓志

史记燕召公

张黑女墓志

崔诚墓志

康留买墓志

贞隐子墓志

李良墓志

言 言

孔颖达碑

段志玄碑

郑道昭碑

樊兴碑

信行禅师碑

王段墓志

言（讠）部

黄庭坚

裴休

虞世南

维摩诘经卷卷

诸经要集

蔡襄

欧阳询

智永

春秋谷梁传集解

玉台新咏卷

赵佶

颜师古

欧阳通

徐浩

阅紫录仪

文选

苏轼

王知敬

欧阳通

欧阳询

王羲之

春秋左传昭公

赵孟頫

王玄宗

颜真卿

欧阳询

柳公权

汉书

董其昌

欧阳询

柳公权

董其昌

颜真卿

褚遂良

柳公权

汉书

史记燕召公

本际经圣行品

玄言新记明老部

颜真卿

柳公权

孔颖达碑

王训墓志

李户墓志

郭敬墓志

屈元寿墓志

度人经

赵佶

祝允明

张裕钊

傅山

讧

五经文字

记

欧阳通

唐寅

讥

信行禅师碑

智永

赵孟𫖯

李邕

褚遂良

颜真卿

王知敬

赵孟𫖯

薛曜

殷玄祚

订

五经文字

计 计

度人经

柳公权

討
祝允明

討
千唐

討
殷玄祚

討
赵之谦

讬

託
康留买墓志

託
叔氏墓志

讨 討

討
段志玄碑

討
颜人墓志

討
春秋左传昭公

討
王羲之

討
李邕

討
颜真卿

讓
裴休

讓
虞世南

讓
柳公权

讓
智永

讓
赵孟頫

讓
龙藏寺碑

讓
薄夫人墓志

讓
昭仁墓志

讓
史记燕召公

讓
欧阳通

讓
颜真卿

記
褚遂良

記
颜师古

記
苏轼

記
赵孟頫

記
董其昌

記
殷令名

让 讓
张旭

記
欧阳通

記
欧阳询

記
欧阳询

記
李邕

讦　訐　吴彩鸾

训　訓

讯　訊　五经文字

讬　託

訏

訌　汉书

永泰公主墓志

古文尚书卷

颜真卿

颜真卿

柳公权

屈元寿墓志

姚勖墓志

杨君墓志

张诠墓志

陆柬之

颜真卿

袁枚

郑孝胥

千唐

苏轼

米芾

赵孟頫

讦　訐

欧阳通

欧阳通

颜真卿

王知敬

欧阳通

褚遂良

褚遂良

屈元寿墓志

泉男产墓志

李寿墓志

礼记郑玄注卷

王羲之

祝允明

张朗

倪元璐

訆 訆

五经文字

訐 訐

五经文字

裴休

张旭

颜师古

颜真卿

颜真卿

赵孟頫

欧阳通

柳公权

柳公权

柳公权

汉书

樊兴碑

昭仁墓志

曹夫人墓志

本际经圣行品

御注金刚经

汉书

智永

赵佶

赵孟頫

祝允明

李叔同

议 議

欧阳通

欧阳通

虞世南

褚遂良

欧阳询

讹 訛

褚遂良

张旭

沈尹默

讽 諷

颜真卿

柳公权

赵孟頫

薛曜

李瑞清

千唐

颜真卿

虞世南

柳公权

颜师古

颜真卿

王玄宗

颜真卿

欧阳通

黄庭坚

访 訪

孔颖达碑

史记燕召公

春秋左传昭公

徐浩

柳公权

欧阳询

张旭

蔡襄

颜真卿

讫 訖

孔颖达碑

御注金刚经

无上秘要卷

古文尚书卷

本际经圣行品

老子道德经

颜真卿

颜真卿

颜真卿

欧阳通

欧阳询

玉台新咏卷

褚遂良

褚遂良

柳公权

欧阳通

赵夫人墓志

郭敬墓志

张去奢墓志

王居士砖塔铭

度人经

史记燕召公

李良墓志

崔诚墓志

李寿墓志

泉男产墓志

康留买墓志

贞隐子墓志

姚勖墓志

李迪墓志

李戢妃郑中墓志

屈元寿墓志

张通墓志

讳 讳

张琮碑

樊兴碑

永泰公主墓志

成淑墓志

冯君衡墓志

言（讠）部

设

诀 訣

讵 詎

周易王弼注卷

颜真卿

王知敬

欧阳通

虞世南

赵佶

智永

欧阳询

欧阳询

褚遂良

柳公权

孔颖达碑

郑道昭碑

信行禅师碑

康留买墓志

屈元寿墓志

玄言新记明老部

欧阳询

千唐

御注金刚经

玄言新记明老部

玉台新咏卷

昭仁墓志

杨夫人墓志

御注金刚经

欧阳通

褚遂良

杨汲

张朗

殷玄祚

樊兴碑

信行禅师碑

讲
樊兴碑

讲
御注金刚经

讲
五经文字

讲
玄言新记明老部

讲
颜真卿

讲
颜真卿

讲
褚遂良

許
欧阳通

許
赵之谦

許
于立政

許
沈尹默

讠
诀
訣
老子道德经

讲
讲
講

許
韩仁师墓志

許
颜师古

許
王知敬

許
钟繇

許
颜真卿

許
柳公权

許
源夫人陆淑墓志

許
泉男产墓志

許
史记燕召公

許
春秋谷梁传集解

許
汉书

訟
汉书

訟
赵孟頫

訟
吴彩鸾

訟
郑孝胥

訟
许許
刘墉

許
龙藏寺碑

設
赵孟頫

設
朱耷

設
祝允明

設
金农

設
讼訟
傅山

設
苏孝慈墓志

董其昌

朱耷

殷玄祚

杨汲

讴 謳

五经文字

讥 訞

訞
五经文字

柳公权

欧阳通

論
张旭

颜师古

論
祝允明

論
赵孟頫

論
颜真卿

論
颜真卿

論
裴休

論
智永

論
徐浩

金刚经宣演卷

論
文选

論
王羲之

論
虞世南

論
褚遂良

論
御注金刚经

颜真卿

论 論

論
本际经圣行品

論
玄言新记明老部

論
御注金刚经

诊 診

柳公权

裴休

欧阳通

沈尹默

诊 診

欧阳询

讷 訥

词 / 詞

词　詞

泉男产墓志

永泰公主墓志

宋夫人墓志

张矩墓志

昭仁墓志

御注金刚经

赵构

赵孟頫

米芾

李瑞清

沈尹默

张旭

柳公权

颜真卿

欧阳询

欧阳通

欧阳通

颜师古

褚遂良

杨汲

王铎

词　詞

度人经

金刚经宣演卷

颜真卿

柳公权

裴休

王知敬

诂　詁

颜真卿

询　詢

五经文字

评　評

颜真卿

柳公权

沈尹默

译　譯

御注金刚经

欧阳询

褚遂良

欧阳通

永瑆

诉　訴

刁遵墓志

五经文字

汉书

玉台新咏卷

苏轼

林则徐

柳公权

柳公权

柳公权

黄庭坚

玉台新咏卷

殷玄祚

颜真卿

本际经圣行品

虞世南

裴休

颜真卿

无上秘要卷

无上秘要卷

褚遂良

欧阳通

欧阳通

智永

文徵明

识　識

樊兴碑

孔颖达碑

信行禅师碑

泉男产墓志

詔
古文尚书卷

詔
汉书

詔
阅紫录仪

詔
康留买志

詔
欧阳通

詔
御注金刚经

詔
樊兴碑

詔
兰陵长公主碑

詔
昭仁墓志

詔
罗君副墓志

詔
李戢妃郑中墓志

詠
柳公权

詠
赵孟頫

訊
祝允明

诏 詔

詔
郑道昭碑

詔
段志玄碑

詠
智永

詠
虞世南

詠
褚遂良

詠
陆柬之

詠
赵佶

詠
度人经

詠
文选

詠
王献之

詠
颜真卿

訊
颜真卿

詠
本际经圣行品

咏 詠

詠
郑道昭碑

詠
段志玄碑

詠
张猛龙碑

詠
元悔墓志

証 诣 诬 證

詶 諚

詺 詶

註 詶

詶 詺

詺 詶

言部

誀

話　話

詶

話

話

證

證

證

詛　詛

詛

诎　詶

话　話

魏栖梧

欧阳通

赵构

薛曜

五经文字

证　證

信行禅师碑

御注金刚经

本际经圣行品

颜真卿

裴休

褙遂良

註

颜真卿

诣　詣

颜真卿

吴玉如

千唐

吴彩鸾

金农

诈　詐

苏轼

汉书

颜师古

注　註

五经文字

玄言新记明老部

詔

颜真卿

颜真卿

欧阳询

褙遂良

柳公权

柳公权

王知敬

汉书

郑道昭碑

古文尚书卷

吊比干文

张旭

阅紫录仪

诛	诔	诗	诤	诣	诩
祝允明	柳公权	柳公权	诤 静	诣	诩 诩
诛 诛	诔 诛	诛 诛	本际经圣行品	欧阳通	颜真卿
五经文字	欧阳通	樊兴碑	柳公权	颜真卿	诣 诣
诜 诜	颜真卿	康留买墓志	黄庭坚	黄庭坚	郑道昭碑
信行禅师碑	赵佶	史记燕召公	吴彩鸾	千唐	灵飞经
度人经	赵孟頫		夸	诘 诘	阅紫录仪
殷玄祚	诛	智永	颜真卿	维摩诘圣卷 颜真卿	汉书

古文尚书卷

赵孟頫

张旭

泉男产墓志

诠　诠

信行禅师碑

御注金刚经

柳公权

颜真卿

祝允明

试　

春秋左传昭公

史记燕召公

诗　

赵构

黄庭坚

王献之

礼记郑玄注卷

孔颖达碑

苏轼

度人经

赵佶

玉台新咏卷

虞世南

郑道昭碑

张裕钊

周易王弼注卷

褚遂良

汉书

蔡襄

颜真卿

苏轼

智永

汉书

霍汉墓志

褚遂良

崔诚墓志

诡

颜师古

欧阳通

该 该

颜人墓志

誠

褚遂良

誡

王献之

詭

颜真卿

詡 訏

讠 訏

五经文字

詠

灵飞经

欧阳询

颜真卿

郑孝胥

杨汲

虞世南

欧阳询

智永

诚 誠

段志玄碑

薛稷

虞世南

颜师古

虞世南

诡 詭

龙藏寺碑

殷玄祚

诔 誄

颜真卿

欧阳通

誡

薄夫人墓志

罗君副墓志

五经文字

颜真卿

该

颜真卿

诳　

五经文字

柳公权

陆柬之

黄庭坚

张即之

吴彩鸾

徐浩

欧阳通

欧阳通

裴休

智永

赵佶

赵孟頫

樊兴碑

玄言新记明老部

度人经

汉书

颜师古

颜真卿

昭仁墓志

罗君副墓志

王居士砖塔铭

金刚般若经

史记燕召公

殷玄祚

祝允明

询　詢

欧阳询

褚遂良

杨汲

详　詳

张旭

柳公权

柳公权

柳公权

赵孟頫

蔡襄

赵佶

颜真卿

颜真卿

颜师古

欧阳通

王知敬

智永

玄言新记明老部

南华真经

周易王弼注卷

玉台新咏卷

汉书

李寿墓志

张旭

黄庭坚

李叔同

语　语

度人经

宋夫人墓志

曹夫人墓志

霍汉墓志

欧阳通

冯君衡墓志

张去奢墓志

李迪墓志

王训墓志

颜人墓志

志　誌

张黑女墓志

泉男产墓志

永泰公主墓志

刁遵墓志

成淑墓志

玄言新记明老部

老子道德经

周易王弼注卷

诸经要集

春秋谷梁传集解

古文尚书卷

阅紫录仪

御注金刚经

御注金刚经

金刚经宣演卷

金刚般若经

维摩诘经卷

信行禅师碑

刘元超墓志

贞隐子墓志

王居士砖塔铭

本际经圣行品

史记燕召公

无上秘要卷

赵孟頫

文彭

祝允明

殷玄祚

说

度人经

颜真卿

智永

褚遂良

赵佶

柳公权

蔡襄

赵佶

赵孟頫

祝允明

诚

薄夫人墓志

玄言新记明老部

五经文字

王羲之

张旭

颜真卿

虞世南

信行禅师碑

颜真卿

柳公权

王蒙

千唐

刘墉

误

诬

柳公权

赵构

苏轼

赵孟頫

李瑞清

刘墉

祝允明

何绍基

傅山

诰

永泰公主墓志

古文尚书卷

柳公权

柳公权

欧阳通

裴休

黄道周

赵佶

赵孟頫

柳公权

颜真卿

颜真卿

颜真卿

褚遂良

颜师古

颜真卿

诲 [诲]

维摩诘经卷

南华真经

金刚般若经

春秋左传昭公

颜真卿

蔡襄

董其昌

诮 [诮]

信行禅师碑

颜真卿

诣 [诣]

五经文字

李邕

柳公权

颜真卿

颜真卿

张即之

欧阳通

玄言新记明老部

维摩诘经卷

无上秘要卷

本际经圣行品

陆柬之

欧阳通

欧阳通

柳公权

裴休

诵 [诵]

昭仁墓志

张黑女墓志

度人经

祝允明

沈尹默

诱 [诱]

昭仁墓志

信行禅师碑

史记燕召公

千唐

赵之谦

于右任

谅 谅

信行禅师碑

本际经圣行品

度人经

课 课

御注金刚经

汉书

柳公权

颜真卿

郑孝胥

吴彩鸾

褚遂良

欧阳询

欧阳询

王知敬

文徵明

柳公权

柳公权

颜师古

颜真卿

颜真卿

杨夫人墓志

古文尚书卷

度人经

欧阳通

欧阳通

诞 诞

信行禅师碑

源夫人陆淑墓志

康留买墓志

成淑墓志

薄夫人墓志

諸
叔氏墓志

諸
李良墓志

史记燕召公

諸
本际经圣行品

諸
礼记郑玄注卷

諸
郭敬墓志

諸
张琮碑

諸
信行禅师碑

諸
王履清碑

諸
罗君副墓志

諸
颜人墓志

談
殷玄祚

诼 諑

诸 諸
颜真卿

諑
郑道昭碑

樊兴碑

段志玄碑

談
孔颖达碑

談
智永

赵佶

談
赵孟頫

談
祝允明

談
董其昌

談
玄言新记明老部

談
欧阳通

談
欧阳通

談
柳公权

談
虞世南

諒
柳公权

欧阳询

颜师古

颜真卿

褚遂良

欧阳通

谈 談

諸　赵佶

諸　赵孟頫

諸　祝允明

諸　董其昌

諸　殷玄祚

谁　誰

誰　龙藏寺碑

諸　黄庭坚

諸　蔡襄

諸　王知敬

諸　颜真卿

諸　颜真卿

諸　颜真卿

諸　柳公权

諸　柳公权

諸　柳公权

諸　柳公权

諸　柳公权

諸　柳公权

諸　阅紫录仪

諸　虞世南

諸　褚遂良

諸　颜师古

諸　智永

諸　欧阳通

諸　欧阳通

諸　御注金刚经

諸　金刚般若经

諸　诸经要集

諸　春秋左传昭公

諸　春秋谷梁传集解

諸　古文尚书卷

諸　御注金刚经

諸　玄言新记明老部

諸　无上秘要卷

諸　维摩诘经卷

諸　度人经

诺
老子道德经

诺
五经文字

诺
欧阳询

调 調

調
信行禅师碑

調
孔颖达碑

調
崔诚墓志

讀
柳公权

讀
柳公权

讀
赵佶

讀
赵孟頫

讀
王宠

讀
董其昌

诺 諾

讀
御注金刚经

讀
智永

讀
张旭

讀
颜真卿

讀
颜真卿

讀
褚遂良

誰
赵佶

誰
蔡襄

誰
赵孟頫

读 讀

讀
永泰公主墓志

讀
维摩诘经卷

讀
金刚般若经

誰
昭仁墓志

誰
裴休

誰
褚遂良

誰
王知敬

誰
欧阳询

誰
颜真卿

誰
贞隐子墓志

誰
康留买墓志

誰
礼记郑玄注卷

誰
玉台新咏卷

誰
智永

谋

赵孟頫

祝允明

请　

信行禅师碑

樊兴碑

昭仁墓志

御注金刚经

王知敬

欧阳通

李邕

苏轼

蔡襄

颜真卿

南华真经

魏栖梧

柳公权

欧阳询

颜真卿

薛曜

殷玄祚

谋　谋

罗君副墓志

张明墓志

史记燕召公

老子道德经

调

度人经

欧阳通

赵佶

赵孟頫

祝允明

郑孝胥

本际经圣行品

文选

智永

颜真卿

颜师古

欧阳询

谕

颜真卿

谚 [谚]

樊兴碑

谗 [谗]

史记燕召公

谗

春秋左传昭公

905

颜真卿

罜 [罜]

颜真卿

谕 [谕]

信行禅师碑

谕

九经字样

谕

柳公权

苏轼

赵孟頫

诽 [诽]

信行禅师碑

本际经圣行品

南华真经

谍 [谍]

王知敬

虞世南

柳公权

颜真卿

颜真卿

度人经

玉台新咏卷

裴休

欧阳通

欧阳通

史记燕召公

礼记郑玄注卷

春秋左传昭公

文选

汉书

史记燕召公

维摩诘经卷

南华真经

老子道德经

玉台新咏卷

玄言新记

谓

度人经

本际经圣行品

礼记郑玄注卷

御注金刚经

御注金刚经

屈元寿墓志

李户墓志

李良墓志

张黑女墓志

宋夫人墓志

谓 謂

郑道昭碑

贞隐子墓志

成淑墓志

王夫人墓志

康留买墓志

王羲之

颜真卿

颜真卿

黄庭坚

谐 諧

颜真卿

欧阳通

讒

古文尚书卷

谏 諫

昭仁墓志

五经文字

南北朝写经

史记燕召公

本际经圣行品

谝 諞

五经文字

谊 諠

文选

谑 謔

谐 諧

諧 信行禅师碑

諧 宋夫人墓志

諧 陆柬之

諧 颜真卿

諧 欧阳通

諧 董其昌

諞

謼

諿

諧 信行禅师碑

謂 苏轼

謂 赵佶

謂 赵孟𫖯

謂 殷玄祚

謂 董其昌

謂 褚遂良

謂 褚遂良

謂 颜真卿

謂 颜真卿

謂 颜真卿

謂 欧阳询

謂 欧阳询

謂 王知敬

謂 柳公权

謂 柳公权

謂 柳公权

謂 汉书

謂 汉书

謂 王知敬

謂 智永

謂 虞世南

謂 欧阳通

謂 张旭

907

颜真卿

欧阳询

赵佶

赵孟頫

祝允明

殷令名

贞隐子墓志

周易王弼注卷

礼记郑玄注卷

汉书

智永

段志玄碑

越国太妃燕氏碑

李寿墓志

董明墓志

罗君副墓志

颜人墓志

徐浩

郑孝胥

诚

褚遂良

谌

玄言新记明老部

誉

汉书

颜真卿

欧阳通

柳公权

裴休

泉男产墓志

李戢妃郑中墓志

无上秘要卷

阅紫录仪

春秋左传昭公

张裕钊

华世奎

谠

孔颖达碑

颜真卿

谧 謐

玄言新记明老部

龙藏寺碑

维摩诘经卷

柳公权

张即之

颜真卿

薛稷

赵之谦

五经文字

颜真卿

詹 詹

颜真卿

詹

柳公权

谤 謗

信行禅师碑

御注金刚经

谟

沈尹默

谣 謠

五经文字

訾 訾

信行禅师碑

颜真卿

欧阳询

欧阳通

张旭

蔡襄

谧 謐

五经文字

柳公权

裴休

颜真卿

谟 謨

胡昭仪墓志

谣

谣

玉台新咏卷

谢

张黑女墓志

谨

赵孟頫

谨

五经文字

谣

杨夫人墓志

汉书

谢

成淑墓志

谨

王宠

谨

黄庭坚

谨

春秋谷梁传集解

度人经

谢

文选

谢

礼记郑玄注卷

谨

文徵明

谨

苏轼

谨

王僧虔

谣

无上秘要卷

谢

王知敬

谢

无上秘要卷

谨

郑孝胥

谢 谢

谨

蔡襄

谨

智永

谣

五经文字

谢

欧阳通

谢

本际经圣行品

谢

樊兴碑

谢

谨

赵佶

谨

欧阳询

谨 谨

谢

史记燕召公

谢

郭敬墓志

谨

赵构

谨

颜真卿

谨

宋夫人墓志

谪
五经文字

谪
颜真卿

谯

谯
九经字样

误

误
昭仁墓志

误
颜真卿

谬
赵之谦

谬

谬
信行禅师碑

谬
昭仁墓志

谬
五经文字

谬
褚遂良

誓
阅紫录仪

誓
欧阳通

誓
褚遂良

誓
颜真卿

誓
蔡襄

誓
刘墉

誓
樊兴碑

誓
昭仁墓志

誓
本际经圣行品

誓
颜真卿

誓
度人经

誓
玄言新记明老部

誓
灵飞经

谢
颜真卿

谢
薛曜

谢
杨凝式

谢
祝允明

誓

殷玄祚

谢
颜真卿

谢
欧阳询

谢
智永

谢
赵佶

谢
赵孟頫

李寿墓志

灵飞经

颜师古

欧阳通

欧阳通

王知敬

南华真经

度人经

无上秘要卷

春秋谷梁传集解

周易王弼注卷

王知敬

謇 譽

颜真卿

变 變

昭仁墓志

泉男产墓志

屈元寿墓志

譚

俞和

张雨

朱耷

谴 譴

颜真卿

諌 譟

颜真卿

五经文字

暋 譽

谮 譖

五经文字

汉书

颜真卿

潭 譚

欧阳通

谱 譜

郑道昭碑

王训墓志

颜真卿

郑孝胥

赵孟頫

尹昌隆

言（讠）部

譬警雠谨譬

孔颖达碑

玄言新记明老部

张即之

颜师古

颜真卿

欧阳通

赵之谦

雠

文选

颜真卿

谨

五经文字

譬

殷玄祚

虞世南

颜师古

赵孟頫

薛曜

警

信行禅师碑

屈元寿墓志

霍汉墓志

陆柬之

米芾

赵孟頫

谳

无上秘要卷

蔡襄

赵孟頫

颜真卿

颜真卿

颜真卿

欧阳询

欧阳询

丰坊

黄庭坚

谷 穀

谷 部

讖 識

膺 廥

欧阳询

陆柬之

柳公权

褚遂良

吴彩鸾

膺 廥

欧阳通

颜真卿

讖 識

颜真卿

赵孟頫

郑孝胥

赵之谦

段志玄碑

昭仁墓志

侯僧达墓志

王段墓志

成淑墓志

泉男产墓志

王训墓志

王羲之

欧阳询

高正臣

颜真卿

褚遂良

罗君副墓志

薄夫人墓志

王居士砖塔铭

老子道德经

本际经圣行品

谿

谷　颜师古

豁　郑道昭碑

谿　赵孟頫

豆 部

樊兴碑

豆　孔颖达碑

谷　智永

谿　文彭

豁　无上秘要卷

薄夫人墓志

豆　泉男产墓志

谷　欧阳通

谿　王宠

豁　灵飞经

颜人墓志

豆　钟繇

谷　欧阳通

谿　薛曜

豁　钟绍京

霍万墓志

豆　欧阳通

谷　赵佶

谿　朱耷

豁　陆柬之

昭仁墓志

豈

豈　段志玄碑

谷　祝允明

谿　祝允明

谿

谿　欧阳通

谷　张朗

金农

赵孟頫

文徵明

赵之谦

艳

颜真卿

王莽

殷玄祚

竖

五经文字

褚遂良

丰

苏轼

赵佶

蔡襄

苏轼

赵孟頫

祝允明

欧阳询

褚遂良

褚遂良

颜真卿

欧阳询

御注金刚经

颜师古

裴休

张旭

欧阳通

欧阳通

文选

玉台新咏卷

智永

虞世南

王知敬

豕
部

颜真卿

欧阳通

欧阳询

赵佶

赵孟頫

智永

柳公权

王知敬

颜师古

玄言新记明老部

周易王弼注卷

张旭

御注金刚经

豕

信行禅师碑

昭仁墓志

泉男产墓志

无上秘要卷

虞世南

豕 豕

樊兴碑

豕

昭仁墓志

豕

周易王弼注卷

豕

颜真卿

象 象

樊兴碑

豫 豫

豫
郑道昭碑

豫
李良墓志

豫
颜真卿

豫
智永

豫
赵佶

豫
赵孟頫

豪
欧阳通

豪
欧阳通

豪
柳公权

豪
蔡襄

豪
苏轼

豪
赵孟頫

豪
王训墓志

豪
欧阳询

豪
褚遂良

豪
褚遂良

裴休

豪
老子道德经

豪
五经文字

豪
度人经

豪
颜真卿

豵
五经文字

豪 豪

豪
张通墓志

豪
冯君衡墓志

豪
康留买墓志

豪
屈元寿墓志

豪
祝允明

豪
祝允明

豝 豝

豝
五经文字

豢 豢

豢
褚遂良

豵 豵

豕部 猪猳獖豳獝豵薱　豸部　豸豻豹

豹　五经文字

豹　颜真卿

豹　欧阳询

豹　赵孟頫

豹　祝允明

豹　殷玄祚

豸　五经文字

豻　豻　五经文字

豹　豹　五经文字

豹　刘元超墓志

豹　屈元寿墓志

豸部

薱　薱　五经文字

薱　五经文字

獝　五经文字

豳　豳　五经文字

豳　昭仁墓志

獝　獝　五经文字

豵　豵　五经文字

獝　獝　五经文字

豫　薛曜

猪　猪　猪　五经文字

豬　颜真卿

猳　猳　五经文字

猳　五经文字

猪　猪

貌

王宠

猫 貓

五经文字

貓

郑孝胥

貓

赵之谦

貒 獌

五经文字

貌 貌

五经文字

貌

颜真卿

貌

米芾

貌

祝允明

貌

文徵明

貉 貉

五经文字

貉

汉书

貉

颜真卿

貍 貍

五经文字

貍

颜真卿

春秋左传昭公

欧阳通

柳公权

颜真卿

五经文字

貀 貀

五经文字

貀

五经文字

貂 貂

五经文字

貂

泉男产墓志

貊 貊

豺 豺

五经文字

阅紫录仪

春秋左传昭公

颜真卿

豽 豽

五经文字

豸部 貒貐貔豾貜貛 貝（贝）部 貝负

豸（豸）部

貜 [貜]
五经文字

貜 [貜]
五经文字

五经文字

貐 [貐]
五经文字

貔 [貒]
五经文字

貖 [貖]
五经文字

貝 [貝]

貝
龙藏寺碑

貝
五经文字

貝
颜真卿

貝
魏栖梧

褚遂良

貝（贝）部

貝
殷玄祚

赵孟頫

负 [負]

貟
孔颖达碑

貟
龙藏寺碑

信行禅师碑

貟
樊兴碑

貟
康留买墓志

貟
泉男产墓志

貟
昭仁墓志

李户墓志

张明墓志

姚勖墓志

贞 **貞**

文选

史记燕召公

龟山玄篆

信行禅师碑

颜师古

颜真卿

无上秘要卷

孔颖达碑

罗君副墓志

黄庭坚

颜真卿

南北朝写经

薄夫人墓志

曹夫人墓志

赵孟頫

欧阳通

五经文字

樊兴碑

韩仁师墓志

屈元寿墓志

昭仁墓志

祝允明

欧阳通

王羲之

赵孟頫

欧阳询

颜真卿

柳公权

张通墓志

欧阳询

颜真卿

柳公权

老子道德经

李良墓志

张朗

欧阳询

虞世南

褚遂良

周易王弼注卷

颜人墓志

殷玄祚

欧阳通

褚遂良

张旭

霍汉墓志

礼记郑玄注卷

颜师古

褚遂良

智永

王居士砖塔铭

五经文字

春秋谷梁传集解

智永

赵孟頫

祝允明

朱耷

财 財

段志玄碑

御注金刚经

老子道德经

春秋谷梁传集解

颜师古

赵构

黄庭坚

郑孝胥

王蒙

颜真卿

刘墉

质 質

信行禅师碑

李戬妃郑中墓志

曹夫人墓志

昭仁墓志

康留买墓志

姚勖墓志

霍汉墓志

张明墓志

史记燕召公

度人经

钟繇

颜师古

徐浩

于右任

贮　贮

柳公权

货　货

柳公权

货

老子道德经

俞和

货

黄庭坚

黄庭坚

刘墉

贬　贬

九经字样

虞世南

蔡襄

金刚般若经

本际经圣行品

五经文字

裴休

欧阳询

欧阳通

张朗

殷玄祚

赵孟頫

董其昌

王铎

贪　贪

柳公权

欧阳询

陆柬之

裴休

蔡襄

虞世南

柳公权

颜真卿

褚遂良

褚遂良

文选

春秋谷梁传集解

王羲之

欧阳询

欧阳询

姚勖墓志

老子道德经

史记燕召公

欧阳询

周易王弼注卷

屈元寿墓志

康留买墓志

泉男产墓志

汉书

张去奢墓志

赵之谦

贤 贤

于知徽碑

郑道昭碑

信行禅师碑

昭仁墓志

颜真卿

裴休

蔡襄

王玄宗

刘墉

贫 贫

王夫人墓志

王僧虔

郑孝胥

贷

贷
樊兴碑

贷
五经文字

贷
苏轼

贷
赵孟頫

贷
华世奎

郑孝胥

责

责
南北朝写经

责
汉书

责
褚遂良

责
颜真卿

责
柳公权

贤
杨汲

贤
祝允明

贤
王宠

贤
殷玄祚

贤
薛曜

贤
沈尹默

贤
褚遂良

贤
褚遂良

贤
褚遂良

贤
黄庭坚

贤
赵佶

贤
赵孟頫

贤
柳公权

贤
虞世南

贤
裴休

贤
智永

贤
王知敬

贤
柳公权

贤
柳公权

贤
柳公权

贤
颜真卿

贤
欧阳通

贺	買	买 買	贻	贻	偾
丰坊	沈尹默	王夫人墓志	赵佶	欧阳通	赵之谦
殷玄祚	贺 贺 屈元寿墓志	九经字样	赵孟頫	欧阳询	贻 贻 信行禅师碑
王玄宗	无上秘要卷	褚遂良	祝允明	欧阳询	樊兴碑
杨汲	褚遂良	黄庭坚	朱耷	褚遂良	李㲄妃郑中墓志
沈尹默	颜真卿	苏轼	薛稷	智永	
吴彩鸾	黄庭坚	李叔同	殷令名		颜真卿
			傅山		

贸

贡

贯

觃

费

贰

周易王弼注卷

贡
周易王弼注卷

贺
樊兴碑

贰
周易王弼注卷

觃
昭仁墓志

文选

五经文字

五经文字

贡
王知敬

贺
五经文字

欧阳询

欧阳询

觃
欧阳询

贯
文选

贰
颜真卿

贡
欧阳通

贺
颜真卿

贯
颜真卿

御注金刚经

欧阳通

颜真卿

觃
欧阳通

贡
信行禅师碑

贡
五经文字

春秋左传昭公

颜师古

裴休

贯
九经字样

贺
阅紫录仪

虞世南

贸

李邕

赵佶

李邕

周易王弼注卷

褚遂良

欧阳询

杨夫人墓志

沈尹默

贵 贵

颜真卿

颜真卿

欧阳询

九经字样

成淑墓志

孔颖达碑

柳公权

虞世南

智永

周易王弼注卷

董明墓志

樊兴碑

祝允明

黄庭坚

柳公权

春秋谷梁传集解

老子道德经

源夫人陆淑墓志

吴彩鸾

柳公权

玉台新咏卷

钟繇

本际经圣行品

度人经

屈元寿墓志

殷玄祚

于右任

赂

春秋左传昭公

于立政

资

段志玄碑

樊兴碑

赵佶

赵孟頫

王宠

祝允明

杨汲

颜师古

诸经要集

颜真卿

智永

欧阳通

老子道德经

汉书

裴休

王知敬

朱耷

赈

五经文字

贼

昭仁墓志

五经文字

赵佶

张朗

赵孟頫

董其昌

王宠

赵估

欧阳询

褚遂良

郑道昭碑

李叔同

颜师古

虞世南

张通墓志

信行禅师碑

殷玄祚

智永

颜真卿

刘元超墓志

霍汉墓志

李叔同

王宠

虞世南

欧阳通

玄言新记明老部

康留买墓志

赆 **赗**

赆

五经文字

赵孟頫

欧阳通

史记燕召公

王段墓志

贾

无上秘要卷

度人经

春秋左传昭公

欧阳询

贾

五经文字

张通墓志

史记燕召公

褚遂良

颜真卿

柳公权

殷玄祚

赵孟頫

李叔同

宾 宾

王履清碑

泉男产墓志

九经字样

樊兴碑

五经文字

颜真卿

颜真卿

欧阳通

智永

李戩妃郑中墓志

李邕

褚遂良

裴休

颜师古

欧阳通

李户墓志

汉书

无上秘要卷

高正臣

屈元寿墓志

赵孟頫

薛曜

赐

段志玄碑

樊兴碑

永泰公主墓志

春秋谷梁传集解

褚遂良

颜真卿

赵佶

苏轼

欧阳询

吴玉如

褚遂良

薛曜

傅山

赋

柳公权

褚遂良

王宠

祝允明

智永

欧阳通

赵佶

王知敬

赵孟頫

祝允明

国诠善见律

柳公权

欧阳询

颜真卿

颜真卿

信行禅师碑

昭仁墓志

罗君副墓志

李寿墓志

苏轼

赵孟頫

殷玄祚

杨凝式

赏 赏

樊兴碑

柳公权

颜真卿

颜真卿

米芾

柳公权

虞世南

颜真卿

赵佶

颜真卿

赓 赓

赓 赓
五经文字

贱 贱

龙藏寺碑

贱
罗君副墓志

贱
春秋谷梁传集解

欧阳询

赞
欧阳询

赞
蔡襄

赞
柯久思

赞
殷玄祚

赑 赑
颎
殷玄祚

虞世南

赞
丰坊

赞
柳公权

赞
颜真卿

赞
柳公权

赞
王知敬

欧阳通

五经文字

赞
汉书

赞
颜真卿

赞
魏栖梧

赞
李迪墓志

赞
永泰公主墓志

赞
薛曜

赞 赞
赞

赞
樊兴碑

赞
殷玄祚

卖 卖
九经字样

赏
王宠

赏
赏
赏

王宠

赏
赏
殷玄祚

卖 卖
九经字样

贝（贝）部　赗赖賸赘

赖

王知敬

赖
赵孟頫

賸
五经文字

老子道德经

御注金刚经

赖
柳公权

赖
颜师古

赖
智永

赖
张雨

赖
五经文字

赗
王训墓志

赖 赖

赖
段志玄碑

赖
度人经

赖
五经文字

赖
颜真卿

赖

黄庭坚

赆
赵佶

赆
赵孟頫

赆
祝允明

王宠

吴玉如

赗 赗

黄庭坚

赆
欧阳询

赆
魏栖梧

赆
褚遂良

赆
颜真卿

赆
张即之

文选

智永

赆
颜师古

柳公权

膝 膝
五经文字

赘 赘

赘
五经文字

赵佶

颜真卿

赠
殷玄祚

赠
沈尹默

赡

樊兴碑

永泰公主墓志

灵飞经

颜真卿

赠
欧阳询

赠
欧阳询

赠
赵孟頫

赠
唐寅

赠
杨汲

赠
冯君衡墓志

赠
褚遂良

赠
柳公权

柳公权

赠
王训墓志

赠
屈元寿墓志

赠
李戢妃郑中墓志

赠
颜真卿

赠
欧阳通

赜 赜

赜
御注金刚经

赜
五经文字

赜
欧阳通

赜
王知敬

赜
殷玄祚

赠 赠

赇 赇

赇
段志玄碑

赇
樊兴碑

赇
五经文字

赇
颜真卿

赇
欧阳询

赇
褚遂良

汉书

阅紫录仪

王知敬

欧阳通

柳公权

赤

昭仁墓志

无上秘要卷

度人经

春秋谷梁传集解

颜真卿

赤

部

苏轼

赣

五经文字

赵孟頫

郑孝胥

吴彩鸾

赵之谦

赣

欧阳通

欧阳通

文徵明

吴彩鸾

赢

五经文字

颜真卿

燕
虞世南

赫
宋夫人墓志

赧

赦
阅紫录仪

赤
智永

赫
颜师古

赫
颜师古

赧
阅紫录仪

救
汉书

赤
薛曜

赤
虞世南

赫
董其昌

赫
文选

赫

救
汉书

赦

赤
苏轼

赫
刘墉

赫
度人经

燕
薄夫人墓志

救
欧阳询

赦
老子道德经

赤
赵佶

赫
欧阳通

赫
昭仁墓志

救
颜师古

救
礼记郑玄注卷

赤
赵孟頫

赫
欧阳询

赫
永泰公主墓志

救

五经文字

赤
殷玄祚

赫
颜真卿

赫
张通墓志

走

部

御注金刚经

颜师古

陆柬之

颜真卿

欧阳通

柳公权

柳公权

王庭筠

褚遂良

褚遂良

欧阳通

 赴

樊兴碑

信行禅师碑

走

段志玄碑

昭仁墓志

春秋左传昭公

颜真卿

颜真卿

黄自元

赵 趙

段志玄碑

李寿墓志

昭仁墓志

霍汉墓志

刘元超墓志

智永

吴彩鸾

起
智永

起
度人经

起
颜人墓志

趙
文徵明

趙
欧阳询

起
裴休

起
五经文字

起
张去奢墓志

趙
祝允明

趙
欧阳通

趙
欧阳询

起
柳公权

起
玉台新咏卷

起
昭仁墓志

趙
张裕钊

趙
王知敬

趙
柳公权

起
柳公权

起
文选

起
霍万墓志

趙
金农

丰坊

趙
颜真卿

起
柳公权

起
虞世南

起
郭敬墓志

赳 起
五经文字

起 起

赵佶

趙
颜真卿

起
徐浩

起
本际经圣行品

赵孟頫

褚遂良

柳公权

赵孟頫

吴玉如

殷玄祚

超 趄

樊兴碑

颜师古

虞世南

颜真卿

褚遂良

王知敬

苏轼

赵佶

王居士砖塔铭

杨大眼造像记

御注金刚经

老子道德经

楼兰残纸

赵之谦

超 超

樊兴碑

郑道昭碑

韩仁师墓志

冯君衡墓志

颜真卿

欧阳通

赵佶

苏轼

黄庭坚

赵孟頫

颜真卿

裴休

智永

欧阳通

王宠

褚遂良

越
张明

趣 趣

越
龙藏寺碑

趣
昭仁墓志

趣
御注金刚经

越
褚遂良

越
黄庭坚

越
赵孟頫

越
张朗

越
殷令名

文选

虞世南

欧阳询

欧阳询

柳公权

昭仁墓志

王知敬

五经文字

无上秘要卷

阅紫录仪

颜真卿

欧阳询

欧阳询

颜真卿

颜真卿

越 越

信行禅师碑

冯君衡墓志

泉男产墓志

贞隐子墓志

韩仁师墓志

昭仁墓志

五经文字

汉书

欧阳通

九经字样

褚遂良

趨　九经字样

泉男产墓志

足【足】

王羲之

趑【趑】

颜真卿

罗君副墓志

龙藏寺碑

颜真卿

足（疋）部

丰坊

裴休

趫【趫】

颜师古

王段墓志

孔颖达碑

颜真卿

五经文字

昭仁墓志

信行禅师碑

沈尹默

柳公权

郭敬墓志

张去奢墓志

薛曜

趑【趑】

柳公权

永泰公主墓志

赵孟頫

祝允明

于立政

跃

老子道德经

颜真卿

苏轼

柳公权

柳公权

柳公权

颜真卿

颜真卿

欧阳通

龟山玄篆

御注金刚经

赵佶

柳公权

欧阳询

褚遂良

御注金刚经

赵孟頫

御注金刚经

柳公权

赵佶

欧阳询

颜师古

褚遂良

周易王弼注卷

祝允明

智永

距

蹄 康留买墓志

虞世南

智永

王知敬

春秋谷梁传集解

虞世南

玉台新咏卷

足
（足）
部
趾跄跂跆跟践

龙藏寺碑

践

无上秘要卷

践

文选

践

颜真卿

践

颜真卿

度人经

跛

颜师古

跒

颜真卿

蹟

颜真卿

段志玄碑

跂 跂

五经文字

跂

颜师古

跂

跆 跆

颜真卿

跒 蹟

践 践

昭仁墓志

欧阳询

趾

蔡襄

趾

赵之谦

趾

千唐

跄 蹌

蹌

五经文字

蹌

沈尹默

趾 趾

俞和

趾

孔颖达碑

趾

昭仁墓志

趾

周易王弼注卷

趾

颜真卿

跟

赵孟𫖯

跟

王庭筠

跟

王铎

跟

于右任

跨
张猛龙碑

跨
昭仁墓志

跨
欧阳通

跨
王知敬

跨
颜真卿

跨
吴彩鸾

跨
郑孝胥

跡
王宠

蹟
祝允明

蹟
吴玉如

跡
于立政

踪 蹤

踪 蹤

春秋左传昭公

跨 跨

跡
智永

跡
欧阳询

跡
裴休

跡
欧阳通

跡
颜师古

蹟
颜真卿

跡
康留买墓志

跡
溥夫人墓志

蹟
玉台新咏卷

蹟
褚遂良

跡
褚遂良

蹟
褚遂良

践
欧阳询

跗 跗
跗
五经文字

跋 跋
跋
樊兴碑

迹 跡蹟
跡
孔颖达碑

跡
姚勖墓志

践
褚遂良

践
欧阳通

赵佶

践
赵孟頫

践
殷玄祚

蹕

欧阳询

颜师古

颜真卿

跬　跬

褚遂良

跌　跌

古文尚书卷

跻　跻

颜真卿

跳　跳

颜师古

跪　跪

颜师古

跪

玄言新记明老部

颜真卿

路

颜真卿

颜真卿

赵佶

杨大眼

路

薛曜

殷令名

蹕　蹕

路

钟繇

王知敬

路

智永

褚遂良

欧阳询

颜师古

路

欧阳通

路

韦洞墓志

无上秘要卷

礼记郑玄注卷

春秋谷梁传集解

玉台新咏卷

昭仁墓志

路　路

龙藏寺碑

张明墓志

薄夫人墓志

张通墓志

路

踰

踊

颜真卿

殷玄祚

文徵明

踰
段志玄碑

踏
五经文字

踏
裴休

跛
五经文字

蹉
五经文字

踰
昭仁墓志

踰
康留买墓志

踰
泉男产墓志

踰
灵飞经

踰
文选

踏
踏

踏
踏

跛
跛

蹉
蹉

欧阳询

蹤
颜真卿

蹤

踦
踦

跨
跨

踪
蹤

踦

蹤

蹇

踯
踯

踪

踯

踏
踏

五经文字

无上秘要卷

虞世南

跼
颜师古

蹤

蹤

蹤
王知敬

蹤

踢
殷玄祚

踢
颜真卿

踊
褚遂良

蹟
褚遂良

踊
苏轼

踊
董其昌

踢
永瑆

跪
文徵明

跪
吴彩鸾

跪
何绍基

踊
踊

踊
五经文字

踢
魏栖梧

魏墓志

无上秘要卷

五经文字

石门铭

褚遂良

樊兴碑

颜真卿

赵之谦

踏

五经文字

蹑

蹈

信行禅师碑

韦顼墓志

史记燕召公

王羲之

欧阳询

踵

信行禅师碑

虞世南

颜师古

欧阳通

蹄

欧阳询

褚遂良

踵

欧阳询

欧阳通

欧阳通

颜师古

丰坊

褚遂良

踰

欧阳询

欧阳询

颜真卿

颜真卿

柳公权

虞世南

颜真卿

五经文字

蹶

蹢

千唐

欧阳通

躁

五经文字

蹢

赵孟頫

陆柬之

五经文字

蹩

蹲

薛曜

蹊

郑孝胥

颜真卿

颜真卿

欧阳询

宋夫人墓志

殷玄祚

躅

蹻

蹭

蹩

五经文字

信行禅师碑

五经文字

虞世南

蹩

五经文字

五经文字

五经文字

欧阳询

欧阳通

身

部

礼记郑玄注卷

周易王弼注卷

玉台新咏卷

王羲之

史记燕召公

裴休

褚遂良

褚遂良

本际经圣行品

屈元寿墓志

五经文字

度人经

玄言新记明老部

无上秘要卷

王夫人墓志

灵飞经

御注金刚经

御注金刚经

身　身

段志玄碑

樊兴碑

信行禅师碑

颜人墓志

康留买墓志

欧阳通

欧阳通

王知敬

赵孟頫

祝允明

智永

九经字样

颜真卿

颜真卿

柳公权

褚遂良

郑聪

躬 躬

信行禅师碑

永泰公主墓志

王夫人墓志

始平公造像记

欧阳询

赵孟頫

赵佶

黄庭坚

祝允明

李邕

柳公权

柳公权

欧阳询

欧阳通

虞世南

智永

颜真卿

智永

柳公权

柳公权

褚遂良

欧阳询

颜真卿

张琮碑

春秋谷梁传集解

石门铭

欧阳通

颜师古

泉男产墓志

罗君副墓志

阅紫录仪

周易王弼注卷

车 車

孔颖达碑

樊兴碑

王夫人墓志

昭仁墓志

李良墓志

車（车）部

躬 身

赵佶

殷玄祚

躯 軀

无上秘要卷

文选

柳公权

颜真卿

郭敬墓志

张明墓志

屈元寿墓志

姚勖墓志

张黑女墓志

颜人墓志

贞隐子墓志

康留买墓志

泉男产墓志

张氏墓志

李寿墓志

樊兴碑

郑道昭碑

张猛龙碑

韦顼墓志

龙藏寺碑

颜真卿

虞世南

军 軍

段志玄碑

孔颖达碑

张琮碑

赵佶

薛曜

轨 軌

张黑女墓志

五经文字

史记燕召公

赵孟𫖯

张朗

朱耷

殷玄祚

車（车）

轫 轫
五经文字

轵 轵
五经文字

轩 轩

樊兴碑

龙藏寺碑

殷玄祚

赵孟頫

赵佶

朱耷

祝允明

李邕

欧阳通

褚遂良

颜真卿

颜真卿

柳公权

柳公权

柳公权

欧阳询

欧阳询

智永

颜师古

王知敬

韦洞墓志

阅紫录仪

五经文字

春秋谷梁传集解

文选

汉书

霍汉墓志

昭仁墓志

成淑墓志

杨夫人墓志

宝夫人墓志

韦顼墓志

无上秘要卷

度人经

文选

颜师古

王知敬

軒

欧阳询

褚遂良

欧阳通

文徵明

薛曜

轨 軏

五经文字

轨 軏

五经文字

轨 軏

五经文字

王居士砖塔铭

本际经圣行品

五经文字

无上秘要卷

轮 輪

欧阳询

欧阳询

颜真卿

虞世南

王知敬

輪

褚遂良

柳公权

李邕

张即之

沈尹默

陆柬之

車（车）部　转软轭轵轫轰轶

五经文字

轫 軔

五经文字

轰 轟

昭仁墓志

轶 軼

兰陵长公主碑

薛曜

赵之谦

软 軟

本际经圣行品

轭 軛

五经文字

轵 軹

转

柳公权

智永

赵佶

赵孟頫

祝允明

欧阳询

欧阳通

欧阳通

褚遂良

颜师古

王宠

无上秘要卷

玉台新咏卷

包世臣

颜真卿

颜真卿

转 轉

龙藏寺碑

屈元寿墓志

罗君副墓志

本际经圣行品

五经文字

赵佶

颜真卿

陆柬之

昭仁墓志

欧阳通

董其昌

颜真卿

欧阳询

老子道德经

信行禅师碑

颜真卿

赵孟頫

柳公权

王知敬

春秋谷梁传集解

段志玄碑

柳公权

薛曜

柳公权

欧阳通

阅紫录仪

康留买墓志

虞世南

55 軷

軥 軥

颜师古

五经文字

轻 輕

五经文字

虞世南

褚遂良

智永

史记燕召公

张琮碑

五经文字

褚遂良

較

五经文字

較

史记燕召公

較

颜真卿

辇

五经文字

華

五经文字

辪

永泰公主墓志

辂

张通墓志

辂

王训墓志

辂

柳公权

辂

欧阳通

轹

辂

颜真卿

較

较

褚遂良

轴

欧阳通

轻
軽

軽

五经文字

辀

欧阳通

辂

薛稷

赵之谦

軸
轴

軸

等慈寺碑

軸

颜真卿

轸

屈元寿墓志

轸

五经文字

轸

欧阳询

轸

颜真卿

欧阳通

轸

薛绍彭

轸
轸

龙藏寺碑

轸

信行禅师碑

轸

罗君副墓志

张诠墓志

昭仁墓志

董其昌

杨凝式

于立政

辀

五经文字

褚遂良

赵佶

赵孟頫

鲜于枢

祝允明

颜真卿

柳公权

柳公权

欧阳询

欧阳询

褚遂良

御注金刚经

汉书

张旭

颜师古

欧阳通

欧阳通

王居士砖塔铭

本际经圣行品

无上秘要卷

史记燕召公

五经文字

无上秘要卷

载

郑道昭碑

康留买墓志

刘元超墓志

源夫人陆淑墓志

灵飞经

五经文字

柳公权

柳公权

欧阳询

汉书

赵孟頫

祝允明

李叔同

辈

樊兴碑

汉书

柳公权

颜真卿

欧阳询

赵佶

屈元寿墓志

老子道德经

无上秘要卷

史记燕召公

周易王弼注卷

九经字样

辅

段志玄碑

康留买墓志

王训墓志

张去奢墓志

褚遂良

颜真卿

颜真卿

黄庭坚

郑孝胥

赵之谦

辋

欧阳通

祝允明

王宠

薛曜

殷玄祚

王训墓志

柳公权

赵佶

赵孟頫

颜人墓志

李户墓志

玄言新记明老部

智永

颜真卿

殷玄祚

辉

辉

欧阳通

辀 辈

泉男产墓志

辈 辇

車（车）部

智永

褚遂良

赵佶

赵孟頫

王宠

祝允明

辍

五经文字

周易王弼注卷

孿 彎

五经文字

颜真卿

輹 輹

祝允明

颜真卿

郑孝胥

金农

吴彩鸾

赵之谦

輮 輮

五经文字

玄言新记明老部

五经文字

辑 輯

张通墓志

五经文字

欧阳通

欧阳通

昭仁墓志

王僧虔

欧阳通

黄庭坚

黄道周

赵孟頫

辐 輻

输 輸

辍 輟

欧阳通

欧阳询

欧阳询

褚遂良

张即之

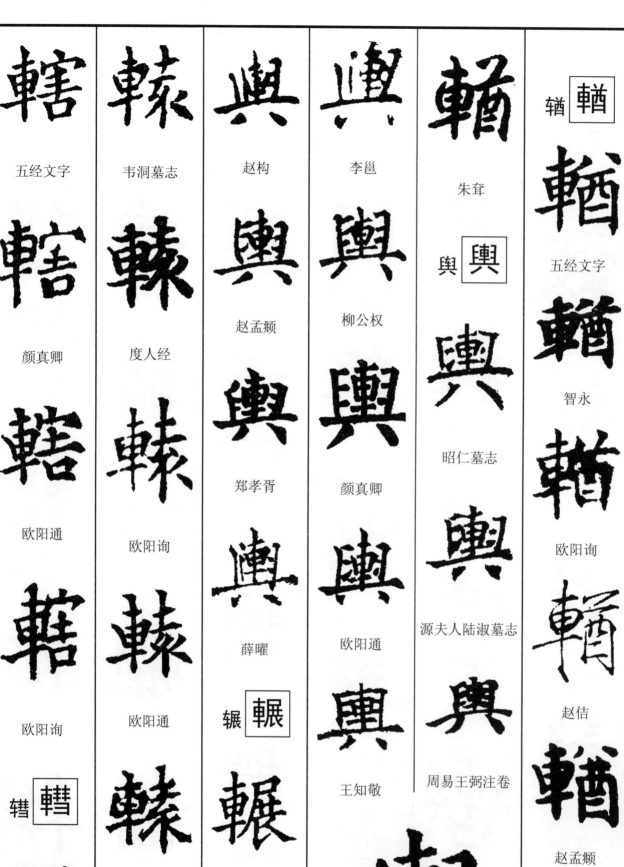

五经文字	韦洞墓志	赵构	李邕	朱耷	辖　輴
颜真卿	度人经		柳公权	舆　舆	
		赵孟頫		昭仁墓志	五经文字
欧阳通	欧阳询	郑孝胥	颜真卿		
				源夫人陆淑墓志	智永
欧阳询	欧阳通	薛曜	欧阳通		欧阳询
		辗　輾			
辖　輐	颜师古		王知敬	周易王弼注卷	赵佶
五经文字	辖　輐	五经文字			赵孟頫
		辕　轅	五经文字	祝允明	

車（车）部 辇 鞯 辙 辚 辕 辗 輭 辛部 辛

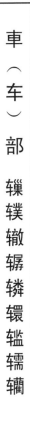

辛

张旭

王知敬

颜真卿

蔡襄

薛曜

赵之谦

辛 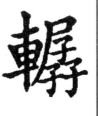辛

段志玄碑

郑道昭碑

昭仁墓志

春秋谷梁传集解

欧阳通

辛

部

輭 輭

张通墓志

宝夫人墓志

辖 辖

樊兴碑

王知敬

輭 輭

五经文字

辚 辚

五经文字

辗 辗

五经文字

辒 辒

五经文字

王知敬

辇 辇

九经字样

辋 辋

五经文字

辙 辙

五经文字

柳公权

辗 辗

五经文字

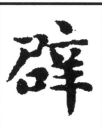

沈尹默

刘墉

辞

郑道昭碑

信行禅师碑

张猛龙碑

张通墓志

王知敬

柳公权

张旭

薛稷

殷令名

春秋谷梁传集解

阅紫录仪

颜真卿

颜真卿

欧阳询

董其昌

欧阳询

信行禅师碑

郑道昭碑

昭仁墓志

五经文字

度人经

黄道周

黄庭坚

辟 辟

孔颖达碑

辜 辜

王僧男墓志

汉书

五经文字

俞和

贞隐子墓志	董其昌	赵构	欧阳通	春秋左传昭公	罗君副墓志
五经文字	辨 辨	赵孟頫	颜真卿	文选	李户墓志
虞世南	樊兴碑	王宠	颜真卿	玉台新咏卷	王夫人墓志
欧阳通	五经文字 辩 辩		欧阳询	王羲之	本际经圣行品
欧阳询		祝允明		包世臣	史记燕召公
徐浩	孔颖达碑				

智永	霍汉墓志	赵佶		柳公权	五经文字

王知敬

智永

赵佶

王玄宗

赵孟頫

祝允明

阅紫录仪

褚遂良

颜真卿

颜真卿

欧阳询

欧阳通

辰 辰

樊兴碑

昭仁墓志

泉男产墓志

无上秘要卷

御注金刚经

春秋谷梁传集解

辰

部

辩

颜真卿

沈尹默

办 辦

颜真卿

张即之

辦

吴彩鸾

辦

于右任

柳公权

褚遂良

赵孟頫

董其昌

赵孟頫

智永

龙藏寺碑

玄言新记明老部

朱耷

董其昌

董其昌

祝允明

褚遂良

郭敬墓志

赵佶

玉台新咏卷

殷令名

辱

杨汲

赵佶

昭仁墓志

黄庭坚

春秋左传昭公

龙藏寺碑

苏轼

史记燕召公

赵孟頫

汉书

张朗

智永

屈元寿墓志

农

柳公权

九经字样

颜真卿

智永

裴休

王宠

董其昌

董其昌

过 過

泉男产墓志

本际经圣行品

阅紫录仪

玉台新咏卷

柳公权

柳公权

褚遂良

欧阳通

殷玄祚

迁 迁

古文尚书卷

祝允明

文彭

边 邊

康留买墓志

五经文字

颜真卿

辽 遼

段志玄碑

五经文字

欧阳通

智永

李邕

赵佶

辶 部

黄庭坚

沈尹默

迄

颜师古

迈

段志玄碑

颜真卿

欧阳询

褚遂良

欧阳通

柳公权

迁

屈元寿墓志

王居士砖塔铭

五经文字

阅紫录仪

褚遂良

欧阳询

赵佶

祝允明

朱耷

董其昌

文选

柳公权

智永

虞世南

颜真卿

裴休

张瑞图

苏过

张朗

达

樊兴碑

本际经圣行品

五经文字

近
唐寅

连

連
郭敬墓志

連
文选

連
颜师古

連
颜真卿

近
褚遂良

近
裴休

近
智永

近
朱耷

近
祝允明

近
欧阳通

近 近

近
泉男产墓志

近
周易王弼注卷

近
王知敬

近
颜真卿

邁
吴彩鸾

迅 迅

迅
王献之

迅
颜师古

迅
欧阳通

迅
赵孟頫

迅
董其昌

邁
昭仁墓志

邁
欧阳询

邁
欧阳询

邁
欧阳询

邁
颜师古

董其昌

邁
王居士砖塔铭

邁
欧阳通

邁
褚遂良

邁
柳公权

邁
颜真卿

974

進
欧阳询

進
褚遂良

進
颜师古

進
颜真卿

進
蔡襄

進
董其昌

進
御注金刚经

進
本际经圣行品

進
老子道德经

進
王知敬

進
陆柬之

進
虞世南

遲
五经文字

遲
褚遂良

遲
颜真卿

进 進

進
孔颖达碑

進
冯君衡墓志

進
王训墓志

還
颜真卿

還
欧阳通

還
柳公权

還
褚遂良

還
赵佶

還
董其昌

迟 遲

连
欧阳通

还 還

還
樊兴碑

還
本际经圣行品

還
无上秘要卷

還
玉台新咏卷

连
智永

连
赵佶

連
祝允明

連
朱耷

連
薛曜

智永

欧阳通

张旭

颜师古

赵佶

褚遂良

周易王弼注卷

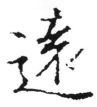

王羲之

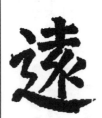

颜真卿

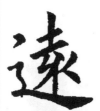

欧阳询

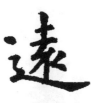

虞世南

远 遠

孔颖达碑

信行禅师碑

郭敬墓志

泉男产墓志

屈元寿墓志

阅紫录仪

颜真卿

赵佶

米芾

祝允明

殷玄祚

朱耷

柳公权

欧阳通

智永

裴休

欧阳询

欧阳询

沈传师

运 運

玉台新咏卷

文选

褚遂良

颜师古

虞世南

欧阳通

颜真卿

迫 迫

叔氏墓志

颜真卿

千唐

颜真卿

褚遂良

黄庭坚

薛曜

沈尹默

迪 迪

古文尚书卷

沈尹默

返 返

李良墓志

曹夫人墓志

颜真卿

迎 迎

柳公权

欧阳通

欧阳询

柳公权

钟繇

祝允明

颜真卿

违 違

信行禅师碑

昭仁墓志

灵飞经

阅紫录仪

裴休

违 違

董其昌

苏过

杨汲

祝允明

殷玄祚

薛曜

迭 迭

元诊墓志

迭

陆柬之

迭

颜师古

迭

欧阳通

迭

沈尹默

迴

颜师古

迴

唐寅

迩 遭

迩

五经文字

迩

欧阳询

迩

颜师古

迤

殷玄祚

迦

颜真卿

迦

张即之

迦

董其昌

迴 迴

迴

颜真卿

迴

褚遂良

迳

昭仁墓志

迳

文选

迳

阅紫录仪

迳

薛曜

迦 迦

迦

信行禅师碑

迦

褚遂良

述

褚遂良

述

蔡襄

述

欧阳通

述

赵孟頫

述

薛稷

迳 迳

王羲之

述

颜真卿

迨 迨

迨

褚遂良

迨

欧阳通

述 述

述

御注金刚经

述

汉书

颜师古

虞世南

适

五经文字

颜真卿

褚遂良

迺

樊兴碑

九经字样

老子道德经

迹

王知敬

李邕

欧阳通

董其昌

御注金刚经

送

薛曜

送

殷玄祚

迹

孔颖达碑

五经文字

颜真卿

送

颜真卿

欧阳通

张即之

赵构

黄庭坚

祝允明

迤

五经文字

欧阳通

迢

魏栖梧

颜真卿

欧阳通

张即之

昭仁墓志

欧阳询

颜真卿

陆柬之

殷玄祚

祝允明

薛曜

逊

虞世南

春秋谷梁传集解

选 選

欧阳通

颜真卿

柳公权

褚遂良

欧阳通

裴休

颜师古

赵孟頫

欧阳询

颜真卿

张即之

董其昌

董其昌

迷 迷

周易王弼注卷

南北朝写经

春秋左传昭公

春秋谷梁传集解

阅紫录仪

柳公权

欧阳通

陆柬之

虞世南

赵佶

赵孟頫

祝允明

逆 逆

五经文字

虞世南

颜真卿

递

昭仁墓志

颜真卿

颜师古

殷玄祚

裴休

吴玉如

逝

玉台新咏卷

欧阳通

欧阳通

柳公权

智永

赵佶

赵孟頫

祝允明

赵构

薛曜

逃

史记燕召公

颜真卿

退

老子道德经

王知敬

颜真卿

柳公权

欧阳通

裴休

追 追

段志玄碑

史记燕召公

玉台新咏卷

楼兰残纸

文选

智永

薛曜

祝允明

赵之谦

速 速

灵飞经

速

赵孟頫

逞 逞

五经文字

楼兰残纸

逞

郑孝胥

逐 逐

周易王弼注卷

颜师古

造

张瑞图

造

朱耷

逍 逍

元彦墓志

颜真卿

逍

智永

逍

苏轼

造

颜师古

造

智永

虞世南

赵构

造

祝允明

柳公权

赵之谦

造 造

本际经圣行品

颜真卿

褚遂良

逢 逢

御注金刚经

逢

颜真卿

逢

柳公权

逢

欧阳通

千唐

李叔同

九经字样

史记燕召公

文选

智永

颜真卿

欧阳询

苏轼

苏轼

殷玄祚

逶
欧阳通

逸
张去奢墓志

郭敬墓志

屈元寿墓志

虞世南

欧阳通

柳公权

颜真卿

褚遂良

无上秘要卷

史记燕召公

御注金刚经

春秋左传昭公

智永

智永

王知敬

祝允明

朱耷

殷玄祚

通
樊兴碑

逋 逋
昭仁墓志

逖 逖
颜师古

逖 逖
颜真卿

途
文选

春秋左传昭公

玄言新记明老部

孔颖达碑

孔颖达碑

祝允明

文选

无上秘要卷

无上秘要卷

朱耷

遑 遑

御注金刚经

康留买墓志

段志玄碑

颜真卿

虞世南

阅紫录仪

御注金刚经

韩仁师墓志

樊兴碑

柳公权

颜师古

周易王弼注卷

昭仁墓志

郭敬墓志

欧阳通

遑

颜真卿

裴休

冯君衡墓志

贞隐子墓志

虞世南

道 道

裴休

遍 遍

智永

礼记郑玄注卷

张明墓志

祝允明

殷玄祚

遏

度人经

五经文字

无上秘要卷

柳公权

颜真卿

欧阳通

颜师古

赵佶

朱耷

遐

昭仁墓志

薄夫人墓志

王居士砖塔铭

玉台新咏卷

欧阳询

颜真卿

赵佶

薛曜

殷玄祚

遁

五经文字

颜师古

王知敬

欧阳通

褚遂良

欧阳询

欧阳询

丰坊

柳公权

柳公权

柳公权

虞世南

沈尹默

遄 遄

颜真卿

逾 逾

樊兴碑

五经文字

欧阳通

泉男产墓志

颜师古

褚遂良

欧阳询

颜真卿

赵孟頫

昭仁墓志

九经字样

玉台新咏卷

汉书

欧阳通

颜师古

虞世南

苏轼

董其昌

遂 遂

韩仲良碑

春秋谷梁传集解

颜真卿

柳公权

裴休

褚遂良

陆柬之

遒 遒

张明墓志

颜真卿

遗 遗

礼记郑玄注卷

玉台新咏卷

986

智永

颜真卿

欧阳通

赵佶

祝允明

朱耷

傅山

颜真卿

郑孝胥

李叔同

遨

无上秘要卷

遣 遣

度人经

遄

欧阳询

欧阳通

遘 遘

郭敬墓志

五经文字

欧阳通

遇

蔡襄

苏轼

赵孟頫

殷玄祚

遮

魏栖梧

李邕

柳公权

颜真卿

张即之

黄庭坚

史记燕召公

颜真卿

殷玄祚

遇 遇

韦顼墓志

无上秘要卷

智永

颜真卿

柳公权

欧阳通

朱耷

黄庭坚

赵孟頫

郑孝胥

遶 遶

魏栖梧

薛曜

遵 遵

祝允明

褚遂良

欧阳通

遭 遭

汉书

颜真卿

遬 遬

五经文字

周易王弼注卷

欧阳询

薛曜

遡 遡

颜真卿

欧阳通

遬 遬

吴玉如

欧阳通

智永

颜真卿

苏轼

遥 遥

信行禅师碑

李良墓志

无上秘要卷

度人经

玉台新咏卷

文选

王居士砖塔铭

虞世南

颜真卿

欧阳通

殷玄祚

邃

王居士砖塔铭

五经文字

五经文字

褚遂良

颜真卿

王知敬

邈

王居士砖塔铭

邅

昭仁墓志

颜真卿

邃

樊兴碑

避

裴休

颜真卿

赵孟𫖯

永瑆

董其昌

邀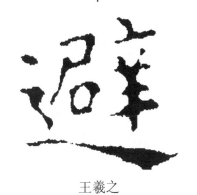

颜真卿

避

欧阳通

昭仁墓志

周易王弼注卷

王羲之

邑（阝）部

邑

邑 邑

王知敬

龙藏寺碑

智永

孔颖达碑

欧阳通

颜师古

段志玄碑

裴休

樊兴碑

柳公权

周易王弼注卷

欧阳询

欧阳询

赵佶

赵孟𫖯

祝允明

邑

颜真卿

董其昌

董其昌

邓 邓

段志玄碑

姚勖墓志

欧阳通

王知敬

赵孟𫖯

祝允明

文徵明

邨
柳公权

邠 邠
五经文字

邬 邬
五经文字

那 那
度人经

邦
王知敬

邦
欧阳通

邦
褚遂良

邦
殷玄祚

邠 邠
颜真卿

邦
欧阳询

邦
颜真卿

邦
柳公权

邦
五经文字

邛 邛
欧阳通

邛
欧阳通

邛
颜真卿

邦 邦
昭仁墓志

邛
欧阳通

邙
颜真卿

邙
文徵明

邙
梁同书

邙
朱耷

邙
祝允明

邑 邑
黄庭坚

邑
赵构

邑
吴彩鸾

邑
沈尹默

邙 邙

欧阳通

颜真卿

邻

颜人墓志

虞世南

欧阳询

汉书

邴

五经文字

邲

五经文字

邺

欧阳通

柳公权

裴休

欧阳询

邪

九经字样

灵飞经

五经文字

阅紫录仪

李叔同

董其昌

董其昌

邢

春秋谷梁传集解

南北朝写经

裴休

欧阳询

褚遂良

张即之

柳公权

邔

春秋谷梁传集解

郓 郓

柳公权

郎 郎

张猛龙碑

郎

泉男产墓志

郑

颜师古

郑

柳公权

郑

何绍基

郑

五经文字

郎

欧阳询

郓

虞世南

鄒

颜真卿

郑 鄭

郑孝胥

鄭

颜真卿

郭

五经文字

邸

五经文字

邗

柳公权

邸

郑孝胥

邹 鄒

鄒

颜真卿

郭

欧阳通

邵

五经文字

邵

柳公权

邵

千唐

邵

赵佶

邵

赵孟頫

邸 邸

邻

柳公权

邻

欧阳通

邻

颜真卿

邰 邰

邵 邵

九经字样

郏 **郏**

五经文字

郊 **郊**

昭仁墓志

颜师古

赵之谦

度人经

颜师古

郱 **郱**

春秋谷梁传集解

颜真卿

郇 **郇**

昭仁墓志

苏轼

赵孟頫

文徵明

殷令名

张朗

郁 **鬱**

张黑女墓志

颜真卿

欧阳询

柳公权

虞世南

裴休

九经字样

汉书

春秋谷梁传集解

阅紫录仪

欧阳通

欧阳通

李邕

颜真卿

柳公权

赵孟頫

邑（阝）部

郑 | 五经文字

颜真卿

郭 | 五经文字

欧阳询

部 | 部

孔颖达碑

郭 | 郭敬墓志

欧阳询

李寿墓志

欧阳询

五经文字

柳公权

春秋谷梁传集解

张猛龙碑

褚遂良

赵孟頫

唐寅

祝允明

朱耷

段志玄碑

韦顼墓志

昭仁墓志

泉男产墓志

五经文字

柳公权

颜真卿

欧阳询

郡 | 郡

裴休

郑道昭碑

郯 | 郯

五经文字

颜真卿

欧阳询

郝 | 郝

五经文字

郢 | 郢

郸 鄲

刘元超墓志

鄀 鄀

五经文字

乡 鄉

孔颖达碑

颜真卿

柳公权

赵佶

赵孟頫

祝允明

殷玄祚

王知敬

颜师古

褚遂良

张旭

裴休

都 都

张猛龙碑

段志玄碑

泉男产墓志

昭仁墓志

颜真卿

殷玄祚

董其昌

郰 郰

五经文字

郴 郴

李戢妃郑中墓志

裴休

欧阳通

褚遂良

赵孟頫

殷令名

郭敬墓志

张朗

欧阳通

邑（阝）部

郪 鄂 鄄 都 郧 鄗 鄢 郭 鄙 鄭 鄉

颜真卿

五经文字

鄩

春秋谷梁传集解

玉台新咏卷

褚遂良

鄠

五经文字

郭

文选

春秋谷梁传集解

苏轼

鄑

薛曜

五经文字

五经文字

泉男产墓志

春秋谷梁传集解

五经文字

沈尹默

五经文字

樊兴碑

颜真卿

虞世南

张旭

张朗

王玄宗

997

源夫人陆淑墓志

配

柳公权

配

赵之谦

刘墉

五经文字

配

昭仁墓志

配

老子道德经

配

五经文字

配

春秋谷梁传集解

配

陆柬之

文选

酒

智永

酒

虞世南

酒

颜真卿

酒

苏轼

酒

赵孟頫

春秋左传昭公

酋

颜师古

酋

欧阳通

本际经圣行品

酒

周易王弼注卷

酒

赵孟頫

春秋左传昭公

酉

张黑女墓志

酉

五经文字

颜真卿

赵孟頫

董其昌

酉

部

酸　酸　叔氏墓志

酸　颜真卿

醋　颜真卿

醇　五经文字

醇　老子道德经

醇　九经字样

酷　酷　苏孝慈墓志

醋　醋　昭仁墓志

酷　赵孟頫

釃　釃　五经文字

釃　五经文字

醒　欧阳通

醒　黄道周

醒　郑孝胥

醒　殷玄祚

醒　醒　五经文字

醒　五经文字

醇　醇　五经文字

酢　酢　五经文字

酢　颜真卿

酱　酱　五经文字

酱　五经文字

醒　醒　五经文字

酬　酬　昭仁墓志

酢　酢　倪元璐

酖　酖　五经文字

醋　醋　昭仁墓志

酣　酣　五经文字

酣　王宠

酌　酌　孔颖达碑

酌　李户墓志

酌　欧阳询

酌　苏轼

醨
五经文字

醮　醮
五经文字

醮

醴　醴

醴
段志玄碑

醴
颜真卿

醨　醨

醴
颜师古

醴
殷玄祚

醴
赵孟頫

醴
赵之谦

醪　醪
五经文字

醪
颜真卿

醨　醨
王知敬

醫
褚遂良

醫
唐驼

醞　醞

醞
颜真卿

醨
樊兴碑

醮
孙秋生造像

醉
永瑆

醛　醛
五经文字

醐　醐

醐
昭仁墓志

医　醫

醫
五经文字

醇
董其昌

醡　醡
五经文字

醉　醉

醉
昭仁墓志

醉
吴彩鸾

醉
倪瓒

里

部

里

郭敬墓志

里

欧阳询

里

褚遂良

里

褚遂良

柳公权

重

虞世南

重

颜真卿

重

薛曜

量

王知敬

量

昭仁墓志

殷玄祚

量

裴休

野

野

樊兴碑

野

昭仁墓志

野

屈元寿墓志

王知敬

野

欧阳通

野

颜师古

金（钅）部

鐘　虞世南

鈑　钣　五经文字

鈔　钞　五经文字

針　针　欧阳询

金　金　昭仁墓志

鍾　欧阳询

鉝　铋　颜真卿

鈍　钝　五经文字

釭　钉　颜真卿

金　金　柳公权

釣　钓　欧阳询

鍾　钟　孔颖达碑

鈍　钝　褚经要集

釣　钓　南华真经

金　金　虞世南

鈞　钧　昭仁墓志

鍾　褚遂良

鈴　铃　殷玄祚

鐵　铁　五经文字

金　金　欧阳询

鈎　钩

鈴　铃

鉤　钩　欧阳询

金　金　颜真卿

針　针

金（钅）部 钵 铎 银 铛 铄 铃 衔 铣 铨 铜 铭 铡 铤 铙 锋 铿 销 错

钵 鉢	铛 鐺	衔 衔	铜 銅	铙 鐃	铿

钵　鉢（柳公权）
铎　鐸（颜真卿）
银　銀（欧阳询）　殷令名

铛　鐺（颜真卿）
铄　鑠（樊兴碑）　虞世南
铃　鈴（颜师古）

衔　衔（欧阳询）
铣　銑（王知敬）
铨　銓（颜真卿）
铜　銅（五经文字）

铜　銅（欧阳通）
铭　銘（虞世南）
铡　鍘（五经文字）
铤　鋌（五经文字）

铙　鐃（五经文字）
锋　鋒（昭仁墓志）欧阳询
铿　鏗（虞世南）

铿（颜师古）
销　銷（欧阳通）褚遂良
错　錯（孔颖达碑）殷令名

鋆 [鋆]

五经文字

镘 [鏝]

五经文字

镦 [鏓]

五经文字

镯 [鐲]

王知敬

镌 [鐫]

欧阳通

殷玄祚

镜 [鏡]

虞世南

薛曜

镈

五经文字

鉴 [鑒]

昭仁墓志

虞世南

镇 [鎮]

段志玄碑

褚遂良

镂

褚遂良

锲 [鍥]

五经文字

锵 [鏘]

欧阳通

颜真卿

镈 [鎛]

锜 [錡]

段志玄碑

锽 [鍠]

九经字样

锻 [鍛]

五经文字

镂 [鏤]

键 [鍵]

五经文字

欧阳通

锡 [錫]

五经文字

虞世南

殷玄祚

门部

欧阳询

阆 五经文字

阁 昭仁墓志

欧阳询

开

阂 虞世南

阂

闱 褚遂良

闱

五经文字

闾

欧阳询

开

王知敬

阂

阂 褚遂良

闵

闵 褚遂良

闱 五经文字

闱

欧阳询

门

欧阳询

阂 虞世南

闯

闯 五经文字

闲 欧阳询

闲

门 门

昭仁墓志

虞世南

闪 颜真卿

闭 孔颖达碑

门

部

阡 阡		阜（阝）部	闕	闉	闕	閥 阀

泉男产墓志

阞 阞

五经文字

防 防

褚遂良

防

颜真卿

虞世南

闕 嚴

欧阳通

颜师古

闌 闌

韩仁师墓志

閭 閭

薛曜

闗 关

孔颖达碑

五经文字

閣 閣

欧阳通

閽 闇

欧阳通

閽 暗

闢 闢

欧阳通

阔 阔

殷玄祚

閤 阁

王知敬

闈 闱

褚遂良

閡 洇

阻

段志玄碑

陈

郭敬墓志

虞世南

限

樊兴碑

阳 阴 阮 阯 阵 阮 阶 附 阿 阽 陂 陇 际 阻 陈 限

陇

昭仁墓志

颜真卿

际 際

颜师古

昭仁墓志

褚遂良

阻 阻

昭仁墓志

阿

褚遂良

殷令名

阽 阽

颜师古

陂 陂

欧阳询

阮

欧阳通

阮

五经文字

阶 階

虞世南

欧阳询

附 附

褚遂良

阿 阿

阮

无上秘要卷

阯 阯

虞世南

阵 陣

颜师古

颜真卿

阮 阮

阳 陽

郭敬墓志

虞世南

阴 陰

郭敬墓志

阮 阮

阜（阝）部　险陆降陋陟陕陛陷院陨除阜阶陪

阝

阜
褚遂良

阶
阶
五经文字

阶
欧阳通

陪
樊兴碑

陪
欧阳通

隤
颜师古

隤
颜真卿

除
除
褚遂良

除
殷令名

阜
欧阳询

陷
信行禅师碑

陷
颜师古

院
阅紫录仪

院
欧阳通

陨

陟
褚遂良

陟
颜真卿

陕
颜真卿

陛
欧阳询

陛
褚遂良

降
虞世南

降
欧阳询

陋
昭仁墓志

陋
褚遂良

陋
颜师古

陟
险
欧阳询

险
褚遂良

陆
昭仁墓志

陆
虞世南

降

陵
陵 欧阳询
陵 欧阳通
陶
陶 颜真卿
陶 柳公权
隐

隐
隐 虞世南
薛曜
隋
隋 欧阳通
随
随 颜真卿
随 郭敬墓志
虞世南

隗
隗 昭仁墓志
隆
隆 欧阳询
隆 虞世南
堤 颜师古

堤
五经文字
隅
隅 欧阳询
隍
隍 虞世南
隍 颜师古

隘
隘 欧阳通
隔
隔 孔颖达碑
隔 颜师古
陳
陳 柳公权

隟
隟 昭仁墓志
隙
隙
隙 颜真卿
隧
隧 樊兴碑
隧 柳公权

五经文字

隹部

雌
康留买墓志

雕 雕
昭仁墓志

雕
虞世南

雖 雖
昭仁墓志

雛
柳公权

雍
虞世南

雅
欧阳询

雎 雎
虞世南

雌 雌
五经文字

雛 雛
五经文字

集
虞世南

雅 雅
虞世南

雅
褚遂良

雉 雉
昭仁墓志

雍 雍

雀
王玄宗

雄 雄
虞世南

雄
昭仁墓志

雁 雁

鴈
欧阳通

集 集

只 隻

隻
五经文字

隹 隹
褚遂良

难 難

難
段志玄碑

難
张通墓志

雀 雀
昭仁墓志

佳
部

零 零
叔氏墓志

零
颜真卿

零
虞世南

霧 霧
霧
欧阳通

雷
颜真卿

雷
欧阳通

电 電
樊兴碑

電
昭仁墓志

霝 霝
霝
殷玄祚

雨 雨
昭仁墓志

雨
虞世南

雪 雪
褚遂良

雪

雷 雷
欧阳通

雨（雫）部

雟
五经文字

离 離
欧阳通

離
虞世南

鸡 雞
昭仁墓志

雞
王知敬

杂 雜
欧阳询

雜
颜师古

雟 雟

露
虞世南

霜
五经文字

霊
五经文字

霊
昭仁墓志

灵
虞世南

霸
褚遂良

霸
颜真卿

霰
五经文字

露
褚遂良

霍
褚遂良

霑
虞世南

褚遂良

霜
欧阳询

霏
张朗

霓
颜真卿

霍
王知敬

段志玄碑

霈
柳公权

震
昭仁墓志

震
褚遂良

霄
欧阳询

颜真卿

需
五经文字

霆
段志玄碑

霖
五经文字

靰	革		靖	青	青
靰	革		靖	青	部
五经文字	昭仁墓志	革	李寿墓志	昭仁墓志	
靷	革	部	靖	青	
五经文字	虞世南		殷令名	欧阳询	
鞍	靮		静	青	
	樊兴碑		昭仁墓志	虞世南	
薛曜	靬		静	靓	
	五经文字		颜真卿	颜真卿	

巩 鞏

五经文字

鞁 鞁

五经文字

鞘 鞘

五经文字

鞠 鞠

五经文字

鞞 鞞

五经文字

鞭 鞭

颜真卿

鞞 鞞

五经文字

鞬 鞬

五经文字

鞮 鞮

五经文字

鞭 鞭

昭仁墓志

鞭 鞭

殷玄祚

鞶 鞶

五经文字

韋（韦）部

韋 韋

褚遂良

韋 韋

颜真卿

韓 韓

褚遂良

九经字样

音 部

音

虞世南

欧阳询

褚遂良

韵 [韻]

欧阳通

薛曜

韶

昭仁墓志

虞世南

殷玄祚

响 [響]

虞世南

欧阳询

頁（页）部

顶 [頂]

昭仁墓志

颜真卿

顷 [頃]

樊兴碑

欧阳通

项 [項]

欧阳询

须 [須]

昭仁墓志

欧阳询

褚遂良

顺 [順]

昭仁墓志

顧
祝允明

顧
王知敬

頏
王宠

頒 颁
颁
柳公权

颁 颁

王居士砖塔铭

顧
颜真卿

頏
欧阳通

顧
苏轼

顧
张瑞图

頏
楼兰残纸

顏
王羲之

顧
颜师古

顧
智永

預 预
予
虞世南

預
欧阳询

顧 顾

顧
屈元寿墓志

顧
玉台新咏卷

頏 颂
颂
欧阳询

頏
褚遂良

頓 顿
頏
信行禅师碑

頏
颜真卿

頏 颃
颜真卿

頏 顽
颜真卿

頏
颜真卿

項 项
项
昭仁墓志

項
韦洞墓志

頏 顼
頏
五经文字

頏
五经文字

领

郭敬墓志

褚遂良

颏

樊兴碑

褚遂良

颉

颜真卿

头

文选

颌

五经文字

颐

李寿墓志

颐

颜真卿

颐

欧阳通

频

等慈寺碑

周易王弼注卷

颜师古

频

颜真卿

王羲之

欧阳通

颜真卿

柳公权

颡

虞世南

欧阳询

额

颜真卿

柳公权

裴休

颢

杨汲

颚

阅紫录仪

颜真卿

颜

欧阳询

五经文字

欧阳通

颜真卿

智永

王文治

祝允明

王宠

欧阳通

文徵明

薛曜

金农

沈尹默

何绍基

颠

颜真卿

柳公权

吴彩鸾

题

泉男产墓志

御注金刚经

颜真卿

欧阳通

欧阳通

欧阳询

裴休

颜真卿

褚遂良

褚遂良

周易王弼注卷

本际经圣行品

诸经要集

颜真卿

沈尹默

郑孝胥

类

五经文字

頁（页）部　颡　愿　颢　显

柳公权

裴休

褚遂良

陆柬之

沈尹默

殷玄祚

度人经

汉书

欧阳通

虞世南

欧阳询

颜真卿

祝允明

薛曜

颢

颜真卿

显

贞隐子墓志

王居士砖塔铭

虞世南

赵佶

蔡襄

赵孟頫

吴彩鸾

愿

五经文字

智永

裴休

柳公权

颜真卿

吴玉如

颡

五经文字

智永

赵孟頫

祝允明

张裕钊

風（风）部

昭仁墓志

赵孟頫

飄

祝允明

飄

傅山

飄

王宠

飆

昭仁墓志

風

永瑆

風

董其昌

風

沈尹默

颺

颺

沈尹默

颺

赵之谦

飘

汉书王莽传残卷

風

颜真卿

風

李邕

風

蔡襄

風

苏轼

風

赵之谦

風

阅紫录仪

風

文选

風

欧阳通

風

颜师古

风

郑道昭碑

風

段志玄碑碑

風

昭仁墓志

風

五经文字

風

玉台新咏卷

飛（飞）部

飛

颜真卿

赵孟頫

祝允明

王宠

欧阳询

颜师古

褚遂良

赵构

苏轼

飞

文选

春秋谷梁传集解

古文尚书

欧阳通

虞世南

度人经

飛

孔颖达碑

昭仁墓志

阅紫录仪

无上秘要卷

食（飠）部

食

食

柳公权

樊兴碑

裴休

欧阳通

春秋谷梁传集解

虞世南

汉书

颜师古

王知敬

赵孟頫

饥 饑

饑

五经文字

文选

智永

欧阳询

智永

赵佶

苏轼

祝允明

赵佶

赵孟頫

包世臣

朱耷

张裕钊

饦 饛

五经文字

饰　飾

郑孝胥

于右任

赵之谦

徐浩

饰　飾

五经文字

欧阳通

颜真卿

柳公权

赵孟頫

朱耷

饬　飭

五经文字

欧阳通

殷玄祚

华世奎

吴玉如

饭　飯

九经字样

沈尹默

朱耷

饫　飫

赵孟頫

祝允明

文选

智永

柳公权

赵佶

赵孟頫

饮　飲

南北朝写经

欧阳询

欧阳通

蔡襄

赵之谦

饭　飯

餘
礼记郑玄注卷

餘
老子道德经

餘
汉书

餘
欧阳通

餘
虞世南

餘
玉台新咏卷

館
五经文字

館
欧阳询

館
颜真卿

馀 餘
昭仁墓志

餧
颜真卿

饿 餓
餓
汉书

餓
史记燕召公

馆 館
孔颖达碑

館
昭仁墓志

饒
褚遂良

饒
颜真卿

饒
赵孟頫

饒
沈尹默

饒
黄道周

餧 餧
信行禅师碑

飽
颜真卿

飽
赵佶

飽
赵孟頫

饷 餉
餉
五经文字

饶 饒
屈元寿墓志

饯 餞
褚遂良

餞
颜真卿

餞
郑孝胥

餞
赵之谦

饱 飽
昭仁墓志

祝允明

王宠

张裕钊

傅山

五经文字

欧阳询

欧阳通

智永

赵佶

赵孟頫

柳公权

饣 飨

养 養

龙藏寺碑

五经文字

本际经圣行

颜真卿

朱耷

馈 饋

颜真卿

赵之谦

张朗

千唐

郑孝胥

赵孟頫

王知敬

殷玄祚

卫铄

飨 飨

九经字样

本际经圣行品

颜真卿

欧阳询

柳公权

裴休

张旭

米芾

祝允明

首

龙藏寺碑

郑道昭碑

御注金刚经

周易王弼注卷

玉台新咏卷

九经字样

首 部

餍

五经文字

老子道德经

史记燕召公

颜真卿

欧阳通

智永

赵佶

赵孟頫

瓷

褚遂良

欧阳询

虞世南

馔

郑孝胥

赵之谦

赵孟頫

餐

无上秘要卷

香

玄言新记明老部

龙藏寺碑

欧阳通

昭仁墓志

颜真卿

王羲之

柳公权

王义之

无上秘要卷

褚遂良

本际经圣行品

香 部

薛曜

薛绍彭

王知敬

馘

五经文字

颜真卿

虞世南

颜真卿

蔡襄

赵佶

赵孟頫

祝允明

欧阳询

颜师古

柳公权

欧阳通

鬼 玄言新记明老部	鬼 信行禅师碑		馨 赵孟頫	馥 元诊墓志	香 蔡襄
兜 李邕	鬼 度人经		馨 祝允明	馥 褚遂良	香 祝允明
魁 魁 度人经	鬼 灵飞经	鬼 部	馨 张裕钊	馥 陆柬之	春 薛曜
魁 	鬼 无上秘要卷		馨 王宠	馥 千唐	香 金农
魂 魂 昭仁墓志	鬼 本际经圣行品			馨 馨 智永	馥 馥 张即之
魂 颜人墓志	鬼 阅紫录仪			馨 赵佶	馥 韩仁师墓志

智永

赵佶

赵孟頫

苏轼

朱耷

雨季

殷令名

颜真卿

柳公权

欧阳通

褚遂良

欧阳询

张去奢墓志

米芾

祝允明

朱耷

昭仁墓志

魅 | 魅

阅紫录仪

魄 | 魄

成淑墓志

魏 | 魏

龟山玄箓

褚遂良

智永

无上秘要卷

祝允明

永瑆

王知敬

魃 | 魃

五经文字

阅紫录仪

文选

颜师古

颜真卿

陆柬之

马（马）部

驭 駆			马 馬	魔 魔

駆
昭仁墓志

馬
文选

馬
樊兴碑

魔
无上秘要卷

駆
吊比干文

馬
颜真卿

馬
欧阳通

馬
王知敬碑

魔
裴休

駆
欧阳询

馬
黄庭坚

馬
褚遂良

馬
周易王弼注卷

魔
颜师古

駆
褚遂良

馬
殷玄祚

馬
欧阳询

馬
史记燕召公

魔
魏栖梧

駆
赵孟頫

馬
祝允明

馬
裴休

馬
春秋谷梁传集解

駆
杨汲

馬
沈尹默

馬
颜师古

馬
阅紫录仪

驱 驅

驅　黄庭坚

驅　黄庭坚

驅　殷玄祚

驅　赵孟頫

驅　千唐

驅　欧阳通

驅　昭仁墓志

驅　五经文字

驅　褚遂良

驅　颜师古

馳　汉书王莽传残卷

馳　文徵明

馳　祝允明

馳　吴玉如

馳　王知敬

馳　王铎

馳　欧阳通

馳　颜师古

馳　虞世南

馳　赵佶

馳　赵孟頫

馴　颜真卿

馴　欧阳通

駄 駄

駄　颜真卿

馳 馳

馳　信行禅师碑

馳　张黑女墓志

冯 馮

馮　五经文字

馮　颜真卿

馮　鲜于枢

馮　赵孟頫

馮　徐浩

驯 馴

骄

颜师古

骄

范仲淹

骄

黄道周

骄

于右任

骄

刘墉

驸 駙

兰陵长公主碑

驸

王训墓志

骄 驕

昭仁墓志

駔

五经文字

駔

颜真卿

驹 駒

智永

驹

赵佶

驹

赵孟頫

驹

赵孟頫

驷

赵孟頫

驷 駟

昭仁墓志

驷

李邕

驷

赵孟頫

驷

王铎

駔 駔

髦

五经文字

驻 駐

驻

永泰公主墓志

驻

颜真卿

驻

裴休

駐

于右任

驻

薛曜

驱

祝允明

驱

张裕钊

驿 驛

驿

度人经

驿

阅紫录仪

驿

颜真卿

駝 駝

骃 騆

五经文字

骁 驍

屈元寿墓志

颜真卿

骈 騂

五经文字

駃

欧阳通

赵佶

赵孟頫

吴玉如

柳公权

驼 駝

五经文字

驷 騶

五经文字

骇 駭

颜真卿

柳公权

赵孟頫

薛曜

傅山

梁同书

柳公权

褚遂良

智永

赵佶

驾 駕

昭仁墓志

无上秘要卷

文选

欧阳询

欧阳通

騰
五经文字

騄
樊兴碑

騄
欧阳通

騷
五经文字

騤
五经文字

騎
吴玉如

騎
王知敬

騎
王宠

騎
殷玄祚

騰
韦洞墓志

騎
度人经

騎
文选

騎
欧阳询

騎
柳公权

騎
颜真卿

騎
樊兴碑

騎
段志玄碑

騎
韦洞墓志

騎
郭敬墓志

騎
汉书王莽传残卷

騁
五经文字

騁
欧阳询

騁
颜真卿

騁
赵孟頫

騁
文徵明

千唐

驗
颜真卿

驗
欧阳询

驗
赵孟頫

駸
五经文字

駸
薛曜

骠 骠

骠 颜真卿

骠 柳公权

骠 王知敬

骠 郭俨

褰 褚遂良

褰 赵孟頫

褰 钟绍京

褰 黄道周

腾 赵孟頫

腾 王知敬

腾 祝允明

腾 殷玄祚

腾 郭敬墓志

腾 欧阳通

腾 褚遂良

腾 欧阳询

腾 智永

腾 昭仁墓志

腾 无上秘要卷

腾 度人经

腾 五经文字

腾 颜真卿

骜 骜

骜 樊兴碑

骜 昭仁墓志

骜 欧阳通

骜 欧阳询

惊 驚

驚 昭仁墓志

骜 驚

驚 裴休

骞 褰

褰 度人经

腾 腾

腾 信行禅师碑

骥 驥
欧阳通

欧阳通

骧 驤
智永

颜真卿

赵孟頫

祝允明

沈尹默

薛曜

骤 驟
五经文字

颜师古

褚遂良

颜真卿

沈尹默

何绍基

赵佶

祝允明

赵孟頫

黄道周

王铎

金刚经

欧阳通

柳公权

颜真卿

玉台新咏卷

文选

虞世南

张裕钊

智永

褚遂良

黄庭坚

赵孟頫

髀 髀

五经文字

髂 髂

五经文字

髑 髑

殷玄祚

骼 骼

王居士砖塔铭

无上秘要卷

智永

褚遂良

五经文字

骨 骨

王知敬

骼 骼

信行禅师碑

骶 骶

五经文字

骸 骸

赵佶

裴休

褚遂良

颜真卿

欧阳通

赵孟頫

骨 骨

泉男产墓志

阅紫录仪

无上秘要卷

龟山玄篆

范仲淹

柳公权

骨

部

祝允明

王宠

欧阳询

赵构

颜真卿

柳公权

赵佶

智永

赵孟頫

祝允明

欧阳询

春秋谷梁传集解

阅紫录仪

欧阳通

欧阳通

欧阳询

髓

颜真卿

殷玄祚

体

韩仲良碑

泉男产墓志

颜人墓志

褚遂良

褚遂良

裴休

虞世南

九经字样

龟山玄篆

本际经圣行品

柳公权

欧阳通

泉男产墓志

老子道德经

南华真经

度人经

无上秘要卷

昭仁墓志

韦顼墓志

崔诚墓志

玄言新记明老部

高

龙藏寺碑

段志玄碑

张猛龙碑

张黑女墓志

冯君衡墓志

髡

髡

千唐

王宠

金农

永泰公主墓志

阅紫录仪

髦

五经文字

髦

玉台新咏卷

李邕

颜真卿

五经文字

祝允明

髟

部

朱耷

傅山

殷玄祚

薛曜

王知敬

徐浩

高

高

高

高

高

欧阳询

蔡襄

赵佶

赵孟頫

祝允明

欧阳询

欧阳询

颜真卿

智永

髟部

髪髻髫髳髵髶髻髿鬂鬋鬈鬊鬐鬌

鬲部 鬴鬳鬻

鬴 五经文字

鬳 五经文字

鬻 五经文字

颜真卿

鬲 部

鬈 五经文字

鬏 鬇 五经文字

鬒 五经文字

鬖 五经文字

五经文字

欧阳通

欧阳询

五经文字

褚遂良

五经文字

颜真卿

柳公权

赵孟頫

郑孝胥

吴彩鸾

五经文字

颜真卿

颜真卿

欧阳通

殷玄祚

王知敬

髪

五经文字

髻

魚（鱼）部

信行禅师碑

屈元寿墓志

史记燕召公

古文尚书卷

周易王弼注卷

智永

颜师古

柳公权

欧阳通

颜真卿

文选

赵佶

苏轼

祝允明

鲂

崔诚墓志

鲁 魯

张猛龙碑

龙藏寺碑

虞世南

褚遂良

朱耷

颜真卿

欧阳通

黄庭坚

赵之谦

郑孝胥

赵孟頫

鯨　欧阳通

鯨　赵孟頫

鯢　欧阳通

鰥　五经文字

鱺　五经文字

鯀　鯀

鯢　鯢

鯨　鯨

鯨　五经文字

鯨　昭仁墓志

鯨　鯨

鮮　春秋左传昭公

鮮　刘墉

鯢　鯢

鯠　五经文字

鯁　鯁

鱺　虞世南

鱺　鱺

鮮　颜真卿

鮮　赵佶

鮮　鲜于枢

鮮　文徵明

鮞　五经文字

鮞　鮞

鮪　五经文字

鮪　鮪

鮮　鮮

鮮　泉男产墓志

鮮　永泰公主墓志

鱯　何绍基

鲍　鲍

鲍　文选

鲊　鲊

鲊　颜真卿

鲋　鲋

鲋　文选

鲕　鲕

鳥（鸟）部

鯤
泉男产墓志

鱒
五经文字

鱖
五经文字

鱹
五经文字

鱗
赵佶
祝允明
祝允明
梁同书

鳥 鸟
昭仁墓志
崔诚墓志
褚遂良
颜真卿

欧阳通
刘墉
王宠
凫 凫
颜真卿
欧阳通

张裕钊
祝允明
朱耷
薛曜

虞世南

1044

鳥（鸟）部　凤鸢鸣

源夫人陆淑墓志

虞世南

颜师古

颜真卿

裴休

祝允明

鸢

五经文字

颜真卿

鸣

王居士砖塔铭

褚遂良

智永

赵佶

赵孟頫

薛曜

王玄宗

朱耷

孔颖达碑

汉书

龟山玄篆

欧阳通

欧阳询

虞世南

昭仁墓志

度人经

无上秘要卷

五经文字

阅紫录仪

赵佶

赵孟頫

殷玄祚

郑孝胥

黄道周

凤

鸣　智永

鸣　赵佶

鸣　赵孟頫

鸣　祝允明

鸣　薛曜

鸨　鸨

鸦　鸦　五经文字

鸦　颜真卿

鸠　鸠

鸠　五经文字

鸳　鸳　五经文字

鸳　颜真卿

鸨　鸨

鸧　鸧　五经文字

莺　莺　五经文字

莺

鸧　鸧　五经文字

鸽

鸽

鸿　鸿　五经文字

鸿　贞隐子墓志

鸿　褚遂良

鸿　虞世南

鸿　颜真卿

鸿　欧阳通

鸿　蔡襄

鸿　文选

鸿　赵孟頫

鸿　翁方纲

鸿　于右任

鸿　沈尹默

鸿　赵之谦

鸿　殷玄祚

鸾　鸾

鸾　欧阳询

鸾　欧阳询

鸾　赵孟頫

鳥（鸟）部　鸽鹄鹅鹊鹏鹑鹍鹗鹤鹬鹈

赵之谦

鹕 鹕

五经文字

文选

颜真卿

鹈 鹈

昭仁墓志

颜真卿

欧阳询

褚遂良

赵孟頫

吴玉如

欧阳通

欧阳通

鹤 鹤

尉迟恭碑

昭仁墓志

五经文字

鹑 鹑

昭仁墓志

虞世南

鹍 鹍

欧阳询

鹗 鹗

颜真卿

沈尹默

朱耷

鹊 鹊

薄夫人墓志

鹏 鹏

昭仁墓志

颜真卿

鸽 鸽

五经文字

鹄 鹄

度人经

鹅 鹅

尉迟恭碑

五经文字

鹾　鹾

五经文字

盐　鹽

五经文字

颜真卿

卤　卤

颜真卿

咸　鹹

五经文字

苏轼

梁同书

揭傒斯

卤（卤）部

文选

殷玄祚

苏轼

赵孟頫

鸚　鸚

五经文字

鷥　鷥

昭仁墓志

褚遂良

颜真卿

鷹　鷹

鹿部 鹿麂麃麠麋麇麕麝麓麚麛麗丽

麡 五经文字

丽 麗 樊兴碑

麗 昭仁墓志

麗 智永

麗 裴休

麗 颜真卿

麡 麠 麡 五经文字

麡 麕 麓 五经文字

麕 颜真卿

麑 麑 五经文字

麝 麝 颜真卿

麕 颜真卿

麃 麃 颜真卿

麠 麠 五经文字

麋 麋 五经文字

麋 麋 五经文字

麋 麕 五经文字

麋 麡 麝 五经文字

麠 殷玄祚

麃 郑孝胥

鹿 麃 五经文字

麃 麃 五经文字

麠 麡 五经文字

鹿 鹿 颜师古

鹿 颜真卿

鹿 欧阳通

鹿 鹿 王铎

鹿 鹿 王知敬

鹿

部

麤
麤麤麤

鹿
麤

五经文字

麟

欧阳通

麟

黄庭坚

麟

于右任

千唐

殷玄祚

麟
麟

五经文字

麟

昭仁墓志

欧阳询

颜真卿

虞世南

麕

五经文字

麕

柳公权

麚
麚

麚

五经文字

麚
麚

五经文字

麕
麕

麗

褚遂良

麗

赵孟頫

麗

祝允明

朱耷

麥（麦）部

麦 麥

古文尚书卷

麴 麴

九经字样

虞世南

颜真卿

薛曜

麻 部

麻 麻

王居士砖塔铭

九经字样

颜真卿

麼 麼

韦顼墓志

昭仁墓志

屈元寿墓志

颜真卿

李邕

赵构

黄（黄）部

五经文字

虞世南

王知敬

张猛龙碑

汉书

郑道昭碑

朱耷

苏轼

汉书

祝允明

赵构

智永

泉男产墓志

黇 黇

文彭

高正臣

欧阳通

无上秘要卷

春秋谷梁传集解

李旦

吴玉如

何绍基

赵孟頫

颜真卿

度人经

黍 部

欧阳询

张裕钊

王宠

刘墉

黎
张通墓志

赵佶

祝允明

王知敬

黎

度人经

五经文字

柳公权

颜真卿

黍

智永

赵佶

祝允明

朱耷

傅山

黑
部

张黑女墓志

五经文字

阅紫录仪

吊比干文

颜师古

默

段志玄碑

朱耷

赵佶

黔

祝允明

郑孝胥

智永

颜真卿

沈尹默

祝允明

傅山

黔

吴彩鸾

点

颜真卿

赵佶

赵孟頫

沈尹默

林则徐

黛

永泰公主墓志

黠

欧阳询

黜

颜真卿

智永

赵佶

黑　[黑]

朱耷

黝　[黝]

春秋谷梁传集解

黧　[黧]

五经文字

黧　[黧]

沈尹默

黷　[黷]

五经文字

沈尹默

于右任

顯　[顯]

春秋左传昭公

五经文字

党　黨　[黨]

颜真卿

殷玄祚

黄道周

黯　[黯]

褚遂良

黿（黽）部

黿　[黿]　陆柬之

鼀　[鼀]

五经文字

昭仁墓志

颜真卿

黿　[黿]

五经文字

颜真卿

王知敬

鼀　[鼀]

五经文字

鰲　[鰲]

昭仁墓志

颜真卿

鼄（黽）部　鼇鼀

殷玄祚

王知敬

五经文字

五经文字

沈尹默

薛曜

郑孝胥

赵之谦

赵孟頫

鼎

鼎
虞世南

颜真卿

褚遂良

鼎

部

鼀
昭仁墓志

鼇
赵孟頫

曾纪泽

鼀
五经文字

虞世南

殷玄祚

欧阳通

五经文字

鼖 鼖

鼙

五经文字

鼞 鼞

鼜

五经文字

鼜 鼜

五经文字

欧阳通

祝允明

黄道周

吴玉如

张裕钊

鼛 鼛

五经文字

鼞

智永

颜真卿

虞世南

赵孟頫

鼖 鼖

李叔同

鼓 鼓

泉男产墓志

昭仁墓志

永泰公主墓志

周易王弼注卷

春秋谷梁传集解

文选

鼓

部

鼻
郑燮

劓

五经文字

齁

五经文字

五经文字

鼻 鼻
信行禅师碑

鼻
颜真卿

鼻
吴彩鸾

鼻
祝允明

鼻
部

黼
颜真卿
欧阳询

黻
五经文字

黻
虞世南

黻
欧阳询

黻
欧阳通

黼
黼
五经文字

黹
部

齊（齐）部

齐

宋夫人墓志

段志玄碑

黄庭坚

颜师古

春秋谷梁传集解

玉台新咏卷

贞隐子墓志

赵孟頫

柳公权

史记燕召公

无上秘要卷

张去奢墓志

殷玄祚

柳公权

王羲之

度人经

杨君墓志

郭俨

褚遂良

欧阳询

颜人墓志

褚遂良

欧阳通

颜人墓志

九经字样

斋 齋

颜真卿

灵飞经

褚遂良

齋

赵孟頫

玄言新记明老部

颜真卿

欧阳通

度人经

齏 齏

五经文字

金农

蔡襄

无上秘要卷

虞世南

赍 齍

王知敬

度人经

本际经圣行品

龙

颜真卿

龙　龍

龍

樊兴碑

昭仁墓志

欧阳询

欧阳询

泉男产墓志

欧阳询

史记燕召公

欧阳通

虞世南

龍（龙）部

龀　齘

褚遂良

颜真卿

欧阳通

龄　齡

欧阳询

沈尹默

齿　齒

颜师古

欧阳通

颜真卿

黄道周

赵孟頫

齿（齿）部

龍

蔡襄

龍

苏轼

龍

黄庭坚

龍

赵佶

龍

赵孟頫

龍

王知敬

龍

薛曜

龍

朱耷

龍

王玄宗

龚

龚

古文尚书卷

褚遂良

龕

龛

龕

九经字样

龕

欧阳通

龕

颜真卿

龟 部

龜

欧阳询

龜

虞世南

龜

沈尹默

龜

祝允明

龟

龜

王训墓志

龜

五经文字

龜

九经字样

龜

周易王弼注卷

龜

颜真卿